THE CONTEMPORARY REALISM OIL PAINTER OF CHINA

장원신의 예술여정

중국의 위대한 화가 장원신-
리얼리즘의 새로운 시대를 열다

장원신의 예술여정

원제: 나의 예술 여정(我的艺术历程)
2015년판

초판발행 | 2015년 09월 20일
초판인쇄 | 2015년 09월 01일

저자 | 장원신(Zhang WenXin)
펴낸이 | 고봉석
책임편집 | 윤희경
옮긴이 | 권세은, 월영
편집디자인 | 이정숙
펴낸곳 | 이서원
주소 | 서울시 서초구 신반포로 43길 23-10 서광빌딩 3층
전화 | 82-2-3444-9522
팩스 | 82-2-6499-1025
이메일 | books2030@naver.com
출판등록 | 2006년 6월 2일 제22-2935호

ISBN | 978-89-97714-53-7 03650

이 도서의 국립중앙도서관 출판예정도서목록(CIP)은 서지정보유통지원시스템 홈페이지(http://seoji.nl.go.kr)와 국가자료
공동목록시스템(http://www.nl.go.kr/kolisnet)에서 이용하실 수 있습니다. (CIP제어번호 : CIP2015022021)

THE CONTEMPORARY REALISM OIL PAINTER OF CHINA

장원신의 예술여정

2015년판

이서원

예술가의 길을 함께 걸어온 친구들

허공더, 위청광, 왕더웨이에게 진심어린 우정을 표합니다.

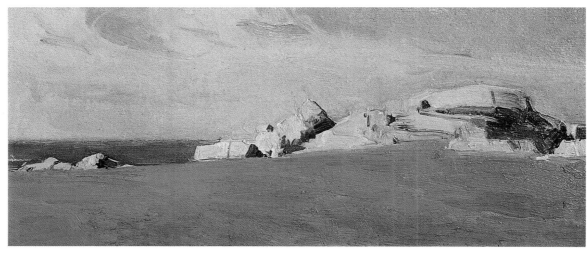

그래스랜드의 아침햇살 1983 oil on paperboard 20.3×47.6cm

Contents

History of Zhang WenXin

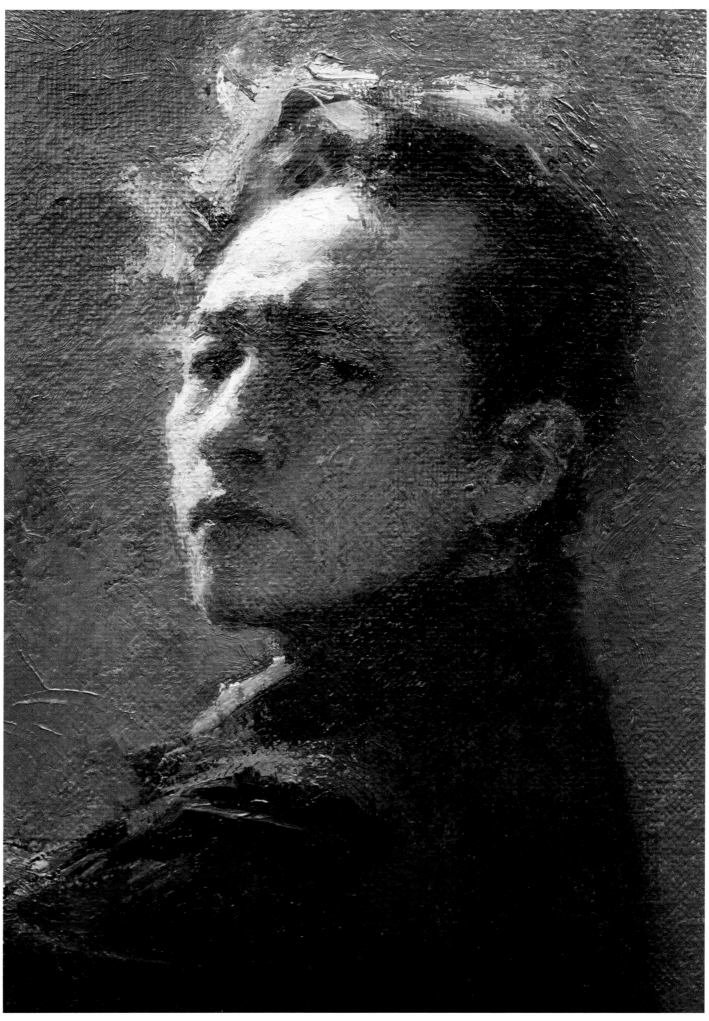

자화상(부분) 1983 oil on canvas 98.5×74.2cm

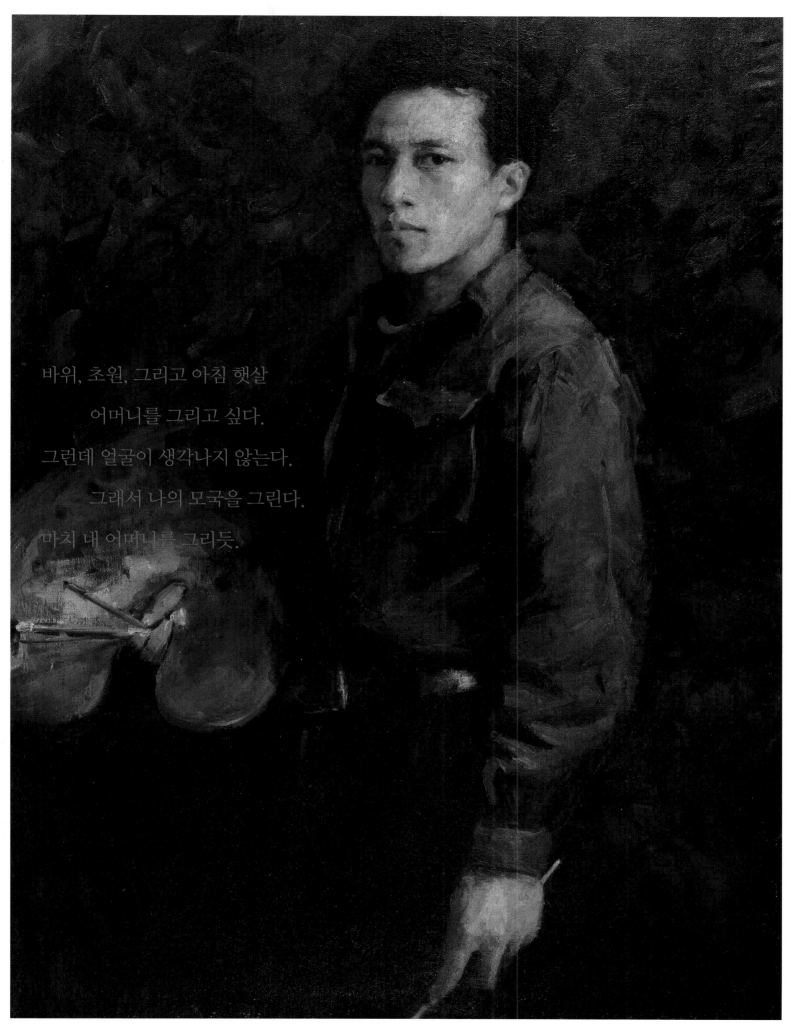

바위, 초원, 그리고 아침 햇살

어머니를 그리고 싶다.

그런데 얼굴이 생각나지 않는다.

그래서 나의 모국을 그린다.

마치 내 어머니를 그리듯.

자화상 1957 oil on canvas 80×60cm

보라색 꽃 1982 oil on paperboard 30×40cm

서 문

1980년대 중국의 사회경제 변혁은 나와 같은 중국의 화가들이 학문교류를 위해서 외국으로 진출하는 것을 가능하게 해주었다. 당시 내 가슴 깊은 내면을 압박해 온 두가지 의문이 있었는데 첫째는 세계 예술현황이 어떤지, 과연 비평가들이 주장하는 모더니즘이 예술의 흐름을 지배하고 있으며 리얼리즘은 이미 역사 속으로 지는 것인지에 대한 것이었고 둘째는 1949년 이후 중국 유화미술이 괄목할 만한 성장을 하였지만 과연 중국다운 독자적인 스타일로 발전하여 국제적으로 인정을 받고 있는가 하는 것이었다. 만약 그렇다면 그것은 어느 정도인가? 중국 미술의 문화적인 특수한 스타일과 형태가 다른 세계와 정서적이고 문화적으로 교류할 수 있는 견인차 역할을 할 수 있는 것인가 하는 것이었다. 첫째 질문은 내가 생각하기에 모든 중국 화가의 마음속에 있던 중요한 관심사였고, 두번째 질문은 화가가 손에 화구 상자를 들고 직접 밖으로 나가야만 비로서 답을 얻을 수 있는 의문이었다. 오직 실제로 그곳에 있어 보아야 하고 자신이 직접 겪어 보아야 얻을 수 있는 정보들로서 직접 참여하고 개인적인 개척에 의해서만 의미 있는 답을 얻을 수 있는 것이었다.

의심할 여지없이 나는 단순히 미국 미술가의 지위에 들기 위해 미국에 갔던 것은 아니다. 미국에 도착하자마자 그 곳의 생활과 문화에 나 자신을 몰입시킬 수 있는 좋은 기회를 얻고자 최선을 다했다. "현지의 화가와 같이 생활하며 일하고 내 작품을 전시함으로서 시장에 진입하도록 노력해야 한다."고 스스로 다짐했다.

그러나 나는 당시 시장상황에 대해서 잘 몰랐고, 오래되지 않아서 내 작품들이 예술의 대상이며 동시에 일상 상품이 되어야 한다는 것을 인식하게 되었다. 미국의 친구들이 호기심과 흥미를 가지고 나에게 물었다. 어떻게 동양에서 온 화가가 동양의 느낌과 정감을 가지고 서구의 기술을 사용할 수 있는지? 그러나 나는 나 스스로에게 질문하였다 '중국과 서구는 언어나 문화적으로 큰 차이가 있는데, 미국인 화가들과 내가 예술적 표현과 조형 예술과 같은 언어에 대하여 같은 관념과 개념을 공유할 수 있겠는가?'

오늘날 세계의 서로 다른 예술적인 견해와 개인적 신념을 가진 화가들은 그들의 다양한 국가의 예술과 사회, 예술과 생활의 상호 관계 측면에서 일반적인 대중들과는 크게 다른 양상으로 나타난다. 나에게 있어 한가지 확실한 것은 '예술은 형태에 있어서 다원론적이지 반대가 되는 것은 아니다.' 라는 것이다.

나는 미국에서 있었던 10년 동안 성격이나 규모면에서 다른 특징을 지닌 많은 전시회에 참여하여 많은 괄목할만한 평가와 상을 받았으며 나의 작품이 발표되고 제한 부수로 인쇄되기도 하였다. 그중에서도 미국유화협회(OPA)는 명예의 카우보이 홀이나 역사 미술박물관의 지지를 받고 있는 미국 화가협회(Denver 로타리 클럽)나 오클라호마의 "the Prix de West"와 같이 세계적인 권위가 있는 기관으로 OPA에서 받은 「People's Choice Awards」는 가장 의미가 있는 상이다.

OPA는 지역 미술관의 지원을 받는 기관으로 동부의 워싱톤, 서부의 카멜, 북부는 빌링스 남부에는 휴스톤의 도시 등 매년 각각의 도시들을 순회한다. 전통적으로 정규 회원의 작품은 작품을 전시하며 심사위원들의 작품을 평가를 받게 되는 한편 명예회원과 마스터회원(Master Signature Members)의 작품은 별도로 전시되고 관람객들에 의하여 「People's Choice Awards」으로 선정되게 된다. 처음에는 명예회원으로 다음 해에는 마스터회원 자격으로 12년 동안 OPA

전시회에 참여하여 11번의 「People's Choice Awards」을 수상하였으며, 그 중 8차례의 최우수상을 수상하였지만 유감스럽게도 전시회의 개회식에는 참석하지 않았다. 더욱이 상을 받은 작품 중 한점을 제외한 모든 작품은 중국을 소재로 한 리얼리즘 장르의 작품들이다. 이것은 관객들의 리얼리즘 인물화에 대한 기대와 열정이 각별함을 말해주는 것이며 동부, 서부, 북부 등 각기 다른 지역의 전시장소, 다른 지역의 관객임에도 같은 결과가 나타났다는 것은 사람들의 의견이 보편적임을 의미한다고 볼 수 있다.

외국인과 외국의 생활 스타일과 익숙하지 않은 잠재적인 문제점을 고려하지 않더라도 나의 정체성과 완전히 생소한 미국의 관객들, 그들과 내 그림에 묘사된 인물사이의 정서적 유대와 친밀한 교감이 있기 때문에 받아들여진 것으로 생각되며 그들의 지지 투표는 내 작품의 가장 높은 명예이자 지원이고 더 나아가 나의 예술적인 신념을 확인하는 것이 되었다.

나의 예술적인 신념인 리얼리즘은 아직 살아있으며 번성하고 있는 한편 모순되고 임의적인 평가로 논쟁을 벌이는 어떤 비평은 곧 역사 속으로 묻힐 것으로 확신한다.

1920년대 모더니즘의 번성은 세계적인 현상이었지만 나의 개인적인 견해로는 이런 것들이 미국 유화에 부정적인 영향을 주었다고 생각한다. 그러나 요즘 미국의 화가들은 이 경향을 뒤엎는 듯이 보이며 오늘날 보통사람들은 미국 예술에 실질적인 공헌을 한 이들 마스터들의 이름만을 기억하고 있을 뿐이다.

나의 미국친구와 동료들은 나의 경험에 대해 글 쓰기를 촉구하고 있다. 1992년 4월 나와 6-7회의 인터뷰를 했던 Stanly cuba는 Southwest Art지에 기고를 하였다. 중국과 미국사이의 격렬한 문화적, 역사적인 차이에 직면하여 나는 내 삶과 작품을 다시 생각하고 검토할 필요가 있다고 생각했다. 따라서 2000년 이후에는 나의 초기 작품과 출판물들을 다시 분류하는 작업을 하였으며 2007년 〈나의 예술여정〉을 출간하였다.

이 책은 텐진인민출판사에서 중국어판으로 출간한 〈나의 예술여정〉의 개정 증보판으로 한국 이서원출판사의 고봉석 대표와 화우 윤희경씨가 한글과 영어로 번역하여 발간하기를 추천하여 챙 지아슈와 젊은 친구들이 번역하고 호주에서 치릴 왕의 교정 교열을 마치고 새롭게 발간하게 되었다.

상기에 이야기한 모든 것에 대하여 깊은 감사와 고마움을 표하며

특히 HR 란씨와 리차드 디 그리츠에게도 그들의 무조건적인 지원에 특별한 감사를 표한다.

2015년 9월 1일
장 원 신

중국의 위대한 화가 장원신
리얼리즘의 새로운 시대를 열다

20세기 중국 미술사에 있어서 장원신은 가장 주목할 만한 예술가 중 한 사람으로 빛나는 예술적 업적을 쌓아왔다. 그의 파란만장한 예술여정은 중국의 시대적 변화와 그 시대를 대표하는 예술가의 예술적 진리를 탐구하기 위한 끈질긴 불굴의 정신을 담고 있다.

서양의 유화가 중국에 상륙한지는 역사적으로 보면 특별히 긴 세월은 아니지만 100년 정도가 지났다. 20세기 초반에 흥미롭고 다소 시대착오적이기는 하지만 서양의 미술사조가 리얼리즘에서 모더니즘으로 바뀌는 때에 서양의 리얼리즘 유화는 중국에서 인기가 많았다. 중국에서도 모더니즘을 외치는 목소리는 높았지만, 중국 대다수의 예술가들과 대중은 전통적인 고전 리얼리즘을 중국의 큰 사회변혁에 대응하여 대중 계몽과 사회발전의 견인차로 선택하였다. 리얼리즘을 '정제되고 대중과 소통할 수 있는 예술의 한 형태'로 보았으며 실제적인 유화의 형태로 중국 예술가에 의해 선택되었는데 이는 현실과 역사, 인민의 생활방식과 그 고유의 언어에 대한 아름다움과 힘이 전통적인 중국예술과 문화의 건전한 보충제라고 믿게 되었기 때문이다. 장원신은 예술에 대한 정신적인 신념을 가지고 과거 50년 동안 끈질기게 리얼리즘 예술작업을 계속해 왔으며 예술가의 영감과 창조성의 근본이 된다는 신념에 충실하였던 것이다.

이 책은 2007년 톈진인민출판사에서 중국어판으로 출간한 장원신의 회고록 〈나의 예술여정〉의 개정증보판으로 한 예술가의 일생을 통한 창작과 인생에 대한 진실한 회고일 뿐만 아니라, 중국예술의 역사적 자료로서도 소중한 가치를 지니고 있다. 그러므로 이 책은 독자들이 장원신의 예술을 깊이 있게 탐구하고, 중국 현대미술사에 대한 이해를 얻는 것 뿐 만 아니라, 리얼리즘을 연구

하는데도 많은 도움을 줄 것이다.

장원신은 청년 시절, 예술을 통해 인민에게 봉사하겠다는 숭고한 이상을 품고, 해방지역으로 달려가 혁명에 투신했고 인민을 위한 예술 교육을 겸허하게 받아들였다. 그는 헌신적인 예술학도로서 일찍이 깨달은 바가 있었다. 그것은 예술의 기본 원리와 원칙에 대한 깊은 이해를 토대로 자유롭고 수준 높은 테크닉을 연마했을 때만 자격을 갖춘 예술가가 될 수 있다는 사실이었다. 그는 리얼리즘 표현 기법을 존중하였으며 사람들의 진실된 삶 속에서 작품의 모티브를 찾았고, 사실적인 표현 기법을 부단히 연마하였다. 지난 1950~1960년대 중국예술이 극좌파의 정책과 문예노선의 간섭을 받고 있을 때, 장원신은 조국과 인민, 혁명에 대한 사랑과 열망, 그리고 예술에 대한 그의 소신에 따라서 인민의 삶에 초점을 맞추고, 뛰어난 기법으로 자신의 메시지를 전하려고 애썼다.

기술적으로 이야기 한다면, 장원신의 조각은 구도와 형태에 있어서 탁월함은 잘 알려져 있는 바 뛰어난 조각의 능력은 초기 베이징대학에서의 물리학 전공의 영향으로도 볼 수 있다. 베이징대학에서 그는 미술에 유기적이며 효율적으로 적용한 물리학과 광학에 굳건한 지식을 얻었다. 물리학과 광학은 유럽 전통예술의 견고함과 리얼리즘 그림에 있어서 토양과 같은 기본인 필요조건들이다. 장원신의 화풍은 소박하고 꾸밈없으며, 맑고 새롭다. 작품 속의 인물은 진실되고 살아 움직이는 듯하며, 선명하고 거침없는 색상에 진한 삶의 애환과 향기를 담고 있다. 실로 장원신의 예술은 미술사의 큰 공훈이며 축복이다. 그의 예술의 행태는 리얼리즘 예술의 교과서적인 모습으로 볼 수 있다. 그의 유화 〈소년의 집〉 〈공사열차〉 〈모슉음〉과 조각 〈루쉰상〉은 당시의 걸작으로서 그 시대상을 잘 반영하고 있다.

장원신의 초기작품에 대한 중국의 유명 화가인 허공더의 논평이 이를 표현하고 있다. 그는 "중국에 새롭게 정착한 유화는 성공적으로 뿌리를 내려 수많은 봉우리가 있는 높은 산맥을 이루고 있으며, 장원신의 업적은 이러한 산맥을 이루는 큰 봉우리 중에 하나임에 틀림없다. (허공더:〈호교의심운취앙연〉〈장원신유화집〉, 하북미술출판사, 1988년)"라고 말했다.

장원신은 일찍이 예술작품의 활로를 모색하고 그 문제를 공론화하면서, 주제별 예술작품을 박물관에 기증함으로서 문제 해결을 위한 방편의 하나로 활용하였다.

1970년대 말과 1980년대 초에 그가 그린 거대한 군사화 〈웅장한 태항산〉〈용왕매진〉등은 스케일이 웅장하고 기운이 넘쳐서, 혁명 역사화의 역작이라 일컬어졌다. 그 후, 장원신은 해외로 나가 미국에서 십여 년 동안 많은 그림을 그렸는데, 세련된 솜씨로 그려낸 풍속화, 초상화, 풍경화에는 이국적인 정취가 물씬 풍기고 있다. 그의 뛰어난 리얼리즘 회화기법은 미국 예술계와 미술애호가들로부터 많은 찬사와 폭넓은 지지를 받으면서 중국과 미국의 예술 교류에 큰 공헌을 하기도 했다.

1980년대 후반에 장원신은 미국으로 갔으며 그곳에서 10년 가량 무수한 초상화, 풍경화 등의 작품을 그렸는데 그 작품들은 모두 테크닉적으로 성숙하였고 또한 문화적으로 독특한 것들로 인정 받았다. 리얼리즘 화가로서 장원신은 그림에 있어서 일반화와 추상화의 중요성을 이해하고 있다. 그의 이력을 통하여 장원신이 강조한 것은 그림에 있어서의 기본적 연구인 스케치와 목표물의 생명력과 정신을 파악하는 것 그리고 자연의 역동성과 영원한 변화를 설명하는 것이 예술가의 중요한 목표라는 것을 근면성실한 그의 작품활동을 통해 주장하였다.

3세대 중국의 화가들 중에서 뛰어난 대표적인 인물인 장원신은 중국의 예술은 외국의 것을 받아들이고 배우는 가운데 중국 땅에 그 뿌리를 두어야 한다는 원칙을 갖고 예술발전을 위해 노력하였다. 장원신은 자신이 걸어온 예술의 길을 회고하면서 "반세기 동안, 중국유화는 많이 성숙했고, 민족 문화를 빛내는 한 떨기 꽃이 되어 세계 문화의 숲 속에 우뚝 서 그 면모를 자랑하고 있는데, 이는 몇 세대에 걸쳐 노력해 온 성과이다."라고 말했다.

더욱 감동적인 것은 중국 화단에서 수십 년 동안 활동하면서 커다란 업적을 쌓아온 중국의 위대한 화가 장원신이 구순을 바라보는 나이에도 붓을 놓지 않고, 여전히 작품 활동과 연구를 계속하며, 중국 미술사에 새로운 금자탑을 쌓기 위해 온 힘을 쏟아내는 모습을 보이고 있다는 사실이다.

이 책이 미술계에서는 물론 일반 독자의 폭넓은 관심과 사랑을 받으리라 믿으며 서문을 맺는다.

샤오 다젠
중앙 미술 아카데미, 베이징.

양귀비 1982 oil on paperboard 40×36cm

장원신의 예술 여정

나는 이 책에 시대 순으로 나의 인생과 예술 여정을 담을 것 이다. 20세기 이후 60년 동안, 질곡의 역사 속에서 중국 미술사의 고비마다 드리워진 발자취와 이들의 탄생배경을 보여줄 수 있도록 독자들에게 최대한 많은 작품을 선보이고자 한다. 회화에 있어 창작 방법과 표현기법은 작가의 사상에 의해 선택된다. 사상이 없는 창작은 아무 의미가 없는 말과 같이 허망하다. 60년 동안의 내 예술의 여정을 담은 이 책을 통해 독자들이 조국을 향한 열정과 인민에 대한 사랑에 공감할 수 있다면 나에게 위안이 되고 기쁨이 될 것이다.

– 장원신

고난의 어린 시절, 예술에 눈을 뜨다

1930년 여름. 어머니는 27세의 젊은 나이로 세상을 떠났고 겨우 생후 22개월 이었던 나는 곧바로 외할머니 댁에 맡겨졌다. 외할머니의 깨끗하고 조용한 집 안마당과 방이 이렇게 해서 인생의 여정이 시작되는 나의 집이 되었던 것이다.

톈진의 비상(非商) 전등회사 직원이었던 아버지는 내 기억 속에 대개 출근을 하거나 퇴근을 하며 잠깐 들르곤 하셨다. 말수가 적었던 아버지는 가끔 저녁에 외가에서 석유램프의 불빛 아래서 수채를 입히고 기차와 산을 그리는 내 모습을 지켜보곤 하셨다. 하늘의 파랑색은 가까운 곳이 짙은지 아니면 먼 곳 산근처가 더 짙은지 대답을 해주지 못했던 아버지와는 달리 외할아버지는 여기저기 많은 곳을 여행하셨고 한가할 때면 나와 나보다 한 살 어린 사촌 동생에게 백두산에 대한 이야기를 들려주시곤 하셨다. 매일 오후 외할아버지는 채비를 갖춘 후 – 동전을 한 웅큼 손수건으로 싸고 우리 둘을 대나무로 만든 작은 수레에 태우고, 기차를 보러 가거나 강에 있는 배를 보러 가기도 하고 때때로 널찍한 골목에 있는 '장 씨네 점토 인형' 가게에 데려가 여러 가지 색깔로 칠해진 점토인형을 보여주었다. 외할아버지는 우리에게 채색 분필 한 통을 사주셨고,

나의 외할아버지 1962 oil on canvas 55×44cm

상점 바닥의 네모난 벽돌에 그림을 그리도록 했다. 사촌 동생의 그림은 문학적인 느낌을 주었는데, 상점에서 본 솥, 부뚜막, 굴뚝, 환기창 같은 모든 것을 다 그려 넣어서 결과적으로는 너무나 복잡한 그림이 되곤 했다. 나는 방금 본 기차나 배 외 에도 칼, 창, 검, 미늘창과 어머니의 책에서 본, 옆에 공 모양의 포탄이 놓여있는 대포 같은 무기 그리는 것을 좋아했다. 무기 중에서도 중국 남송시대의 승려 제공의 '승모'는 빠뜨릴 수 없다. 전설에 따르면 이 모자는 매우 놀라운 신통력을 가지고 있어서, 도술을 할 수 있는 사람은 손가락을 가지고

나의 아버지 1964 oil on canvas 52×50cm

이 모자를 회전시키며, 적군 머리 위로 날려 그를 덮을 수 있다고 했다. 재미있는 것은 20년 후 중국에서 실제로 '우파모자' 같은 마법의 무기가 신통력을 발휘했다는 것이다. 나는 '우파 모자'의 영향력보다는 약했지만 '드러나지 않는 정치'라는 모자를 수년간 쓰고 있어야만 했다.

나는 기차를 좋아한다. 기차는 꾸밈없고 친근하다. 기적소리는 때로 황량한 겨울을 예고하는 듯 하기도 했다. 나는 배도 좋아해서 판지로 여러 종류의 배, 군함, 모터보트를 만들곤 했다. 그러나 바다에 정박해있는 외국 군함은 예외였다. 그 느낌은 달랐다. 대포가 우리를 향해 있다고 생각했기 때문이었다.

내가 처음으로 아이들과 함께 부른 노래는 〈열강타도〉였다. 국산품 매장 안의 철판으로 만든 대포차는 일본인들이 만든 태엽을 감는 삼륜 모터차에 비하면 훨씬 조악했지만 친근하게 느껴졌다. 아니, 나에게는 아예 다른 것들이었다. 한켠에 바구니에 담겨져 있던 알록달록한 일제 물건들을 의식적으로 좋아하지 않았다.

동북은 만주로 바뀌었고, 외할아버지는 더 이상 텐진으로 돈을 부칠 수가 없게 되었다.

나는 학교에 다니게 되었다. 6개 학년으로 나뉜 커다란 교실 안에서 선생님은 수업 전 1학년생들을 집중시킬 때 "1학년 손드세요!" 라고 외치곤 했다. 칠판 윗쪽 중간에는 쑨원 선생님의 초상화가 걸려 있었다. 한쪽에는 당 깃발이, 다른 한쪽에는 국기가 걸려 있어서 밝은 대낮에는 온통 붉게 보였다. 한 번은 내가 어느 축하 잔치에서 그림 그리기만 좋아하고 공부는 싫어하는 꼬마화가 역을 맡았던 적이 있었지만 어린시절의 나는 나름대로 국가관을 가지고 학업에 열중한 편이었다.

1937년 4월 4일은 내가 유일하게 기억하는 어린이날이다. 나는 소년병의 유

비오는 날 1978 oil on paperboard 26×50cm

니폼을 입고 큰 트럭을 타고 하북 체육장에 갔다. 어쩌나 큰 광장이던지! 그날 여기저기서 노래 소리가 들리고, 햇살이 바람에 나부끼는 깃발을 밝게 비추었다. 그런데 그 해 이후 다시는 그런 맑은 날은 오지 않았다. 선생님은 보충수업 시간에 우리에게 공자에 대해서 말씀해주시며 어쩌면 이후로 중국 수업은 다시는 할 수 없을지 모른다고 하셨다. 알퐁스 도데의 '마지막 수업'의 장면과 정말 비슷한 장면이었다. 귀장즈 거리의 한 상점에는 상하이에서 적군과 싸우는 열아홉 명의 육군 점토인형이 놓여있었다. 점토 인형은 허술하게 만들어져 있어서 다리 쪽에는 철사가 삐져나와 있었지만, 나는 이 회색 군복을 입은 군인들에게 깊은 존경심을 느꼈다.

여름 장마가 지난 어느 날 황혼, 거리에서 신문 파는 소리가 들렸다. "호외요! 시안 사변입니다!" 나는 그 말을 잘 이해할 수 조차 없는 어린나이였지만 군인이 되어 일본과 싸우고 싶었다.

전쟁은 코앞까지 다가왔다. 아버지는 이탈리아의 '조차지' 변두리에 집을 빌렸고, 이곳은 일본인이 쳐들어오지 못할 거라고 말씀하셨다. 그래서 그런지 수많은 친척과 친구들이 비집고 들어왔다. 집은 톈진기차역을 향하고 있어서 나는 이탈리아 군인들이 쌓아놓은 모래주머니 옆에 숨어서 가슴 아픈 장면들을 바라보곤 했다.

77사변 후, 매일 장마가 계속되었다. 9살, 나의 유년기는 그렇게 끝났고 얼마 지나지 않아 외할아버지는 나를 다즈구로 데리고 가셨다. 다즈구는 명나라 설위소로서 톈진보다 훨씬 앞서 건설된 유서 깊은 마을로서 녹색 들판으로 둘러쌓여 있고 구강은 남쪽으로 완만하게 흐르고 있었다. 흙집에는 시골의 소박함이 가득했다.

점령된 땅은 겉으로는 고요했다. 사람들은 묵묵히 일만 했고, 총검을 든 일본군 초소를 지나갈 때면 사람들은 입을 닫았다. 한 번은 좁은 길목에서 일본 포병 부대가 지나가는 것과 마주쳤다. 나는 벽 쪽에 붙어서 포차바퀴가 겨울의 꽁꽁 얼어붙은 땅위를 굴러가는 소리를 들었다. 그 순간 갑자기 내 마음속의 공포가 결전을 다짐하는 증오로 바뀌는 걸 느꼈다. 다즈구 부근에 지어진 일본군의 창고에서는 자주 불이 났다. "일본군 병참에 불이 났다!"는 고함소리에는 기쁨과 통쾌함이 담겨 있었지만, 한편으로는 무고한 사람들에게 이어질 징계와 보복을 조심하라는 뜻도 전해졌다. 아버지는 타이얼좡이 크게 승리했다는 소식을 가지고 오셨고, 외할머니께서는 늘 큰 나라가 결국에는 이기게 된다고 말씀하셨다. 모두가 일본 식민 통치는 끝날 것이라고 굳게 믿었다.

그런데 일부 이익에 눈 먼 변절자들이 적의 하수인이 되었다. 그들은 외할아버지에게 "아이들(나와 사촌동생)을 학교에 보내지 말고 일본어를 배우게 하라"고 권하기도 했다. 이때마다 외할아버지는 동북의 수많은 침략자의 잔혹한 폭력에 대해 이야기하곤 하셨다.

방부(안휘성에 있는 도시의 이름)에서 톈진으로 탈출해 온 먼 친척 아주머니가 외할머니 댁에 머물렀다. 그녀는 후에 [난징대학살]이라고 불린 참상에 대해 이야기를 해주셨고 나와 사촌동생은 늘 그녀의 곁에 맴돌며, 그녀가 들려주는 이야기를 듣곤 했다.

초등학교의 남은 3년은 즈구초등학교에 다녔다. 그곳에서 나는 운 좋게도 미술교사 리우찌우 선생님의 수업을 들을 수 있었다.

리우 선생님의 미술 수업은 매우 다채롭고 중복이 없었는데 한 과정이 끝나면 반에서 가장 좋은 작품을 강당의 유리진열장에 전시했고 우리는 우리들의 작품과 선배들의 작품이 어깨를 나란히 한 것을 볼 수 있었다. 더욱 중요한 것은 이러한 공예 작품이 예술작품일뿐만 아니라 자연지식의 표현이기도 했다. 인체해부, 인체 장기 모형, 동물과 인체의 골격, 목공예, 종이공예, 밀랍모형, 모조 대리석 조각, 백양나무로 만든 손수레 등으로부터 선박 모형에 이르기까지 다양했는데 비교적 간단한 것은 한 사람이 맡고, 선박이나 인체골격모형과 같이 복잡한 것은 반 전체가 함께 만들었다. 리우 선생님께서는 이런 부품의 삼 방향 도면을 하나하나 그려주셨고, 오랜 시간을 들여 개별지도와 조립를 해주셨는데 이런 리우 선생님의 인내심은 내게 깊은 인상을 심어 주었다. 한 번

장더칭 선생님 1979 oil on paperboard 35×24cm

19

은 이런 일이 있었다. 내가 막 이 학교를 다니기 시작했을 때 종이와 천을 이용해서 지갑을 만드는 시험을 치렀는데, 그날 다른 학생들이 이미 귀가해버리고 나만 저녁 무렵까지 남았다. 리우 선생님은 전혀 재촉하는 기색도 없이 조용히 앉아서 나를 기다려주셨다. 리우 선생님의 가르침 아래 크레파스와 연필 소묘, 목탄화, 수채화 등의 기초 지식을 배웠고, 유화라는 낱말도 그에게서 처음으로 들었다.

멍에를 메고

버하이 중학교에서 나는 중학교 첫 해를 보냈다. 그때 미술 선생님은 크리스마스 트리 잎사귀의 도안만 가르칠 뿐이라서 나는 아무런 흥미도 느낄 수가 없었고, 덩달아 다른 공부도 너무나 무미건조하게 느껴졌다. 2학년 때 전학 간 무자이중학교에서 잊을 수 없는 양위안 선생님을 만났다. 선생님은 나에게 회화, 목각을 가르쳐주셨을 뿐만 아니라 수업에서 루쉰선생의 신흥목각운동에 대한 이해와 정신을 얘기해 주셨고 예술의 정신을 심어주셨다. 당시 톈진은 일본이 점령하고 있었는데, 선생님의 말씀을 들으면서 내 안에서는 뜨거운 피가 끓었다. 비록 말로는 정확하게 표현하지 않으셨지만, 우리들은 그가 무엇을 말하고자 하는지 알 수 있었다. 나는 채색목각을 이용해 쑨원 선생의 상을 조각했다. 양위안 선생님이 물려받은 오래된 가옥의 사당 뒷마당 깊숙이 자리한 곳에는 내가 알게 된 첫 번째 예술사단인 뤼촨연구소가 있었고, 그 연구소에는 소묘반과 채색반이 있었다.

나는 그때 어느 잡지에서 일본화가 사오지량핑의 동아시아전쟁을 그린 그림을 보았다. 그것은 일본이 전쟁에서 강탈해온 미국 무기를 스케치한 것이었다. 탱크 옆에서 진격하는 일본군의 모습, 탱크장갑 위의 탄흔을 보면서 나는 그것이 중국을 공격하는 것이라고 추측했는데 이 그림은 나의 마음을 매우 아프게 했다. 또 다른 한 일본 화가는 돼지가 천천히 거닐고 있는 다즈구의 거리 풍경을 그렸다. 이것은 중국 민생들의 삶을 깔보고 업신여기며, 적대적인 감정을 드러낸 것이었다. 중국은 유화가 필요했고, 나는 중국 유화를 그리는 화가가 되고 싶었다.

처음으로 고향을 떠났다.

1943년, 외할아버지께서 대부분의 재산을 처분하고 남은 것은 밀가루 몇 포대와 우리가 행운의 상징이라고 여겼던, 내 어머니가 사용했던 빨간 탁자 하나가 전부였다. 그때 우리 네 식구, 그러니까 외조부모와 사촌 동생, 그리고 나는 만주로 가는 중이었는데, 북중국 노동자로서 고향에 가는 우리는 치욕스럽게도 비자를 받아야만 했다. 나는 복싱과 철봉을 통해서 박힌 주먹의 굳은 살 덕분에 출입국심사에 쉽게 통과되었다.

흑룡강성의 하이린역 부근에는 할아버지의 재산이 얼마간 있었다. 점포는 이미 폐허가 되었다. 몇 십 칸이 쓰러졌고, 남은 것도 거의 쓰러져가고 있었지만, 다행히도 임대할 수 있는 방 몇 개와 바위산의 토지가 우리 가족의 주 수입원이 되어 주었다. 우리는 이곳에서 새로운 삶을 개척하려고 애썼는데, 학교에서는 일본어를 배워야 했다. 학교를 다니지 않으면 근로봉사에 동원되는 위험이 있기 때문에 사촌동생과 나는 [대폭후퇴]로 하이린 초등학교 6학년에 적을 두었다.

동북이 몰락한지 십 수년이 되었다. 선생님들조차 중국에 대해 별로 아는 바가 없으니 학생들이 무지하기 짝이 없어 가슴이 아팠다. 어쩌면 그들도 마음 속 깊이 침략자에 대하여 사무치는 원한을 가지고 있으면서도, 나처럼 아무것도 모르는 척하고 있는 것이 아닐까? 나는 그 원한이 사그라지지 않는 불길이라고 믿었다. 그런데 한 번은 한 학생이 린 선생님에게 자신이 이토히로부미를 얼마나 존경하는지 의기양양하게 이야기하는 것을 들었다. 그런 말을 들으면서도 모두가 평화로운 얼굴이었고, 나는 분노하고 슬펐지만 입을 다물고 있을 수밖에 없었다.

1944년 봄, 나는 무단강 사범학교에 합격했다. 항일연합군활동에 대한 소식을 들을 수 없었고 일년 내내 학교에서는 물론 논에서, 산에서, 심지어는 기관차 정비소에서까지 일을 해야 했다. 1944년은 매우 우울한 한 해였다.

외할머니는 오랫동안 중풍과 치매를 앓으시다가, 1945년 봄에 돌아가셨다. 임종 전날 밤, 나는 외할머니 곁을 지키다가 외할머니 베개에 기대어 잠이 들었다. 다음날 내가 깨어났을 때 외할머니는 이미 세상을 떠난 후였다. 사촌동생과 나는 할머니의 관이 실린 눈 수레에 앉은 채 바위계곡에 있는 가족묘지에 가서 무덤에 한 줌 흙을 뿌려 드렸다.

나는 한 일본인 교사집의 담장에 붙은 신문에서 히틀러가 사망했다는 소식을 알게 되었다. 젊은 일본인 교관들이 줄지어 전출하는데, 태평양전쟁 소식은 오리무중이었다. 2급 공민인 조선족 급우들은 공개적으로 영어를 선택해 공부하기 시작했는데 시국에 큰 변화가 있음이 느껴졌다. 8월 초 소비에트 군대가 동쪽 우수리강을 넘었다는 소식이 전해지자, 사람들은 동쪽 하늘에서 피어오르는 먼지와 연기를 주의 깊게 살피기 시작했다. 얼마 지나지 않아, 희미한 폭탄의 폭발소리가 들렸다. 전선이 점점 가까워지고 있었다. 전쟁은 죽음의 공포를 느끼게 했다. 그렇지만 전쟁을 무사히 넘기면 새로운 세상을 볼 수 있으리라! 동틀 무렵 나는 빈손으로 살그머니 학교를 빠져나와서 아무도 없는 산길 20킬로미터를 걸어서 하이린으로 돌아왔다.

다음날도 공습이 끊이지 않았다. 정류장에서 멀지 않은 저수지에서 네 살배기 이웃집 여자아이가 파편에 맞아 죽고 말았다. 그 아이를 내 몸으로 감쌌지만, 옆에서 날아온 파편들이 어린 몸을 찢었고, 나 역시 오른쪽 팔에 큰 부상을

입었다. 한 일본인 병사가 내 옷섶을 찢어서 간단한 지혈을 해주더니, 나에게 만주철로의 직원인지 물었고 나는 사범학교의 학생이라고 대답했다. 보이지 않는 검은 손 같은 전쟁과 전쟁을 일으키는 미치광이들이 아무런 원한도 없는 사람들을 서로 적으로 만들고 있었다. 수십 년 후, 나는 루쉰의 시를 읽었다. 그 시는 억만년의 시간이 지난 후 형제가 함께할 때, 서로 만나 웃으면 은혜와 원한이 모두 사라진다는 내용이다. 이 얼마나 멋있는 시인가!

조국의 승리

8월 13일에 입은 팔의 부상 때문에 나는 8월 15일까지 열이 심해서 혼수상태에 빠져 있어서 일본 천황의 무조건 투항 소식을 듣지 못했다. 승리는 이렇게 슬며시 찾아왔다. 수십 년 동안 중국 민중들을 짓누른 침략자들은 이렇게 무너져 갔다. 거리에는 일본군 병사들의 시체와 이제 막 부패하기 시작한 돼지 사체가 널브러져 있었고 기차역은 서쪽으로 후퇴하는 일본 교민들로 가득했다.

무단강시 인민정부에서 개최한 「아편을 끊자」는 포스터 대회에서 나와 장더칭 선생은 1등상과 2등상을 수상했다.

일본인들이 물러난 후 남은 집은 순식간에 폐허가 되었다. 마치 하이에나가 쓰러진 짐승의 사체를 먹어치우듯이 사람들은 빈 집에 들어가 트렁크, 장신구, 탁자, 의자, 긴 걸상 등을 들어내 실내를 깨끗하게 치운 후 문과 창문, 대들보, 벽까지 말끔하게 닦아냈다. 내가 그림 그리기를 좋아하는 것을 아는 친구들이 버려진 집을 뒤져 로댕, 미켈란젤로, 도미에, 부르델의 화집이나 세계미술잡지에 나온 마이욜, 모딜리아니, 렘브란트, 들라크루아 같은 몇몇 대가들의 전집을 주워다 주었다. 이것들이 나에게 새로운 세계를 열어주었고 나는 마치 오래되고 좁은 뒷골목에서 하루아침에 세계적인 예술의 전당에 들어선 것 같은 느낌을 받았다. 친구들이 주워 준 이 책들 덕분에 나의 소묘와 인물 초상 스케치 실력은 크게 향상되었다.

새 시대가 왔다. 햇빛 찬란한 나날을 보내며 사람들은 배움에 대한 절박한 욕망을 느꼈다. 무단 강에 세운 임시 중학교의 교실 안에는 젊은 선생님과 나이 지긋한 전직 선생님이었던 선생님, 선생님의 은사 선생님 그리고 그 선생님의 학생들로 가득 찼다. 그들은 똑같이 생긴 작은 책상 옆에 모여 앉아 잃어버린 시간을 되찾고 싶어했다.

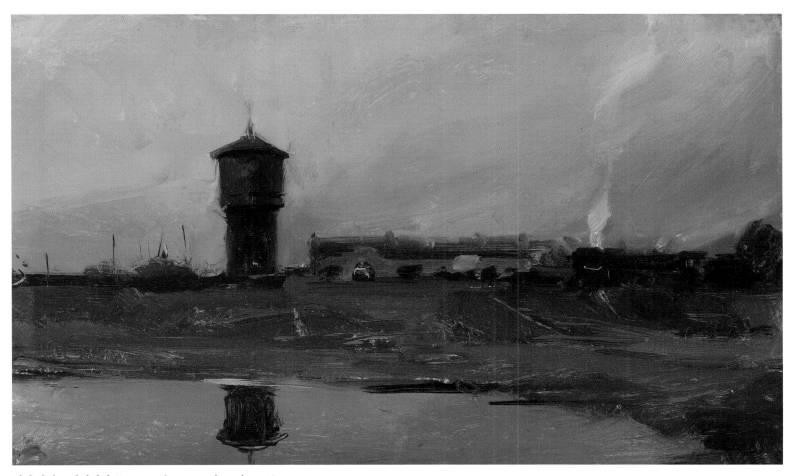

해림 나의 소년시절의 꿈 1978 oil on paperboard 17×29cm

무단 강에 주둔한 해방군 포병 연대의 한 화가가 나에게 루쉰이 편집한 케테 콜비츠의 화집을 빌려주었다. 이 시기에 모짜르트의 음악도 처음 들었다. 예술은 나의 영혼을 뒤흔들었고, 이때의 경험이 이후 오랜 세월동안 나의 예술에 대한 믿음을 지탱하게 해주었다.

1946년 봄, 음악가인 장셴이 나를 츠민 초등학교에 교사로 일하도록 소개해주었고, 덕분에 나는 무단 강에 계속 머물 수 있게 되었다. 무단강이 하이린보다 더 문화적인 느낌이 들었다.

그해 무단강시 인민정부에서 처음으로 개최한 사회 개혁을 위한 포스터대회, 이를테면 흡연과 도박금지, 매춘부해산, 금연포스터 등의 공모전이 있었다. 나와 장더칭 선생은 그 대회에 응모하여 무단강시 인민정부에서 수여한 1등상과 2등상을 받았다. 그때 우리 두 사람은 자신들이 마치 작은 연못의 큰 물고기와 같다는 생각을 했다. 장더칭 선생은 더 큰 도시에 가서 공부하는게 낫다고 하셨고 나도 역시 베이징에 가서 공부하기로 결정하였다.

1988년 나는 하얼빈사범대학에 가서 강연을 하였고 더칭 선생을 만나 20년 전 무단강에서 함께 포스터대회에 응모한 일을 얘기하게 되었고 더칭 선생은 이 증명문서를 써주셨다.

외할아버지께서는 내가 베이징으로 가고 싶어 하는 것을 아시고, 집에 있던 맷돌을 판 돈으로 소비에트 붉은 군대 지폐 30달러를 마련해 내가 여비로 쓸 수 있도록 속주머니에 넣고 단단히 꿰매 주시고는 사촌동생과 함께 눈물을 머금은 채, 기차에 오르는 나를 배웅해 주셨다. 그러나 그 지폐는 쑹화강을 건너 국민당 통치지역으로 들어서는 순간 휴지조각이 되고 말았다.

소비에트군은 동북으로 진군한 후 조직적으로 약탈을 일삼았고, 수뇌부의 명령으로 새로운 지폐를 발행해 물건을 마구 강탈해 갔고 당시 사회는 큰 혼란 속에 빠져있었다. 결국 대전기간 내내 그리고 그 후로도 수년 동안 우리는 서로 소식을 전하지 못했다.

잘있거라. 동북이여! 나의 두 번째 고향이여!

국민당과 공산당이 각각 통치하는 지역을 넘나들며, 나는 이 두 정당이 확연히 다르다는 것을 알 수 있었다. 해방군은 청렴결백했고, 병사와 말 모두 강했기 때문에 해방군 지역의 많은 인민들이 정부를 지지했으며, 인민들이 생활은 안정적이었다. 이에 비해서 국민당 통치 지역은 관리들이 국가의 재산을 자기 것인 양 여기고, 상인들이 매점매석을 했기 때문에 인민들은 안심하고 생활할 수가 없었다. 내 아버지 같은 보잘것없는 직원은 가난과 기아로 인하여 생사의 갈림길에서 죽을 힘을 다해서 버텨야 했다. 나는 국민당 군인들이 온몸을 미제로 장식한 것이 싫었다. 내가 이곳에 온 것은 오로지 공부를 하기 위함이었다.

톈진시립미술관은 본래 일본인의 사원이었던 곳에 설립되었는데, 이는 아마 톈진공립의 최고의 예술 기관이었을 것이다. 이곳은 일부 문화 유물을 수집 관리하고, 예술가들의 작품 및 미술관작품전람회를 주관하는 한편, 단기 수업을 진행하기도 했다. 관장인 천중상 선생님의 수업은 국화가의 전통 방식에 따른 개별 지도 방식이었다. 학생들은 그림을 들고 앞으로 가서 선생님의 지도를 받았다. 서양화 수업은 서양화 강의반과 스케치반으로 나눠서 학생을 모집했다. 매번 등록 첫 주에는 학생들이 바글바글하다가, 둘째 주에는 얼마 되지 않는 학생만 남고, 셋째 주에는 나를 포함해 한 두 명만 겨우 남는 사실을 알게 되었다. 유화를 가르치는 천중상 선생님은 체계적인 이론 수업을 진행하지 못 하셨고, 미술은 불황 사업으로 전락해서 전람회 역시 활기가 없었다. 관장님이 준비한 전람회 작품은 모네, 시슬리 등 프랑스 화가의 컬러복사본이었지만, 작품은 나쁘지 않았다. 한 독일 유학화가의 스케치와 쳰주쥬 선생님의 유화전은 나에게 강렬한 인상을 남겼다. 나는 이곳에서 공부하도록 허가를 받았기 때문에 이곳의 환경을 충분히 활용하면서 모든 석고상을 한 번 씩 그려보았다. 나는 또한 이곳에서 수학 문제도 풀고 다른 공부도 했다. 톈진시립예술관 서양화 화실은 거의 내 전용 공부방이나 다름없었다.

천중상 선생님도 톈진시 정부와 그 밖의 다른 기관들로부터 쑨원, 장제스, 딘애치슨, 트루먼의 대형 초상화 등의 작품 제작을 요청 받았다. 나는 그때 주로 옷을 맡아 그렸지만, 선생님은 나에게 가끔씩 얇은 빵을 조금씩 줄 뿐이고, 보수는 전혀 주지 않았다. 선생님의 딸이 아버지 몰래 나에게 건네준 음식이 훨씬 더 많았다.

천중상 선생님의 딱딱한 유화 기법은 내게는 매우 이상하게 보였다. 한 예로 그가 쑨원 선생의 두루마기 밑자락을 그릴 때 자를 이용하는 것이었다. 화가가 직선도 제대로 못 그린다는 것인가? 천으로 만든 옷자락 끝선이 그렇게 곧을 필요가 있단 말인가? 하는 의구심이 들었다.

미술관에서 그림을 공부할 때, 유화물감 한통을 사기 위해 나는 어머니의 유품인 한 박스의 옷가지를 팔기도 했다. 송구한 마음에 나는 '어머니, 아들이 유화를 공부합니다!' 되뇌었다.

1947년, 나는 무자이 고등학교 2학년으로 복학했다. 내가 동북의 해방군 지역에서 배워온 노래가 곧 학교에 퍼졌다. 때때로 나는 그들이 호기심에서 노래를 부르는지, 아니면 마음속에 우러나서 진심으로 부르는지 조용히 들어보곤 했다.

공산당의 지하 조직이 나에게 접근해 왔다. 그러던 중 결국 나는 예전에는 알지 못했던 학생 두 명을 만나기로 약속했다. 그들은 만약 내가 원한다면 나에게 해방군 지역으로 갈 수 있도록 소개해 줄 수 있고, 그곳에는 국비로 다닐 수 있는 대학이 있다는 희소식을 알려주었다. 나는 너무 흥분한 나머지 손에 들고 있던 잉크병을 깨뜨렸다. 나는 그 때 수학, 화학, 물리학을 주로 공부했기

때문에 날마다 많은 글을 써야 했다. 며칠이면 펜촉이 닳아버렸지만, 그래도 만년필을 사서 쓸 수가 없는 형편이라 값싼 잉크를 찍어서 쓰는 펜을 사용해야만 했다. 그래서 항상 손에 잉크병을 들고 있었던 것이었다.

군대에 들어간다는 것은 단지 학업을 잠시 쉬는 것이지, 완전히 접고 군에 들어간 것은 아니었다. 사실 해방군 통치 구역으로 돌아가는 것은 내가 일찍이 생각하고 있던 일이었다. 그 해 봄 나는 마이클 더프의 물리학 책을 가방에 넣고, 동쪽으로 가는 기차에 몸을 실었다. 산하이관을 지날 때 멈칫하다가 용기를 내어 기차에서 뛰어내렸다. 그리고 반대 방향으로 가는 기차를 타고 톈진으로 돌아왔다. 책가방을 들고 기차역에서 곧바로 학교로 돌아갔고, 교실 내 자리로 가서 앉았다. 아버지는 이 일을 알고 계신다. 집을 떠난 것은 가난 때문이었는데, 학교를 그만두어야 하는 것은 물론이고, 심지어는 밥을 굶을 정도였기 때문이었다. 다행스럽게도 그 학기 말, 한 미국교회에서 무자이 학교로 장학금 5달러를 보내왔다. 가장 열심히 공부하고, 가장 가난한 학생에게 주도록 했는데, 학교는 장학금을 나에게 주었다. 그래서 여름방학 후, 나는 다시 한 번 어려움 속에서 계속 학교를 다닐 수 있었다. 그러던 차에 지하 조직이 두 젊은이를 통해 나에게 해방군 지역 대학의 문을 열어주었던 것이다. 어찌나 영광스러웠던지!

잉크병을 깨뜨린 것이 시간상 마침 '이때다'라는 것을 암시하는 듯 했다. 이미 중학교의 물리 과정은 독학으로 공부를 마쳤고, 영어 교과서를 읽는데도 어려움이 없었다. 나는 고등학교 학력을 마쳤기 때문에 기회만 있다면 어떤 대학의 입학시험도 치를 수 있었고 짧은 기간 동안 학교를 떠나는 것은 그다지 큰 문제는 없을 것이라는 생각이 들었다. 이삼 일 동안 준비를 한 후, 나와 급우인 샤오송(가명)과 마치 부부인 양 위장하고 함께 떠났다. 우리는 톈진에서 60킬로미터 떨어진 천관툰 근처의 경계선을 지나 대운하를 건넌 후, 해방군 통치 지역에 들어갔다. 그 후 나는 장원신으로 이름을 바꿨다.

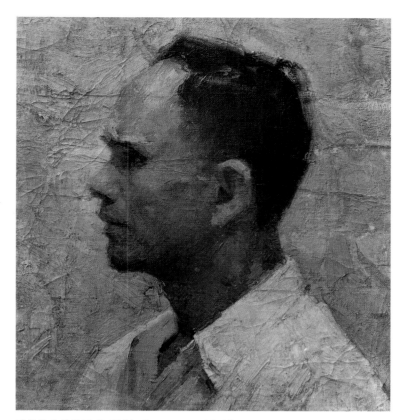

장쑹허 초상화(부분) 1964 oil on canvas 35×33cm

화베이 대학의 제1부와 제3부

해방군 통치 지역에 도착하여 동행인들을 보니 농민, 상인으로 위장하고 우리와 함께 동행한 사람들은 사실은 도시의 지식인, 교사, 예술가, 학생들이었다. 해방지역에는 많은 간부를 필요로 했기 때문에 이들은 단기 교육을 받고 간부로서 새로운 해방지역 또는 곧 해방이 될 지역으로 파견될 것이다.

천관툰의 남쪽으로는 기차가 다니지 않았다. 전쟁 때 철로를 해체해서 근처 땅에 묻어버렸기 때문에 우리의 끝없이 이어지는 수많은 인파는 천관툰을 따라 창셴, 보터우, 더저우의 비포장도로를 천천히 이동했다. 고생스러운 여행길이었지만 충분한 음식이 제공되었고 로맨틱하기까지 했다.

화베이대학은 이 시기에 장쟈커우에서 스쟈좡 북쪽 15킬로미터에 위치한 정딩으로 옮겼다. 황토색의 화베이평원에는 제법 그럴듯한 성벽 하나가 우뚝 솟아올랐다. 화베이대학은 성안의 비교적 큰 공공건축물들, 즉 교회, 절, 공자 사당 등을 모두 학교 기숙사로 이용했고, 그 안에는 학생들로 가득 했다. 나는 성당에 위치한 제1부의 제27반이었다. 교장 선생님은 쑨원동맹회의 회원으로서 명망이 높은 우위장 선생님이셨고, 교감 선생님은 청팡우 선생님과 역사학자인 판원란 선생님이었다. 후성 선생님이 가장 많은 수업을 담당하셨고, 학생들은 남회색의 면으로 된 군복 비슷한 유니폼을 입고, 각각 흰 색의 누비이불과 휴대용 접이식 의자를 하나씩 가지고 있었다. 큰 교실은 성당의 동쪽 숲 속에 있었고, 학생들은 줄을 지어 각각 배당받은 [강당]으로 들어가서 앉았다. 독서와 토론 수업은 햇빛이 비추는 정원에서 이루어지거나, 늦은 밤에 각자의 숙소에서 진행되었다. 정딩에서의 4개월 동안 나는 그림을 그리지 않았지만, 처음으로 칼 마르크스와 프리드리히 엥겔스의 예술론, 체르니셰프스키의 미학 이론, 마오쩌둥의 문예론을 읽었다. 이러한 공부를 통하여 나는 바로 예술이 인민들의 삶 속에서 사회 발전을 촉진하고, 인민들의 복지를 향상 시키는 유용한 이론이라는 것을 깨달았다. 상대적으로 차이이의 '미학'은 잘 이해할 수가 없었다. 그 해 겨울, 정원에서 회의가 열렸다. 회의실에는 동북에서 온 28반의 몇몇 학생들이 그린 마오쩌둥 주석의 유화 초상화가 걸렸는데, 이것은 일곱 번째 중앙위원회 본회의의 사진을 보고 그린 그림이었다. 캄캄한 밤 가스등의 불빛이 유화를 더욱 두드러지게 해서 윤곽이 매우 또렷하게 보였다. 이것은 우리에게 새로운 예술이었다. 그 때의 분위기에서 그 작품은 그 수준과는 관계없이 침묵 속에서 우리들을 하나로 묶어주는 응집력을 발휘하는 듯

했다. 이를 계기로 나는 예술의 힘을 느낄 수 있었고, 예술의 존재 이유와 그것이 나아가야 할 방향을 알게 되었다.

1949년 2월, 화베이 대학의 제1부에서 3개월 동안 공부를 한 뒤, 나는 제3부로 옮기겠다고 요청했다. 제3부는 문예부로서 미술, 오페라, 음악을 공부했다. 그때 제3부는 성당에서 멀지 않은 큰 절에 있었다. 3부를 담당하셨던 뤄궁류 선생님은 나에게 흰 종이 2장과 목탄연필 한 자루를 주며, 거리에 가서 스케치를 해오라고 하셨다. 정딩 거리는 매우 번화했는데, 나는 예전부터 그 거리를 그려보고 싶었다. 이날 뤄궁류 선생님은 내 스케치를 보고, 3부로 옮기도록 허락하셨고 다음 날 내 유일한 짐인 배낭을 제3부로 옮긴 후에 나와 함께 베이징에 가기로 했다.

스자좡에서 베이징까지 징한선의 교통이 재개되어 있었다. 우리들 몇 명은 화물 기차에 올랐고, 기차 안 바닥에는 건초가 깔려 있었다. 우리는 그날 하룻밤은 잠을 잘 잘 수 있으리라고 믿었다. 왜냐하면 다음날 우리는 베이징전문역을 지나 한 줄로 나란히 서서 순성가를 지나 선무문으로 향해야 했기 때문이다. 1949년 3월의 햇빛은 화창하고 따뜻했고 길가의 풍경들은 우리의 들뜬 마음과 함께 했다.

화베이대학의 제3부는 베이징대학 제4구역의 학교건물을 빌려서 사용했다. 즉 지금의 신화통신사가 위치한 곳으로, 베이양 군벌 집권 시대에는 국회 건물로 쓰였던 곳이다. 화베이대학의 제3부 교육 방침 역시 제1부와 마찬가지로 정치 이론을 위주로 한 단기 교육을 통해 대혁명 시대에 요구되는 간부를 양성하는 것이었다. 그래서 베이징에서 학생을 모집한 후에도 여전히 정치학과로 운영되다가 그해 6월이 되어서야 몇 개의 다른 전공과가 생겼다. 내가 이해할 수 없었던 점은 소묘반 학생들이 석고상을 스케치할 때 하나의 선으로 윤곽만을 나타내고, 색깔은 단조롭게 표현하는 것이었다. 모두 설맞이 그림 같은 그림만 좋아하는 것 같았다. 그곳 선생님 중 어느 누구도 예술사를 강의해주지 않았고, 로댕이나 인상파가 자본주의 예술이라는 것만 알면 된다고 여기는 것 같았다. 극좌사조이 모든 걸 비판하고 난 후 예술학과는 소수의 과만 남게 되었다. 전국적으로 정치의 중심이 농촌에서 도시로 옮겨갔지만, 예술사상은 시대를 따라가지 못했다. 제3부를 졸업할 때 나는 우위장 선생님을 그린 유화 작품을 미술학과 3개 반을 대표해서 학교에 기증했다. 사실 나는 이런 교육에 가장 불만이 많은 학생이었다. 중앙미술학원 화둥분원을 졸업하고 뒤늦게 들어온 친구인 허정츠가 이런 나의 마음을 가장 잘 이해해주었다. 학교에서는 나를 포함해서 젊고 전도유망한 학생 일부를 선발하여 곧 완성될 중앙미술학원에서 학업을 이어가는 계획을 세웠지만, 나는 학교의 이런 호의를 사양하고 나 스스로 원했던 라오베이징대학에 응시했다.

그럼에도 불구하고 화베이대학은 내 예술 여정에 있어서 분명히 중요한 전환점이 되었다. 화베이대학 제3부에는 옌안에서 온 창의적인 핵심 인재들이 모여

있었다. 그들은 직접 가르치지는 않았지만 역사화를 그렸다. 이런 건국초기유화의 창작은 당시 전국에서 유화 작품 활동이 가장 활발하게 이루어지는 계기가 되었다는 것을 나는 굳게 믿는다. 후이촨 학과장님은 그림 〈족쇄를 풀다〉를 그렸다. 그는 모델 없이 오로지 상상으로만 그림을 그리는 것을 고집했고, 마치 목판화를 제작하는 것처럼 그림을 수정하는 것을 두려워하지 않았다. 〈두선〉을 그릴 때 나에게 포즈를 취해달라고 요구했던 옌한과는 사뭇 달랐다. 왕스쿼는 〈피묻은 옷〉을 준비중이었고 루오궁류는 〈지도전地道戰〉을, 신망은 〈마오쩌둥이 동굴에서 글을 쓰다〉를 그렸다. 장쑹허는 50년대에 유행한 마오쩌둥 측면 부조조각상을 만드는 중이었고 왕차오원도 작품 〈민병〉과 〈류후란劉〉을 조각하고 있었는데 그는 베이징대학의 〈ㅁ〉자 주택에 살지 않았다. 웨이톈린은 작품 활동은 없었지만 매우 친절했고, 왕스쿼는 사람들과 스스럼없이 친해지는 장점을 가진 사람이었다. 내가 그의 집을 방문할 때마다 그는 늘 그가 구상하고 있는 작품의 초안이나 다른 그림을 가지고 와서 나에게 보여주었고 런비스의 유화 그림에 대한 구상과 자신의 의견을 말해주었다. 장쑹허는 나를 학생이자 친구로 여겼고, 그가 부조 작업을 할 때 나에게 부조의 제작 원칙에 대해서 설명해주었다. 그 때 이후로 몇 십년 동안 많은 정치 운동을 겪었지만 그는 늘 나의 가장 가까운 벗이자 스승이었다. 그 해 여름, 나는 서비홍의 대형회화전을 보았다. 이러한 견학은 그 어떤 교실에서의 수업보다도 그림에 대한 지식을 더해 주었으며 회화창작이 나에게서 멀리 있지 않은 것 같은 느낌을 주었다.

베이징대학

베이징대학 물리학과 정화쯔 교수님이 나를 편입생으로 허락해 주셨을 때는 이미 학기가 시작된 지 1개월이 지난 후였다. 그 때 베이징 대학은 학점제를 시행하고 있어서 설사 학적이 없는 청강생이더라도 학적을 취득한 후에는 이미 받은 학점은 인정을 해주었다. 따라서 내가 어떤 전공과목 하나라도 따라가지 못한다면, 이 과목을 위해 1년이라는 시간이 또 필요했다. 또 내가 학적을 취득하기 전에는 장학금이 없기 때문에 나는 먹고 살기 위해서도 일을 해야만 했다. 매 학기 일요일에는 하루종일 짬을 내서 베이츠쯔미술공급사(장팅런 단장)에 가서, 다른 사람들이 이삼일에 걸쳐서 그릴 국가 지도자의 대형그림을 일요일 하루 만에 완성하곤 했다. 규격화 되어있는 회화 기법이 때때로 초상화의 반복적인 작업을 줄여주기도 했지만, 나는 규격화되어 있는 회화 기술을 좋아하지 않았다.

학생으로서 보내는 나날은 매우 즐거웠지만 대형 초상화를 그리는 일은 좀 부담스러웠다. 대형초상화를 그리기 싫으면 조각을 했다. 나는 미술공업사에서 복제한 레닌의 반신상을 제작한 적이 있다. 한 번은 장팅이 나에게 바이츄언 의사의 반신상 제작을 부탁한 적이 있다. 내가 제작한 점토 조각은 심사에 통과되었고 그것을 복제팀으로 넘겨주었다. 그 결과 약간의 보수를 받았지만 몇

개월 후 〈인민화보〉에는 당시 미술공업사 부서장인 오모 씨가 작가로 발표되었다. 명성에 관해서는 나는 그다지 연연하지 않았다. 이 위대한 국제적인 전사의 조각은 본래 중국인민들의 존경심과 사랑을 표현한 것이니 금색이름표가 누구의 것인지를 정색하고 논하는 것은 아무래도 너무 치사한 일 같다는 생각이 들었다.

내게 가장 중요한 것은 학습 진도를 빨리 따라잡고 학업에 열중하는 것이었다. 회색 솜저고리를 입은 청강생인 나는 학우들의 경이에 찬 눈빛을 받으며 미적분수업 담당인 왕선생님으로부터 1등짜리 시험지를 돌려받을 수 있었다.

1950년 여름 시험 후 받은 장학금 덕분에 더 이상 대형초상화를 그리러 갈 필요 없이 오로지 학업에만 몰두할 수 있게 되었다. 얼마나 행복한 시간이었던지!

그러나, 1950년 개학한지 얼마 되지 않아 한국 전쟁이 일어났다. 나는 놓았던 붓을 들고 다시 포스터를 그리기 시작했고 블라디미르 마야콥스키가 〈타스통신사의 창〉에게 매일 한 컷 씩 그려주었듯이 나도 그랬다. 며칠에 걸쳐 한 장을 그리면 학우들이 민주광장에 포스터를 붙였다. 한 동안 붉은 건물 뒤의 민주광장 물리학과의 게시판은 매우 볼만했다.

1951년 말, 나는 수학, 전자학, 이론역학에서 만점을 받는 좋은 성적을 거두었다. 같은 학기에 베이징시문화국은 베이징시민미술작업실, 즉 창작사무실을 열었다. 이것은 후에 전국의 각 성과 시에서 만든 그림 아카데미의 전신이 되었다. 그곳 간부들의 주요한 임무는 미술 창작이었다.

이 시기에 군부대 화가인 가오훙이 한 잡지에 유화 〈동춘루이〉를 발표했다. 예술계의 체감변화가 그다지 큰 것은 아니었지만, 나는 유화의 발전 가능성을 느꼈다. 만약 2년 전이었더라면 나는 여전히 도서관에서 학업에만 전념할 수 있었겠지만 지금은 내 앞날을 결정해야 할 때임을 직감했다. 나는 어떤 분야라도 평생 동안 열정을 쏟아야 하고, 희생을 두려워해서는 안 된다(이 말은 설사 필생의 노력을 하더라도 이상적인 결과를 얻지 못할 수도 있음을 뜻한다)는 것을 알고 있었다. 20세기는 더 이상 레오나르도 다빈치의 시대가 아니었다.

예술의 길로-
베이징시 인민미술작업실 간부작가가 되다

사실 나는 잠시 내 예술 여정의 갈림길에 서 있었지만, 바로 그때 곧바로 1951년 여름방학이 되었고, 빨리 결정을 내려야만 했다.

두 개의 길이 내 앞에 놓여있었다. 그때, 베이징시미술작업실에서 내 오랜 친

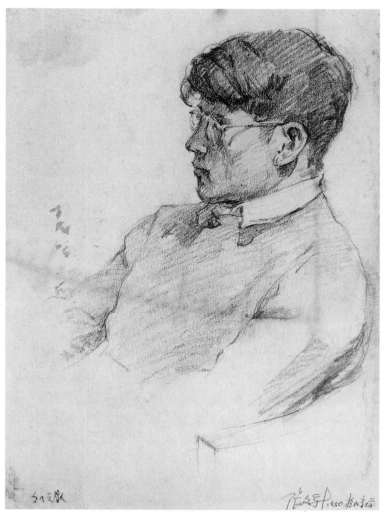

중국 과학원 원사 유광정 1950 pencil 27×19cm

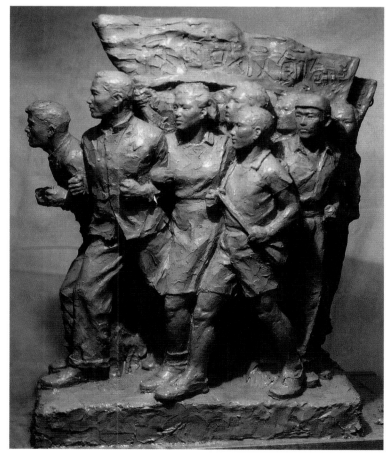

민주항쟁 1951 plaster 80×66×30cm

25

구를 통해서 나에게 러브콜을 보내왔다. 그러나 나는 내 그림 실력을 테스트해보기 위해 베이징대학 중국 공산주의 청년단 위원에게 징시탄광으로 가져갈 소개장을 써주도록 요청했다. 청쯔탄광에서 일상생활을 체험해보며 그 경험을 통해 무엇을 그려낼 수 있는지 시험해보고 싶었기 때문이었는데 사실 이렇게 하는 자체가 예술로 접근하고자 하는 액션이었던 것이다. 그전에 나는 오랫동안 잡초가 무성한 산속 오솔길을 서성이고 또 서성였지만 그 후 내가 정말로 붓을 들고 아무런 망설임도 없이 뜻을 두었던 반대의 길로 가려고 했을 때, 나는 온통 알 수 없는 공식이 적힌 칠판을 마주하고 앉아 낙담에 잠겨있는 자신의 모습을 꿈꾸었다.

미술작업실의 직원은 대다수가 화베이 대학 출신이었다. 싱망, 장쑹허는 화베이 대학의 교수였다. 내 스승이자 〈중국미술사〉의 저자인 후만 선생님이 주임이었다. 내가 미술작업실에 도착하자 후만 선생님은 미술작업실에 유화, 조각, 판화 세 팀이 있는데 어떤 팀에 들어가고 싶은지 물었다. 선생님은 내가 대답을 망설이자 팀별 작업은 그다지 엄격하게 구분되지 않아서 그림을 그리는 팀도 조각을 할 수 있고, 조각을 하는 팀이라 하더라도 그림을 그릴 수 있다고 말씀하셨다. 후만 선생님은 성의껏 얘기해주셨지만 나는 유화반에 들어가고 싶다고 감히 말하지 못했다. 왜냐하면 언제부터 인지는 모르겠지만 사람

인민영웅기념비 중 〈무창봉기〉인물 습작 1953 pencil

들에게 유화는 거시적이고, 서구적이며, 고전적이어서 대중적인 것과 거리가 멀다는 약간의 좌편향적 생각을 지니고 있다는 선입관이 아직 머릿속에 깊숙이 자리 잡고 있었기 때문이었다. 설그림같은 판화도 내가 원했던 것이 아니었으니 조각만이 남았는데 이 분야에는 내가 존경하는 대예술가도 있고 또한 작업시 진흙이나 물을 만져 일꾼 같아 보여서 나는 후만 선생님께 조각팀으로 가고 싶다고 했다.

1952년 한 해 동안 나는 장쑹허 선생님이 이끄는 조각팀에서 일했다. 이 팀은 베이징시 인민미술작업실, 칭화대학건축과 그리고 인민미술출판사의 조각가로 구성되었는데, 화베이군대의 요청으로 스쟈좡열사묘역의 청동조각 3작품, 대리석부조 5작품의 작업을 맡았다. 나는 그 중에서 3미터의 청동조각〈돌격하는 전사〉와 〈민병〉이라는 두 점토작품과 부조 〈참군〉의 점토조각에 참여하였고, 빈소의 부조 두 작품도 내가 주도적으로 제작 완성하였다. 연말에 미술작업실 창작상을 받았는데, 청년단(신민주주의청년단)에서도 내게 선진조각가라는 명예를 주었다.

그 해 일년 동안 나는 조각 외에 포스터도 그렸는데, 그중에는 하북물물교류대회의 대형포스터와 귀국지원군을 환영하는 포스터 및 나라사랑위생운동을 위한 포스터 등이 있었다.(주: 미국은 한국전쟁에서 바이러스무기를 사용하였으며 이에 맞서 중국은 나라사랑위생운동을 전개하였다)

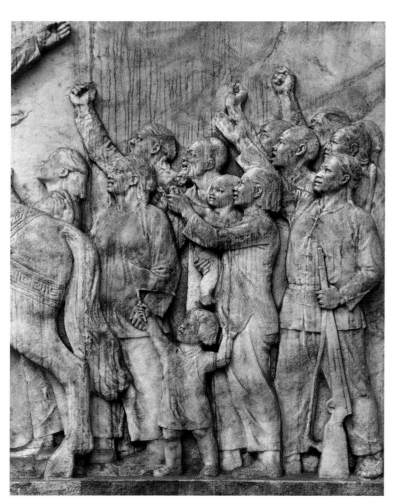

장쑹허선생님의 지도하에 참여했던 점토조각 스쟈좡 열사릉원 영각의 일부 1952

1953년 장쑹허 선생님이 나에게 천안문인민영웅기념비를 제작하는 곳에서 일할 수 있도록 해주셨다. 그곳은 전국에서 가장 뛰어난 화가와 조각가들이 모여 있어서 아주 좋은 배움의 기회가 되었다. 나와 화가 둥시원, 조각가 쩌우 페이주는 모두 신해혁명팀에 속했다. 내가 이 팀에서 일을 시작했을 때, 〈신해혁명〉의 밑그림은 이미 대충 그려져 있었다. 나는 인물들의 구성과 이미지를 구체화하는 작업을 맡아서 많은 스케치와 습작을 해야 했다. 조각팀의 점토작업에는 참여하지 않았고 구도작업을 마친 다음 바로 미술작업실로 복귀했다.

미술작업실에 돌아온 후 주제 의식이 강한 대형유화를 그려야 한다는 사명감이 내 마음을 짓눌렀다. 2년 동안 윗분들이 나에게 어떤 요청을 하거나 일정표를 준적은 없었지만, 나는 줄곧 이것에 대해 생각해왔다. 모든 학업, 독서, 일상생활 또 그 밖의 외부활동, 관찰과 사고는 늘 이 생각을 중심으로 돌아갔다. 크고 작은 정치포스터, 벽보, 책, 신문이나 잡지의 삽화, 공동 제작한 조각 등 일상적인 작업 이외의 내 개인적인 제안, 확인, 결정의 책임이 따르는 작업에는 주제 의식을 담기 위해 주로 한밤중에 조용한 뜰을 산책하며 많은 생각을 하곤 했다.

조각작업은 내 앞으로의 유화 창작을 위한 사고의 시간을 주었다. 나는 나만의 예술창작분야를 찾아야만 했다. 창작대상은 나에게 익숙하고 내가 잘 알고 있는 것, 내가 겪었던 직접, 간접적인 인생 경험을 그리면서도 가장 중요한 것은 긍정적인 의미를 담아내야만 한다는 것이다. 2년간의 작업에서 나는 실은 이미 조각의 범위를 넘어섰다. 베이하이 화방에서 주관한 여러 차례의 작품전에 그림으로 참여했고 인민영웅기념비 제작소에서 작업한 몇 개월간에도 나는 사실상 그림을 그렸다. 나는 동일한 소재를 정물, 풍경, 초상화로 표현하는 것에는 뚜렷한 경계가 없다고 생각했다. 그것은 평범한 습작이 될 수도 있고 불후의 명작이 될 수도 있다. 문제는 예술적 표현 능력을 향상시키는 길만이 기복 없고 위험 부담 없는 작품 활동을 할 수 있게 한다는 것이었다. 그런데 주제화는 사상, 주제, 소재, 줄거리와 구도를 포함한 표현방법이 비교적 복잡하지만 이 시대의 리얼리즘 작가로서 시대상을 반영하고자 하는 의지가 있는 화가라면 반드시 직면하게 되는 과제였다.

지금까지 내가 받은 미술교육은 너무 형편없었다. 우리에게는 박물관이 없었기 때문에 나는 대가들의 유화 원작을 거의 접해보지 못했다. 내가 본 해외 작품도 미술학원이 소장한 유화 초상화 한 두 장이 전부였다. 수십 년 동안, 중국 선배 화가들이 그린 주제화는 단지 몇 점에 불과했다.

우리가 가지고 있는 회화기술은 더더욱 초라했다. 우리는 농담으로 '간장색'이라는 말을 썼는데, 이 말은 서양 예술 특히 고전 회화 작품이 조잡한 인쇄로 인해서 노르스름한 갈색으로 보이는 데서 비롯된 말이었다. 이러한 상황은 그 시대의 화가 특히 젊은 화가들이 공통적으로 처한 환경이었다. 예술은 하늘에서 뚝 떨어지는 것이 아니라 예술가들이 대를 이어가며 열정과 노력으로 이

룩한 성과이며 오랜 세월 동안 축적되어 온 문화 유산인 것이다. 예술은 그 사회와 문화적 토양 안에서 성장할 수밖에 없다. 그런데 선배 예술가들이 이미 예술적 토양을 다져왔음에도 불구하고, 유화가 여전히 사람들로부터 서양화라 불리는 것은, 우리가 아직도 그것을 여전히 중국화하지 못했기 때문이다.

이제 우리는 마냥 기다리기만 해서는 안 되고 그렇게 할 수도 없다. 이제 외국의 봉쇄와 우리가 굳게 닫은 문안에서 행동에 옮기며 붓을 들고 일어나 앞으로 나아가야만 한다.

유화 〈소년의 집에서〉를 통해 살펴 본 창작 기법의 탐구

1952년 공산당청년연맹중앙위원회는 학교 밖의 청소년 학생들을 교육하기 위한 교외교육기구의 테스트로 베이징 소재 베이하이공원 북쪽의 오룡정 뒷편에 있는 찬푸사원에 소년의 집을 건립하기로 결정했다. 버드나무가 늘어선 땅에 빨간 벽을 초록색 타일로 장식한 소년의 집이 세워지자, 그곳 과학자와 문화예술가 그리고 교육자들이 관심을 가지고 지지해주었다. 예술분야에서 화궈우, 장펑이 회의에 참석했고, 당시 80세가 넘는 치바이스 선생님까지도 그곳까지 몸소 가셔서 깊은 관심을 보여주시는 등 과학문화교육을 주장하고 그것들을 중요한 위치에 올려놓음으로서 사기를 북돋아준 것은 의심할 여지가 없다. 소년의 집 자연과학작업실 안의 정면 벽에는 '과학을 향해 나아가자'는 빨간색 구호가 붙어 있었는데 어찌나 큰 힘이 되었는지! 이는 다분히 정치적인 분위기에서 나타난 구호이다. 나는 그 구호를 보자마자 그것이 내가 그리고자했던 주제임을 재빨리 깨달았다. 최근 몇 년에 걸쳐 골똘히 생각했지만 특별히 얻은 것은 없었으나 이런 삶이 나에게 창조적인 영감을 주었다. 당시 나는 여전히 인민영웅기념비의 프로젝트에 참여하고 있었는데 그림을 그리고 나머지 시간을 베이징 신문에 게재할 소년의 집 연필드로잉 작업을 하는데 사용했다. 원래 드로잉 작품 안에는 '과학을 향해 나아가자'는 구호가 있었다. 7월에 나는 미술관으로 돌아와서 유화 작품을 완성했다. 그 드로잉 작품에서는 그 구호를 지우고, 대신 회색칠판을 바탕으로 마오쩌둥이 두드러지게 보이도록 그렸다. 지금에 와서는 왜 최초의 생각을 고쳤는지 기억나지 않는다. 나를 그토록 자극했던 슬로건을 지운 것은 어떤 압력이었던 것 같기는 하지만, 그래야 이 그림이 어디서나 타당성을 인정받을 수 있었기 때문이다. 이 그림은 인민미술출판사에서 출판되었는데, 인민영웅기념비 제작에 동반 참여했던 리종진 선생이 '중국 청소년'이라는 잡지에 쓴 넘치는 찬사와 격려의 기사와 함께 게재되었으며 다른 잡지들, 심지어는 학교 교지에도 실렸다. 1953년 말이 작품으로 베이징문화국에서 수여하는 작품상을 수상했다.

많은 사람들이 〈소년의 집〉에 응원를 보내주었다. 오룡정 베이하이의 소년의

집에서는 편의시설을 제공해주었고 과학연구부의 지도교사인 가오지아춘은 내 그림의 모델이 되어주었다. 많은 학생들이 방과 후에나 방학 때 내 작업실에 찾아와서 나를 도와주었으며 예술부의 지도교사인 차이딩팡 선생님 역시 매우 적극적인 지지자가 되어 주셨다.

그림 속의 모든 인물은 스케치 작업을 거쳐 그려지고 습작이 필요할 뿐만 아니라 캔버스에 그림을 그릴 때도 모델을 마주하고 스케치를 한 후 그림을 그린다. 최소한 주요 인물만큼은 이렇게 할 필요가 있고, 나는 이 부분이 매우 중요하다고 생각한다. 특정인물을 습작할 때 모델은 그림에 등장하는 주요인물의 내외적인 특징과 일정부분 부합해야만 한다. 습작은 결코 단순하고, 객관적이고, 독립적인 스케치가 아니라 빛, 환경, 색을 고려하여 창작에 필요한 동작과 표정을 보이게 끔 해야 한다.

그러므로 습작은 인물을 창조해내기 위한 준비과정으로 연구가 필요하고 그 모양 그대로 유화로 옮겨지는 않는다. 이유를 말하자면 습작은 유화란 환경 속의 화폭을 벗어난 작업이고 꼭 어떤 부족함이 있기 마련이다. 무엇보다도 스케치는 차원 높은 창작을 위한 충분한 조형 요소와 소재를 제공해주지는 못하고 틀에 박힌 듯 모방만 한 모사는 그저 볼품없고 생기 없는 복제일 뿐이다. 반대로 창작을 준비하기 위한 습작을 했었던 경우는 캔버스에 작업을 할 때 묘사 대상에 대한 연구를 통해 마음속에 이미 어떻게 그리겠다는 계획을 가지고 모델을 참고해서 스케치를 한다. 따라서 기계적으로 묘사 대상을 모사하지 않는다. 화가는 자신의 모델을 잘 다룰 수 있어야 하고 서로를 이해하고 협력하며, 빛을 조절하고 동작을 수정하며 하나하나 완성해 나가야 한다. 이것은 마치 이상적인 빌딩을 건축할 때 세부적인 단계를 거쳐야 하는 것과 마찬가지이다. 유화 창작 과정에서 모델을 참고해서 스케치하는 것이 기계적인 모방으로 그치지 않을까 걱정하는 사람들은 아마추어들일 뿐이다. 반세기가 지

난 오늘날, 이 문제는 이제 하나의 확실한 이론으로 정립 되었지만, 그 시대에 이러한 견해는 풋내기 화가들에게는 적지 않은 부담이 되었었다. 그들은 상상력 또는 창작과 스케치를 대립 관계로 보았는데 스케치에는 상상력이 더해지지 않고 창작대상이 곧 사진기의 피사체로 되고 창작은 벽을 마주할 때만 가능하다고 생각했던 것이다. 리얼리즘 화가는 진솔하고 생동감 있게 삶의 모습을 담되 상상력과 기억력에만 의지해서는 결코 불가능하다는 것이 명백한 진리이다. 그림 안에 구분되지 않는 감정, 사상 개조 따위의 잡다한 것을 뒤섞지 않고 말이다.

〈소년의 집에서〉가 완성된 후, 유화 창작 과정에서 사용했던 스케치 방법을 실험해보기 위해 나는 〈시낭송〉이라는 단순한 소재를 선택했다. 50cm×50cm 소형 캔버스에 담기 위해 베이징의 시 외곽에 있던 학교로 가서 협조를 요청하고 그곳에서 머물렀다.

〈시낭송〉은 표현 기법을 실험해보기 위해 구상이나 구도를 고려하지 않고 바로 그림을 그리기 시작했다. 나는 고급캔버스와 늑대털로 만든 붓을 썼다. 그림 속 인물의 머리 직경은 2~3cm에 불과해서 늘 스케치 한 번에 하나의 두상만 완성할 수 있었다. 이 그림은 차오화출판사에서 출판했다.

프랑스 화가 앙투안 바토는 본인이 그린 수많은 작은 두상들을 다음에 작업에 참고하려고 보존해 두곤 했다. 나는 사실 캔버스에 바로 스케치 하는 것이 더 편리하고 생동감 있다고 생각한다.

〈시낭송〉 작업은 대략 20일을 넘지 않았다. 출판사에서 바로 출판을 했고, 반응도 좋았지만 나는 이 그림을 너무 서둘러 그리느라고 최선을 다하지 못했다는 생각이 들었다. 예를 들어서 이 소녀가 낭독한 것은 도대체 어떤 내용이기

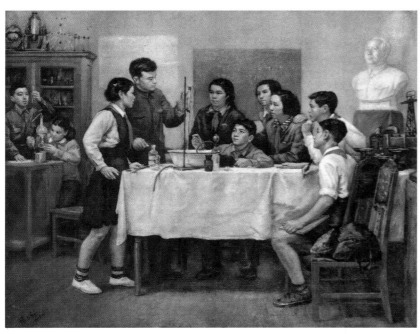

소년의 집 1953 oil on canvas 120×150cm

시 낭송 1954 oil on canvas 50×50cm

에 관중들의 공감을 얻었는지. 이러한 것이 화면에서는 보이지 않는데 보이지 않는 예술이 직접적으로 표현할 수 없는 것이 종종 그것의 핵심이자 창작의 출발점이 되기도 한다. 그것이 없거나 혹은 명확하지 않다면, 모든 구도의 배치와 처리가 제대로 되지 못해서 방향을 잃은 것이나 다름없다. 화가가 이미지를 남김없이 늘어놓고 관중들에게 "이것이 제가 표현한 겁니다. 알아보는 것은 여러분의 몫입니다!"라고 할 수는 없지 않은가.

회화의 주제는 작가의 사상, 관념, 사물에 대한 태도를 보여준다. 화가는 자신의 작품에 진심을 담아서 최선을 다해 완벽하게 표현하고, 자신의 생각을 명확하게 전달하며 전달한 생각에 책임을 다 해야 한다.

나는 내 시야와 창작의 한계를 좁은 방에 가두어 두고 싶지 않고 주변의 소소한 일에 연연하고 싶지도 않다. 작가는 시야를 넓히고 드넓은 세상으로 나아가서 사회의 여러 분야를 폭넓게 이해해야 한다고 생각한다. 나는 선두에 서서, 가장 활기 넘치는 곳에 나가 사회의 맥을 짚으며 그 방향을 따를 것이다. 다양한 사람들 속에서 붓을 통해 그들의 이미지를 붙잡고 그들의 감정과 내면 세계를 표현할 것이다.

화가, 특히 젊은 화가에게 있어서 어떻게 해서 삶 속으로 깊이 들어갈 것인가는 매우 중요하다. 이것이 그가 어떤 화가로 성장할 것인지 결정하는 중요한 조건이자, 그가 지향하는 방향을 보여준다. 낯선 세상으로 들어가는 데에는 용기가 필요하다. 다른 사람을 알기 전에 먼저 자기 자신을 보여줘야 한다. 다른 사람의 내면세계를 깊숙이 이해하려면 자신이 먼저 진술하고 솔직해야 한다. 사상개조를 거친 후에야 붓을 들 수 있다는 견해에 대해서 나는 동의할 수 없다. 화가는 화가의 방식으로 삶 속에 들어가서 붓을 통해 삶의 아름다움을 그리며 삶의 본질을 추구해야 한다고 생각한다. 자신의 경험을 통해 예술의 수준을 높이고 그것이 삶에 녹아들도록 해야 하는 것이다.

화가가 끊임없이 변화하는 현실 속에서 창작을 하려면 현실을 통찰하는 능력과 표현 능력을 반드시 갖추어야 한다. 세상은 끊임없이 변화하면서 탄생과 소멸을 반복하고 태양은 우리가 알지 못하는 사이에 떠올랐다가 또 고요히 사라진다. 사람들은 끊임없이 움직이며, 움직임의 방식은 늘 새롭다. 창작 능력은 움직이는 대상을 포착하는 일과 새로운 진화를 발견하는 일, 그 두 가지 측면을 동시에 요구한다. 후자에 대해서 우리는 그것을 인정하고, 이해하고 시대를 쫓아 전진할 수밖에 없다. 전자에 관련된 문제는 우리는 언제나 급급히 포착하는데 연필이나 목탄 같은 어떤 도구를 사용하든지, 또는 수채화나 유화를 그리든지, 결국 '스케치'화를 피할 수 없다. 미술 학교는 학생들에게 형태와 색에 대한 기본적인 지식을 가르치고, 학생들은 상대적으로 안정적인 환경에서 스케치를 배운다.

학교에서 스케치도 가르치지만 사실 창작에 있어서 더 필요한 것은 움직이는

여견습공 1953 oil on canvas 50×40cm

도제시험 1953 pencil

대상을 포착하는 능력이다. 이런 기술은 연습을 통해서만 향상시킬 수 있다. 우리가 경험해보지 않았는가? 스케치를 잘 하지 못하는 사람은 창작을 하는 데도 어려움을 느낀다. 자신이 천천히 그릴 수 있게 세상이 갑자기 정지해주기를 바란다. 나는 자신의 열정에 비해 회화 기술이 미치지 못한다고 느끼고 기본기를 쌓기 위해 학교로 돌아가서 몇 년 간 다시 공부를 하고자 하는 예술가를 여러 명 만난 적이 있다. 되돌아가서 다시 배우고 싶은 생각은 회화 기술에 대한 편향된 시각 때문이라고 본다. 창작은 여러 방면의 기술이 필요하지만, 회화 기술은 오로지 훈련을 통해서만 향상시킬 수 있다.

작품 〈시낭송〉을 완성하고 나서 나는 스징산 제철소로 가서 스케치를 하면서 영감을 얻었다. 나는 전에 관료주의를 비판하는 유화를 그린 적이 있었다. 인

밭을 비추는 등불 1954 pencil 40×65cm

〈프라우다〉에서는 웨이웨이의 철로노동자를 묘사한 단편 〈오래된 굴뚝〉과 삽화를 소개하였고,
인민미술출판사에서는 페이지 전면에 삽화 중의 하나인 〈밭을 비추는 등불〉을 게재하였다.

민미술출판사 〈연환화보〉의 편집장인 리우쉰 선생님의 만류로 발표하지는 않았는데 다행히도 후에 있을 번거로운 일들을 피할 수 있었다. 주요 작품은 발표하지 못했지만 일상적인 소재를 다룬 〈여견습공〉〈신문을 읽다〉〈도제시험〉등의 작품들은 〈연환화보〉에 발표하였다.

이 시기에 나는 몇 편의 소설 삽화를 그렸다. 그 중에는 웨이웨이의 〈오래된 굴뚝〉과 장톈이의 〈루오원잉의 이야기〉와 왕멍의 〈청춘만세〉가 있다.

〈오래된 굴뚝〉은 유명한 소설 〈누가 가장 사랑스러운 사람인가〉의 작가 웨이웨이의 작품이다. 주인공은 곧 퇴직할 창신뎬 기차 차량 공장의 나이 많은 노동자이다. 그는 농촌 출신으로 농촌의 삶과는 결코 끊을 수 없는 농민의 정서를 가지고 있는 사람이다. 그는 선량하고, 소박하며, 부지런하고 그리고 농민의 특징을 가지고 있는데 이것이 바로 1950년대 중국의 대표적인 노동자의 모습이다. 이 단편소설을 읽은 후, 나는 내가 직접 모델을 찾는 것보다 웨이웨이가 묘사한 인물의 보이는 특징과 그 인물의 이미지에 함축된 의미를 읽어내는 작업이 더 낫겠다고 생각했다. 그래서 나는 창신뎬 차량공장의 접대소에 머무르며 이곳의 환경을 파악한 후 자전거를 타고 이 일대의 농촌을 돌아다니며

퇴직한 그 노동자를 찾아냈다. 그의 초상화를 그리며 가시 달린 대추나무울타리의 작은 채소밭과 골동품으로 꽤 가치 있어 보이는 우물 도르레를 관찰하며 여덟 개의 삽화를 그렸다. 〈밭을 비추는 등불〉의 불빛이 비추는, 굳은살이 잔뜩 박혀있는 손은 삼륜차를 끄는 노동자가 나에게 보여준 손을 그린 것이다. 인민미술출판사에서 한 페이지 전면에 그것을 출판했고, 이 삽화는 소비에트의 〈프라우다〉에 소개되었다.

장톈이는 어린 아이들의 마음을 섬세하게 묘사했고 그것은 내게 스토리에 대한 많은 상상력을 불러 일으켰다. 나도 인쇄 효과를 보기 위해 다양한 재료로 삽화를 그려보았다. 1955년 이 삽화들 중 한 장이 〈미술〉책의 표지화가 되었다.

1957년 여름 암울하고 혹독한 시절, 왕멍의 소설 〈청춘만세〉의 삽화가 출판이 되기도 전에 반우파 운동이 시작되었다. 소설 작가는 반우파의 편향적인 비판을 피하지 못했고, 결국 나는 삽화가 있는 인쇄물은 보지 못했다.

〈공사열차〉의 창작

1954년, 미국의 표현에 의하면 승자 없는 전쟁인 한국전쟁이 이미 끝을 향해 가고 있었고, 미군들은 어쩔 수 없이 판문점 의자에 앉아 담판을 해야 했다. 이미 평화의 시대가 다가오고 국내에서는 큰 규모의 건설이 시작되고 있었다.

중국인들이 얼마나 마음속으로 오랫동안 꿈꾸어왔던 시대인가!
여기저기서 철도 건설이 진행되고 있었다. 나는 먼저 베이징 서쪽의 평사 철도에 갈 계획이었다. 이곳은 용딩골짜기를 따라 베이징에서 북서쪽, 내몽고와 연결된 교통선이었다. 이 철도가 건설되기 전에는 베이징과 고원 사이에 제한적으로 난코우에서 바다링까지 통과하는 징장철도가 있었다. 평사철도는 강줄기가 끊긴 매우 험준한 용딩골짜기를 넘어가야 했다. 철도는 종종 끊겨서 터널이나 다리로 연결되어 있고, 산이 높고 가파르며, 심지어는 기차역을 지을 곳조차 찾기가 힘들어서 공사에 어려움이 많았다. 나는 평원에서 산으로 들어가는 싼지아롄 철도에서 시작해서, 도보로 고원으로 가면서 시대의 흐름을 진단하며 창작의 소재를 찾고자 했다.

용딩강의 비는 이제 막 그쳤다. 두보의 시에서 처럼 새가 날아가고 모래가 하얘지는 가을이 되었다. 철도 건설 현장을 보고 전경을 묘사하고, 건설 노동자의 이미지를 수집하는 목적의 여행이기 때문에 유화와 소묘 두 세트의 도구를 챙겨왔다. 주머니 속에는 사령부에서 준 각 공사장에 전달할 소개장이 들어 있었고 당연히 철도터널공사 기술서도 가지고 왔다. 이것은 새로운 환경, 새로운 문제에 부딪칠 때마다 매번 관련 서적을 읽는 오랜 내 습관이다. 나는 이제 막 깔린 길, 시공 중인 터널 속, 미완성된 다리에 가보았다. 때로는 역사가 오래된 길을 걸었다. 행인과 짐을 나르는 말이 다져 놓은 산위의 작은 길이었는데, 나는 울타리로 엮고 진흙을 바른 공사팀의 숙소에 머물며 찬바람이 부는 노천 식당에서 밥을 먹었지만, 이곳 사람들의 낙천적인 성품과 삶에 대한 긍정적인 믿음을 느낄 수 있어서 좋았다. 이런 믿음과 기쁨은 산개척을 시작하는 호각소리와 더불어 산골짜기에 울려 퍼졌는데 착암기 소리, 사람들의 웃고 떠드는 소리에 녹아들었다. 그들은 대부분 철도 노동자, 농민, 기술자들인데 그 중에는 빛바랜 군복을 입고, 면으로 된 녹색 모자를 쓴, 한국에서 돌아온 지원병도 있었다. 건설 현장에 배치된 그들은 웨이웨이가 묘사한 '가장 사랑스러운 사람'들이다. 건설현장 근처 또는 농촌에는 멀리서 그들을 보러온 가족들도 있고, 하루 종일 큰 산을 타며 측량을 하는 젊은 남녀 노동자도 있었다.

이 시대의 영웅들을 모아 짜임새있게 잘 배치해야만 멋진 군상화를 그릴 수 있다. 나는 먼저 이 인물들을 기차 칸에 그리려고 생각했다. 공간 구조를 정확하게 나누기 위해 의자를 포함한 차칸 내부의 치수를 쟀다. 그리고 투시법을 이용해서 차칸 내부의 투시도를 그렸다. 그리고 이 공간 안에 인물들을 스케치하려고 했다. 이것은 이론적인 구도로 실제 현실과는 큰 차이가 있지만, 나는 이 방

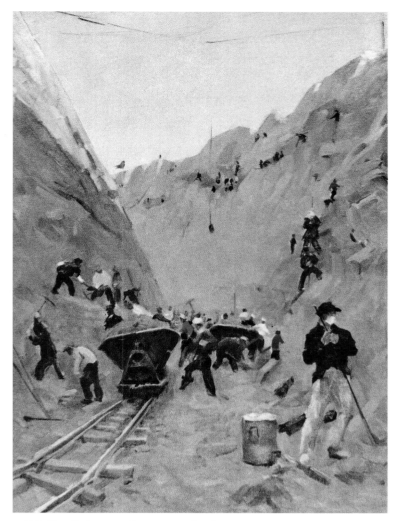

포석선 철도 공사 1957 oil on canvas 60×47.5cm

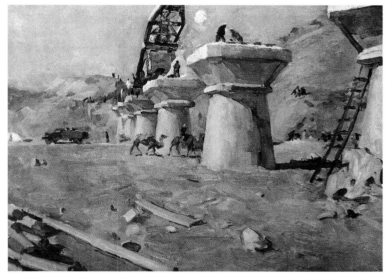

교량공사 1957 oil on canvas 40.5×55cm

법으로 유화를 그리기 시작했고 러시아 화가 바실리 수리코프가 농촌의 작은 집에서 그림을 그렸던 것처럼 칭쉐이젠 마을의 한 농가를 「아지트」삼아 화실로 임대하여 그곳에서 작업을 하려고 했지만 얼마 지나지 않아 이 생각을 포기하고 혹한의 계절에 미술작업실로 돌아왔다. 창작은 미지의 세상을 향한 탐험이다. 망설이며 관망하면 영원히 생각에만 머무르고 아무것도 얻을 수 없다. 과거만을 답습하는 소극적인 자세로 수선만 하려고 하면 늘 제자리걸음만 하게

담배 피는 남자 1957 charcoal

될 뿐이다. 잘못을 깨달았으면 즉시 뒤돌아 서서 다른 방향으로 시도해야만 희망이 생긴다. 불평하지도 낙담하지도 말자. 오늘은 지나간 시간의 피할 수 없는 결과이고, 그것을 통해 이 분야에서 가치 있는 경험을 얻었다고 여겨야 한다.

미술작업실의 화실에서 나는 구도의 배경을 화물을 운송하는 보링 스타일이라 불리는 개방형 트레일러로 바꿨다. 철도 건설 현장이나 아직 기차가 개통되지 않은 구간을 사람들은 때때로 트레일러로 왕래했다. 이렇게 함으로써 그림에 건설 현장의 분위기가 더 살아났다.

나는 점차 인물 묘사 대상을 지원병으로 옮겼다. 그래서 귀국한 지원병들이 있는 톈탄 근처에서 공사 중인 체육관(현재의 쩬농탄 체육관) 공사현장으로 갔다. 캔버스를 바이타쓰에 위치한 미술작업실의 화실에 두고 우여곡절 끝에 지원병에게 바이타쓰로 와서 모델이 되어주기를 청했다. 1955년 봄, 병사의 도움으로 그림을 거의 완성시켰지만, 완벽하게 마음에 들지는 않았다. 다행히 러시아 화가 막시모프의 유화강습반에서 공부를 하게 되어서 이 유화 그리는 것을 잠시 멈추고 다시 생각할 기회를 가졌다. 강습반의 수업시간에 이 그림의 구도에 대해서 언급하자 막시모프는 긍정적인 반응을 보였다.

1956년 여름 방학, 중국 문학 예술계 연합회와 통일전투부로 조직된 작가, 예술가, 시베이 참관단과 시안, 란조우, 둔황을 견학했다. 그러나 이 시기에 농촌

협력화 소재의 그림은 이미 마무리 지었던 때였다. 어쩌면 더 이상 그런 그림은 그리고 싶지 않은 상태라고 말할 수도 있겠다. 나는 또다시 아침저녁으로 늘 〈공사열차〉에 대해서 생각했다. 참관단은 한 팀이 11명으로 나를 제외하고는 모두 명성 높은 작가, 예술가들이 있었는데 단장은 시인 펑즈(나는 베이징대학에서 그의 독일어 수업을 들었다)였다. 그 밖에 작가인 장헌수이, 미술가 주광첸, 민속학자 중징원 등이 있었다. 그 때 란조우와 라오쥔 묘(위면 유전이 있는 곳)사이에는 차가 개통되지 않아서, 철도국에서는 우리들을 위한 전용 일등 침대칸을 배치해주었다. 전용차의 앞과 뒤쪽에는 개방형 트레일러 위에 이전에 언급했던 공사장 승객들이 몇 명 앉아있었다. 나는 전용 침대차에서 이 무개차로 기어 올라갔다. "아! 〈공사열차〉에 꼭 필요한 바로 그 모습이다!" 그러나 스케치를 얼마 하지 못하고 내 안전을 염려한 보안요원의 충고대로 고분고분하게 침대칸으로 돌아가서 앉았다. 하지만 그 장면은 나를 매우 흥분시켰고 한참동안 머리 속에서 떠나지 않았다. 언제든 나는 이 장면을 꼭 찾아내리!

총정치부의 황페이싱이 중국 인민 해방군 건군 30주년 미술전을 기획했다. 그가 〈공사열차〉의 스케치를 봤는지 아니면 그림에 대한 나의 이야기를 들었는지는 확실치 않았지만, 그는 내가 이 그림을 계속 그리도록 지원해주었다. 그는 내가 철도 건설 현장으로 가서 그곳의 생활을 더 깊숙이 알 수 있도록 해주었고, 나에게 큰돈을 주고 또 다른 비용까지 다 청구할 수있도록 해주었다.

나는 내몽고에서 건설 중인 포석선과 복건성의 영하선으로 갔다.

포석선은 바오터우에서 스과이거우 탄광 사이의 철로이다. 바이윈 어보와 쿤더우룬자오를 지나갔지만 사원을 그릴 여유는 없었고 오로지 철도 건설에만 주의력을 집중해서 〈대발굴〉〈교량공사〉〈노반을 다지다〉〈비탈길 옆 노동자의 집〉〈가족봉제 공장〉등을 그려서 〈옌허〉(잡지)에 발표했다. 그러나 다소 가볍게 여긴 작품제작에 너무 많은 시간을 빼앗겼고 내몽고에 추위도 일찍 찾아와서 내가 원했던 스케치를 할 수가 없게 되어 결국 철수하고 청산녹수가 있는 복건성으로 향했다.

〈공사열차〉는 바이타 사원의 새로 생긴 화실에서 완성되었다. 그곳은 반 세기동안 베이징 시에서 유화 화가들을 위해 유일하게 만든 채광창이 있는 가장 좋은 화실이었다. 공간은 넓고, 빛은 부드러웠다.나는 화실의 빛을 이용해서 〈공사열차〉를 그리려고 했다. 그 빛은 산골짜기를 비추는 자연광이지만 직사광선은 아니었다. 그래서 각각의 인물 습작도 그 안에서 했다.

잉시아 철도를 따라 스케치 여행을 할 때 다이윈 산을 지났다. 산에는 나무가 울창했는데 나는 그렇게 수려한 산을 본 적이 없었다. 우뚝 솟아 생기 넘치는 산자락을 영롱한 초록빛이 감싸고 있어서 감탄하지 않을 수가 없었다. 언젠가 이렇게 아름다운 풍경을 그릴 수 있기를 염원했다. 그러다 눈길을 돌려 다른 장면을 보았다. 그런데 공사가 진행 중인 곳은 바위며 나무가 어지럽게 흩어

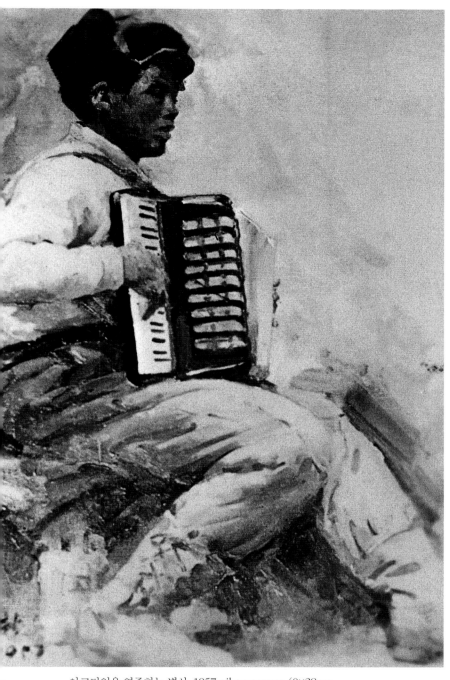

아코디언을 연주하는 병사 1957 oil on canvas 40×28cm

귀국 지원군 철로병사 pencil 28×18cm

찻간 내부의 투시도 1954 pencil 18.5×26.5cm

져있어 마치 이제 막 처참한 전쟁을 겪은 듯한 모습이었다. 그 모습이 너무나
참담하여 그림을 그리려던 마음이 다 사라졌다. 인류 문명의 발전은 필연적으
로 자연의 아름다움을 희생시켜야 한단 말인가. 조국을 뜨겁게 사랑하고 손발
이 닳도록 부지런히 일하고, 심지어는 자신의 생명조차 아까워하지 않는 공사
현장의 노동자 역시 마음속으로는 자연이 망가지는 것을 애석하게 생각하지
않았을까? 거대한 산업화는 결국 환경을 무참히 파괴하고 말았다.

〈공사열차〉의 배경으로 멀리 낭떠러지에 곧 쓰러질 듯한 두 그루의 나무가 나
의 걱정스런 마음을 담고 있다. 한 시대의 지식인의 슬픔이라 할지도 모르는
감정도 함께 말이다.

공사 현장의 깎여나간 길 옆에 가까스로 살아남은, 덩그렇게 남아서 고독하

서있는 병사 1957 oil on canvas 40×38cm

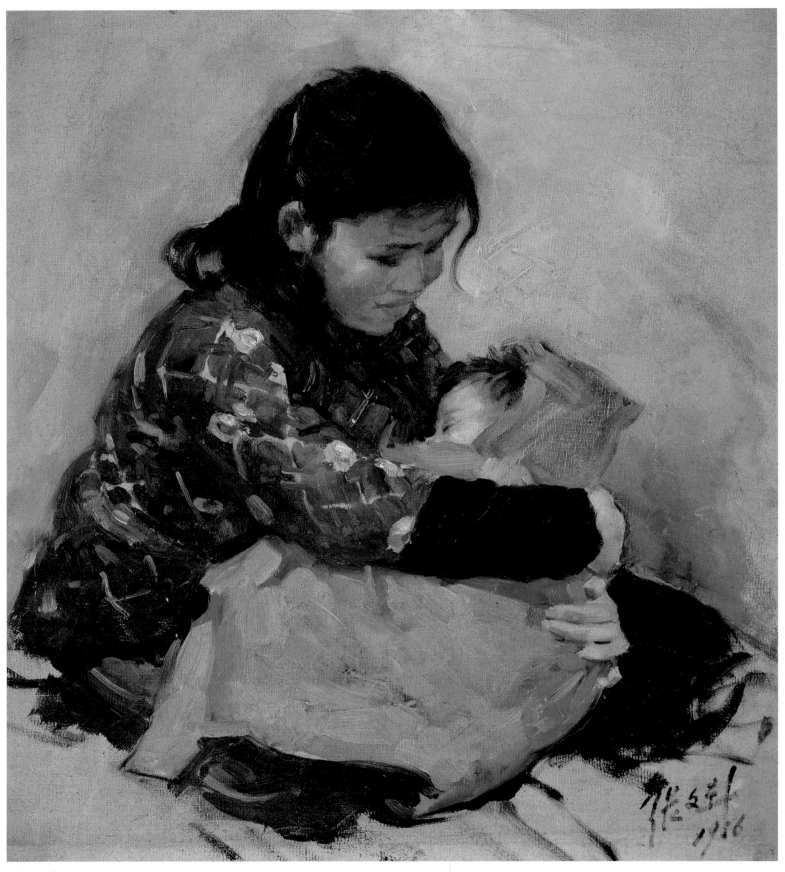

모자 1956 oil on canvas 39×34cm

게 솟아있는 나무 두 그루, 그 나무들은 폭파를 당한 상처가 남아 있었지만 여
전히 원시림의 생생하고 깨끗한 기운을 내뿜고 있었다. 나무가 살아남아 다행
이라 여기면서도 앞으로의 안위가 더 걱정되었다. 베이징에 돌아온 후 그림의
왼편 기차 옆쪽에 큰 소나무 한 그루를 그렸다. 이미 사라진 녹색을 되새기며

나는 그들을 지켜줄 것을 소리 없이 호소하고 있었다.

이 나무의 이미지는 자전거를 타고 이화원을 여러 차례 다니면서 스케치 한
후 얻을 수 있었다.

가자! 인민공사로
1956
oil on canvas
53×72.5cm

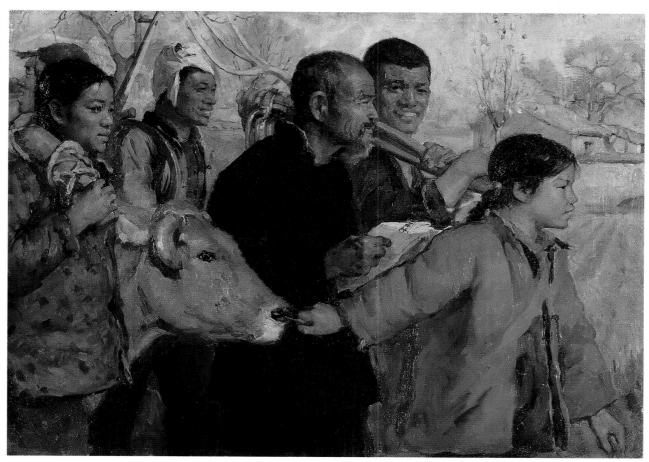

〈공사열차〉를 완성한 후 작품은 중국 인민 해방군 건군 30주년 미술전에 참가했고, 〈미술〉〈새로운 관찰〉등의 간행물에 발표했다. 원작은 군사박물관에 소장되어 있다.

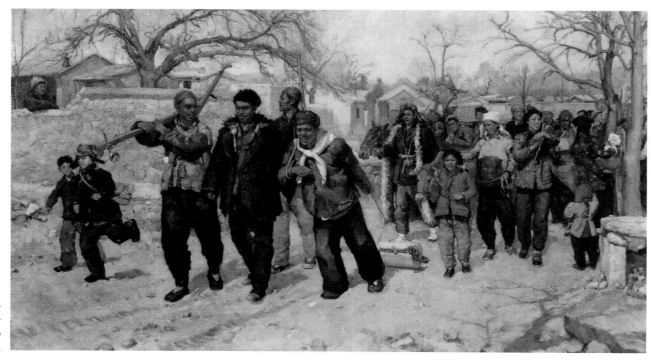

인민공사로 옮기는
상조원들
1956
oil on canvas 110×200cm

막시모프 유화강습반과
1955년~1956년의 유화 몇 작품

〈공사열차〉는 1954년~1957년에 걸쳐서 완성되었다. 그 사이에 나는 다른 일도 했는데 막시모프 유화강습반에서 공부를 하고 농촌을 소재로 한 유화 몇 작품을 그린 것이 그중의 일부이다.

1950년대는 중국 유화 발전의 매우 중요한 시기로 새 바람이 필요한 때였다. 중국과 소비에트의 문화 협력으로, 막시모프가 중국에 와서 그림을 가르쳤는데, 그는 중국 유화 발전에 중요한 기여를 했다. 같은 시기에 중국에 온 전문가인 소비에트의 밀리니코프와 루마니아의 포파 역시 많은 정보를 전해 주었지만, 특히 막시모프 선생님은 교육에 헌신적이었다. 그는 뜨거운 열정과 뛰어난 수업 기술을 선보이며(그는 소비에트에서 스탈린 장학금을 두 차례 받았다), 기초에서 창작까지의 현실주의 유화 기법 전 과정을 중국에 전파하는 등 중국 유화 발전에 매우 큰 영향을 미쳤다.

회화 기법과 창작 이념의 관계는 밀접하다. 리얼리즘회화는 작가가 인민에 대한 애정과 역사의 진실을 작품에 재현함으로써 인민의 삶에 긍정적인 영향을 미칠 것을 요구한다. 역사적으로 볼 때 위대한 예술 작품의 작가는 시대의 큰 흐름 속에서 예술로 사회에 봉사하며, 정의를 실현하고, 인민들이 앞으로 나아가도록 격려한다. 이러한 예술관으로 막시모프는 창작에 있어서 형식과 내용을 통일하도록 지도했다. 그는 귀국한 후 변화된 국제환경 속에서도 늘 중국을 그리워했다. 사람들은 그를 [중국의 막시모프]라고 친근하게 불렀다. 그는 중국 유화계에서 영원히 기념할만한 벗임에 틀림없다.

1955년 봄, 문화부에서는 중앙미술학원 유화강습반에서 훈련할 20명의 젊은 교사를 전국을 대상으로 한 시험을 통해 선발하였는데, 특례인 미술창작간부인 우더쭈와 나도 이 강습반에서 공부하게 되었다. 그러나 그 당시 정치적인 문제로 나는 그곳에서 5개월만 공부할 수 있었다.

정치적 명분으로 엘리트(이 용어는 문화혁명시대의 단어인데 여기서 먼저 빌려쓴다) 두 명을 퇴출했는데, 그것은 대단히 충격적이었고 또한 「졸개」들이 어떻게 자신의 정치적 성과를 올리는 지를 여실히 보여주는 사건이었다. 막시모프 선생님께서 "그 젊은 예술가는 어디로 갔나요?"라고 물으며 나를 불러준 것을 계기로 나는 줄곧 유화강습반과 연락을 끊지 않고 교류해왔다. 47년 만인 2002년 5월에 당시의 유화강습반 학생들이 베이징의 허징푸호텔에서 다시 모였다. 그때 반장인 평파쓰 선생은 오랫동안 확실히 하지 못했던 문제, 즉 유화강습반 수강생이 정확히 몇 명이었는지에 대해 대답을 했고 나를 21명 학생 중의 한명이라고 밝힘으로써 누명을 벗겨주었다

1956년 여름 전국문학예술계연합회와 통전부가 조직한 작가예술가시베이참관단(작가예술가 시베이참관단 10인: 펑즈 단장, 종징원, 주광첸, 장헌슈이, 리훙, 창런시아, 쑨푸자오, 타오이칭, 저우위안량 그리고 나)에 참여하기 전, 나는 줄곧 서부지역 교외에서 농촌을 소재로 한 그림을 그렸다. 중국 농촌의 사회주의운동의 파도가 그곳에서도 물결치고 있었고 나는 공사가입과 관련된 두 장의 그림을 그렸다. 한 장은 〈가자! 인민공사로〉(중국미술관 소장), 다른 한 장은 〈인민공사로 옮기는 상조원들〉(1956년 봄, 내용은 유사함)였는데, 첫 번째 작품은 1955년초 겨울에 인민미술출판사의 의뢰로 그린 포스터였는데 출판이 시급했고, 두 번째 작품은 내가 선택한 제목의 유화포스터였다.

포스터라고 하면 과슈를 생각하기가 쉽다. 간단 명확하고 쉽게 제작할 수 있어서 모두가 그렇게 그린다. 예전에는 나도 과슈를 이용해서 포스터를 그린 적이 몇 번 있었다. 그러나 두 작품은 유화로 그렸다. 유화가 스케치하기 편리하기도 하지만, 유화로 그리는 것이 화실을 농촌으로 옮기겠다는 나의 꿈에 더 가까웠기 때문이다.

초겨울의 마지막 며칠 햇살이 비추던 날, 시골집과 길위에서 이 그림을 완성했다. 때로는 모래바람이 불어와 팔레트가 온통 흙먼지와 모래로 덮이는 어려움을 겪기도 했었다.

〈가자! 인민공사로〉는 〈인민화보〉 〈인민일보〉 〈새로운 관찰〉을 포함한 여러 간행물에 발표되었고, 인민미술출판사에서도 페이지 전면에 인쇄되었다. 협력화 운동의 움직임이 전국에 퍼지면서 여러 종류의 상도 따라왔다.

공사에 참여한다는 것은 농민들이 상부상조의 생각으로 초보적인 조직체를 만들어서 생산설비와 토지의 형태로 출자한 '기초공동체'에 가입하는 것을 의미한다. 협력조합은 생산도구와 토지사용권이 사유화된 상황에서의 임시 혹은 장기적인 농민들간의 협력조직이다. 따라서 공사가입은 생산수단사회화의 시발점으로 소유제도의 커다란 변화를 가져오는 거센 물살이다. 〈가자! 인민공사로〉 포스터에서 나는 공사에 참여하는 사람들의 기쁜 모습을 간단하게 표현하여 이 거대한 변화의 바람을 묘사했다. 유화로서 이 운동의 본질을 깊이 있게 표현해야 했지만, 당시 나는 그것을 이해하지 못했다. 특히 그것의 내적인 모순을 이해할 수 없었고, 미래는 알 수도 없었다. 어떤 문제를 묘사할 때 소위 개별적인 사건에서 출발하는 것은 예술이 진실된 삶에 가까워지게 하는 수단이고 피와 살에는 삶의 진리가 담겨 져 있는데 나는 그것을 제대로 그려내지 못했다.

만약 상부상조운동의 폭을 첫 번째 그림의 크기로 좁혀서, 〈가자! 인민공사로〉 유화포스터처럼 그렸다면, 그림은 매우 화끈하면서도 순수했을 것이다. 일단 장면을 확장하면 분위기는 썰렁하고 공허해진다. 농민들이 사회에 참여할 때 쓰는 농구, 비쩍마른 황소, 롤러형의 돌은 나로 하여금 10년 전 토지개혁 때 지

무용교사 우메이쩐 1956 oil on canvas 89×70cm

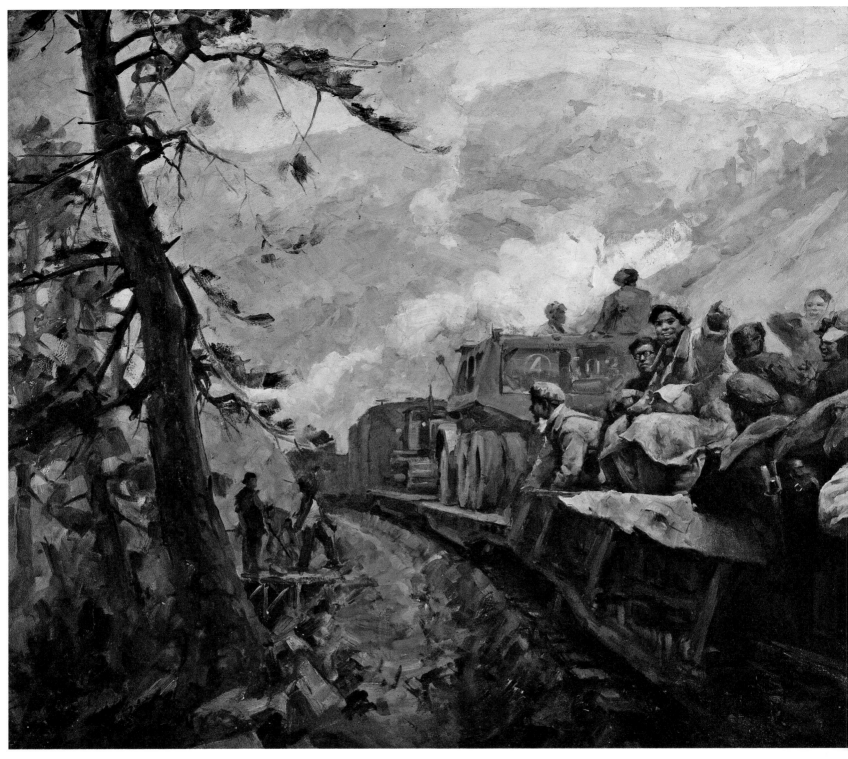

공사열차 1957 oil on canvas 125×280cm

주들로부터 몰수한 새까만 가재 도구를 떠올리게 했는데 우리는 지금 또 이런 것들을 들고 사회주의를 향해 달린다. 나는 부서진 벽 뒤에서 의심하며 관망하고 있는 얼굴을 그려 넣었다. 사실 그 때, 나는 합작사에 대해서 아무런 선입견도 없었고, 참여하지도 않았다. 나는 단지 인민 속에서 진정한 열정을 찾고자 작품을 그렸지만 시간이 흐르며 당시 상황을 비평하거나 다른 측면에서 재평가를 하는 경우 내게 있어 '창작'은 어려움에 처하기도 한다. 그 그림은 서쪽 교외의 티에지아펀에서 그리기 시작해서 중간에 시흥면으로 옮겼다. 티에지아펀의 왕 아주머니 집의 정원에서 햇빛을 받으며 한 달여 동안 작업을 했다.

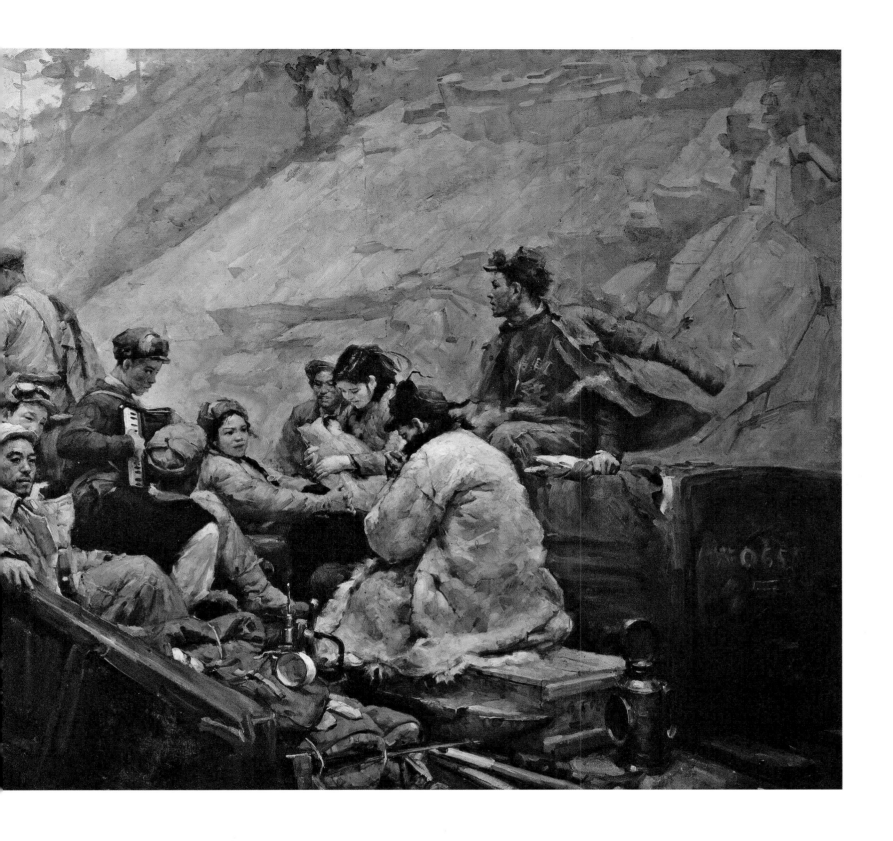

나는 캔버스 한 쪽 끝은 나무에 매어두고 다른 한 쪽은 이젤에 걸쳤다. 짐을 꾸릴 때까지 나무를 중심으로 이동하는 햇빛을 따라 캔버스를 돌려가며 그림을 그렸다. 〈인민공사로 옮기는 상조원들〉이라는 제목의 이 그림은 톈진인민미술 출판사에서 출판했는데, 800장만 인쇄했었다.

유화는 삼륜차를 이용해서 미술작업실로 운반했다. 창작 보고를 할 때에는 오로지 그림에 대해서만 이야기했다. 창작에 대한 사상은 논하기도 쉽지 않고, 결론도 나기 어렵기 때문이었다. 그러나 그때 나는 '자연주의자'라는 칭호

를 얻었다. 소위 '자연주의자'는 자본주의계급의 예술사상을 말한다. 그러니까 여기에서 언급한 '자연주의'는 마르크스가 1844년 쓴 〈정치경제학 – 철학 원고〉에서 말한 자연주의가 아니다. 나의 자연주의란 마오쩌둥이 제기한 현실주의 혁명과 낭만주의 혁명이 결합된 창작 방식과 상반되는 것으로, 말하자면 혁명의 비판도, 혁명의 낭만주의도 없이 혁명현실을 대하는 창작 태도를 말하는 것이다.

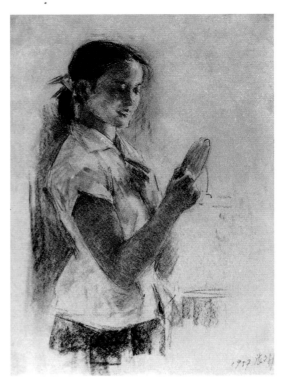

큰 소나무 1957 pencil 44.5×36cm

거울(왕명소설 〈청춘만세〉 삽화) 1957 conté 50×38cm

동천탄광 견학을 위해 작가, 예술가, 서북참관단이 대기 중에 있다.

화면중간에 서있는 분은 전신무장을 하고 탄광으로 들어가려는 주광첸 선생님이다.

탄광에 들어갈 준비를 마친 주광첸 선생님 1956 pencil 21×36cm

입동 1958 oil on canvas

건초더미와 마구간 1963 oil on paperboard 25.7×33.3cm

흙벽돌집 1962 pencil 10×15cm

지식인의 하방노동

1957년 〈공사열차〉를 완성하고, 장시성 상라오의 전력공업부 수력발전 총국에 가서 〈장강산 밑 수력발전소〉를 그리고 〈새로운 관찰〉에 발표한 때가 1957년 9월 말이었다. 규정에 의한 다싱현의 지우궁으로 지식인의 하방 노동을 떠나야 할 시기가 이미 지나 있었다. 하방운동은 중국에서 당원이나 공무원의 관료화를 방지하기 위해 지식인들을 일정기간 동안 농촌이나 공장에 보내 노동에 종사하게 하는 운동이지만 규정과는 달리 그 기간이 얼마나 될지는 누구도 알수 없었다.

지식인의 하방노동 "이 문으로 들어온 사람은 모든 예술 작품활동 계획을 포기하라!"며 노동을 하게 하였다. 노동, 나는 노동이 두렵지 않았다. 거친 음식…무엇을 먹든지 별로 개의치 않았고 오히려 노동을 사랑했다. 봄부터 가을까지 옷을 벗어 던진 재로 일을 해 내 온몸은 건강한 구리 빛으로 탔다.

4명의 사내가 어항 하나에 꽉 채워진 물고기 같아 말로 표현할 수 없을 만큼 가슴이 답답했었지만 내 귀엽고 작은 석유램프만 있다면 나는 얼마든지 책의 세계로 빠져 들 수 있었다.

다만 말로 표현할 수 없을 만큼 가슴이 답답할 뿐이었다.

방송에서는 호금 연주곡인 〈쯔주댜오〉가 계속 흘러나왔다. 모든 음표, 악장이 마치 삶의 아픔을 이야기하는 것 같았다. 지식인의 하방노동을 함께 온 사람들 중에는 '우파'들이 많았다. 그들의 가슴속 상처와 생활의 어려움이 나보

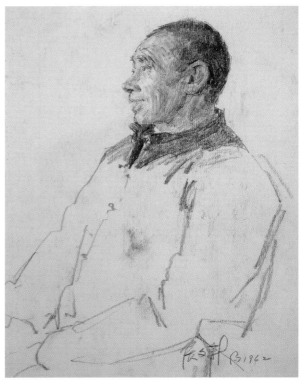

얼리 1962 pencil 27×20cm

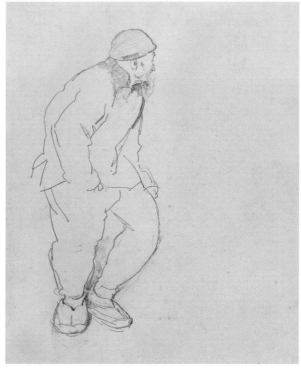

어르신이 책을 구하다 1956 pencil 24.5×17.5cm

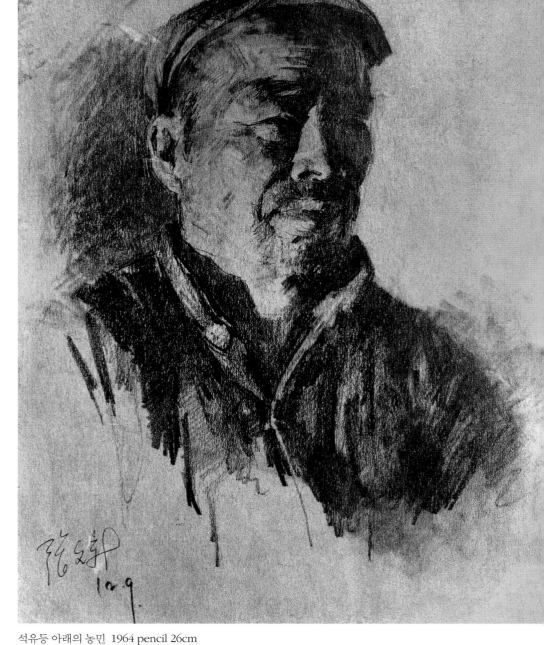

석유등 아래의 농민 1964 pencil 26cm

다 훨씬 심하리라고 생각했다. 주제가 있는 작품을 구상할 여건이 되지 않아서 나는 소소한 제재로 그림을 그렸다. 조각 작업을 내려놓고 몇 년 동안 줄곧 대형 유화를 그리느라 주변을 둘러볼 여유가 없었다. 지금 나는 하늘과 땅 사이에서 초목의 향기를 맡으며, 이곳 경치를 보고 내적인 감정을 표현한다. 쉬안네이 거리는 이른 봄의 따뜻한 햇살이 비추다가도 창핑 산에 북풍이 불어올 때면 작은 감나무가 덜덜 떨 정도로 추웠다. 때때로 창밖을 바라보지만 '황무지'만 보일 뿐 아무 것도 볼 수 없었다. 유화를 그릴 수 없을 때는 스케치 노트를 펼친다. 야간 근무 후 한낮의 햇빛은 특히 밝아 보인다. 나와 어두운 밤을 함께 보낸 버드나무를 유화로 그린다. 석유램프 아래에서 따뜻한 색의 두꺼운 종이 위에 지식인의 농촌노동 간부가 라디오를 듣고 있는 모습을 단색의 감청색으로 그려보았는데 뜻밖에 차가움과 따뜻함이 대비되는 미묘한 느낌이 표현되었다.

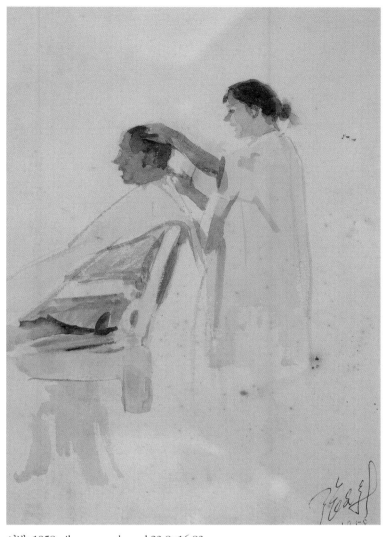

이발 1958 oil on paperboard 23.8×16.83cm

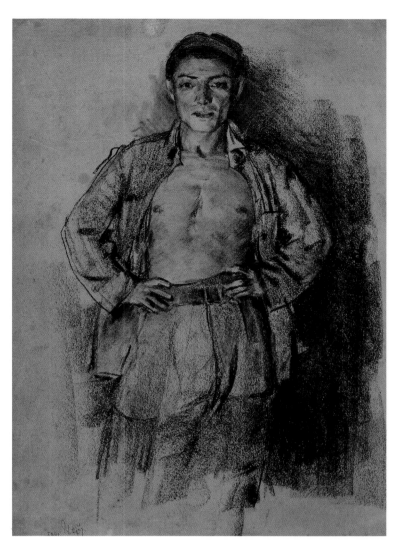

마부 1957 pastel 41×31cm

이 시기에 풍경화는 독립적인 회화가 되었듯이 정물화도 창작을 위한 도구준
비라는 위치에서 벗어났다. 정물 스케치를 위해 나는 가장 평범하면서도 우
리 삶과 밀접한 관련이 있는 삶의 구석과 장면으로 눈길을 돌렸다. 나는 친구
가 보내온 꽃을 그렸다. 꽃은 아침 햇살 아래 보내온 이의 마음을 담은 채 조
용히 문 쪽에 놓여있었다. 희미한 저녁 불빛 아래 침대 옆 작은 탁자 위의 분
유통, 과일, 빨대가 있는 우유병, 흐릿하게 시간이 보이는 자명종 같은 것들을
보고 있으니 평온한 저녁에 갓난아이의 젖 냄새가 나는 것 같았다. 또 황혼의
백열등 불빛 아래에서 저녁을 지을 무렵, 탁자 위의 살림살이들을 그렸다. 나
는 화분을 그릴 때 꽃이 더 신선하고 농염해 보이도록 비에 젖은 땅 위에 놓아
두었다. 이런 모든 그림은 생활의 정취를 전해준다. 그러나 '구도법'에 따라서
물건들을 질서 있게 배치해 보고, 더 잘 표현하기 위하여 유리, 금속, 자기 등
등을 사용해 보아도 내적 영감이 부족할 때 마음이 공허해지는 것은 피할 수
가 없었다.

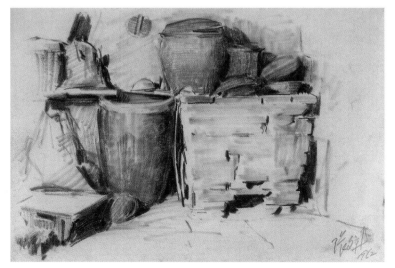

농가 부뚜막 pencil 14.5×20.5cm

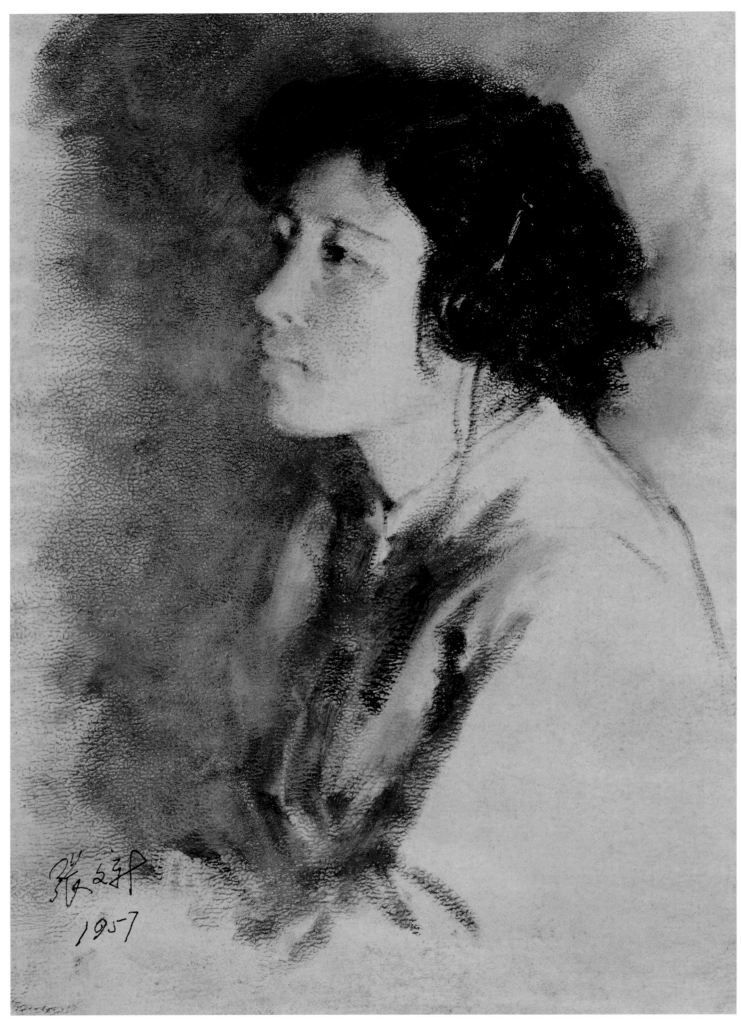

라디오를 듣고 있는 하방간부 1957 oil on paperboard 31.75×21.59cm

44

엄마와 남이 1962 oil on paperboard 28×22cm

큰 거울과 튜브 1965 oil on canvas 64×46cm

그림을 그리는 쏘이 1962 oil stick 27.3×21.6cm

남이에게 그림을 가르치는 외할머니 1960 oil on canvas 62×48cm

불빛 아래서 남이의 스웨터를 짜는 띵황 1963 oil on canvas 46×60cm

물놀이 1959 oil on canvas 46×70cm

쏘이 1960 bronze

눈 덮인 우리집 1959 oil on canvas 30×24.5cm

평야 1962 oil on paperboard 21.6×30.8cm

루쉰상 1961 cement sculpture 200×130×2000cm

루쉰 1961 conté 30×20.2cm

루쉰 1961 pencil, light coloring 26×22.5cm

만백성 쑥덤불 속에서 신음하니, 통한의 노래 어찌 아니 나올까.
광활한 저 우주에 닿은 마음, 정적 속에서 들리는 천둥소리여!

인체 습작
1961
brown pastel
36.5×23.6cm

〈루쉰상〉 조각

〈루쉰상〉 제작은 1960년 가을에 시작되었고 베이다이허의 하이빈구 정부의
요청으로 베이징시미술공사가 맡아서 제작했다. 당시 미술공사작업실이 설
립전이라서 이미 철수된 베이징시미술작업실에서 온 간부는 앞길이 불투명
한 상황이었다. 1960년 기아의 그림자가 이미 냉혹하게 조국의 땅을 뒤덮고
있었다. 대약진의 열기가 사라지지 않은 상황에서 모든 일은 내용이나 성과에
상관없이 보다 많이, 빨리, 잘, 효과적으로 진행되어야 했다. 회사가 소묘팀을
통해 〈루쉰상〉 제작 '임무'를 나에게 맡겼을 때 나는 3개월 안에 완성해야만
했다. 높이 2.5미터, 무게 몇 톤에 달하는 시멘트로 제작될 루쉰상을 이렇게 짧
은 시간 안에 완성하라는 것은 농담이나 마찬가지였다. 결과는 당연히 조잡하
고 대충대충 만들게 되서 관람객의 눈에도 들지 않고 작가에게 있어서는 평생
아쉬움으로 남게 될 것이었다. 그러나 나로서는 선택의 여지가 없이 받아들여
야 했고, 최선을 다하는 수밖에 없었다. 조각 틀은 젊은 조각가 우궈장이 도와
주었고 나머지는 나 혼자 마무리해야 했다.

손 습작 1961 charcoal 34.5×28cm

대약진의 떠들썩한 소리가 배고픔에 의해 결국 잠잠해졌다. 각종 '희소식'을 알리는 징과 북소리는 점차 침묵 속에 사라져 갔다.

각급 간부들도 피곤에 지쳤고 부종에 시달리는 사람들에게 더 높은 노동 효율을 더 이상은 요구하지 않았다. 심지어 반나절 근무도 가능했다. 따라서 〈루쉰상〉의 완성 기한도 미뤄졌다. 처음에는 3개월이 더 추가되었지만 나중에는 아무도 독촉하지 않았다. 왜냐하면 베이다이허 지역 역시 전국의 다른 지역과 마찬가지로 어려움에 처해 있었기 때문이다.

1960년 가을부터 1961년 여름까지 한 해 동안 평온한 나날 속에서 작업했다. 만약 시간을 돈으로 비유한다면 나는 마음껏 돈을 쓰는 부자였다. 루쉰박물관과 주변 지역에서 루쉰의 모든 사진을 수집했다. 이 사진들을 이해하기 위해서 나는 사진을 하나 하나 스케치했다. 또 모델을 보고 인체의 동작을 누드로 습작으로 그렸다. 루쉰 선생이 남긴 석고얼굴상은 나에게 큰 도움이 되었다. 그것은 사진으로 보이는 얼굴 구도를 검증할 수 있게 했다. 나는 마우쩌둥의 사촌형이고, 하이룽의 조부이자 이웃주민인 왕리판 선생님으로부터 두루마기 두 벌을 빌려 모델에게 입혔다. 석고얼굴상은 귀 부분이 없었다. 나는 시청에 있는 조우쭈오런을 방문했다. 왜냐하면 그는 루쉰의 둘째 동생으로서 루쉰과 매우 닮았

점토 단계의 〈루쉰상〉

기 때문이다. 나는 그의 측면과 귀를 그렸다. 심지어 1930년대 유행했었지만 당시 이미 자취를 감춘 루쉰이 즐겨 신었던 고무신을 찾아내기도 했다.

루쉰 조각상의 오른손은 손가락으로 펼친 책 한 권을 들고 있고 , 왼쪽 팔꿈치는 오른쪽 무릎 위에 두고, 다리를 꼰 채 앉아 있다. 오른쪽 다리를 왼쪽 다리 위에 올려 두었는데, 다리의 동작이 상체 자세에 영향을 미쳐서 두 무릎, 장골, 어깨가 서로 교차 되어 있었다. 어깨와 골반 양다리와 무릎을 나란히 해서 경직된 인상을 주었던 샤오촨지우 선생님(선생님도 기념비 작업을 한 적이 있다)의 루쉰상과는 달리 나의 루쉰상 목 부분에는 서로 직선인 X. Y. Z라는 세 개의 축이 있는데 모두 회전하고 있었다. 이것은 루쉰이 평소 즐겨 하던 동작이고, 그의 성격을 표현하기에 적절했으며, 또 신체의 동작과도 조화를 이루었다. 루쉰은 베이다이강에 가 본적이 없지만 나는 그가 마치 자연의 바위에 앉은 듯 그와 대자연이 서로 하나인 듯한 관계를 강조했다. 사실 루쉰 자신이 제목을 지은 한 장의 사진이 있었고 주제가 '내가 시아먼의 무덤 중턱에 앉아있다'라는 사진에서도 바위 위에 앉아있었다.

정면과 좌측 전방에서 조각상을 볼 때 조각상의 내적인 힘이 가장 잘 드러난다. 양 손이 모두 오른 쪽에 놓여 있어서 오른쪽에서 보면 다소 복잡해 보인다. 그렇지만 작품의 전체적인 역동성을 살리면서도 가장 중요한 표현이라 할 수 있는 심리 묘사를 위해 이러한 결점을 안고 갈 수밖에 없었다.

베이다이 강에 있는 하이빈 공원의 기단은 넓고 차분한 느낌을 강조한 디자인으로 조각상의 품위를 강조하였다.

조각 창작도 그림과 마찬가지로 이성적인 분석뿐만 아니라 감성적인 요소, 다시 말하면 사실과 요약이 필요하다. 사실에 기초한 요약과 그 속에서 표현되는 사실은 예술의 상호 의존 관계이다. 옷의 주름은 전체적인 움직임과 관련을 지어야 하고, 빛의 명암도 고려해서 표현해야 한다. 옷의 모양은 사람의 형상이다. 그러므로 인체를 먼저 조각한 후 그 위에 옷을 덧붙일 수 없다. 그런 방법은 처음에는 과학적인 것처럼 생각되지만, 사실 그것은 조형 요소들 사이의 관계를 끊는 것이나 같다. 옷 속에 가려진 몸에 대한 느낌을 아예 없애거나 혹은 느낌을 잊은 채 옷을 조각한다는 것은 있을 수 없는 일이기 때문이다.

루쉰의 사상을 이해하기 위하여 나는 한 해 동안 루쉰의 모든 작품을 읽었고, 특히 그의 시를 암송하는 것을 즐겼다. 그것은 정신적으로 그가 살았던 시대와의 교감을 위한 노력이었고 만약 내가 그의 사상에 그토록 깊이 빠지지 않았더라면 조각상의 천 덮개를 벗겼을 때 나는 생명력 없는 석고상을 마주해야 했

을 지도 모른다. 예술가에게 있어서 그것은 가장 곤혹스러운 일이었을 것이다.

1961년의 내게 배급되는 식량은 매월 스물일곱 근씩 지급되었다. 조각을 하는 것이 절반은 육체노동에 가까워서 그림을 그리는 것보다 두 근이 더 많았다. 혈압은 60~90으로 떨어졌고 부종이 생기기 시작했다. 그래서 발판에 올라설 때마다 식은땀이 났다. 겨울이 된 후에는 더 이상 자전거를 탈 수 없어서 13번 버스를 타고 다녔다. 고난의 나날 속에서도 사람들은 서로를 감싸고 이해해주었다. 버스에서 내가 현기증을 느낄 때면 누군가가 나에게 자리를 양보해주곤 했었다.

미술회사조각실은 본래 주조 작업을 하는 작업장으로 높은 지붕과 천장이 있어서 조각을 하는데 유리했지만, 천장에 많은 구멍이 나 있어서 실내온도는 화로의 열기로 유지해야 했다. 커다란 화로에 불을 한 번 지피기 위해서는 작은 손수레에 가득 찬 석탄이 필요했다. 화로가 꺼지지 않도록 나는 조각상 옆에서 잠을 잤다. 조각상이 만약에 얼어버리면 지금까지의 모든 작업이 수포가 되기 때문에 일요일에도 집에 돌아갔다가 저녁에는 꼭 작업실로 돌아와야 했다.

그렇지만 어찌되었든 문화의 위인, 민족의 영웅과 함께했던 나날은 행복하고 가슴 벅찼다.

조각상 작업이 마무리 되던 때, 루쉰의 부인인 쉬광핑 선생님이 작업실에 찾아와서 조각상을 보고 매우 흡족해했다.

조각상은 마오쩌둥 동지 〈옌안문예좌담회 연설〉 발표 20주년 기념 전국미술전시회에 참여했고, 중국미술관에 소장되었다. 이 작품은 〈베이징문예〉에 실렸다.

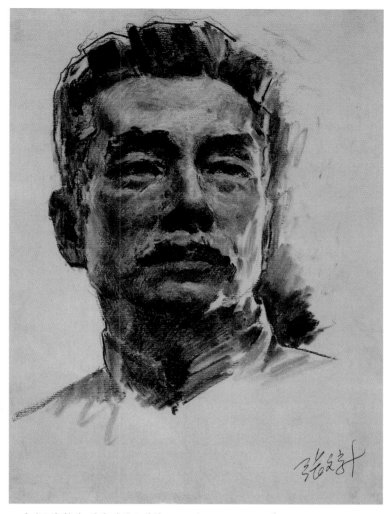

조각 〈루쉰상〉을 위한 카본스케치 1972 drawing 38.1×26.7cm

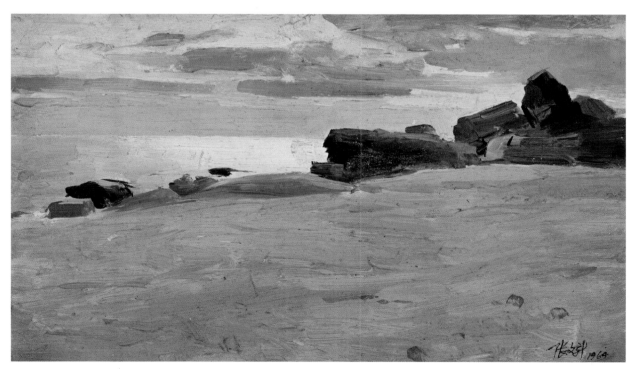

해변의 오후 1964 oil on paperboard 22×39cm

조각 작업을 끝마친 후 얼마 지나지 않아 미술협회 회의에서 차이루오홍이 모델 문제(그는 모델과 작업하는 것을 반대한다. 그러나 나는 그가 모델을 쓰지 않고 작업한 그림 중 그럴듯한 작품을 본 적이 없다)에 대해서 이야기 했다. 그는 "당신이 작업한 루쉰 상은 모델이 그 포즈를 만들수 있습니까?"라고 말했다. 그는 화가가 모델을 써서 그림을 그리는 것을 창의성 없는 기계적인 모방이라고 여겼지만, 나의 그의 이론에 동의할 수가 없었다. 나는 "나는 한 모델과 일 년 내내 함께 작업했습니다."라고 대답했다.

농촌소재의 그림들과 유화 〈모슑음〉

조각을 하는 동안 나는 감히 창밖을 바라보지도 못했다. 벽 쪽에는 작은 나무 한 그루가 있었는데 계절에 따라 나무의 색깔도 바뀌었다. 조각을 끝마칠 때까지 다른 그림을 그리지 않으려고 스스로 자제했다. 드디어 조각 작업이 끝나고, 직원이 석고상에 스티커를 부착하고 난 다음에야 나는 화구를 들고 푸른 하늘 아래로 나가 인생의 새로운 한 페이지를 다시 시작할 수 있게 되었다.

우선 최근 몇 년 동안 가본 적이 있고, 일해 본 적이 있었던 장소로 갔다. 연필, 목탄, 유화물감 등 여러 가지 도구를 이용해서 인물과 풍경을 스케치했다. 스케치는 화가가 생활한 곳과 그곳에서 생활하는 사람들을 이해하는 수단으로, 화가로 하여금 삶 속으로 들어갈 수 있도록 이끌어 준다. 나는 풍경스케치와 풍경

농촌처녀 이창 1962 brown pastel 19×27cm

가을갈이 1959 pastel 13×22cm

베이징 평야의 이른 봄 1961 oil on paperboard 14.6×26.2cm

당시 나의 창작은
처음부터 끝까지 전혀 다른
형식의 스케치(연필, 카본, 목탄과
유화)에 의존하여 완성했는데
카메라를 사용한 것은
20년후다.

파종하고 돌아오는 길 1962 oil on canvas 120×70cm

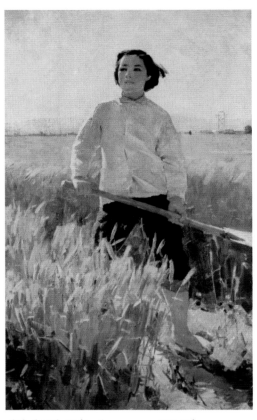

신입 상조원 1962 oil on canvas 150×86cm

〈모슈음〉 스케치 1963 ballpoint pen plus-minus15×10cm

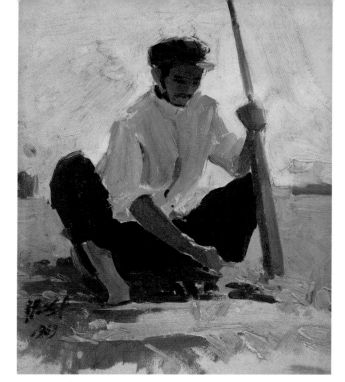

신입 상조원 채색연구 1962 oil on paperboard 31.5×25cm

만개한 배꽃 1963 oil on paperboard 10×12cm

화를 좋아한다. 나는 1960년대에 이미 풍경화가 사람들의 환경에 대한 감정 또는 풍경을 묘사하는 화가의 심경을 표현할 수 있음을 깨달았다. 그러나 나는 주제 의식이 있는 그림을 그리는 화가로서 너무 오랫동안 풍경화와 스케치에만 몰입할 수는 없었고 주제성이 있는 그림 소재를 찾아야만 했다. 그래서 〈파종하고 돌아오는 길〉을 그렸다. 며칠 간 나는 봄바람에 흔들리는 보리물결을 잡고 싶었다. 그것은 보리밭에 물을 주는 사람들을 떠오르게 했다. 〈신입 상조원〉은 이렇게 시작되었다. 내가 그림 그리는 것을 도와주던 아가씨는 스케치를 하러 갈 때마다 이젤이 바람에 넘어지지 않도록 삽으로 땅을 파 다리를 고정해야 했다.

〈신입 상조원〉을 통해서 나는 역광에 눈을 떴다. 나는 인물을 역광으로 그릴 때 색체가 아름답다는 것을 새롭게 발견한 것이다. 그러나 〈신입 상조원〉의 배경은 전체가 밝았다. 그래서 만약 기회가 된다면 큰 나무 같은 어두운색 배경 앞에 선 인물을 그리고자 했다. 그러면 윤곽은 매우 또렷해질 것이라고 생각했다. 그것은 흰 옷과 뒤로 보이는 맑은 하늘사이의 관계를 연구할 때 땅바닥에 앉아있는 한 농부의 유화습작을 그리면서 든 생각이었다.

1962년에 일어난 수많은 일 중에 문화혁명에 있어서 시발점이 되는 인민공사를 중심으로 사회주의 교육운동 즉 사청운동(정치, 경제, 조직, 사상을 깨끗이 함)이 일어났다. 나는 그림 전시회에 가서 수채화로 〈양칭텐 가족사〉와 〈도원의 경험〉 등의 극화를 그렸고, 먼터우의 광산에 가서 2~3개월 동안 광부들을 그리기도 했다.

1963년 봄, 나와 작업실의 화가 몇 명은 먼토우거우취의 마란춘에 갔다. 마란춘은 바이화 산을 등진 깊은 산속에 있다. 이곳은 그 당시 항일 근거지로 지러차돌격군사령부(冀察挺司令部)가 설립되었던 곳이며 항일 활동에 참여했던 많은 마을 사람들이 여전히 살고 있는 곳이다. 이곳은 협곡이 많고 경치가 매

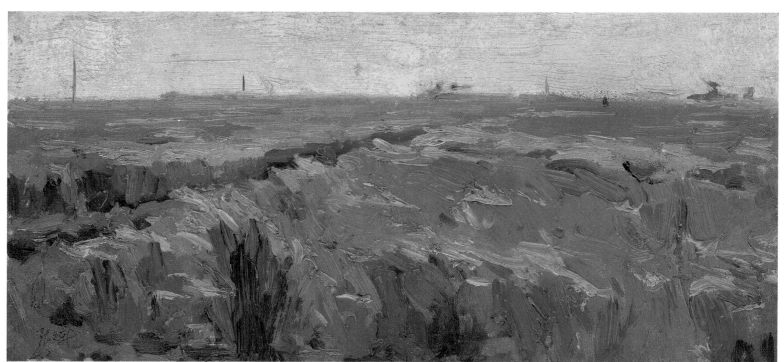

보리물결 1963 oil on paperboard 15.5×22.5cm

우 아름다운 곳이다. 우리가 도착했을 때는 날씨가 따뜻했고 때맞추어 배꽃이 피어 있었다. 짐을 내려놓고 풍경을 그리기 시작했다. 한 장, 이어서 또 한 장, 내가 그린 화폭은 모두 작았기 때문에 그것들을 단숨에 직감으로 쉽게 그려냈다. 깊은 산골이라 평지가 적어서 경작지는 모두 몇 대에 걸쳐 새벽부터 밤늦도록 이어진 각고의 노력 끝에 만들어진 계단식 논이었는데, 물이 없어서 가뭄에 강한 곡물만을 골라 심었다. 산꼭대기에는 제법 넓은 땅이 있었는데, 우리는 농민들과 함께 십팔반, 총톈관, 라오룽워 같은 수많은 험준한 산길을 지나 그곳으로 갔다.

스케치북을 제외하고는 그림 도구를 가져오지 못했기 때문에 감동적인 장면을 다 기록하지 못해서 매우 안타까웠다. 당시에는 대부분의 화가들이 카메라를 사용할 줄 몰랐고, 카메라와 회화를 결합해서 각각의 한계를 서로 보충하는 방법도 알지 못했었다.

〈모슈음〉 동작 습작 1963 charcoal 33.6×38cm

〈모슈음〉의 햇빛 채색 습작 1963 oil on paperboard 21×29.3cm

광주리 1963 oil on paperboard 19×20.5cm

땀 닦는 사람 1963 charcoal 37×25cm

모슈음 1963 oil on canvas 149.2×50.2cm

나는 오늘날까지도 풍경화를 그릴 때 사진에만 온전히 의존하는 것을 좋아하지 않는다. 마을에서 멀지 않은 아름다운 산길에 이젤을 세우고 날씨만 좋다면 며칠 동안 계속 그림을 그릴 수 있었는데 그렇게 운좋게 사생화 한 장을 완성하는 것은 내게 최고의 기쁨이었다.

당시 양식이 주민들의 몫도 부족할 지경이라 마을에서는 우리에게 먹을 것을 공급해 줄 수 없었다. 일정 시간마다 우리는 함께 산을 내려가서 식량을 사서 짊어지고 돌아와야 했다. 양식의 공급량이 정해져 있기 때문에 밥을 먹을 때마다 마을 주민들이 우리에게 준 밀전병을 손저울을 이용해서, 각자 정해진 양에 따라 나누어야 했다.

한 달여 동안 많은 풍경을 그렸고, 볼펜(만년필은 연필처럼 문지를 수도 없고 시간이 지나면 잉크가 퍼지기도 해서 부식 동판 효과가 난다)을 이용한 스케치도 많이 하였지만, 여전히 주제가 있는 그림은 어디서부터 시작해야 할 지 결정하지 못하고 있었다.

우연한 기회에 다싱 옥수수 밭에서 일하는 농민들과 햇살이 묘하게 어울린 멋진 장면을 마주했다. 스케치를 하지는 못했었지만 그 장면은 깊은 인상을 남겼고, 한동안 그것은 내 마음 속에 남아 있었다. 하지만 아무런 걱정 근심 없이 풍경을 그리는 나날은 금방 끝이 나고 말았다. 산에서 내려온 뒤 의식적으로 작업 장면을 찾아 스케치하기 시작했고, 그것들은 내 미래 작품 구도의 뼈대가 되어 주었다. 이것이 나의 작품 〈모슈음〉의 시작이었다.

넓은 의미로 나의 모든 작품은 모두 스케치이다. 시간의 흐름 속에서 눈에 보이는 이미지와 그 안에 담긴 깊은 의미를 재빨리 잡아냈다.

내가 말하고자 하는 스케치는 정확히 말하자면 완벽하게 그린 그림이 아니라 가장 단순한 도구들로 짧은 시간 내에 완성해낸 그림들이다.

스케치는 명확한 목적성을 가져야 한다. 말하자면 대상의 어떤 한 측면에 대

한 연구를 진행하는 것이다. 55페이지처럼 스케치는 대상의 동작에 초점을 맞추고, 개별 인물 혹은 관련된 여러 인물들을 구성하는 것이다.

이런 부류의 스케치는 미래의 이미지 창조와 밀접하게 연결된다. 왜냐하면 이것은 작가가 이미지에 대한 사고 영역을 확대할 수 있고, 다양하고도 폭넓은 방법으로 그 이미지를 확산할 수 있게 하기 때문이다. 우리에게 종이 한 장이 그림이 되고 안 되고는 중요하지 않다. 베이징인민예술출판사의 전 의장이자 스케치 화가인 사오위 선생의 모든 스케치에는 타이틀이 붙어 있을 때만 드로잉작품으로 간주되었는데, 이번 스케치에는 타이틀이 없었지만 그게 나에게는 그다지 중요하지 않았다. 왜냐하면 나에게 필요한 것은 타이틀이 붙은 드로잉작품이 아니라 앞으로 나의 창작 활동에 도움이 될 만한 이미지의 한 부분이면 되기 때문이었다.

스케치가 '매우 빠름'을 의미하지는 않는다. 스케치를 하기 위해서는 대상을 찾아서 관찰하고, 잡아내는데 많은 에너지가 소모되기 때문에 연필 스케치 한 장을 완성하는데 걸리는 시간은 사실 유화로 그럴듯한 풍경화 한 장을 그리는 시간과 맞먹을 수도 있다.

56페이지 앞부분에서 언급한 역광 칼라 스케치는 또 다른 문제에 초점을 맞추고 있다. 그것은 바로 동작의 각도와 구도는 작업 배치 이후에 대비될 색채와 배경의 조도에 대한 연구를 바탕으로 하여 결정된다는 점이다.

사실 확실한 정황을 알아볼 수 있는 그림은 몇 장 그리지 못하고, 움직이거나 일을 하고 있는 사람들의 모습 또는 일을 하는 장면을 상상하면서 그렸다. 이 스케치를 바탕으로 사람들을 어디에 어떻게 배치할 것인가, 그리고 각 사람들은 어떤 동작을 취하게 할 것인가를 구상할 수 있었다. 이렇게 연필로 스케치한 이미지는 한층 더 구체화할 필요가 있었다. 그래서 나는 모델을 구해서 화실의 위에서 비추는 조명 아래에서 나중에 그림에 등장할 왼쪽 첫 번째 인물을 스케

배꽃 1963 oil on paperboard 29.5×23cm

산의 초록색이 색조가 비교적 비슷하기 때문에 인물들을 밝게 도드라져 보이도록 함으로써 주요 인물들과 배경을 뚜렷하게 나타내주었다. 그리고 키가 작은 나무 몇 그루는 밝게 표현하고, 큰 나무의 윤곽선으로 인물들과 배경을 단조롭지 않게 해줌으로써 서로 잘 어울리게 해주었다.

여름철의 눈부신 햇살이 사람 몸에 부딪치면 밝게 반사된다. 뿐만 아니라 지면에 부딪쳐도 강하게 반사된다. 땅의 어린 싹들을 옆에서 보면 녹색이다. 그런데 그것을 위에서 수직으로 보면 차지하고 있는 면적이 크지 않다. 대부분의 반사광은 땅에서 반사된 것이다. 인체에 비친 반사광 색상은 매우 따뜻하다.

이 그림에서는 1:2.5의 평면구도를 사용하여 시선을 매우 낮게 표현함으로써 보는 이로 하여금 일꾼들과 같은 장소, 동일한 높이에 있는 듯한 느낌을 갖게 해주었다.

배나무, 복숭아나무 그림은 웨탄 공원에서 그렸다.

이 작품은 미술관의 정원에서 폭이 2미터인 캔버스에 스케치를 했었다. 그러나 유화가 너무 크고 내가 그리고자 했던 대상과 모델이 너무 달랐다. 그래서 나는 넓이 1.5미터, 높이 50센티미터의 캔버스에 다시 그렸다.

치했다. 이어 두 번째 인물도 스케치했고, 또 간략하게 유화 스케치를 했다. 이 스케치는 짙은 녹음을 배경으로 한 역광이 포인트였다. 나는 역광에서 색의 대비가 어떻게 되는지 이해해야 했다. 세 번째 여인과 웃통을 벗은 남자는 마란 산의 정상에서 볼펜으로 스케치한 것 중 하나이다. 이러한 재료를 이용해서 앞쪽으로 천천히 이동하며 일을 하고 있는 인물들을 그려냈다. 그들 몸의 윤곽을 통해 그림의 세로선이 아닌 평행선을 그릴 수 있게 되었다. 인물들을 조합하고 연결해서 동선을 결정하는 방법은 흔히 사용되고 있었지만 내가 이 방법을 써본 것은 이번이 처음이었다. 이 방법은 내가 구도를 짜고 스케치를 할 때 동선에 어울리는 동작을 만들어낼 수 있도록 해주었다. 재료를 모으고 선택하는 일은 구도 능력 향상과 밀접한 관계가 있는데 좋은 재료는 구도 능력을 향상시키는데, 특히 주인공과 배경의 경계를 뚜렷이 나타내고자 할 때는 재료의 선택에 더 많은 주의를 기울일 필요가 있다. 색을 배치할 때 큰 나무의 짙은 색과 뒤쪽

이 정도의 크기는 내가 자전거를 탄 채 한 손으로 들고 교외로 나갈 수 있었다. 작업실은 현재 타이양궁이 위치한 채소밭 옆쪽이었고, 모델은 채소밭에서 일하는 농민들이었다. 나는 인민공사작업팀에 대가를 지불하고, 작품에 필요한 농부를 한 명씩 불렀다. 그리고 잠시 일손을 놓고 내 이젤 앞에 앉아있게 해 달라고 부탁했다. 그림 속 동작은 이미 정해두었기 때문에 모델이 동작을 취하고 있을 필요는 없었다. 나는 신체 일부분의 스케치만 필요했기 때문에 모델은 편안하게 작은 걸상에 앉아서 수다를 떨며 내가 그림 그리는 것을 도와주면 되는 일이었다.

이 그림은 1963년 [공사 영광] 전시회에 참가하였다. 나는 참관하지 않았지만, 이 그림은 〈인민일보〉 〈베이징일보〉 〈중국청년보〉 〈광시일보〉(광시에 있는 친구

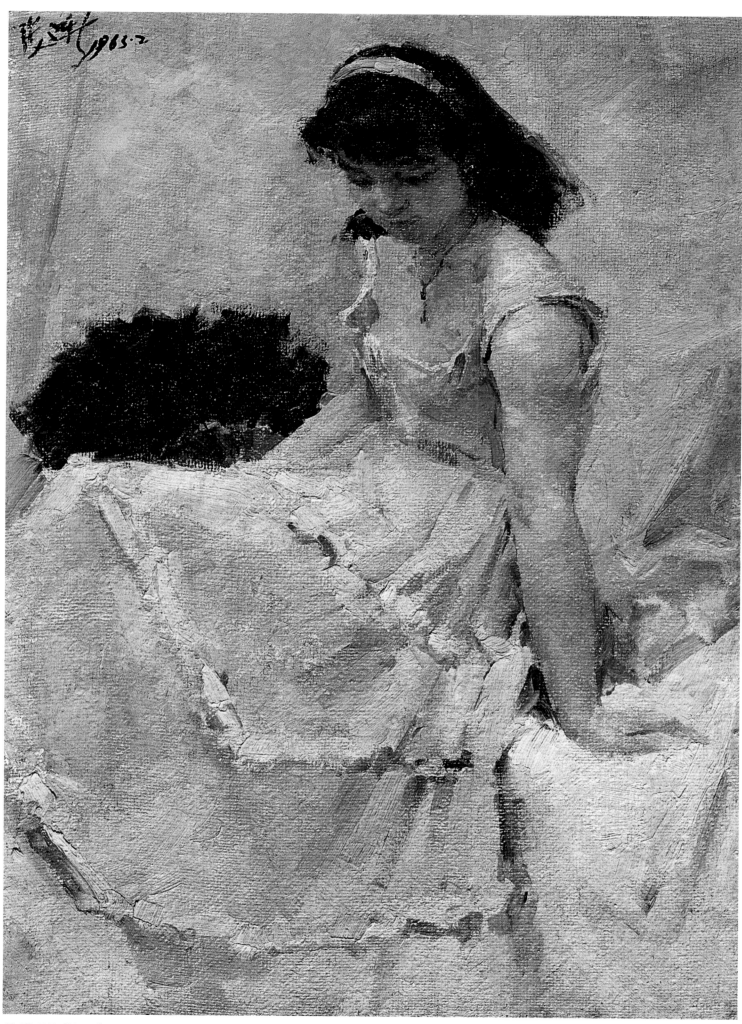

〈춘희〉극중인물 1965 oil on paperboard 70×40cm

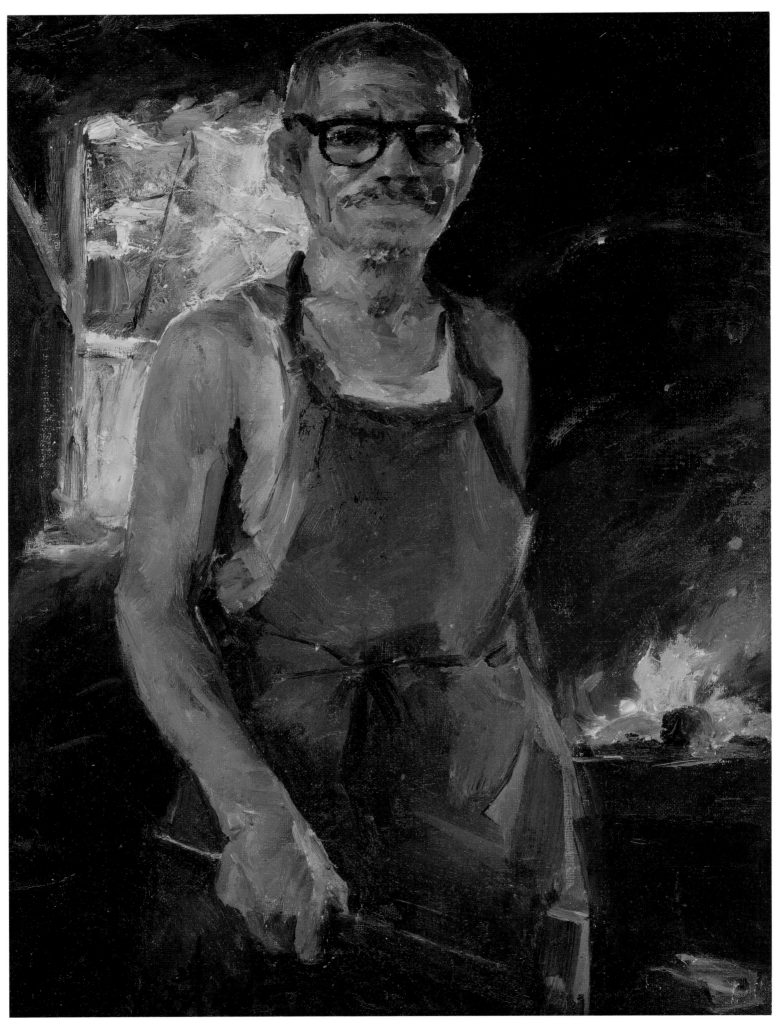

대장장이 1962 oil on paperboard 53×37.5cm

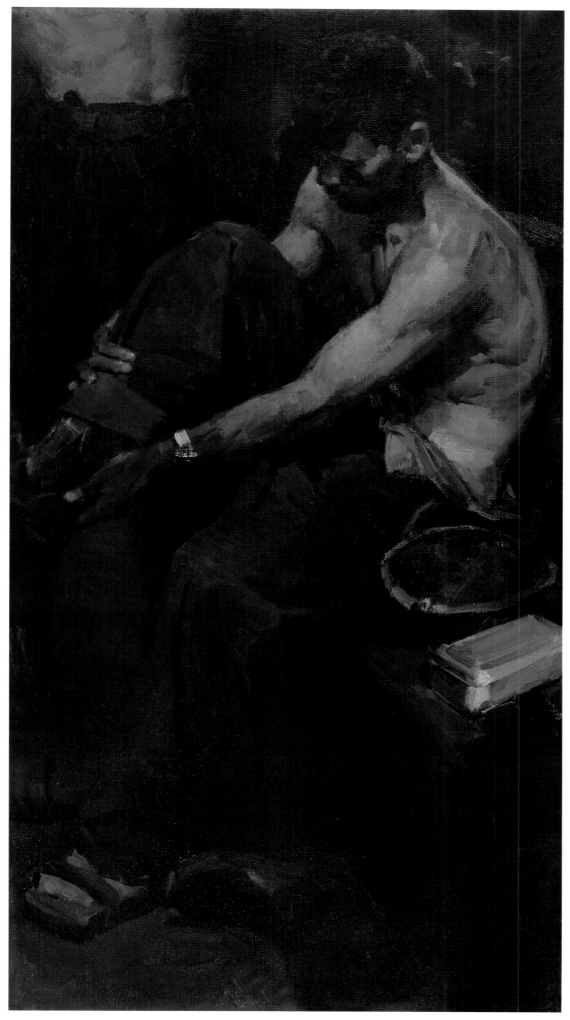

들이 발췌해서 보내주었다.) 〈인민화보〉와 〈베이징주보〉 외국어판 등 많은 간행물에 게재되었다. 작은 그림 한 점이 이렇게 폭넓은 주목을 받은 것은 소재가 〈인민공사〉라는 점이 첫 번째 요인이었다. 인민공사가 당시 여전히 권위의 상징인 삼면홍기 중의 하나였음은 의심할 여지가 없었다. 그러나 대약진이 가지고 온 고난은 너무 깊어서 우리 모두 결코 잊을 수 없었다. 인민공사 풍경 그림은 야단법석을 떨며 과장한 것이 아니어서 사람들이 쉽게 받아들일 수 있었을 것이다. 두 번째 요인으로 몇 년 전 천국으로 가는 계단이라 불렸던 인민공사가 그의 진정한 면모를 드러냈다는 것이다. 그것은 힘겨운 집단 농장의 작업 장면이었다. 특히 네 번째에 그려진, 머리에 수건을 두른 나이 든 여인은 너무 지쳐서 주저앉지도 못하고 무릎만 꿇은 상태였고, 다섯 번째 여인은 땀을 닦기 위해 이제는 굽힐 수 없는 허리를 펴고 있었으며, 노인은 평생 웃웃없이 지낸 모습이었다. 내가 할 수 있는 일이란 단지 나도 내 그림 속에 동일한 작업 조건 아래서 함께 일하는 한 명의 농부가 되는 것뿐이었다. 그 그림에 건장한 노동력들은 없었다. 그들은 어디로 갔을까? 그들이 대형 관개작업, 대형 철강작업 등 대형작업장으로 갔다는 것은 알만한 사람은 다 안다. 그 결과 수확해야할 작물들은 모두 땅에서 썩게 되었다.

소작농들은 일하고 또 일했다. 작업이란 항상 감탄스러운 것이다. 노동의 율동은 아름다운 노래이며 일하고 있는 노동자들은 예술가들의 영원한 작품소재이다.

광부의 교대시간(부분)
1963
oil on canvas
90×47cm

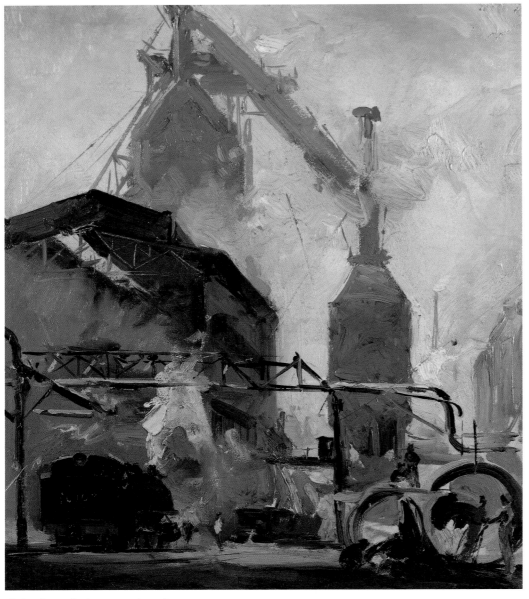

강철공장 1974 oil on paperboard 37.1×37.1cm

〈모슈음〉의 아이디어는 6월 초 마란 언덕에서 불현듯 떠올랐다. 7월에 나는 현장 스케치를 하기 위하여 동쪽 교외로 나갔다. 나는 9월 말경 캔버스에 두 번째 밑그림을 그렸고, 그것이 당시 양배추 모슈음이었다. 그때가 베이징에서의 가장 아름다운 시절이었다. 햇살은 밝았지만 여름날처럼 눈이 부시지는 않았다. 만일 그 시간을 붙잡지 못했다면 나는 이 그림을 완성할 수 없었을 테고, 많은 미완성작처럼 〈모슈음〉 작품도 창작을 포기할 수밖에 없을 것이다.

1958년 나는 새로운 지식과 기술에 대한 농민들의 열망과 중국 국가의 위대한 힘을 보여줄 농기구 전시회를 준비했다. 열정적인 작업 광경을 볼 기회도, 경험을 나눌 만남도 갖지 못해서 그림을 완성하지 못한 상태로 있었다. 시대는 변했고 사람들은 달라졌다. 그림은 다른 것이 되어 버렸고 주제는 전과 같지 않았다. 이런 들떠있는 분위기 속에서는 조용히 탐구에 집중하는 것이 상책이었다.

어차피 시대는 지나가게 되어 있고 시대 변화에만 민감한 작품제작에 열중하는 작가의 미래는 뻔히 보이지 않는가? 변해버린 시대에 맞지 않는 작품은 정당한 평가를 받기 어렵다. 1963년 그 미술관은 사라졌고, 나는 문화국의 자오평천 감독 휘하의 화가가 되어서 이리저리 불려 다녔기 때문에 더는 하나의 주제에 집중할 수 없었다.

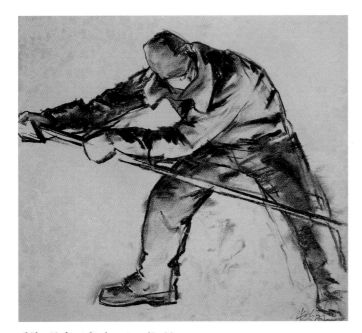

제철노동자 1963 drawing 40×39cm

용광로 앞 노동자 〈철화비우〉를 위한 습작 1964 oil on paperboard 21×28cm

누드
1963
charcoal
46×56cm

예술가로서의 나는 학교 선생님들처럼 미술 수업 시간이나
누드 연구 수업 시간을 이용해서 누드를 그릴 수가 없었다.
창작팀 화가들은 작업 시간이 끝난 저녁 시간에 활동할
누드 스케치팀을 조직했다. 그래서 내 누드스케치는
대부분 단색으로 급히 완성한 그림들이었다.

슬픔 1986 oil on paperboard 35×14.6cm

청춘 1963 pencil 78×39cm

책상에 기대어 선 여인 1963 oil on paperboard 40.6×30.5cm

조각을 위한 습작
1961 oil on board 35.2×143cm

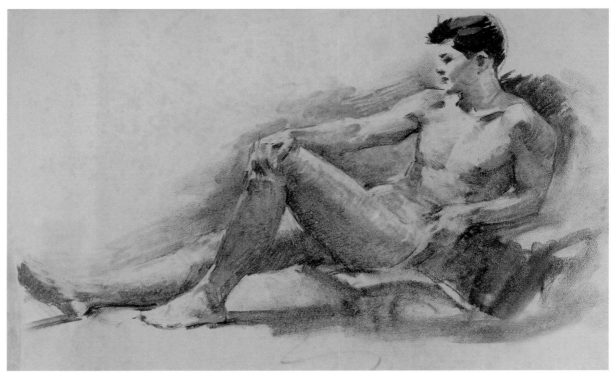

앉아 있는 남자 1963 drawing 26.7×38

신이 생기니, 꿈도 함께 생긴다.

– 바진

그 악몽이 시작되기 전,
바람은 흙먼지를 일으켰고,
우리가 조각한 베이다이 강의
하이빈공원에 있는
두 개의 조각상은
그곳 사람들에 의해 파괴되어
땅속에 묻혔다. 해변에서
옷을 덜 입고 있었다는 이유였다.
조각을 위해 그렸던
그림 두 장만이
지금까지 남아있다.
봉건사상은 늘
여러가지 기회를 틈타서
부활한다.

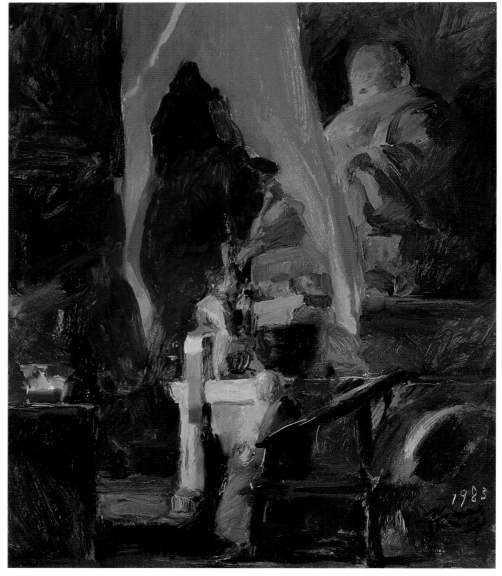

신단 1983 oil on paperboard 45.5×38cm

66

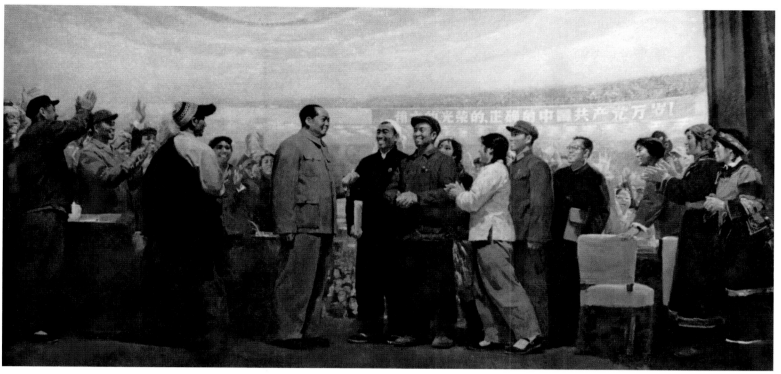

중국공산당 9차 대회 1973 oil on canvas 150×300cm

위대함의 표상 1966 gouache 35×25cm

비 내리기 전 산기슭의 술렁거림

하나의 운동에 이어 또 다른 운동이 계속되는 나날들이었다. 혼란은 멈추지 않았다. 그러나 이전과는 다른 전조가 있었다. 각계에서 문학과 예술이 정치와 더욱 밀접하게 협력하기를 요구했다. 미술회사 작업실에는 철수명령이 내려졌다. 미래를 향한 시대적 요구와 미술회사의 방향이 일치하지 않다는 이유였다. 국가에서 운영하는 전문미술작업팀이나 부서가 없어지면 팀원들은 산간벽지나 농촌으로 가서 담벼락에 포스터나 극화를 그리게 될 것이다.

**위대한 지도자, 위대한 인도자,
위대한 지휘관, 위대한 스승!**

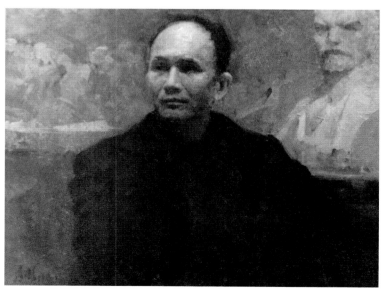

조각실의 장쑹허 1963 oil on canvas 55×70cm

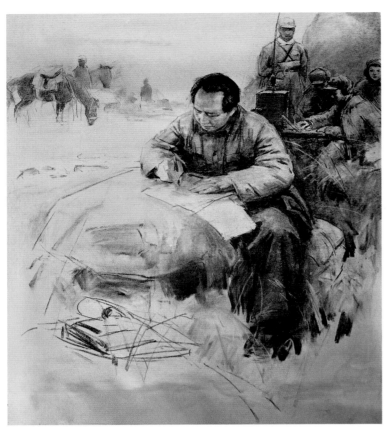

길에서(스케치) 1966 charcoal 70×57.6cm

행군(스케치) 1965 conté 21×18cm

운송하고 있는 당나귀 1965 conté pencil 20×14.5cm

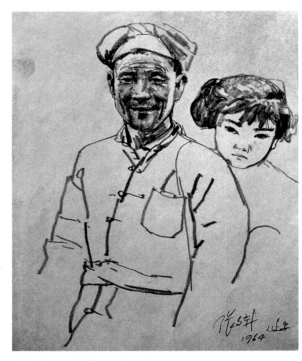

산베이 농민 1964 pencil

동료들은 사방으로 뿔뿔이 흩어졌고, 예술 작업이 중단될 것과 앞으로의 예술의 방향이 어떻게 될 것인지에 대한 우리의 걱정은 나날이 늘어갔다. 사실 우리에게 이런 상실감은 낯설지 않았다. 매번 운동의 풍파가 이렇게 암담한 지경까지 덮쳐오는 것을 우리는 피할 수 없었다. 다만 이번은 특별히 격렬했고, 그래서 앞이 깜깜했으며, 우리의 운명을 짐작할 수조차 없었다.

장쑹허가 나에게 도자기로 된 머리조각상을 주었다. 나는 그의 초상화를 한 장 그렸다. 이 초상화를 그린 곳은 내가 〈루쉰〉을 작업했던 큰 작업장이 아니라 천장 등이 있는 작은 조각실이었다. 그곳은 컴컴한 배경에 그의 몇 작품이 흐릿하게 보이는 곳이었다. 그는 검은색 외투를 입고 있었으며, 시선은 나를 보지 않고 허공을 응시하고 있었다. 실내에서 외투를 입고 있다는 것은 이제 막 도착했거나 아니면 외출할 준비를 하고 있는 느낌을 주었다. 뒤쪽의 조각

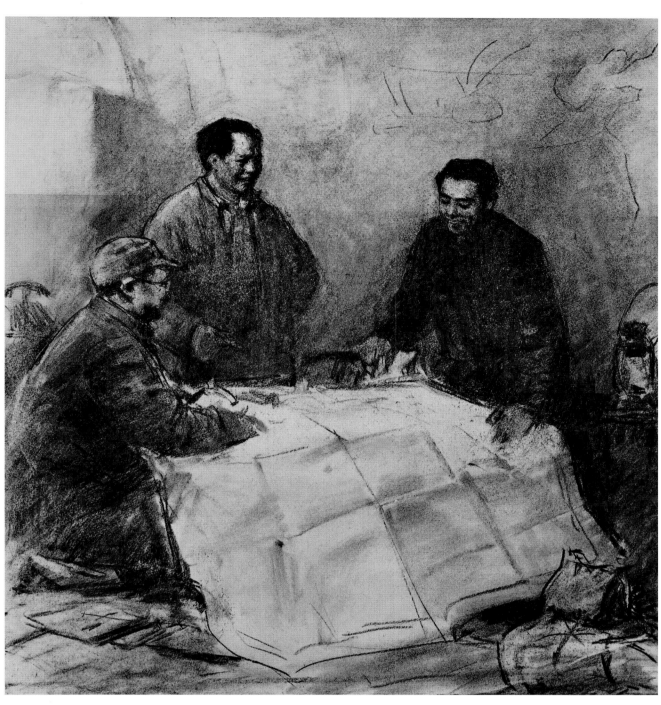

동굴안에서
(스케치)
1965
charcoal
40×38cm

은 이미 완성된 작품으로 덮개에 가려져 있지도 않았고, 작업 진행 중인 점토 작품도 아니었다. 그는 우연히 들를 기회가 있어서 작업실과 작품들에 작별 인사를 하게 되었다고 했다.

문화 혁명 하루 전날 밤에는 수많은 사람들이 마치 뜨거운 후라이팬 위의 개미들처럼 갈팡질팡하였다. 자오평촨이 내게 혁명이라는 뜨거운 주제로 그림을 그려줄 것을 부탁했다. 나는 다자이로 가서 〈천용궤이 룽워장에서 세 번의 전투를 치루다〉를 그렸다. 그것은 혁명박물관전람회에 전시되었고, 팜플렛의 표지로 인쇄되었다. 그리고 〈제 9차 공산당청년연맹회의〉에서 한 무리의 여인들에게 둘러 쌓여있는 마오저뚱을 그렸다. 목탄화를 거의 완성할 즈음 자오는 나에게 그림 그리는 것을 중단하고 리티엔시앙과 자오요우핑 부부에게 모든 재료들을 '관대하게' 넘겨줄 것을 요청했다. 나는 곧 다싱으로 가서 다른 소

재의 그림을 그렸다. 당시 베이징에서는 대대적으로 리시앤마을의 목화아가 씨를 홍보하고 있었다.

그때 인민미술출판사 사장인 사오위씨가 나를 포함한 하치옹원, 선지아린, 랴오통모, 자오후아성, 루샤오핑을 다칭, 다자이, 옌안, 징강 산으로 불러서 미술원의 화실을 빌려 혁명화를 그리게 했다. 그래서 나는 목화아가씨 작업을 제쳐 놓고, 〈산베이로 전장을 옮긴 마오 주석〉을 그리기 시작했다.

불꽃이 맹렬하게 타올랐던 당시의 기대와는 달리, 우리가 많은 노력을 기울였음에도 자본자의자라는 비판으로 상처 입은 많은 지도자들을 구해내지는 못했다. 그리하여 어느 누구도 '힘 있는 자본주의자의 길을 걷다'에 연루되어 외양간 속으로 보내질 운명에서 탈출할 수는 없었다.

농민 1972 charcoal 18×14cm

그러나 이번 '불길'이 이토록 맹렬하게 타오르게 될 지 누가 알았겠는가. 수많은 노력에도 불구하고 이 지도자들은 공격을 받았고, 또한 '자본주의자의 길을 걷는 집권파'라는 죄명으로부터 벗어나지 못하고 수용소로 보내졌다.

문화대혁명

결국 혁명이 시작되었다. 포격전, 비판, 대치, 투기, 수용소, 구류소 등과 관련된 사회의 온갖 불량배들은 모두 타도되었고, 문화와 관련된 모든 것은 깡그리 불태워졌다.

인소우스와 나 두 사람은 '화실 자료실'이라는 이름의 특별한 수용소로 출근했다. 나는 열쇠를 관리하면서 마오 주석을 연구하는 업무를 했다. 나는 미분방정식, 벡터, 미분기하학, 전자학, 이론역학을 다시 공부했고, 고등교육부에서 출판한 고등수학의 정오표를 만들었다. 이제 막 발간된 후닝 선생님의 전동역학은 읽지 못한 채 나는 공선대가(베이징 광화 제재소에서 파견된 공인마오쩌둥사상선전대) 화실의 지도원이 되었다.

대대적인 비판은 사람들을 모두 혁명가로 만들어 혁명화를 그리게 하고 '현재가 옳고 과거는 그르다'는 인식을 갖게 했다.

서둘러 발굴한 명십삼릉 중의 하나인 정릉에 정릉박물관이 세워졌다. 문화대혁명이 시작되자 홍위병은 완리 황제의 유골을 꺼내어 면첸 광장에서 짓밟고 불태웠다. 반동파는 권력을 빼앗아 계급교육전람관으로 바꿨다. 전시판을 채울 삽화가 필요했다. 정릉과 베이징화실은 베이징시문화국에 소속되었다. 따라서 이미 '사상'실의 화가가 된 이들은 달성해야 할 '혁명과업'이 생겼다.

주먹 습작 1971 oil on paperboard
20×13cm

깨진 항아리 1972 oil on paperboard 19×31.5cm

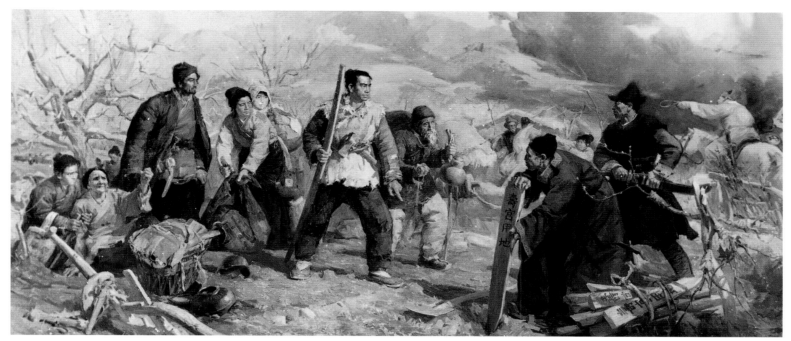

소작농의 밭을 빼앗다 1970 oil on Canvas 200×500cm

이 시기에 화실과 문화국 소속의 화가들이 다른 하부조직원들과 함께 사상 개조를 받기 위해 황춘 마을 부근의 퇀 강의 농장으로 하방운동 지식인의 농촌노동자가 되었다. 퇀 강의 농장은 원래 퇀 강의 사상 개조 농장으로 사방 몇 십 리 주위는 개천과 철조망으로 둘러 쌓여있었다. 1970년 새해 전날 저녁 갑자기 수감자들 전부가 다른 곳으로 이송되었고, 베이징시문화국 각 부서가 그곳 농사일을 인계받았다. 천문관, 루쉰박물관 잡기단, 하북 방즈극단, 소년궁, 베이징화원 등, 일부 노약자나 환자를 제외하고 모두가 농촌노동자가 되었다. 1970년 새해 첫날(양력 설날) 나는 노동자들과 함께 선발대로 뽑혀서 날카로운 도끼를 손에 들고 침대를 만들고 문을 수리하는 목수가 되고, 진짜 전기 기술자가 되었다.

나는 농장에서 농약 보르도액을 제조했다.

딩링박물관에서는 그림을 그릴 사람이 필요해서 화실의 화가를 빼갔다. 각 단위 조직의 지도자가 된 공선대에서는 무엇이 전통 민속화이고 무엇이 현대유화인지 구분하지 못했다. 파견팀은 여러 화가들이 섞여 있었다. 어처구니없는 예를 하나 들어보자. 내가 한 달 내에 3미터 길이의 대형 유화를 완성해야 했는데, 공선대에서는 작업량이 많아서 이러지도 저러지도 못하다가 화조도를 그리는 화가 두 명을 보내 내 유화의 초안을 그리도록 하였다. 그 중 한 명인 우광위 선생님은 연세가 이미 70여 세로 평생 미인도만 그리던 분이었는데 갑자기 농민 봉기 장면을 그리라니 너무나 힘들어 했다. 하루 종일 그는 탁자에 기대어 작은 종이에 연필로 선만 몇 줄 그리고 있었다. 나는 그에게 때가 되면 내가 대신 초안을 잡고 심의를 보낼 테니 너무 서두르지 말라고 말해주었다. 이튿날 아침 나는 그가 손을 떨며 자신의 바지마저 들지 못하는 모습을 보았다. 침대와 바지가 전부 젖어 있었다. 그는 중풍이었다. 우 선생님은 성안으로 옮겨진지 얼마 지나지 않아 세상을 떠나셨다. 우 선생님의 병인에 대해서는 아무도 언급하지 않았다. 문화대혁명 기간 중, 이것은 가장 '자연스러운' 죽음 중 하나일 뿐이었다.

후에 딩링박물관에서는 종종 나를 지명해서 그림을 그리도록 했다. 그림을 잘 그리고 싶었지만 사실 매우 긴장되었다. 나는 그림을 완성하고 농장으로 돌아가기만 하면 충분한 음식과 햇빛과 머리 쓸 필요 없는 노동이 내 건강을 곧 회복시켜줄 것이라고 믿었다.

다른 부서에서 지원 요청을 받은 화가는 그곳의 손님으로 회의에 참석하지 않아도 되었다. 박물관에서는 최대한 내 업무를 지원해주었다. 모델을 예로 들면, 박물관 근처 마을로 스케치를 하러 갈 때 내가 요청하면 많은 사람들이 와서 모델이 되어 주었다. 필요하면 농민들을 화실로 불러들일 수도 있었다. 그 밖에도 나에게는 충분한 자료와 도구가 제공되었다.

딩링박물관에서의 작업은 나에게 의미있는 깨달음을 주었다. 그것은 필요한 부서의 요청에 따라 파견되는 화가로서의 나는 그 어떤 보수도 받지 않지만 실업을 걱정할 필요도 없다는 것이었다. 이러한 예술의 생산과 소비의 관계를 후에 나는 1970년대의 방식이라고 불렀다. 그러나 이러한 방식을 의식적으로, 융통성 있게 운용하기에는 문화대혁명의 열기가 가라앉고 나 스스로 예술을 한층 더 깊이 이해하게 될 때까지 기다려야 했다.

1960년대 후반, 공선대가 화실을 관리하고, 베이징이 온통 붉은 해양에 잠긴 상황에서 나는 운 좋게도 정릉의 조용한 산골에서 고대의 역사에 대한 많은 그림을 그릴 수 있었다. 그러나 정릉에서 그린 일련의 통일된 주제화들은 당

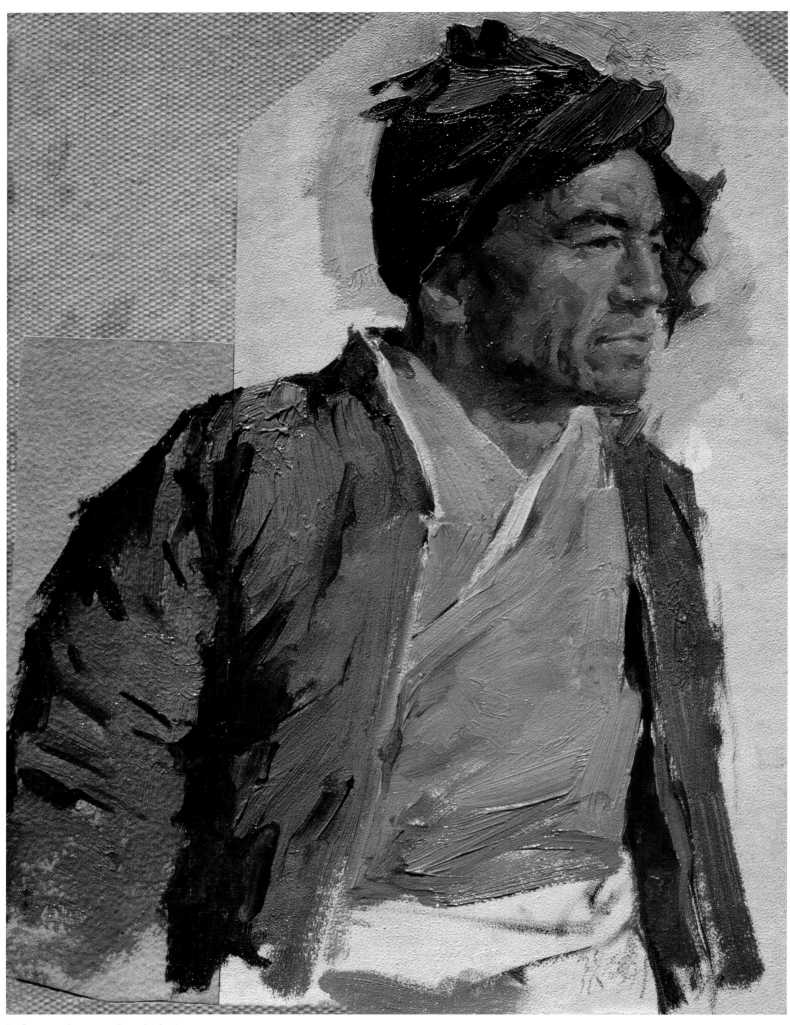

농민 1971 oil on paperboard 34×19cm

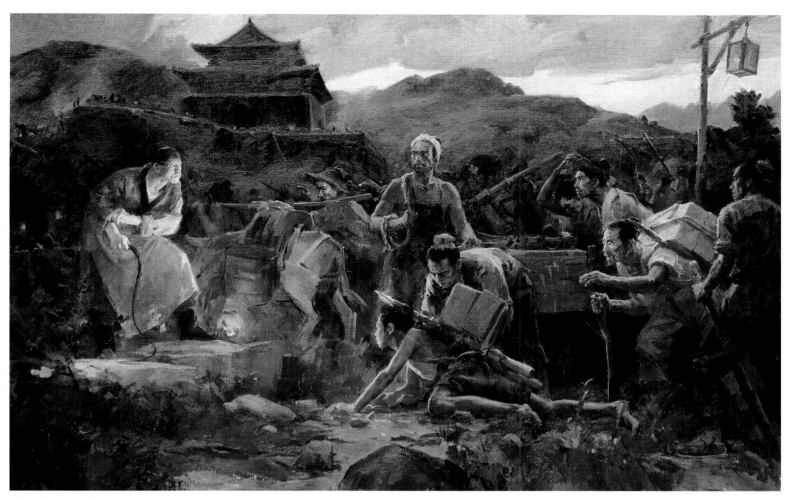

황릉건축 1970 oil on canvas 130×200cm

시의 예술 사상과 다양한 요구에서 벗어날 수가 없었다. 계급투쟁이 강조되었
고 희화적으로 과장된 줄거리로 정형화된 인물을 그렸다.

이 시기에 가장 어려웠던 것은 시리즈 그림을 그리는 것이었다. 문화국은 당
시 화원을 광화제재소의 공선대와 화실 혁명위원회 (공산대조장은 본래 이 제재소의

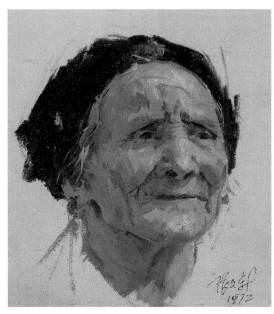

하늘이시여 1971 oil on paperboard 14×12cm

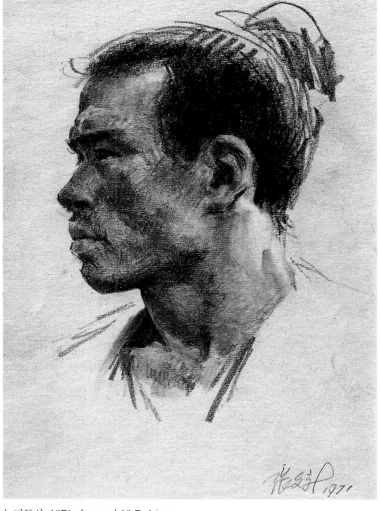

농민두상 1971 charcoal 19.7×14cm

공동급식 관리원이었다)로 불렸다. 그들이 정밀화 화가 판치에즈, 산수화 화가 왕원팡과 나를 불러 들였다. 우리 세 사람은 유화, 산수화, 섬세한 정밀화를 결합시켰다. 공선대에서 근무하는 사람들이 그림에 대해서 모르는 것은 이해할만하다. 중앙미술학원을 졸업하고 혁명위원회에 들어간 반동파의 지도자는 그것이 터무니없다는 것을 알고 있었지만, 굳은 표정으로 당당하게 현재로서는 이것이 옳은 답이라고 말했다. 나는 한 때의 권력이 양심, 이념, 공정함을 흔적도 없이 사라지게 한다는 것에 놀라움을 금치 못했다.

그림은 결국 완성되어 베이징인민출판사에서 출판되었고, TV에서도 소개되었다. 사실 나는 모든 창작 과정에서 늘 전전긍긍하며 비판의 위험을 무릅쓰고 한 장 한 장 그림의 형식을 통일시켜나갔다. 나중에 한 친구가 그들이 나에게 거만한 태도가 있는지 줄곧 관찰하고 있었다고 알려주었다. 나는 우리 세

여인 1965 oil on paperboard 27×19.5cm

사람 사이의 우정을 믿었지만 유언비어는 두려웠다.

혁명적인 창작법이라 불리던 집단 창작이 유행했다. 한 번은 마오쩌둥 동지의 〈옌안문예좌담회에서의 연설〉 30주년 기념 노동자, 농민과 군인의 미술사진 전시회에 작품을 전시했다. 홀 가운데 오륙 미터 길이의 유화가 필요했다. 화원과 베이징양조장 총공장 소속 미술가와 함께 협력 창작을 실시했다. 이 그림을 그릴 때 나는 중앙에 서 있고, 양 옆으로 두 명의 화가가 서서 파레트를 들고 동작을 맞췄다. 나는 계속 좌우를 살피며 진행 상황을 점검해야 했다. 다행히 출근 전과 퇴근 후에 작품을 수정했고, 후에 어떤 이가 나에게 신발을 잘 그린다고 칭찬해주었다. 다른 사람의 작품을 수정할 때는 매우 신중해야 한다. 어찌되었든 다른 사람의 노동의 결과이기 때문에 남길 것은 최대한 남기고, 그다지 중요한 부분이 아닌 곳에서 부족한 부분을 채우는 것이 좋겠다고 생각하였고 바닥에 엎드려서 신발을 수정하는 것이 내 능력을 가장 잘 펼칠 수 있는 부분이었다.

소위 노동자 농민 군인의 신분을 가진 화가는 대다수가 서로 다른 수준의 미술 훈련을 받은 관계로 화실과 같은 전문적인 지위에 있지 않다. 그들의 신분은 공장 간부정도로, 그곳에서 주로 미술 홍보 업무를 맡는다. 신분은 그들을 혁명가로 만들었다. 미술관에 작품을 전시하고, 지도자는 심사를 하고 나는 지도자의 공적인 의견과 수정 방법을 기록했다. 그 후에 한 달 동안 미술관을 닫았다. 나는 작은 탁자 위에 물감을 놓아두고, 미술관의 반짝거리는 바닥 위에서 그림을 하나하나 수정했다. 홀은 한 달 동안 내 세상이었다. 개막식 날, 베이징시문화국의 지도자는 연설에서 "보시오, 노동자 농민 군인의 작품이 엘리트들이 그린 그림보다 훌륭하지 않소!"라고 말했다. 나는 앞줄에 앉아서 그 말을 들으며 새빨간 거짓말이 무엇인지 비로소 알게 되었다. 그림을 그리는 화가인 내가 유언비어나 만들어내는 패거리에 불과한 상황이 되었다.

군선대와 공선대가 화실에서 철수할 때, 톤 강에서 지식인의 농촌노동총결의대회가 열렸다. 회의에서 "장원신, 반동선동자! 조우언총, 반동분자!"라는 말이 있었지만, 오랜 문화대혁명 기간을 거치면서 이 정도 가벼운 비난으로 끝났다는 게 나는 매우 기뻤다. 고개를 돌려서 조우언총도 나만큼 기뻐하고 있는지 보고 싶었지만, 당연히 돌아보지 않았다. 가증스럽게도 나는 오히려 매우 엄숙한 표정으로 그 '반동'이라는 글자에 마음이 너무나 침통한 척 연기를 했다.

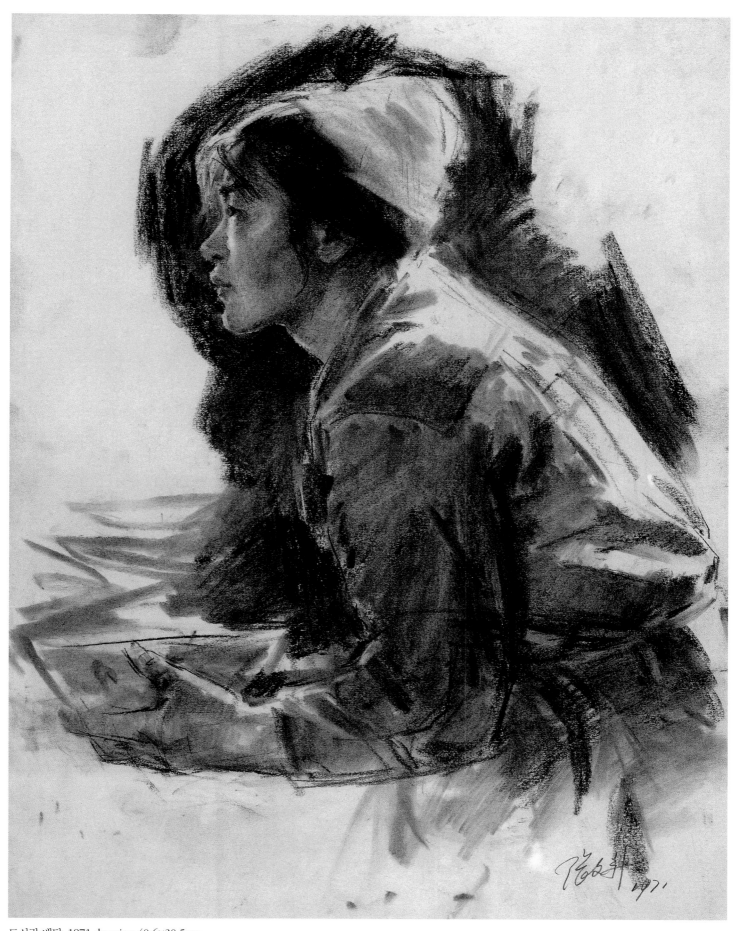

도시락 배달 1971 drawing 40.6×30.5cm

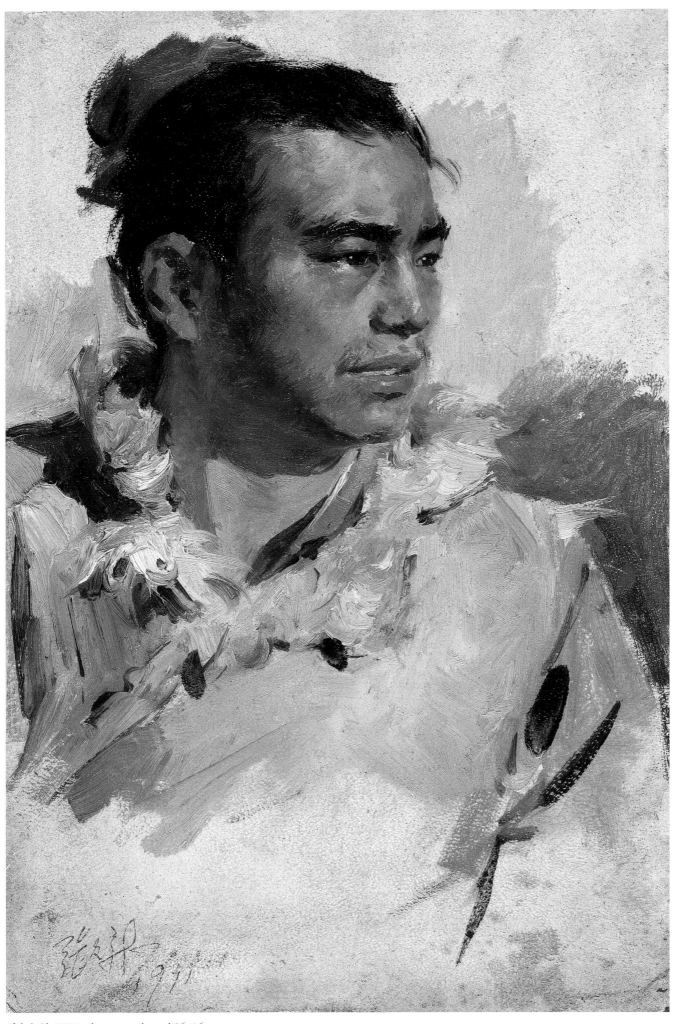

젊은 농부 1971 oil on paperboard 26×16cm

금지된 것들이 셀 수 없을 만큼 많았지만 더 이상 긴장되지는 않았다. 삶 속으로 더 깊숙히 들어가기 위해서 베이징시의 제철소로 발길을 옮겼고, 역시 제철소에 속하는 치옌안 철광으로 이동했다. 치옌안 철광에서 안산으로, 다강 유전에서 산둥 유전으로, 지질부 소속인 상하이 해양국으로 간 다음에는 탐사선 해양1호를 타고 바다로 나갔다. 나는 하얼빈 사범 대학에서 강의를 마친 후 더 이상 어떤 세력의 영향도 받지 않을 외진 곳, 샤오싱안링 산맥으로 들어갔다.

활로를 모색하다

영원히 기억해야 할 화가가 있다. 문화대혁명 전날 밤 그는 "화가는 그림을 그리지 않는 편이 낫다. 노동자, 농민, 군인들의 문학과 예술의 무대를 빼앗으면 안 된다."라는 말을 남겼다. 세상을 달관했다고 말할 수 있다. 그러나 나는 그럴 수 없어서 직접 만든 화구를 들고 도처를 다녔다. (내가 주머니 안에 찐빵 두개를 넣고 다녔다는 소문은 잘못 알려진 것이다. 사실 나는 늘 휘사오를 가지고 다녔다. 휘사오란 밀가루를 반죽하여 원형이나 사각의 평평한 모양으로 만들어 구운 빵의 일종인데, 그것은 넓적하게 말린 음식이라서 자리를 적게 차지했다.) 나는 높은 용광로 옆, 갱, 실외 광산 채굴지, 중위안 송전망 작업 현장, 해상 석유 보링용 플랫폼 등에서 스케치를 하거나 유화를 많이 그렸다. 대형 유화 몇 작품을 그리기 시작했지만, 한 장도 끝마치지는 못했다. 인내심이 부족했기 때문이 아니라 이 그림들을 완성한 후 보관할 장소가 없었기 때문이다. 미술관 전시를 마친 후, 나는 화실 경비 우씨가 작은

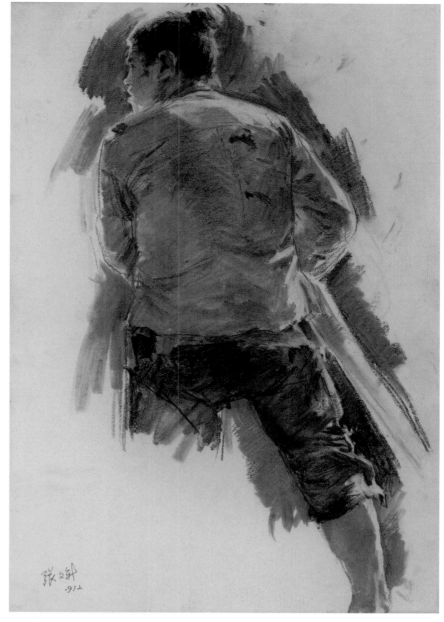

농민의 뒷모습 1972 drawing 44×33cm

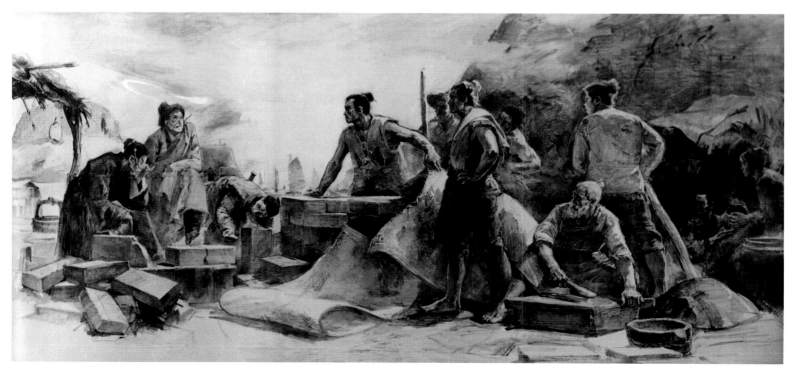

벽돌 강도시험 1971 active carbon powder on canvas 200×500cm

77

햇빛 비치는 산 1963 oil on paperboard 16×32.7cm

78

그림들을 연탄덮개용으로 가져가지 못하도록 내 침대 아래에 숨겨두어야 했다. 〈철화비우(花舞)〉같은 대형 유화는 마지막에 씻었다. 한 번은 웨이톈린 선생님을 방문했는데 그는 잘못 그린 그림을 다시 그리기 위해 정원 바닥에서 대야 두 개를 가득 채운 물로 유화를 씻어냈다. 웨이 선생님은 그때 이미 팔순을 넘긴 고령이었다.

베이징화실은 예술품을 소장하거나 소비하는 곳이 아니라 생산하는 장소여야 한다. 그러나 작가도 자신의 작품을 알리려면 먼저 전시할 장소를 찾아야 한다. 나는 작품을 전시할 곳을 찾아 박물관으로 갔다. 1970년대 중반에서 1980년대 말까지 박물관으로부터 요청을 받거나 나 스스로 박물관의 문을 두드려서 내 작품을 알렸다. 내가 전시했던 곳은 정릉박물관, 베이징 루쉰기념

관, 베이징천문관, 고관상대, 혁명박물관, 군사박물관, 하얼빈동북열사기념관, 한단열사묘역, 팔로군태항산기념관, 이룽주더기념관, 난창혁명열사기념관, 하이린양즈룽기념관, 임업부, 수리부, 고대과기관 등이 있다.

창작의 자유라는 게 있기는 한 것인가? 나는 감히 생각하지도 못했고, 생각할 수도 없었다. 내가 만약 그런 걸 추구했더라면 나는 벌써 다른 혁명 부서로 옮겨졌을 것이다. 그래도 나는 허락된 무대에서 자신의 공연을 하고, 붓을 손에 든다. 비바람이 몰아치더라도, 설사 황량한 길이라 할지라도, 예술을 살리고 유화 발전을 촉진하기 위해서는 현실적인 태도로 창작을 해야 한다고 생각했다.

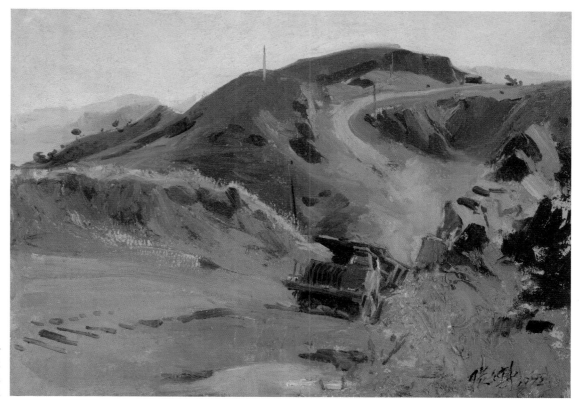

첸안 철광
1972
oil on paperboard
22×30.5cm

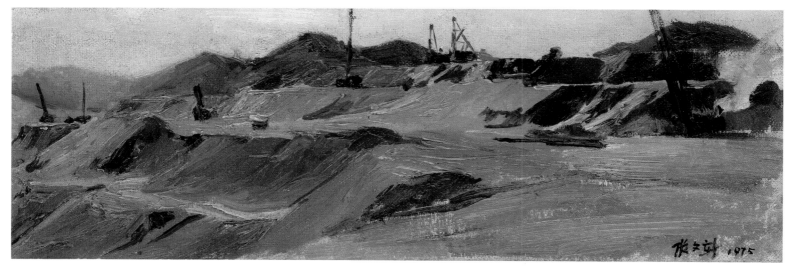

노천 철광 1975 oil on paperboard 11.4×35cm

전화하는 노동자 1973 charcoal 38×25.4cm

탄광 주방여성 1973 oil on paperboard 7.6×4.8cm

드릴
1973
oil on paperboard
19×30cm

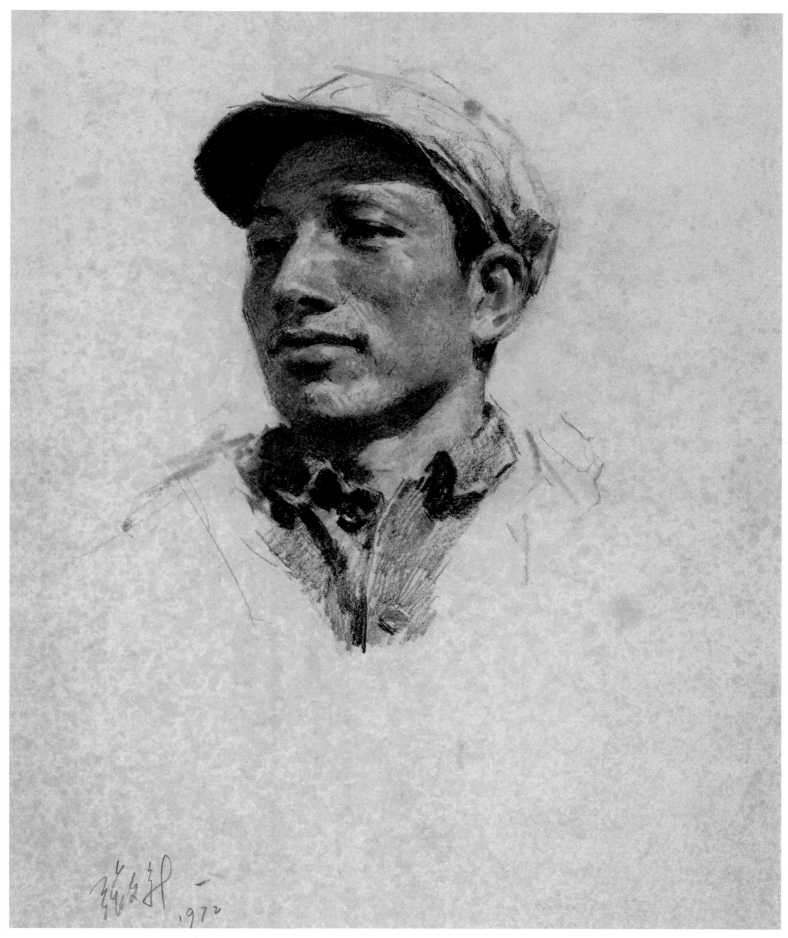

노동자 두상 1972 pencil 31×25cm

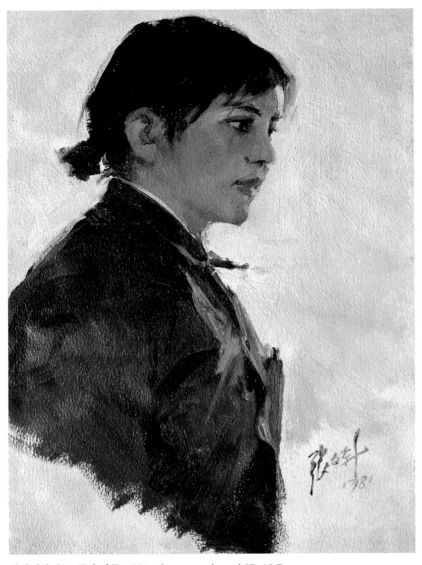

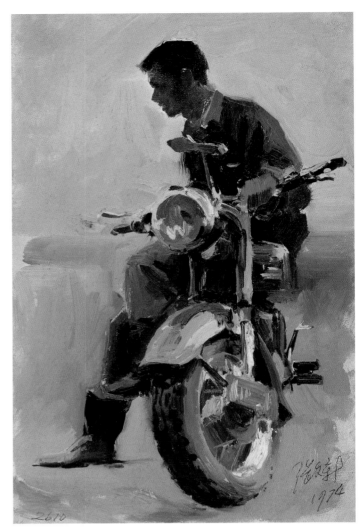

오토바이 탄 전공 1973 oil on canvas 26×16.5cm

산씨에서 온 노동자 가족 1981 oil on paperboard 27×19.7cm

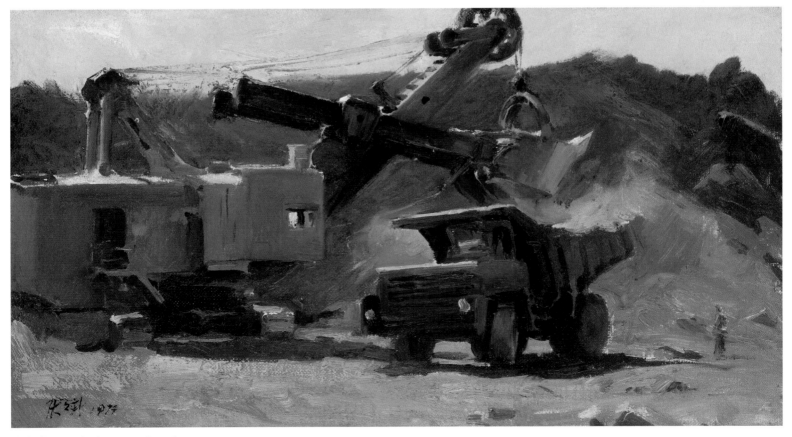

탄광 채굴 1974 oil on paperboard 20.3×37cm

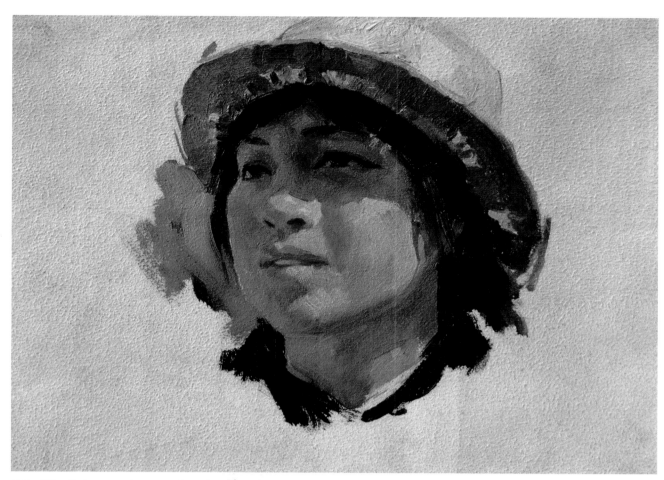

광산 여성 노동자 1973 oil on paperboard 19.5×23.6cm

전공들 1965 oil on paperboard 20×26cm

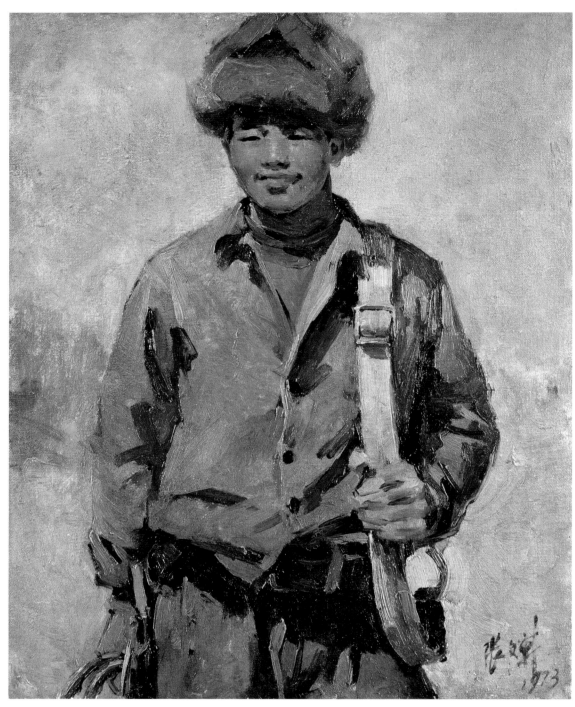

전공 1972 oil on canvas 50×40cm

오토바이 1976 oil on paperboard 16.5×35cm

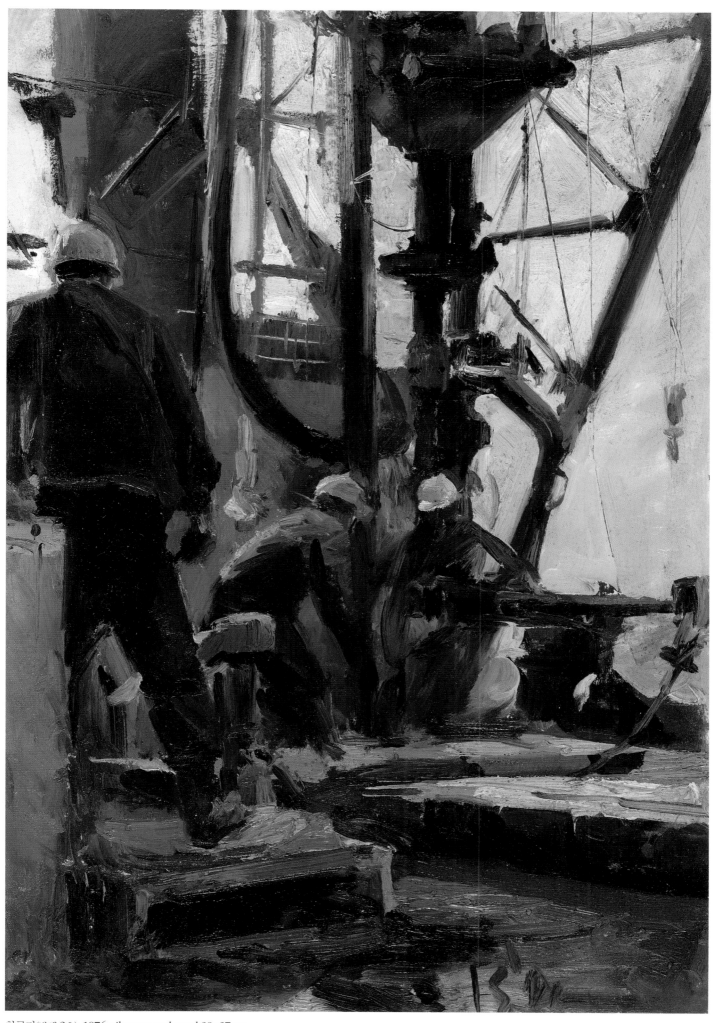

천공기(발해 2호) 1976 oil on paperboard 39×27cm

발해 2호 천공기사
1976
oil on paperboard
26×18cm

예인선 1976 oil on paperboard 22.2×53.3cm

헬멧쓴 천공기사 1973 oil on paperboard 17×26cm

탐사선(해양 1호) 1976 oil on paperboard 34.5×59cm

여명 유전의 불길 1976 oil on paperboard 26.7×38cm

남황해 1975 oil on paperboard 26.7×37.5cm

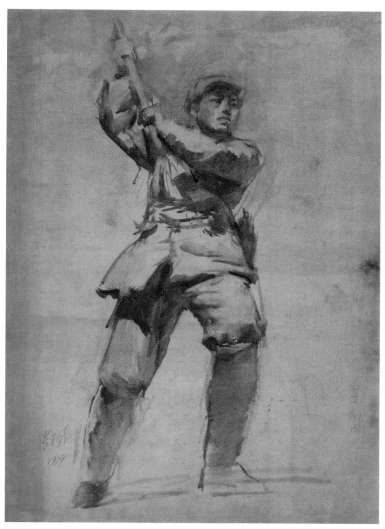

기수 1979 oil on canvas 75.6×53.3cm

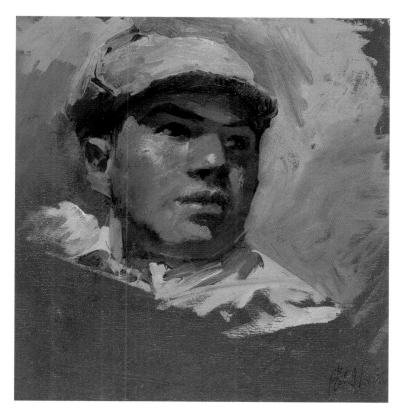

돌격대 기수 두상 습작 1978 oil on paperboard 29×27cm

70년대 유형으로 창작한 몇장의 유화

혁명군사박물관의 〈용왕매진〉은 1976년 겨울에 그리기 시작했다. 군사박물관이 이듬해 8월1일에 개관할 예정이어서 10개월의 작업 시간 밖에 없었다.

그 그림은 제3차 국내혁명전쟁관의 중앙 홀에 전시될 주제화였다. 폭 6미터, 높이 3미터의 큰 병풍에 걸 작품으로 특수한 소재를 이용한 광폭 직물 캔버스였다. 구도를 아직 완벽하게 결정하지도 못했는데 흰색의 캔버스가 내 눈앞에 놓여 있었다. 텅 빈 화면은 기이하게 거대해 보였다. 그러나 사실 흰색 공간은 나로 하여금 자유롭게 상상의 나래를 펼칠 수 있게 해주었다. 상상 속의 세계

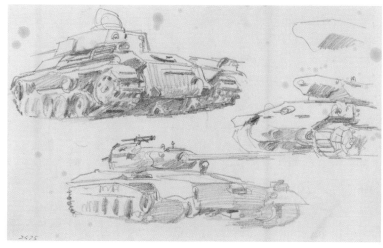

탱크 스케치 1978 pencil 23×35cm

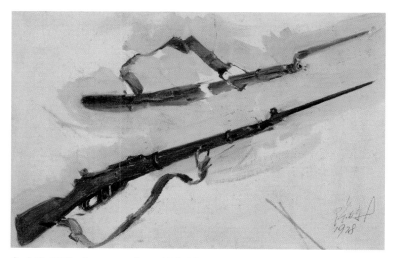

총 습작 1978 oil on paperboard 24×35cm

〈용왕매진〉의 목탄 스케치 1976 charcoal 13.8×25cm

자동소총 1978 pencil

산위의 잔설 1978 pencil 18×20 cm

대포 1978 pencil 23.5×37cm

는 무의미한 벽면을 대할 때와는 달리 훨씬 집중할 수 있었다.

내게 주어진 과제는 제3차 국내혁명전쟁기념비를 제작하는 것이었다. 기념비는 그 어떤 특정 전투가 아닌 모든 전투를 망라해서 개괄적으로 표현해야 한다. 그것은 실상은 리아오선 전투도 아니고 화이하이 전투도 아니며 핑진 전투도 아니지만, 그 시대의 것으로 보여야만 했다. 따라서 특정 전투의 범위를 벗어나야 했다. 1946년부터 1949년까지 3년 동안 발생했던 이 역사는 항일전쟁이나 항미원조전쟁과 다른 시대적인 특징이 있었다. 예를 들어 내 초기 작품에서는 높은 토치카가 등장했다. 형식에 있어서 과상적인 변화를 반영하고 있는 것 같지만 그것은 그 당시 전쟁의 전형적인 모습은 아니었다. 그래서 나는 이미 파괴된 철도의 레일조각으로 만들어진 낮은 방어진지를 닫힌 샷으로 그림으로써 당시의 장면을 잘 표현해 냈다.

제3차 시민혁명전쟁의 승리는 중국 전역을 해방시켰다. 대도시와 교통 요충지를 탈환한 것이 그 전쟁의 중요한 특징이었다. 나는 철도 옆 기관차에 물을 공급하는 급수탑을 찾았다. 이것이 그 어떤 건축보다도 대표성이 있다고 생각했기 때문이다. 급수탑은 짙은 연기 속에 온전한 모습으로 우뚝 솟아 있었고

다른 건축물이나 참담히 무너져버린 담과는 달리 상태가 좋았다. 급수탑은 지역적 특성이 적어서 건축 양식을 연구해야 하는 번거로움이 없어서 좋았다.

여기에 이미 기능을 잃어버린 미제 탱크 한 대를 그려넣었다. 포탑의 뚜껑은 반쯤 열려있고, 고개를 아래로 숙이고 있는 기관총은 이미 불에 타버렸다. 이 탱크는 공격용이 아니라 임시 방어를 위한 진지였던 것으로 보인다. 가까이 왼쪽에 포 자리가 있고, 미국산 75밀리미터 산포 주위로 포탄이 흩어져 있다. 오른쪽 눈 바닥에 놓여있는 미제 자동소총은 마치 그곳에 방금 버려진 것처럼 하늘을 보고 있다. 우연히 그렇게 놓여 있는 건지 아니면 해방군이 손 쓸 틈도 없이 진격해서 몇 분 전에 이렇게 버려지게 되었는지 확실치 않다. 해방군은 압도적으로 우세했다. 썩은 나무를 꺾듯이 손쉽게 적을 제압하며 장제스 군대와의 전투에서 대승리를 거두었다.

〈모슈음〉를 그렸던 경험을 살려, 나는 주제가 요구하는 바에 따라 주요 인물들의 움직임을 조합함으로써 역동적으로 전진하는 모습과 모든 것을 압도하는 강력한 역학 구도를 나타낼 수 있었다. 인물이 너무 많으면 안 되지만 화면은 가득 채워야 한다. 그래서 나는 한 팀의 군인을 두드러지게 그리기로 결정

했다. 그들의 임무를 자세하게 분담하고 서로 긴밀하게 협력하게 했다. 각 인물들의 동작을 통해 전쟁에서의 결속력과 힘을 표현할 수 있었다.

나는 작품의 독특한 의미를 고려하지 않고 특정한 틀에 박힌 공식을 이용하거나 구도를 통해 작품을 설명하는 것은 좋아하지 않는다. 공식이란 작업할 때 선의 기하학적인 배율을 기계적으로 사용하는 것이고, 구도란 작가가 작품의 줄거리에 따라 사건을 개괄적으로 표현하며 색, 빛, 흑백의 배치, 동작을 이용해서 내용과 형식을 통일하고 주제를 표현하는 것이다. 이때 작품이 놓일 위치, 빛과 공간의 각도 등도 고려되어야만 하는데, 이러한 점이 바로 내가 예술품이 전시될 현장에서 그림을 그리고자 하는 이유라고 할 수 있겠다.

일반적인 표현, 전형적인 묘사는 예술의 기본 원칙이다. 기념비든 선반 위의 그림이든 전형적인 이미지는 개괄적으로 표현되어야 한다. 회화의 시각적 이미지는 그 존재 형태일 뿐만 아니라 작가의 정신을 전달하는 수단이기도 하다. 작가 정신이나 그 파급효과는 정밀한 부분의 단순한 조합만으로 나타낼 수는 없다. 나는 노력 없는 영감을 신뢰하지 않는다. 이것은 인민전쟁이다. 해방군 대다수는 농촌마을로부터 온, 군복을 입은 농민들이었다. 토지 개혁은 농민들의 요구를 만족시켰다. 그들은 미 제국주의의 지원을 받고 있는 지양 봉건왕조와 대항해서 싸웠고 그들은 무엇을 위해 싸워야 할지도 알고 있었다.

이것은 제국주의와 봉건주의에서 벗어나기 위한 중국인민의 전쟁이었다. 해방군의 사기는 드높았다. 그들의 목표는 맹렬하게 저항하는 적들이었다.

그래서 그림 속에 나오는 병사 중 어느 누구도 미군이 떨어뜨린 자동기관단총을 거들떠보지 않는다. 군대를 지지하는 인민들은 음식 외에 신발도 보냈다. 그래서 군화는 그 종류가 다양했다. 나는 그림의 가장 앞쪽 병사가 신은 농민이 집에서 보내온 듯한 그 신발을 원했다. 나는 그것을 구하기 위하여 교외 지역 농촌마을로 찾아갔다. 그때는 1970년대 말이어서 베이징 교외에서 그런 신발을 찾을 수 없었다. 마침내 창핑 제지공장에 가서 삼으로 짠 신을 구했다. 그들은 종이를 만들 섬유를 얻기 위해 이 신발들을 구입해두었다. 나는 신발을 쌓아둔 무더기에서 그 신을 발견했다. 그것은 어떤 시골 아주머니가 만들었는데 크고 잘 짜여진 신발이었다. 송곳 하나로 삼았다고 보기에는 상상할 수도 없을 정도로 잘 다듬어진 신발이었다. 다 삼은 신발은 돼지 생가죽을 앞에 덧대었다. 돼지 생가죽이 마르면 신발은 마치 탱크의 포탑을 강철판으로 감싼 듯 튼튼해졌다.

중국은 이미 외세로부터 온 군벌의 전쟁에 얽혀든지 오래되었다. 항일전쟁 이후 일본 군대는 무기를 버려두고 철수했다. 또 시민전쟁 중에 미국인들은 파병군사와 함께 무기들도 보냈다. 그러므로 중국에 있는 다양한 무기들은 세계 역사상 유례없는 면모를 과시했다.

군사박물관의 큰 홀에는 에어컨이 없었기 때문에 날씨가 더워지기 전에 인물화를 완성해야만 했다. 남는 시간에 배경을 그리면 되었지만, 땅을 그릴 때 눈과 관련된 자료가 하나도 없다는 사실을 깨닫게 되었다.
이 눈 스케치는 첸안 철광의 남산 위에서 얻은 것이다.
이제 막 녹기 시작한 눈이라, 사람들에게 밟혀서 다져진 한 겨울의 눈 같지 않은 것이 아쉬웠다.

군사박물관의 로비에서(고우쉔 촬영)

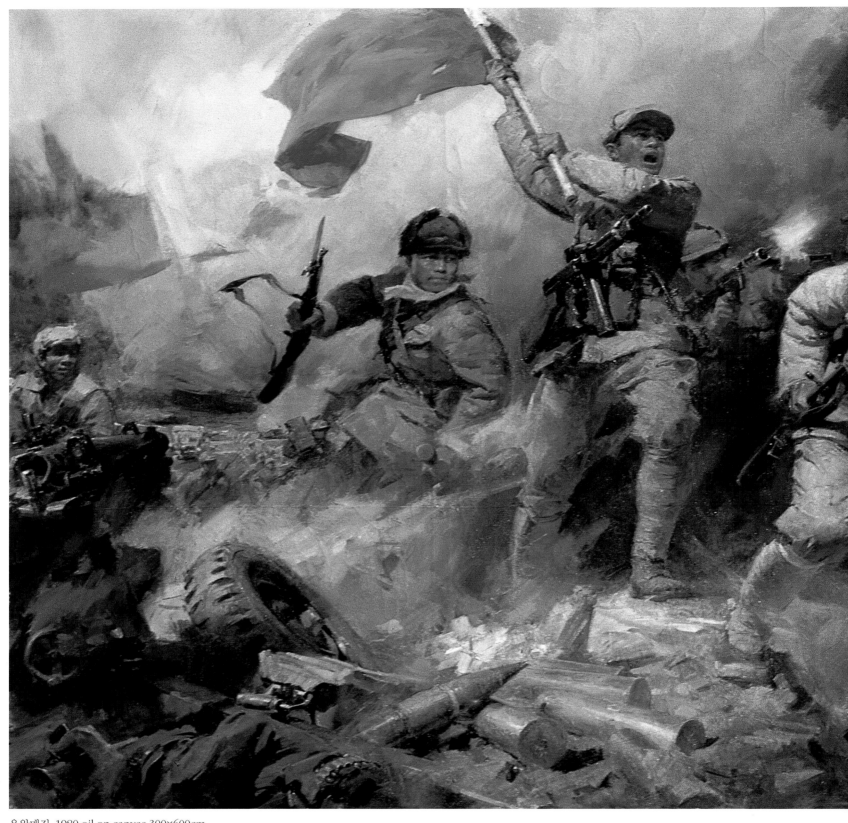

용왕매진 1980 oil on canvas 300×600cm

앞쪽에 있는 두 명의 군인은 일제 38형 소총을 들고 있는데, 붉은 깃발을 들고 있는 분대장의 가슴 앞에 〈한양제조〉가 꽂혀있다. 불을 뿜고 있는 무기는 미국에서 들여온 수입품이다. 그림 속에 기관총은 등장하지 않았지만 한 어깨보호대를 한 해방군 기관총 사수가 자리를 이동하려고 하고 있다. 급수탑 뒤 짙은 연기 속에서 두 명의 군인이 수류탄을 던지고 있다. 맑은 날씨지만 연기 때문에 햇빛이 힘을 잃어 어두컴컴하다. 눈이 녹고 있고, 승리는 봄과 함께 오고 있다.

전선 깊숙한 곳에 부서진 자동차와 탄약을 나르는 사람들이 있다. 인물간의 작은 공간만을 이용해서 시간적 공간적 정보를 보여준다. 그곳은 중국의 어떤 장소도 될 수 있다.

나는 이 그림의 6분의 1에 해당하는 약 1미터 길이의 유화 한 장을 그렸다. 군인 3명과 분대장을 유화나 단색화로 그렸다. 나는 조명 불빛 속에서 한 군인의

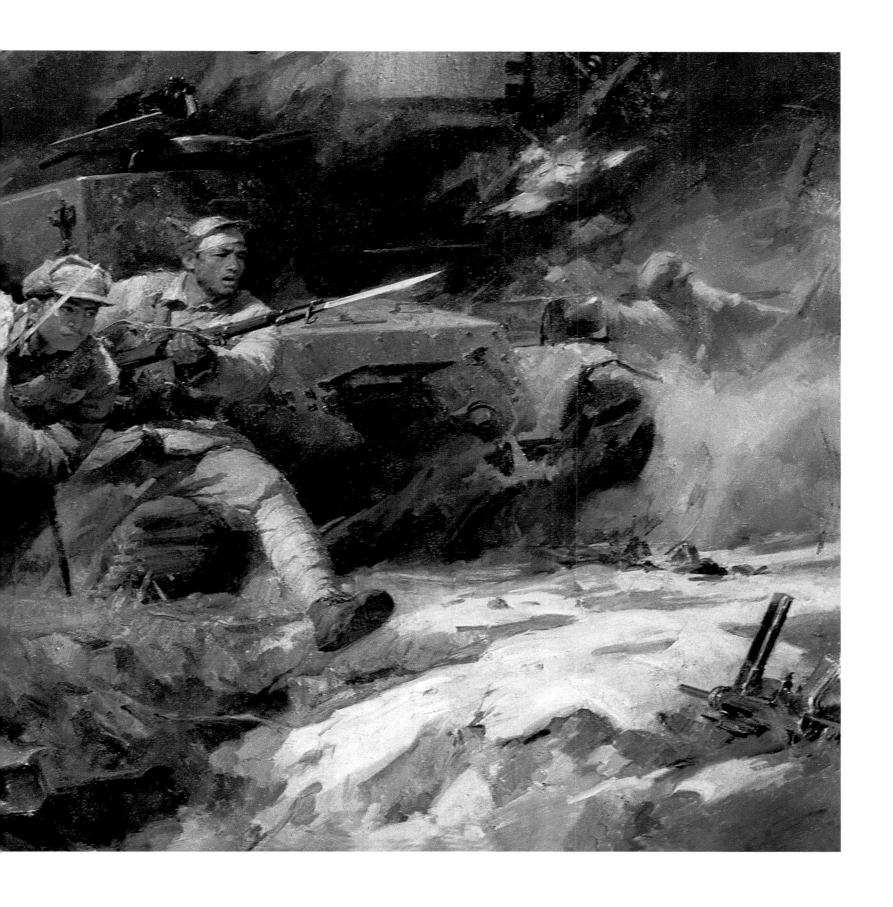

사진을 찍었는데, 영화 필름 속에서 기관총 사수의 동작을 발견했다. 수류탄을 던지는 군인의 손동작은 스자쟝열사묘역에 있는 조각 군인상의 동작에서 영감을 얻었다. 1970년대에 나는 작품을 제작할 때 사진을 많이 쓰지 않았다. 주로 모델들을 스케치했고 군사박물관에서 무기, 대포, 탱크 같은 실물을 찾을 수 있었다. 나는 가끔 그림 그리는 곳까지 승강기를 이용해서 대포의 바퀴를 가지고 와서 그림을 더욱 생생하게 표현했다. 군사 박물관의 홀에서 몇 십

미터 이상의 먼 거리에서 그림의 전체 효과를 볼 수 있었다. 첫 번째 유화의 초벌 스케치로부터 대형캔버스를 완성하기까지 나는 모든 단계에서 노력을 쏟아 왔다. 나는 모든 단계의 결과는 새로운 과정의 출발점이라고 생각했다. 매번 그림을 확대하기 위해 기계적인 방법을 사용하지는 않았다. 연장되는 모든 시간은 전 단계의 결함을 제거할 수 있는 기회가 되었다. 그래서 나는 설사 대형 캔버스라 할지라도 목탄을 이용해서 다시 그렸다.

시간의 제약이 없는 창작이란 있을 수 없다. 사회적 요구, 역사의 교훈은 작가로 하여금 무대에 서게 하고 역사의 변화에 동참하도록 한다. 화가는 수동적인 태도로 무대에 오르던지, 아니면 이 무대를 빌어 자신이 정의, 진실이라고 여기는 것을 예술가의 양심에 따라 보여주던지 한다. 그렇지 않으면 화가는 우물 안 개구리가 될 뿐이고 자신만의 상상의 세계에 빠지게 될 것이다.

에어컨도 없는 군사박물관의 홀에서 모델들에게 군복을 입히고 완전 무장을 하도록 할 수는 없었다. 그래서 1977년 여름이 오기 전에 인물을 끝내고 남은 시간에는 배경 처리를 해야 했다. 그 해에는 거의 휴일이 없었다. 몇 년 동안 그림에만 빠져 사는 세월이 내 가족에게는 미안했다. 귀가 길에 가족들이 길가에서 시원한 바람을 쐬는 모습이 보기 좋았지만 나는 그런 시간을 갖지 못했다. 버드나무 잎사귀가 바람에 흔들리고 달빛이 밝던 그 밤에 할아버지께서 큰 부채로 모기를 쫓아주시던 어린 시절의 희미한 기억만을 떠올릴 뿐이었다.

간쑤성 남쪽 지역 여행 스케치

역사화 작업 중 짬을 내어 스케치 여행을 떠났다. 이 그림들은 우연한 기회에 떠난 짧은 여행 중에 그린 것이다. 1978년 가을, 란콩에서 군복무를 하고 있는 아들을 보러 간쑤성에 갔다. 란저우시에서 가오취안, 양커산과 왕성리를 마주쳤는데 마침 차에 남은 자리가 하나 있다고 해서 그들과 함께 란저우시 간쑤성 남쪽 초원으로 스케치를 하러 갔다. 서부 고원 지역을 처음 방문한 나는 모든 것이 새로웠다. 마치 거대한 삶의 소재를 담은 보물창고를 발견한 듯 매우 흥분되었고, 내가 본 모든 것을 그림 속에 담아내고 싶었다.

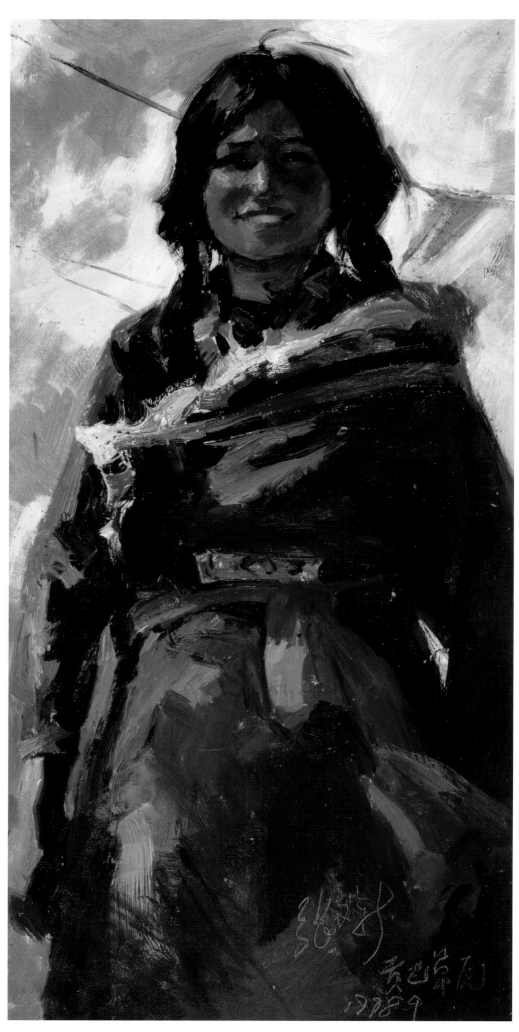

꿍빠초원의 처녀
1978
oil on paperboard
54×26.3cm

94

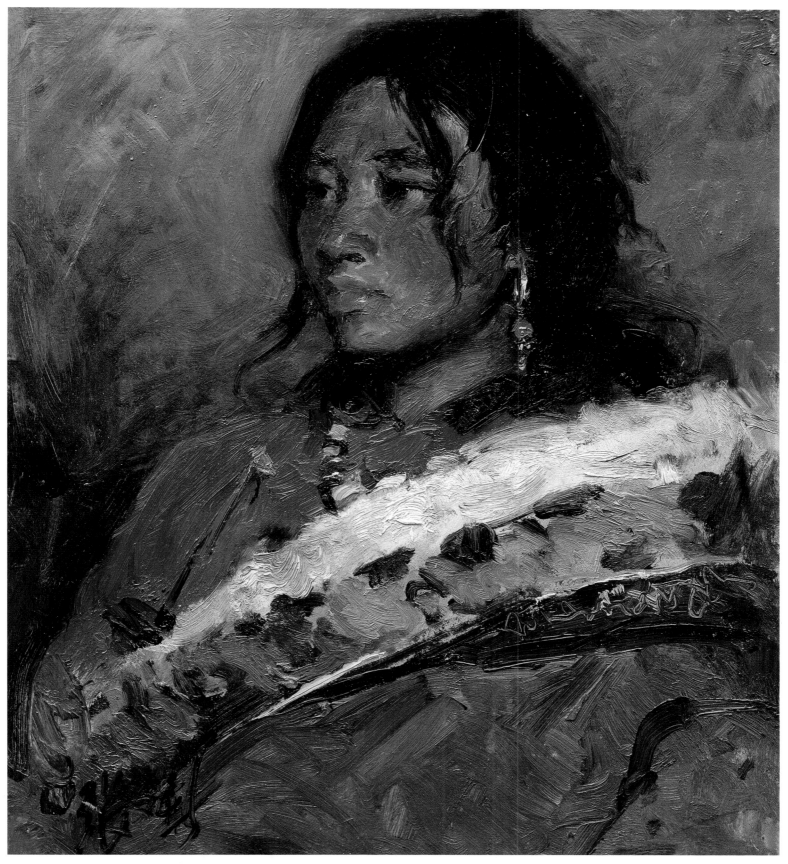

마취 티벳 여인 1978 oil on paperboard 34×30cm

역사화 작업이 아직 끝나지 않았기 때문에 그곳에 오래 머무를 수 없었다. 1987년 미국으로 떠나기 전, 해방군화보사의 편집자를 따라서 쓰촨성에서 티벳까지 갔다. 저녁에 바탕현에 도착했을 때 편집자 천 하이싱이 나를 병원으로 데리고 갔다. 티베트 의사는 내가 심각한 고산병 증세를 보인다고 알려주었고, 그 이후로 다시는 그곳에 가지 못했다. 아름다운 고원은 꿈 속에서만 볼 수 있는 곳이 되었다.

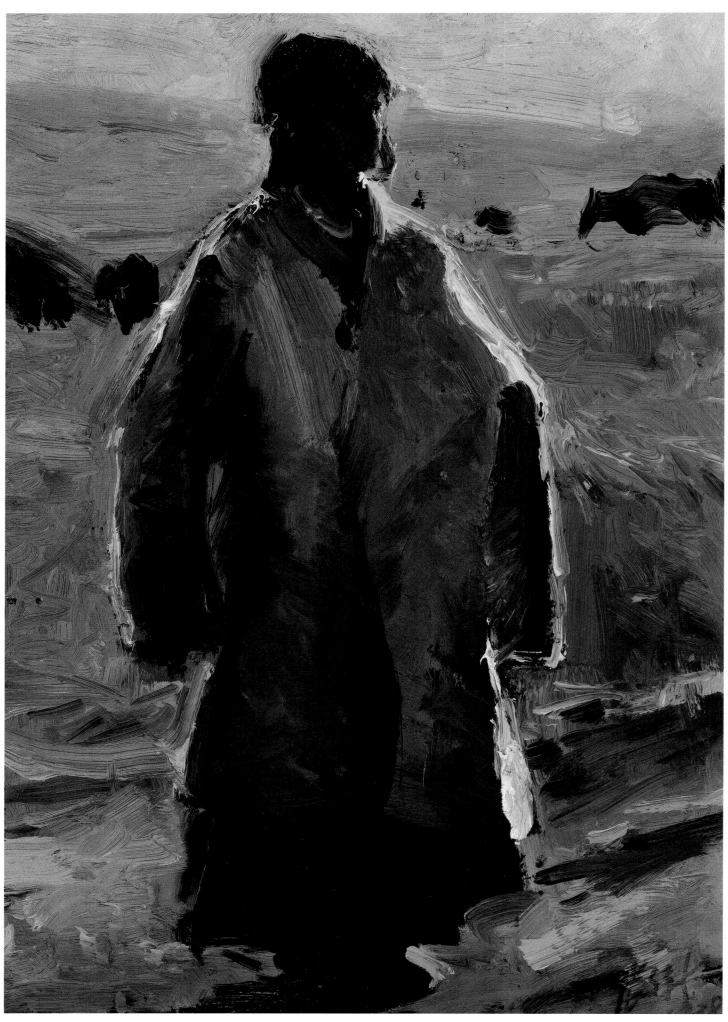

펠트 옷을 두른 양치기소녀 1978 oil on paperboard 25×17.5cm

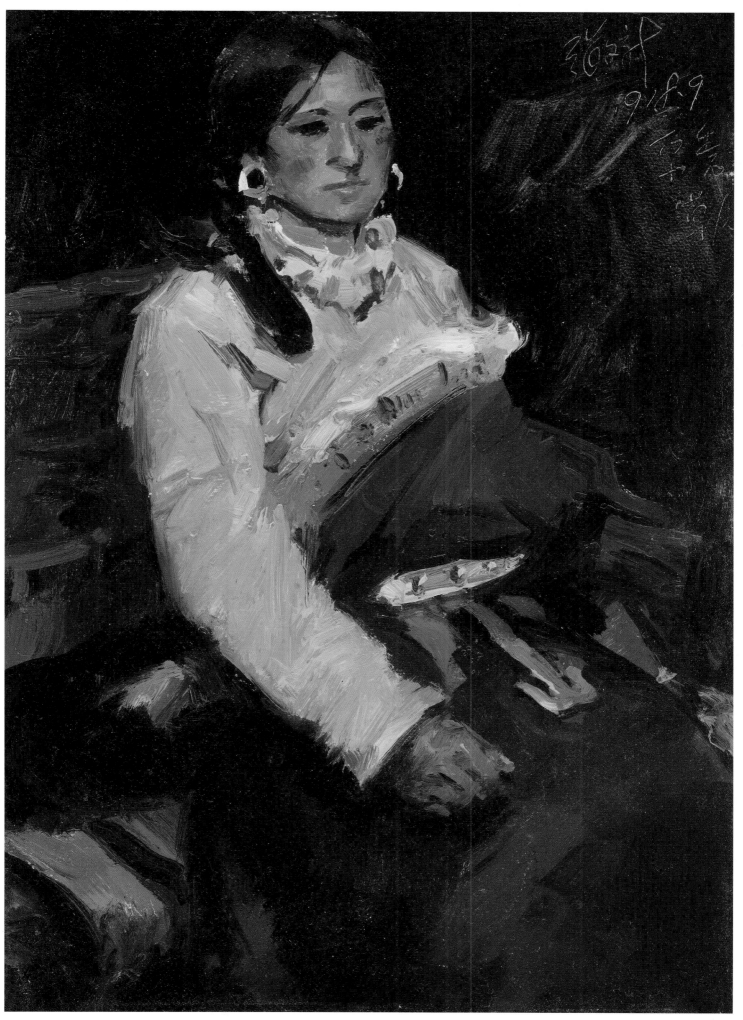

까슈초원의 티벳 여인 1978 oil on paperboard 39×26.7cm

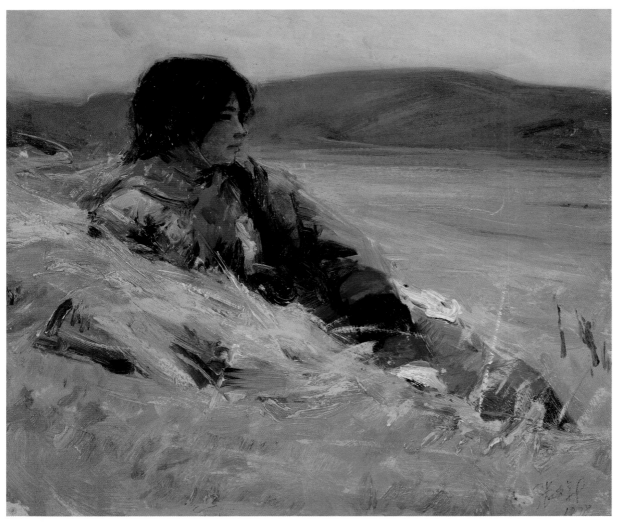

티벳 소녀 1978 oil on paperboard 31×37cm

초등학생 1978 oil on paperboard 32×24cm

말을 탄 목동 1978 oil on paperboard 36×31cm

마취의 처녀 1978 oil on paperboard 36×26.5cm

깐남의 목동 1978 oil on paperboard 36×29cm

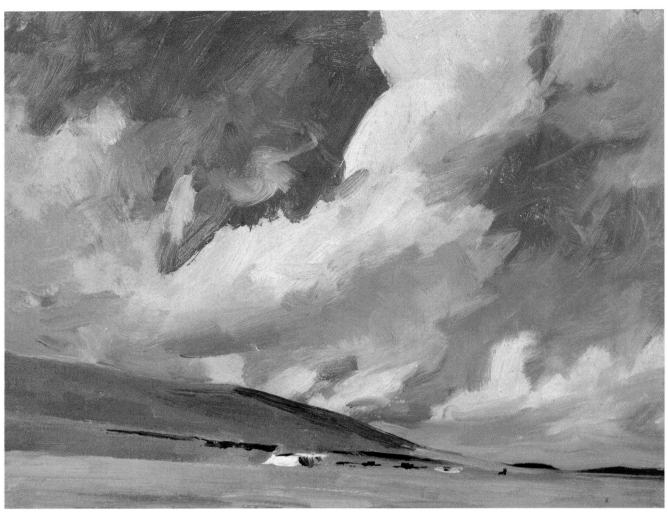

깐남초원 1978 oil on paperboard 28×35.6cm

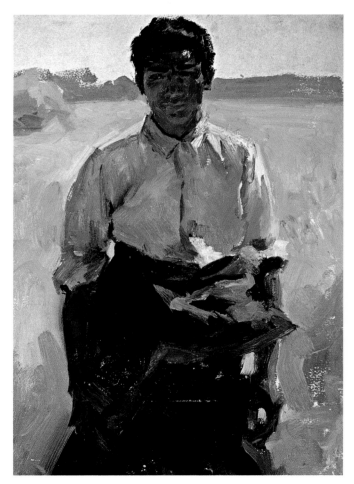

티벳 청년 1978 oil on paperboard 40×27.6cm

깐수의 짱이 1978 oil on paperboard 27×23.7cm

웅장한 태항산

나는 항일전쟁과 관련된 주제에 대해서 오랫동안 생각했었다. 그러나 줄곧 구체적인 소재를 정하지 못했다. 1977년 한단시 열사묘역은 주오 취안 기념관 설립을 위해 베이징화실을 찾았고, 화실 유화 팀은 이 임무를 받아들였다. 많은 선택 사항 중에서 나는 이 주제를 맡았다. 전시 계획 중 원래 제목이 〈항일 전쟁 전선의 주오취안 장군〉으로서 확장 여지가 많은 소재였다. 나는 더 넓은 내용을 포함하고, 더 역사적인 의의를 담고 있는 장면을 그릴 수 있는 자유가 허락되기를 갈망했다.

열사묘원측은 화가들에게 작품 창작 준비를 위해 팔로군총부 소재지이자 주오취안 장군의 활동지였던 진동난을 참관 방문 할 것을 요청했다. 우리는 그곳을 참관하고 며칠 후 베이징으로 돌아왔다. 나는 이런 수박 겉 핥기 식의 방문으로는 부족하다고 느꼈다. 그래서 우상 팔로군 태항산 기념관 설립 사무소를 찾아가서 역사 자료를 찾아 읽었다. 그런 후 리우 전지에 작가와 함께 태항산 오지 여행을 했다. 여행을 시작할 때는 야오위안과 사오페이도 동행했으나 그들은 얼마 지나지 않아 베이징으로 돌아갔다. 우리는 우상에서 출발해서 관롱을 거쳐 통위, 리청의 황암동까지 갔다. 또 마톈에서 주오 취안, 허순을 거쳐 시양에서 베이징으로 돌아왔다. 여정은 한 달이 걸렸다. 당시 산간 지대는 교통수단이 없어서 간단한 유화, 스케치 도구와 바탕색을 칠한 판지를 가지고 대부분 걸어 다녔다. 모든 것을 손으로 들고 어깨로 지고 다녀야

윙꺼로우(황암동으로 통하는 직선길) 1978 oil on paperboard 38×26cm

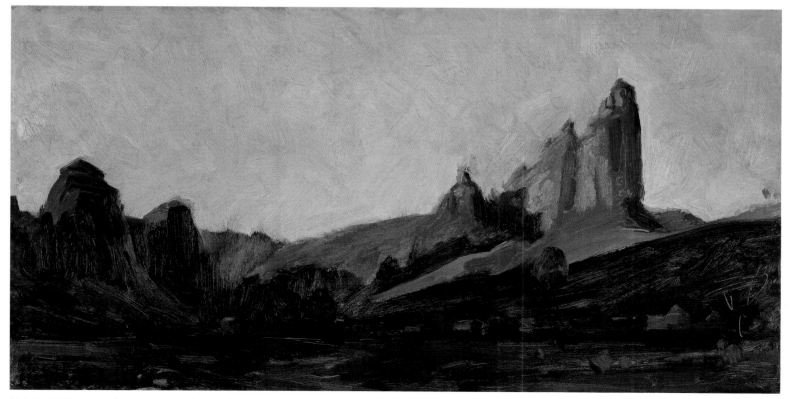

복숭아 나뭇골 1977 oil on paperboard 21.3×41.2cm

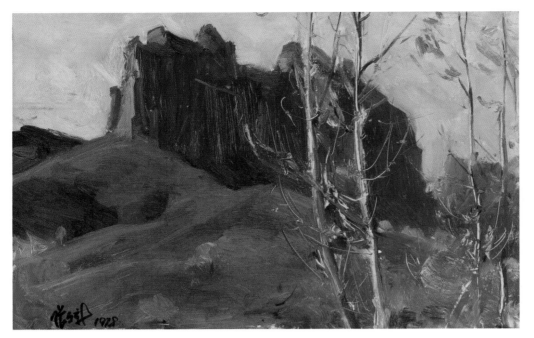

태항산 1978 oil on paperboard 23×36cm

싸이프러스 나무 1978 oil on paperboard 36×26cm

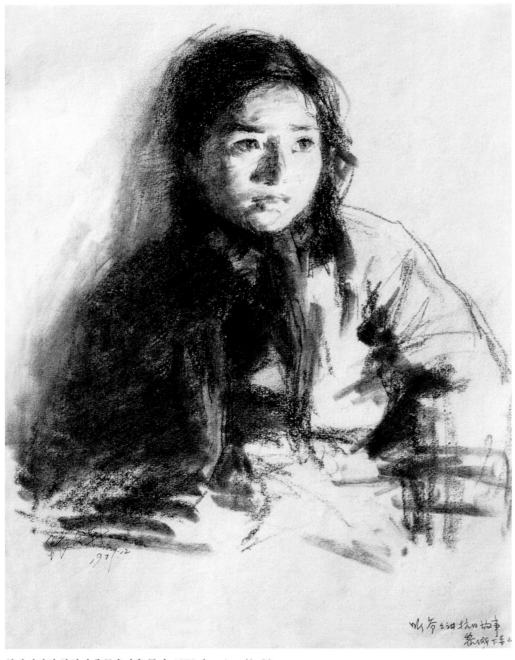

할아버지의 항일전쟁 무용담을 듣다 1978 drawing 40×30cm

104

하는 상황에서 가볍고 얇은 판지는 유화 스케치용으로 적합했다.
보존만 잘한다면 스케치는 색깔이 바래지 않고 선명하게 유지되
었다. 1990년대 이후, 진공압력 표구 장치를 이용해서 그림이 단
단하게 고정되고 평평해지는 고밀도섬유판에 배접할 수 있었다.

리우전은 산문작가로 일찍이 태항산에 와서 〈기나긴 유수〉등의
작품을 썼다. 문학가가 삶 속에 깊이 들어가고자 한다면 그들은 다
른 이의 이야기를 들을 필요가 있다. 나 역시 그 옆에서 혼신의 힘
을 기울여 스케치를 했고, 덕분에 생동감 넘치는 장면을 포착할 수
있었다. 〈태항 민병〉〈할아버지의 항일전쟁 무용담을 듣다〉〈할
머니-당시의 여성구국회 회원〉같은 그림은 이야기를 들려주는 조
부모와 이야기에 완전히 빠져 있는 손주들의 모습을 그린 장면으
로 매우 드문 작품들이었다.

황암동은 우리가 방문한 곳 중 매우 중요한 장소이다.

황암동은 리청의 북쪽에 있는 항일전선 팔로군의 무기 수리소와
무기창고이다. 주더 총사령관이 이곳에서 항일 투쟁에 참여하고
돌아온 기술 노동자들을 맞이했었다. 그들은 극도의 어려움을 겪
는 상황에서 도구도 전기도 없이 온전히 사람의 지혜만으로 무기
와 대량의 탄약을 만들어서 항일전쟁에 큰 기여를 했다. 따라서
이곳은 일본 침략자들에게는 두려움의 존재가 되었다.

1940년, 일본군은 이 진지를 파괴했으나 그 대가로 우리 측 사상

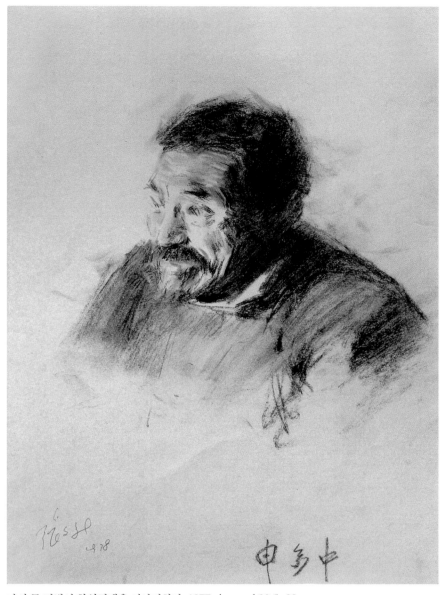

나이 든 민병이 항일전쟁을 이야기하다 1977 charcoal 30.5×22cm

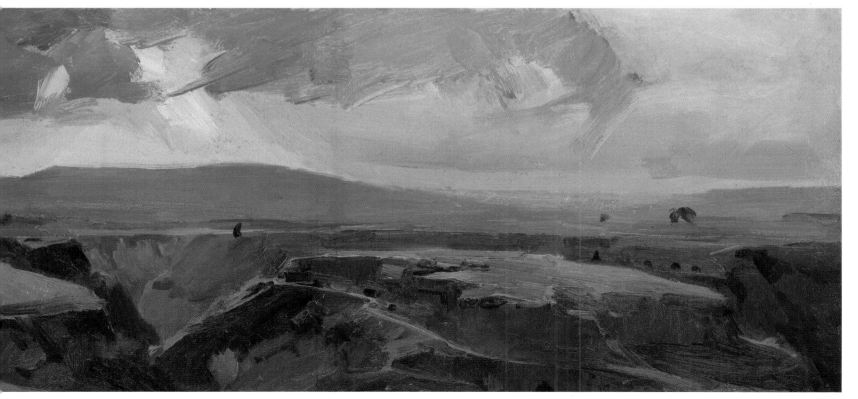

좐삐-팔로군총사령부가 있는 곳 1978 oil on paperboard 23×55cm

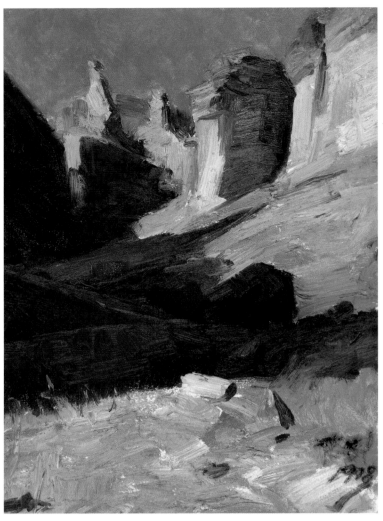

황암동 1978 oil on paperboard 39×28cm

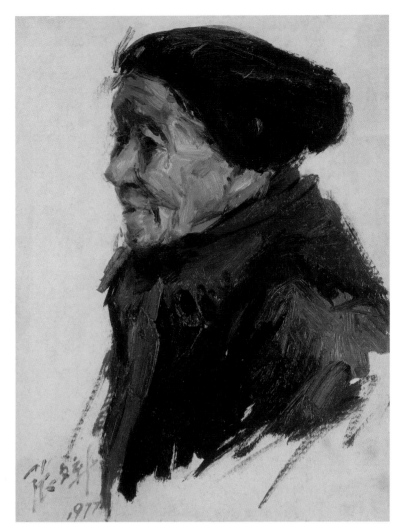

할머니(당시의 여성구국회 회원) 1977 oil on paperboard 26,7×20cm

자의 6배에 해당되는 사상자를 냈다.

황암동에 도착했을 때는 이미 늦은 오후가 되어 있었다. 나는 바로 그림 도구를 꺼내서 일몰 전의 빛 속에 드러난 이 영웅적인 산 그림자를 그렸다. 우측 타오화자이의 삼면은 수 백 미터 높이의 깎아지른 듯한 절벽이 있고, 중간에는 높이 우뚝 솟아오른 붉은 빛의 옥녀봉이 있는데 깊고 좁은 산골짜기가 중간에 끼어 왼쪽의 후 산과 황암동의 입구를 지키고 있었다. 가이드는 우리에게 이셴톈과 왕거라오 지역은 수비는 쉬운 반면 공격하기는 어려운 곳이라고 알려주었다. 적들의 대포는 뒤쪽 우측 산기슭에 설치되어 있었다. 그것은 두 갈래의 공격로를 마주 보고 있었는데 한 쪽 길은 옥녀봉이 있는 산 위쪽 산기슭과 도화녀의 화장대라고 불리는 비교적 낮은 산기슭을 따라 뻗어 있었다. 당시 팔로군전사가 건설한 역사 속 건물들이 남아 있었다. 다른 한 쪽 길은 깊은 산골짜기를 따라 나 있고, 골짜기 입구의 암벽에는 오래된 탄흔이 남아 있었다. 곧은 천로는 수 백 미터에 달해서 절벽 위에서 수류탄을 던지면 골짜기 바닥까지 미치지 못하고 공중에서 터져버린다. 그래서 암벽에 일인 벙커를 만들었다. 곧은 천로에서 왕거라오에 모퉁이에 높이 솟아있는 암석이 있다. 그곳에서 팔로군의 한 어린 병사가 전투 중 홀로 수류탄 몇 십 박스를 던졌고, 그가 죽었을 때 그의 열 손가락은 모두 수류탄에 손상되어 있었다고 한다.

황암동은 산골짜기의 끝에 위치해 마치 수없이 많은 커다란 동굴이 둘러쌓고 있는 큰 정원 같았다. 이곳으로 항일 전선에서 밤낮으로 분투했던 사람들이 모였다. 당시 화덕은 빨갛게 불타오르고, 망치 소리는 요란하게 땡강거렸다. 사람들은 언덕에서 잠을 잤고, 당나귀가 징한선 철로에서 잘라 낸 철도의 레일을 운반해오면 그것을 무기 재료로 이용했다.

결국, 적들은 후면 산의 서쪽 방향에서 공격해왔다. 이 그림의 중간 부분 저 멀리 어슴푸레 보이는 절벽이 있는데 가이드는 당시 병사 몇 명이 탄이 떨어지자 총을 망가뜨려버리고 절벽에서 뛰어내렸다고 말했다.

가슴 속에 새겨두어야 할 항일유적지는 많지만 그중에 황암동을 영원히 잊지 못할 것이다. 만약 내가 다시 조각을 하게 된다면 나는 그 어린 전사를 조각한 동상을 그 암석 위에 세워두고 싶다.

우리는 주오쳰이 죽음을 맞이한 스즈링도 방문했다. 가을의 석양 아래 하늘은 끝이 없었고, 온 산은 황금색의 풀로 덮여 있었다. 조국 산천 곳곳에 영웅의 업적과 민족의 자부심이 깊이 새겨져 있었다. 우리는 한단 열사묘역의 작은 건물로 돌아와 스케치를 할 벽 앞에 섰다. 문서자료, 산천, 살아있는 사람들의 이

야기, 모든 것을 한 장의 작은 화폭에 담는다. 스케치는 한 장 한 장씩 연이어 그리며 나아갈 방향을 수정하고, 마치 걸음을 걷는 것 같이 매 번 새로운 전진 직전의 종착점을 출발점으로 삼는다. 사고의 모든 과정도 종이에 남는다. 종이는 사고의 진행 과정을 기록한다. 나는 흉유성죽(胸有成竹: "가슴 속에 이미 대나무 그림을 완성해 놓았음" 송(宋)의 문인인 소동파가 한 말로, '어떤 작품 등을 지어낼 때 이미 마음에 충분한 준비나 계획이 서 있는 것'을 은유한 말.)이라는 말을 별로 믿지 않는다. 특히 복잡한 구도와 기존의 틀에 사로잡혀 있지 않은 새로운 발견을 가능하다고 생각하지 않는다. 그리고 험난한 길을 피해서 가는 것이 아니라 고난을 두려워하지 않고 평탄치 않은 길을 한 걸음 씩 걸으면서 30장의 스케치를 그려냈다.

모든 이야기의 줄거리에는 근거가 필요하다. 전투 전날 밤 지휘관은 전장을 돌아보며 적진의 상황을 파악하고 전략을 결정한다. 주오첸 참모장은 많은 임무를 맡고 정무에 몹시 바빴다. 그의 침상 옆에는 늘 두 대의 전화기가 놓여 있었다. 그것은 다이얼을 돌려서 사용하는 유선 전화였다. 그렇다면 짧은 시간에도 많은 일이 발생하는 최전방에서 당시 통신은 어떻게 이루어졌을까? 우상 기념관 건립소에 있는 30여 만자의 문헌에는 그에 관한 기록이 없었다. 그러나 한단 군관구 부사령인 리우치 동지가 쓴 실화 소설 〈전쟁기관〉에서 태항산 전선 통신 작업에 대한 언급이 있어서 나는 이 작가를 찾아갔다. 그렇게 해서 주오첸 참모장의 옆에 이어폰을 꽂고 있는 두 명의 통신병을 그려 넣을 근거가 생겼다. 〈웅장한 태항산〉의 첫 번째 수정본은 한단 열사묘역의 사당에서 그렸고, 주오첸 기념관에 전시되어 있다. 두 번째 수정본은 1979년 건국 30주년 전국미전에 출품했고, 원작은 중국미술관에서 보관하고 있는데, 문화부상을 수상했다.

군사박물관의 지원에 대해 감사한다. 군사박물관에서는 나에게 작업공간과 미술도구를 제공해주었고 나 역시 우상태항산 팔로군 기념관에 그림 한 장을 복제해주었다.

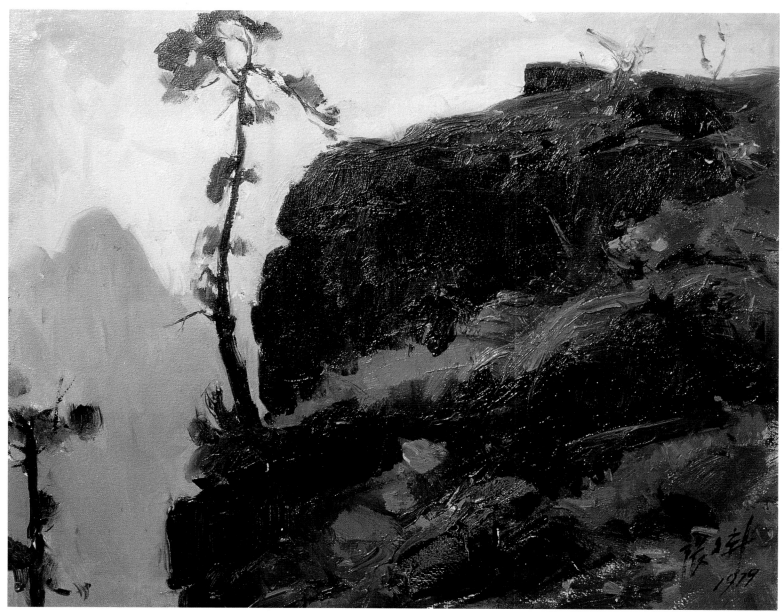

낭떠러지 옆의 소나무 1979 oil on paperboard 14.125×17.125cm

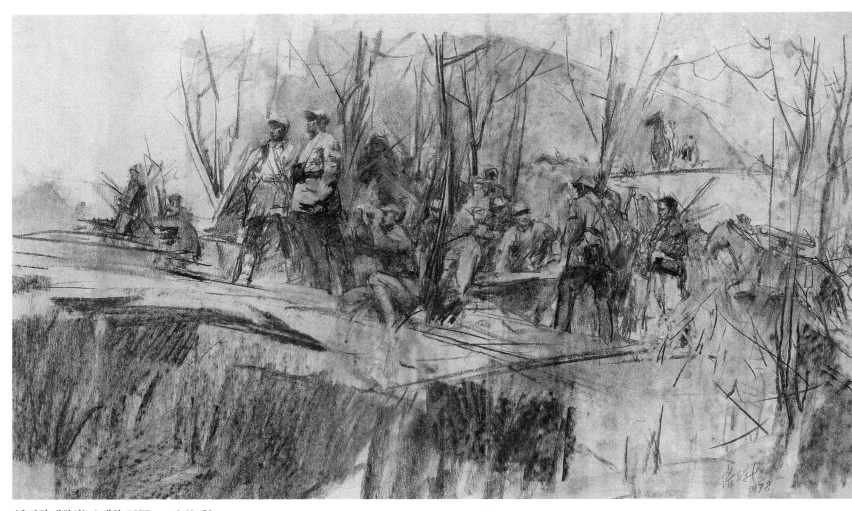

〈웅장한 태항산〉 스케치 1977 conté 40×53cm

팔로군의 뒷모습 1979 charcoal 44×29cm

만원경으로 관찰하는 장교 1977 oil on paperboard 26×16.5cm

참모 1978 drawing 33.7×26.3cm

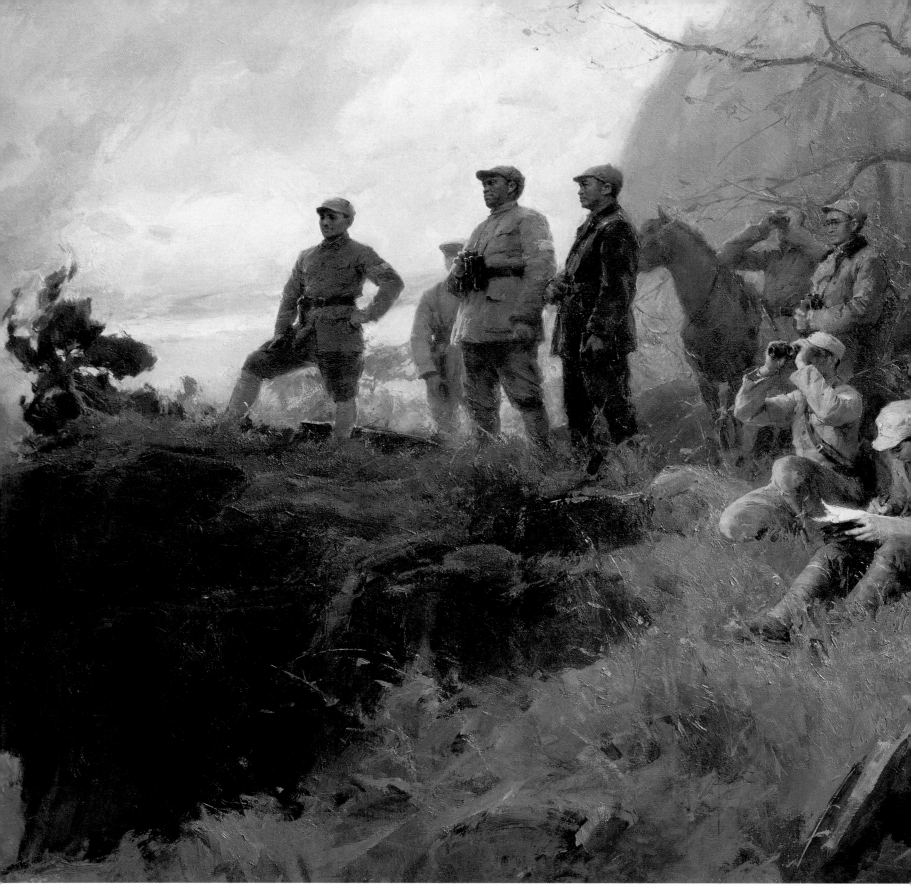

웅장한 태항산 1979 oil on canvas 200×300cm

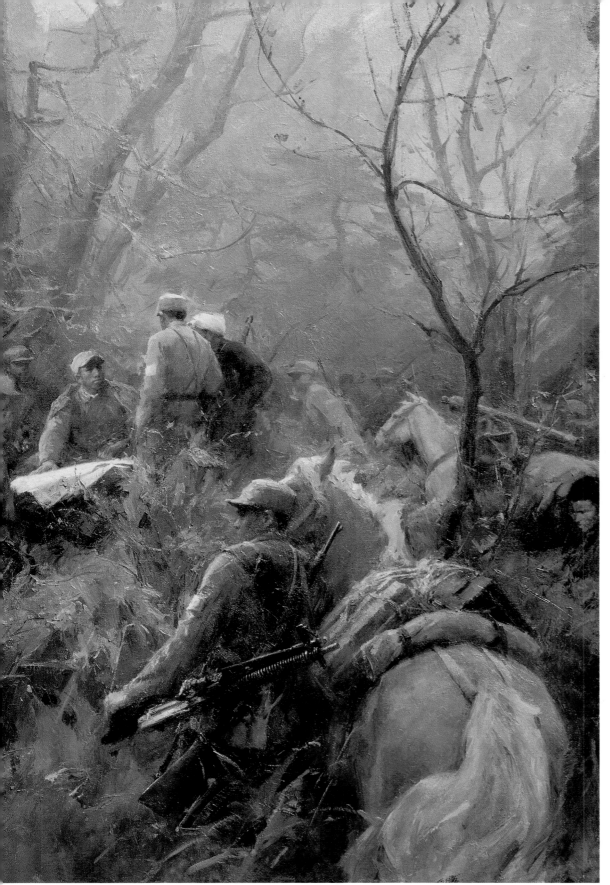

말 습작 1978 charcoal 11.5×18cm

말 1978 oil on paperboard

111

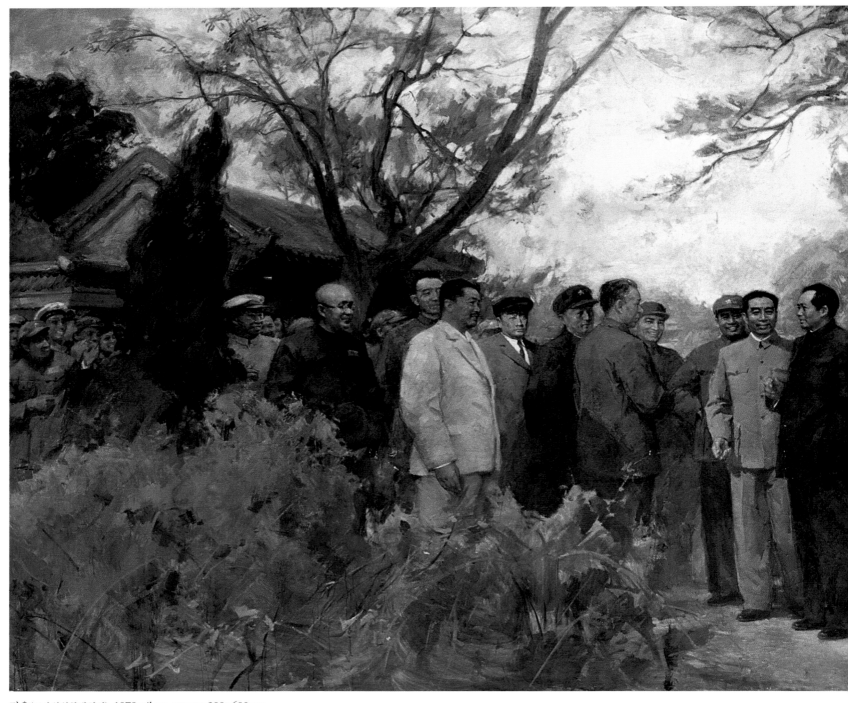

전우(군사위원확대회의) 1979 oil on canvas 300×600cm

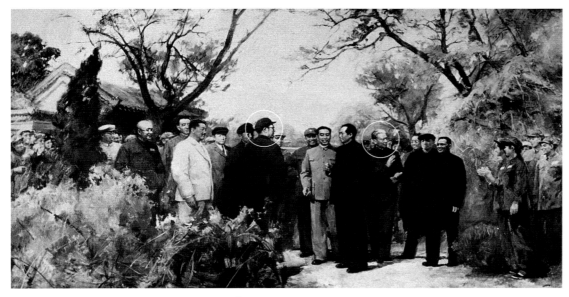

전우(군사위원확대회의) 1977 oil on canvas 300×600cm(수정전)

베이징의 봄 1994 oil on paperboard 30.5×53.3cm

〈전우–군사위원확대회의〉는 군사박물관 제4전시실의 주제화이다. 동쪽 4층엔 1949년 건국 후 역사와 관련된 작품들이 전시되었다. 역사화는 과거의 인물들이 모두 살아있지 않기 때문에 상대적으로 그리기 쉽지만 근대사는 복잡해서 여러 가지 변수를 고려해야 한다. 역사화는 때로는 바둑을 두는 것과 같기도 하다. 이 전시관은 그런이유로 여러차례 배치가 바뀌다가 얼마 지나지 않아 폐관되었다. 나는 마오쩌둥과 다른 원수들의 사진 자료를 최대한 많이 찾으려고 했다. 빛을 적당히 들게 하고, 인물들을 적합한 위치에 배치했다. 사람은 대칭되는 건 아니라서 인물 사진을 반대로 뒤집어서 배치할 수는 없었다. 그럼 다른 사람 같이 보일 수도 있기 때문에 빛을 알맞게 조절하고,

자연스러운 표정으로 머리와 시선이 중앙을 향하도록 그리는데 많은 노력을 기울였다. 모든 작업 과정에서 군사박물관측에서는 나의 계획에 대해서 물어보지 않았다. 나는 역사적 사실에 근거해서 마오쩌둥과 류사오치를 중요한 자리에 배치했다. 그러나 이 인물이 바라보고 있는 방향은 서로 다르다. 덩샤오핑과 류사오치는 모두 우측에 서 있다. 예젠잉 원수와 마오쩌둥이 담소를 나누고, 저우언라이가 가운데 서 있다. 당시 류사오치는 아직 공개적으로 명예회복이 안 된 상태였다. 나는 그림을 완성한 후, 류사오치의 얼굴을 석고를 바른 종이로 덮고 런비스의 얼굴을 그렸다. 사실 런비스는 비교적 일찍 세상을 떠났고, 언제 열렸는지 정확한 시점을 알 수 없는 이 회의에 그가 참가하지 않았을 가능성도 있다. 따라서 나는 일단 류사오치가 명예 회복이 되면 군사박물관에서 분명 나에게 류사오치 동지를 덧그려줄 것을 요청할 것이고, 그렇다면 전화로 그들에게 젖은 천으로 런비스의 얼굴을 닦아내면 류사오치의 얼굴이 나온다고 알려주리라 하고 생각했다. 이렇게 하면 그림의 자리 배치에 변화가 없고 인물의 변화도 자연스럽고, 나 역시 하던 일을 멈추고 다시 군사박물관으로 가서 일을 할 필요도 없을 테니까 말이다. 1979년 류사오치는 명예 회복이 되었다. 예견했던 대로. 군사박물관에 런비스의 얼굴을 닦아내도록 안내했지만 그들은 얼굴을 닦아낸 것만으로는 만족하지 못하고 류사오치가 예젠잉 원수의 위치에서 마오쩌둥과 친밀하게 이야기를 나누는 모습을 그려 달라고 했다. 그러나 류사오치와 예젠잉 원수는 체형도 다르고, 제스처도 다르다. 새로운 위치에 서 있는 류사오치의 전신사진 자료를 구하기도 매우 어려웠다. 좋다! 그들이 원하는 것은 명예이다. 만약 이 그림이 계속 전시된다면, 둥시원이 그린 〈개국대전〉처럼 오늘은 이 사람이 지워지고, 내일은 저 사람이 지워질지 누가 알겠는가. 설사 둥시원 선생님이 일찍 세상을 떠나신다고 해도 누군가가 그를 대신해 줄 것이다.

동북열사 기념관에서
추모의 글을 쓰고 있는 주은래
1980
oil on canvas
150×200cm

하얼빈사범대학에 강연 차 방문 했을 때
나는 산책길에 동북열사기념관을 들러
보았다. 노크를 하고 들어가 자진해서
저우언라이가 열사관을 위해 격려의 글을
적고 있는 그림을 그렸다.
그후 〈만조우 위원회의 류사오치〉
〈하얼빈에서의 류사오치〉 등 몇 장의
그림을 그렸다. 무슨 이유였는지는
잊어버렸지만, 그림을 그린 시기가
3년 내리 늘 겨울이었다.
기관지염에 걸리고 나서 나는 더 이상
겨울에 하얼빈에 가지 않았다.

양찡위
1983
oil on paperboard
78×64cm

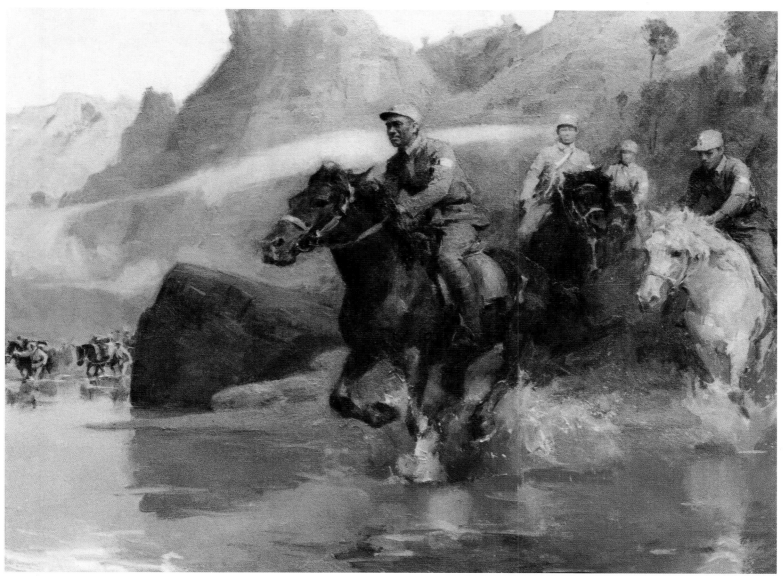

항일전선의 쭈더 1981 oil on canvas 115×150cm

천츠 씨는 베이징철강대학(현 베이징과학기술대학)의 교수로
파괴역학의 전문가였다. 문화대혁명 시기에
홍위병들이 그의 강의안과 원고, 연구 성과 자료를
훼손했다. 10년 후, 내가 그를 그릴 때 그는 이미

말기암을 앓고 있었다. 그는 더 이상 아무런 치료조차
할 수 없는 병원에서 후대를 위해 과학 연구 성과물을
전해주기 위해 노력했다.

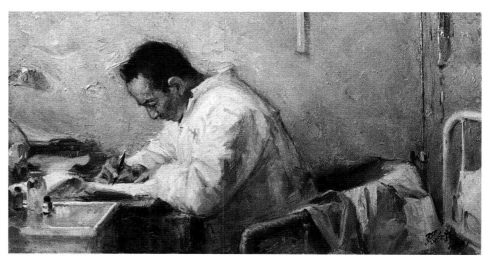

생명이 다하는 순간까지
연구에 매진하는 천츠
1978
oil on canvas
40×80cm

초상화

나는 초상화를 그리기 시작하면서 소묘를 배웠다. 그 뒤 톈진시립예술관에서 석고상을 그리기 시작했다. 연필 한 자루, 종이 한 장이면 주위의 모든 사람들은 다 내 모델이 되었다. 그러나 당연히 그들에게 움직이지 않기를 부탁할 수도, 너무 오랜 시간을 빼앗을 수도 없었다. 나는 이 한 장의 '초상화'에서 어떻게 귀를 그려야 하는지 배우고 또 다른 초상화를 그리면서 측면으로 비치는

빛의 효과를 발견했다. 좋은 조건의 환경에서 이런 스케치는 매우 조화로운 조합을 이루었다. 내가 가장 견딜 수 없었던 것은 마치 학교 교실에서 처럼 그렇게 몇 명의 화가가 아무런 활기도 없는 모델을 둘러 쌓고 있는 모습이었다.

초상화는 그 인물의 자연적인 특징과 사회적, 역사적인 기록 그리고 심리 상태는 물론 짧은 순간에 언뜻 나타나는 표정과도 관련이 깊다. 초상화에서 이러한 내용을 빼 버린다면 생동감 있는 인물이 될 수 없다. 그런데 어떤 요소는 매우 명확하지만 다른 요소는 숨겨져 있다. 그러나 숨겨져 있다고 해서 느낄 수

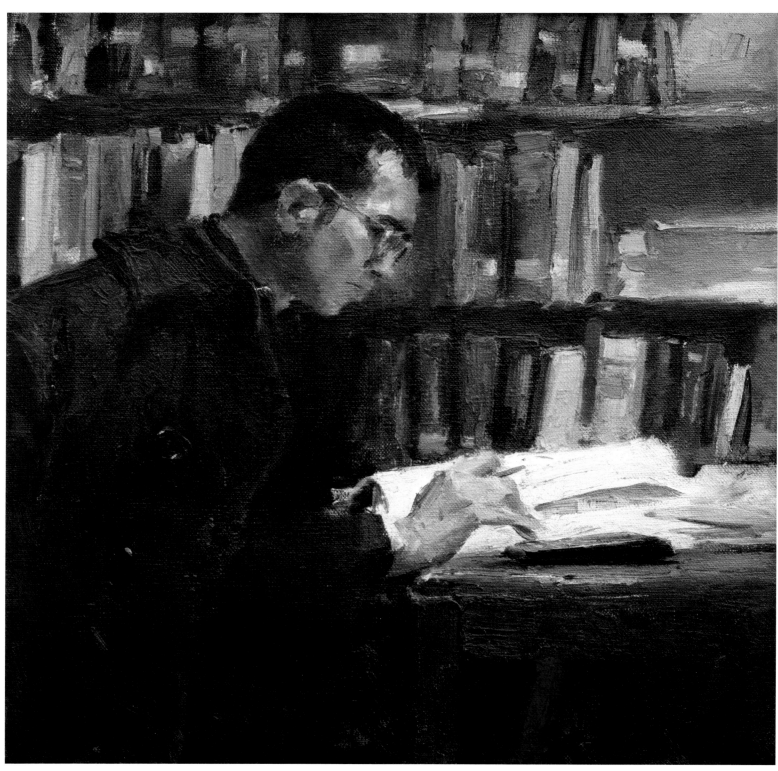

수학자 천쩡룬 1979 oil on canvas 157×130cm

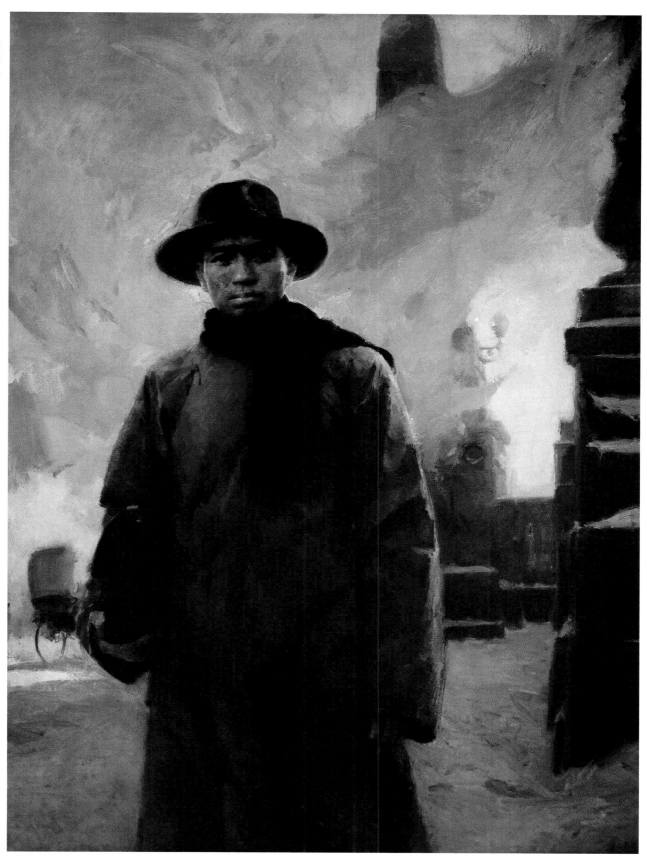

이곳은 하얼빈 난강구의 철로를 지나는 다리이다. 다리 옆에는 러시아식의
가로등과 오벨리스크가 있다. 아마 류사오치는 일찍이 이곳을 지나간 적이 있을것이다.
다리 아래 기차의 증기가 그의 그림자를 감싸고 있다.

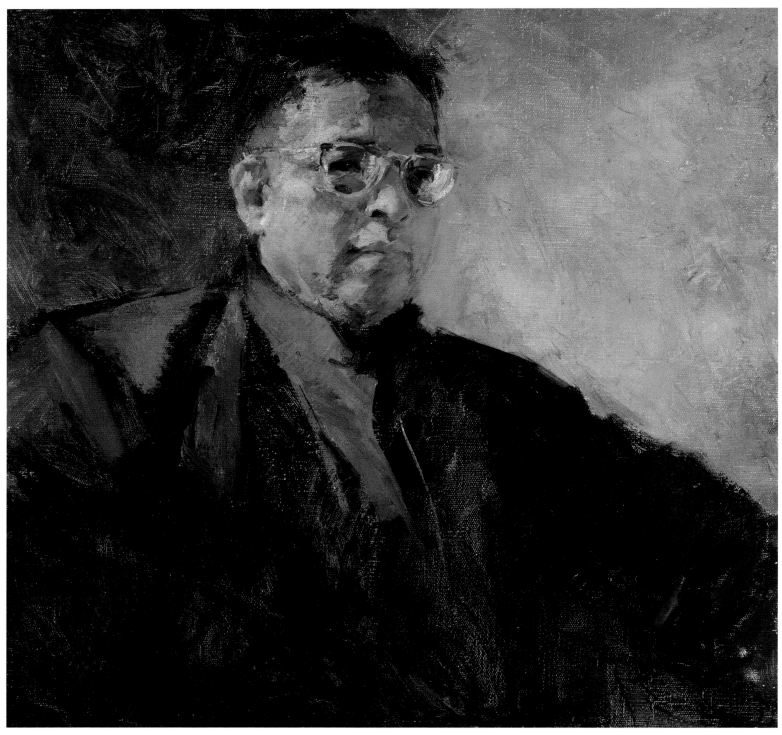

초우위 1983 oil on canvas 50×50cm

없는 것은 아니다. 그것을 이해하고 증명하기 위해서 대화가 필요하다. 예술가는 끊임없이 사람을 연구하고 이해해야 한다. 또한 내적인 것과 외적인 이미지를 연결시켜서 표현하고 한 사람의 역사와 그 역사로 인해 받은 영향을 연결시켜 설명하며 점차 외적인 형상을 통해 인물의 내적 세계를 이해할 수 있어야 한다. 이것이 초상화의 예술적인 힘이자 그 전제조건이다. 세계예술사가 이 점을 증명하고 있다. 수많은 성공한 대가들의 작품은 모두 인물의 외모 뿐만이 아니라 인물의 심리를 깊이 있게 그려낸다. 나의 경험상 그런 전제조건의 충족이 불가능한 것은 아니다. 다만 왜 한 사람의 사회경험과 정신적인 삶의 여정이 외모로 드러 나는가의 질문에 명확한 답을 할 수가 없을 따름이다.

나는 초상화의 스케치 과정에 대한 일부 학교의 교수법에 대해 동의할 수가 없었다. 그들은 캔버스에 먼저 추상적인 구상을 하고 그 다음에 이 구상을 개성화 시킨다. 먼저 고정된 틀을 만들어야 비로소 틀 안의 살아있는 요소가 활기를 띄게 된다는 것이었다. 그러나 나는 처음부터 살아있는 요소를 파악하고 그것을 가시적인 외형으로 나타내야 한다고 생각했다. 나는 내재된 의미는 외형 속에 드러나고 개성은 보편적이지 않은 유동적인 세부 내용속에 존재한다고 생각했다.

이렇게 하면 생동감 있는 인물이 종이 위에 표현되지만 어떤 점이 구성이고

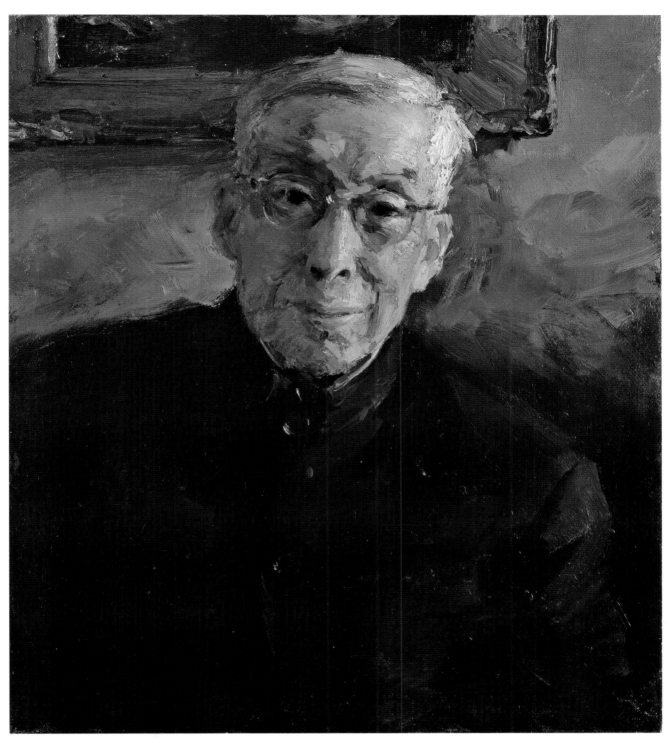

웨이텐린 1973 oil on canvas 44×38cm

1973년 웨이선생님을 만났을 때도 25년전 화베이대학 교정에서 만났을 때처럼
그분은 다정하고 친절하고 자상하셨다. 웨이텐린의 초상화는 그 사람됨처럼 단순하고
진지했다. 후에 웨이선생님은 나를 불러 그의 초상화를 내게 보관하라고 말씀하셨고
그래서 꽤 오랜 세월 동안 유일하게 작품으로 내게 돌아온 초상화가 되었다.
수십년 동안의 비바람 속에서 사라져 버린 그 작품들은 우리시대 인물들의
모습, 감정, 사연들을 간직했을 것이다. 내가 그린 장헌쉐이와 위이쉬안의 초상화도
마찬가지이다. 한때 작품들을 일반인들에게 분산 관리하게 하였더라면
모두 훼손되지는 않았을 지도 모른다는 생각을 하기도 했다.

바이올리니스트 1976 oil on canvas 76×53cm(중국미술관에 소장)

라디오를
조립하는 쏘이
1972
oil on canvas
61×56cm

어떤 점이 표정인지는 구별할 수 없게 된다. 붓이 닿은 모든 부분은 구성이자 표정이고 명암이자 색깔이며 실체이자 공간이기도 하다. 나는 회화(繪)를 뛰어 넘는 화제에 명확한 정의를 내릴 수는 없다. 가령 어떻게 해서 사람의 외모에 그의 사회경력과 정신적인 삶의 여정이 드러나는 지를 말이다. 겉으로 드러나는 것은 행동양식 뿐만이 아니라 특별한 눈빛도 포함된다. 이는 주관적인 심리상태와도 직접적인 연관성이 있으며 스타일과 인품과도 밀접한 관계를 갖고 있다. 결국 이러한 특징은 전세계 모든 인류의 공통점이기도 하다.

풍경화를 그리는 것에 대해 말하자면 앞에서 언급했던 것처럼 풍경화 안에는 화가 자신이 있어야 한다. 초상화 속에는 비록 각각의 개별적인 대상이 존재하지만 초상화의 작품 활동 또한 여전히 화가 본인의 태도를 담아내는 작업인 것이다.

대형 작품을 그릴 때 나는 늘 그 당시의 사회에 공헌했던 인물의 초상화를 그리고 싶었다. 우리가 살고 있는 시대상이야말로 진정한 역사이다. 그러나 그

121

피아노 연습중인
저우광런
1962
oil on canvas
85.5×57.5cm

문화대혁명 당시 틀 속에서 그림을 빼내서
침대 밑에 말아 숨겨 온 저우광런에게 감사의 인사를
전하고 싶다. 비록 접힌 자국이 많이 생기긴 했지만
이 그림은 지금까지 잘 보관되고 있다.

때에는 인물의 초상화는 역사 자체보다 예측하기가 더 어려웠다. 이처럼 큰
도시 베이징에는 마오 주석의 초상화와 차이위안페이의 50년대 이전 베이징
대학도서관에 보관된 반신상 이외에 또 다른 초상화는 없었다. 나는 음악가
몇 명의 초상화를 그렸지만 문화대혁명 시기에 훼손된 음악학원 위이쉬안의
초상화를 비롯해 대부분 다 훼손되었다. 저우광런의 초상화만이 먼지와 잡동
사니 속에서 다행히 살아남았다. 액자에서 분리해서 침대 밑에 말아서 넣어

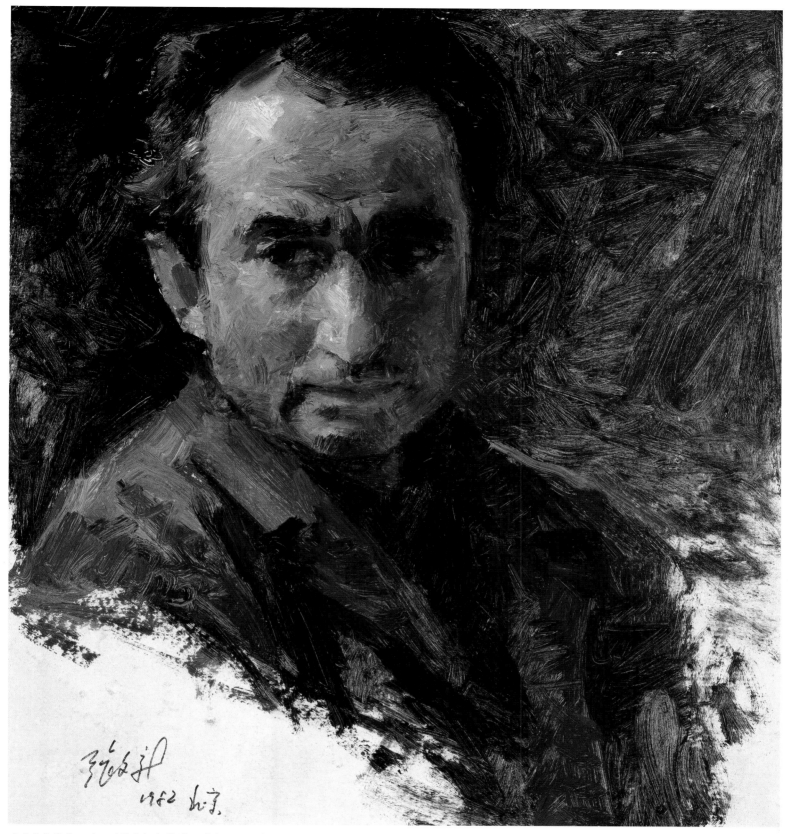

작가이자 화가 그리고 영화배우인 내 친구 거사 1982 oil on paperboard 37×34cm

둔 덕분이었다. 그 밖의 장헌쉐이 초상화 같은 경우는 사라져 버렸다.

정상적인 시장이 없는 상황에서 초상화는 종종 사적인 교제를 위한 다리가 되었으므로 화가는 자신의 작품을 가지고 있을 권리가 없었다. 내가 그린 초상화 주인공 중에서 웨이톈린 선생님만이 유일하게 나에게 직접 전화를 걸어서 내가 그를 그린 초상화는 내 작품이니 당연히 내가 보관하고 있어야 한다고

말씀하셨다. 나의 오랜 친구인 장펑과 거사도 그들의 초상화를 보관하라고 부탁하지 않았다. 차오위는 다른 이들에게 "화실(室)에 장원신이라는 화가가 있는데 나를 근심 걱정이 많아 보이게 그렸다. 내 생각에는 아마 그림을 내가 보관하고 있었기 때문일 것이다."라고 말해주었다. 그가 영원히 작품으로 세상에 남아 후손들에게 그의 드높은 기개를 보여줄 수 있게 한 것에 대하여 이 책을 빌어서 이 위대한 인물에게 감사의 마음을 전한다.

바이올리니스트 성중궈(부분) 1986 oil on canvas 200×100cm

베일을 쓴 소녀 1982 oil on paperboard 25×37cm

바이올리니스트 성중귀 2014 oil on canvas 100×80cm

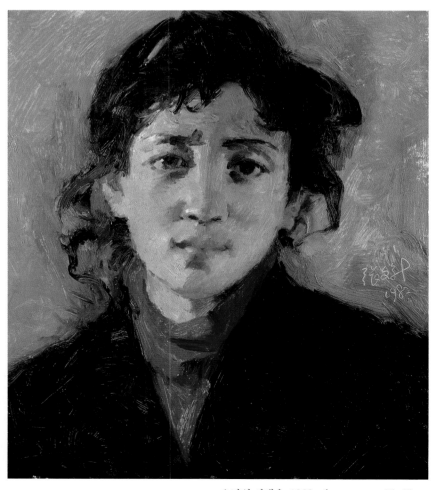

요녕의 여배우 1982 oil on canvas 35×30cm

125

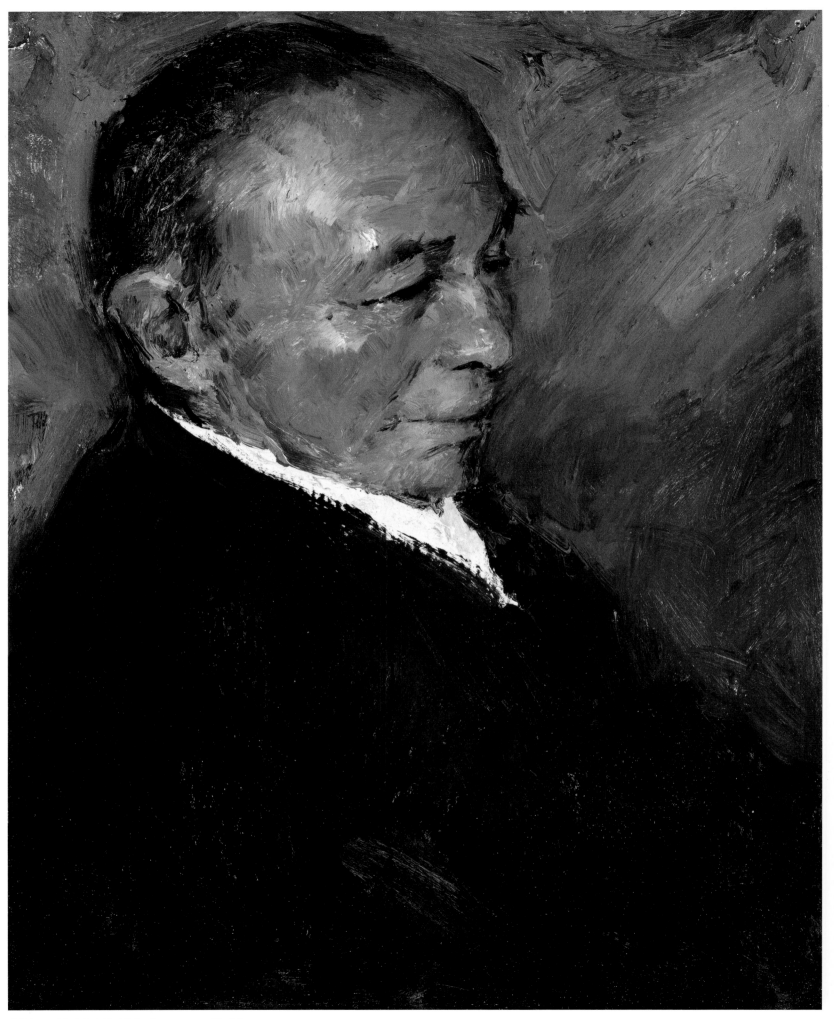

장풍(중국 예술협회 회장) 1979 oil on canvas 30×24cm

노란 스웨터를 입은 빈리 1980 oil on canvas 52×38cm

스카프를 두른 웨이린 1980 oil on paperboard 36×24cm

끝없는 상상 1980 oil on paperboard 53×38cm

연보라빛 눈송이 2010 oil on canvas 91×61cm

예 베나라 차이 흥 2011 oil on canvas 81×65cm

비술나무 아래에서 1985 oil on paperboard 45×33cm

안드라스 쉬프-헝가리 피아니스트 2011 oil on canvas 103×146cm

1980년대의 변화

1980년대에는 역사화 대신 보통 사람들의 일상적인 삶을 표현하는 그림들이 점차 주류를 차지했다. 그러나 창작 방법에 있어서 스케치는 여전히 그 중심에 있었다. 스케치를 통해 작품의 여러 요소를 완성시켰고, 스케치로 그린 풍경과 인물은 이미 예술 활동의 목적이 되었다. 스케치는 더 이상 작품의 준비 작업이 아닌 독자적인 예술 활동으로 분류되었다. 사진 기술이 그림에 접목되면서 그것은 점차 작품 소재인 이미지를 수집하는 중요한 수단이 되었다. 작품 활동이 사회봉사의 일환이라는 사고의 틀이 깨지면서 갤러리가 예술 활동의 주요 무대가 되었다. 이런 변화는 물론 갑자기 대두된 것은 아니었다. 주제화에서 분리된 스케치는 일찍이 1950년대, 적어도 1960년대부터 존재해왔으나 1970년대에 그 양상이 더욱 두드러지게 되었다. 샤오싱 풍경 시리즈는 더

이상 루쉰의 일대기에 포함할 수 없었다. 1978년 내가 간난에서 스케치를 했을 때 나는 주제화에 대한 생각을 접고 있었다. 역사화가 1980년 이후 갑자기 사라진 것은 아니다.

하이린에 있는 양즈룽 기념관, 아직 공사중인 난창혁명열사기념관의 그림은 무료로 그려 주었다. 두 번째 수정 중인 천문관을 위한 작품인 〈장형〉 또한 무상으로 제작된 것이다. 부서 간의 지원을 위한 작품은 초청한 사람들의 소유였다. 동북열사기념관의 요청으로 〈만저우 위원회의 류사오치〉를 그렸을 때 나는 〈하얼빈에서의 류사오치〉도 그려서 함께 보내주었다.

베이징에서 개최된 공산당건립 60주년 기념 행사에서 이 작품을 빌려서 전시했다. 베이징시 중국 문학 예술계 연합회에서 내게 작품상을 주었지만 소유권이 동북열사관에 속해있었기 때문에 그 작품을 구입할 수는 없었다. 그 후 오

장형 I
1972
oil on canvas
150×115cm

위창에서 반란이 일어났기 때문에
선이셴은 고향으로 배를 돌릴 수 밖에 없었다.

신해년의 새벽(1911)
2011
oil on canvas
230×146cm

장형 II(부분)

래지 않아 베이징 예술 협회에서 첫 번째 수정한 그림인 〈장형〉을 구입하였다. 이 그림은 비록 천문관에서 장소를 빌려 제작했고 그곳 친구들의 도움을 받았지만, 내 재료만을 사용해 제작했기 때문에 천문관은 이 작품의 소유권을 주장하지 못했다.

사람들 사이의 권리와 의무는 깨끗하고 확실해야 하지만 모든 것이 뒤죽박죽인 그 당시에는 모든 원칙들이 매우 혼란스러웠다. 부서간의 관계를 정리할 때 그들은 부서입장에서 자기 주장할 수 있었다. 반면에 그림붓 말고는 아무 것도 없는 화가들로서는 아예 아무 말도 하지 않는 편이 상책이었다. 캔버스에 무언가를 그릴 수 있다는 것 자체가 이미 대단한 은혜를 입은 것이기 때문이다.

유화는 결코 돈벌이가 되지 않았다. 다시 말하면 중국 시장에서는 유화가 아무 가치도 없었다는 것이다. 이 말은 시장 경제 체제 하에서 미술 애호가, 수집가, 중간상인과 화가 사이에 이루어지는 정상적인 거래에 해당되는 말이다. 1949년 이전의 골동품이나 중고품과 같은 상품으로서 시장에 나오는, 외국을 유랑하는 해외 화가의 작품은 여기에 해당되지 않는 말이다. 이들 외국 그림들을 당시에는 서양화라고 불렀다. 그런데 외국 화가들의 제자들이 그린 그림 수준이 높다고 할 수 있을까? 그가 만일 실제로 해외에 체류한 적만 있다면,

학교를 다녔건 안 다녔건 간에 진짜 서양 예술을 접했다는 사실 한 가지 이유만으로도 당시에는 인정을 받고 있었다. 그래서 중국에서 나고 자란 화가들의 그림은 외국인들의 인정을 받지 못하는 한 아무런 가치가 없었던 것이다. 중국 유화작가들은 당시에 살아남을 수가 없었다. 갤러리라고 불리는 화실에서 중국 전통 미술품들이 벽에 걸린 반면에 유화는 그냥 맨 바닥에 쳐 박히는 수모를 당하고 있었다.

화가들은 미술시장에 대해서는 아무것도 모른다. 심지어는 베이징의 유화 작가들 중에서도 겨우 몇 사람만 왕푸징 거리의 미술협회에 의해 조직된 한 갤러리에서 단지 몇 점의 유화 작품이 팔렸다는 사실을 기억할 뿐이었다. 문학과 예술은 노동자, 농민과 군인들에게 제공되어야 했다. 그들에게 그림을 어떻게 팔 수 있을까? 전시장에서 되돌아온 그림들은 개인에 의해(제발 소유로서가 아니라 보관을 위해서라고 기록해달라) 방구석에 방치되거나 곰팡이 냄새 나는 벽에 걸린다. 이러한 대형 그림들은 의심할 여지없이 공공의 소유이다. 창고 안에 쳐 박혀 곰팡이가 생긴다. 곰팡이가 생기는 것은 세균 탓이니 사람에게는 책임이 없다는 것이었다. 내 2.5미터 크기의 그림 역시 연탄 덮개로 쓰인 적이 있다. 때로 친구들이 그림을 요청할 때도 있다. "내가 이사를 가게 되었어요. 넓직한 새집 흰 벽면에 걸 그림 한 장 주면 좋겠어요. 난 유화가 좋던데요!" 뜻밖

말을 탄
어룬춘 아가씨
1983
oil on canvas
120×65cm

순찰 1983 oil on canvas 73×140cm

이다, 내 유화를 감상하고자 하는 사람이 있다니! 나는 이 친구에게 고마워하지 않을 수 없다. 과분한 사랑에 놀랍고 기쁜 화가는 무상으로 박물관에 그림을 그려주고, 친구들에게도 무료로 그림을 준다. 공산주의사상은 이렇게 사람들의 뿌리 깊은 곳까지 파고들었다.

개혁 개방 정책의 바람은 마침내 역량 있는 화가들로 하여금 조심스럽게 고개를 들게 만들었다. 그들은 화구 상자를 손질하고, 작품 내용을 구상하고, 그들

의 작품을 사회와 인민에게 제공할 기회를 잡으려는 희망으로 적절한 유형을 탐색해나갔다. 그리하여 유화 작품이 중국 문화 속에서 찬란하고 아름다운 꽃을 피우게 하였다.

나는 베이징 화실의 암묵적인 동의하에 내 그림을 팔기 시작했다. 그런데 세금 납부 방법에 대해 물었을 때 정책이 발표되면 통보될 것이라는 말 말고는 명확한 대답을 듣지 못했다.

이우뤼의 봄날 1982 oil on paperboard 36×33.7cm

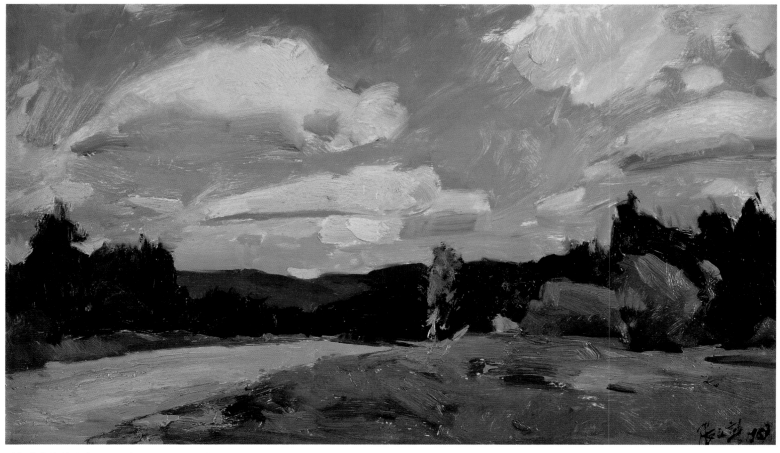

대흥안령의 원시림 1982 oil on paperboard 32×53.5cm

전업 작가가 되기 위하여 입구에 가격표를 걸어두고 그림을 파는 중국 전통 화가들과는 달리 나는 친구들, 특히 중국에 온 외국인들을 통해 그림을 팔았다. 1982년 자금성 태화전 동배전에서 숲 미술전시회가 열리고 있을 때 철강 그룹 바오스틸의 건설을 지원하는 신르티에 주 베이징 사무소의 이페이정이 자신의 동료들과 함께 전시회를 찾았다. 그는 내 작품을 사겠다고 했다. 전시장에 들어가기 전에 그는 넥타이를 풀었다. 사실 이 장면에서 사람들은 그가 외국인이라는 것을 알았다. 이 작은 이야기를 통해 당신은 중국인과 외국인이 교류할 때 매우 신중한 태도를 보였음을 상상할 수 있을 것이다.

하와이에서 태어난 일본계 미국 화가 바이런 고토는 가끔씩 내게 초상화를 원하는 고객을 소개해 주었다. 중국에서 영어를 가르치는 그의 부인과 함께 요우이 호텔에 머무는 동안 그는 나와 함께 스케치를 하기도 했다. 콜롬비아대 사관의 외교관인 카마초씨도 가끔씩 내게 고객을 소개해주는 아마추어 작가

였다. 때때로 그는 나를 초대하여 초상화를 그리게 했다. 그는 때때로 나에게 대신 그림을 그려주길 요청했고 나는 그림을 완성한 후 사인을 하지 않고 그에게 주어 그가 처리하도록 했다. 필리핀 대사도 나를 초대하여 초상화를 그리게 했다. 재중국 전 독일대사의 부인은 중국에서 성장하였다. 1990년대 중반, 내가 미국에 있을 때 그녀는 내게 긴 명단이 나열되어 있는 편지 한 통을 보내왔었다. 그 편지는 내 그림을 수집한 그녀의 친구들 명단이었다. 한 마디로 말하면 1987년 미국을 여행하기 전, 나는 국내 시장 경제에 대한 좋은 경험을 했다.

1986년 바이런 고토씨는 홍콩에서 〈세계 유명 화가들의 창작 기술〉이라는 책을 샀다. 나는 그해 대부분의 여유 시간을 기차나 역에서 그 책을 중국어로 번역하는데 다 쏟아 부었고 그것은 후일 미국 방문을 위해 대비한 전문적인 나의 언어 연수가 되었던 셈이다.

우리에게 황량한 세상을 남기지 말아줘 1983 oil on canvas 58×110cm

하얼빈의 여름 1982 oil on paperboard 27.3×39cm

어룬춘인의 천막 1982 oil on paperboard 53×38cm

송화강 옆의 소녀
1982
oil on paperboard
51.6×38.1cm

대흥안령의 백야 1982 oil on paperboard 14×36.8cm

어룬춘 사냥꾼 1986 oil on canvas 58.4×108.6cm

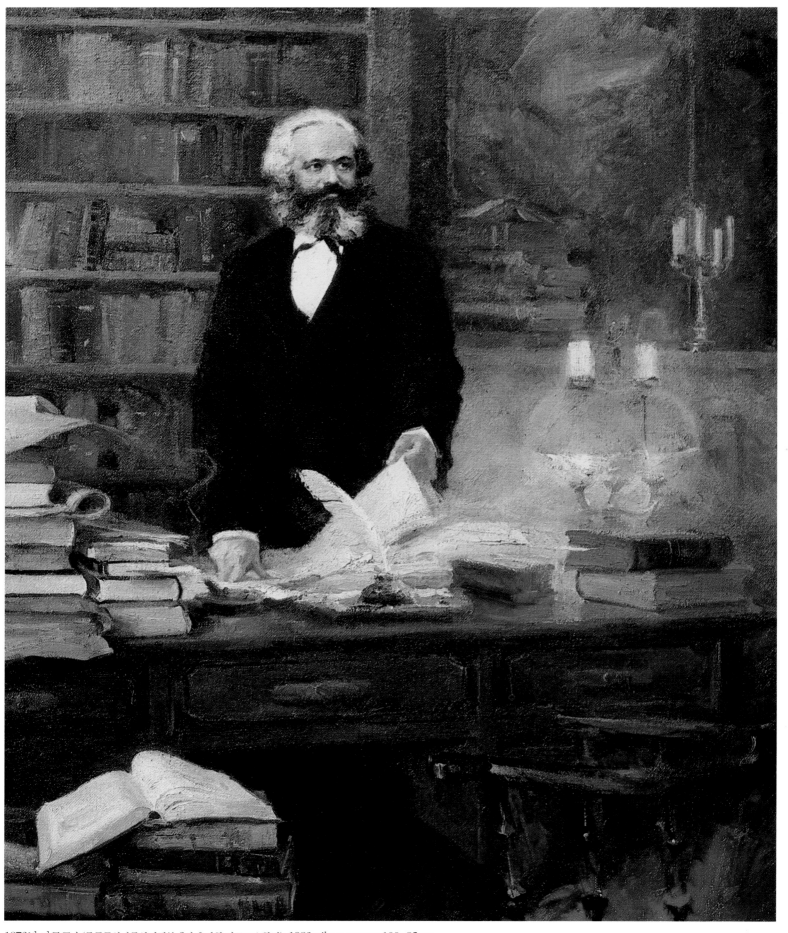

1873년 마르크스(중국공산당중앙편집부에서 출판한 마르크스화집) 1983 oil on canvas 100×85cm

진실한 사랑 1983 gouache

석유 1974 gouache

아세아 아프리카 라틴 탁구 우정 초청경기 1973 gouache

1980년 이전, 삽화 표지와 포스터는 나의 업무의
일부였지만 유화원작이 소장될 곳이 없을 때
출판은 제품을 널리 알리는 중요한 수단의 하나가
되었다, 실은 초기의 일부 유화는 그때의 조잡한
인쇄물을 통해 독자들과 소통했는데 나는 장텐이,
웨이웨이와 왕명의 소설에 삽화를 그려주고
〈민족화보〉〈연환화보〉와 그외 팜플렛에 표지를

그렸다. 톈진인문미술출판사에 포스터를 그리고
지원군귀국환영용이거나 베이지전시관(그때는 소비에트 전시
관이라고 불렀다)건설 개막식에도 포스터를
그렸으며 심지어 한 미술출판사에서는 어느 날 퇴근 후
나를 찾아 포스터 한장이 필요한데 인쇄기는
준비되었고 내일 아침부터 복제하기 시작한다고
하였다—세상의 일이란 언제나 이렇게 급급했다.

대포를 쏴라, 역신을 쫓아내자! 1959 gouache

아프리카의 분노 1964 gouache

허터 미국의 국무장관은 타이완을 UN의 신탁통치하에 두려고
하는 중재가 실패로 끝나자 바로 떠났다. 우리는 신의 징표라고
할 수 있는 1005발의 포탄을 발사하였고 이이야기를
장개석이 들은 후에 "잘했다! 잘했다! 잘했다!" 세번 외쳤다.

쟈오우위루
1964
gouache

149

해안의 거센 파도 1980 oil on canvas 120×240cm

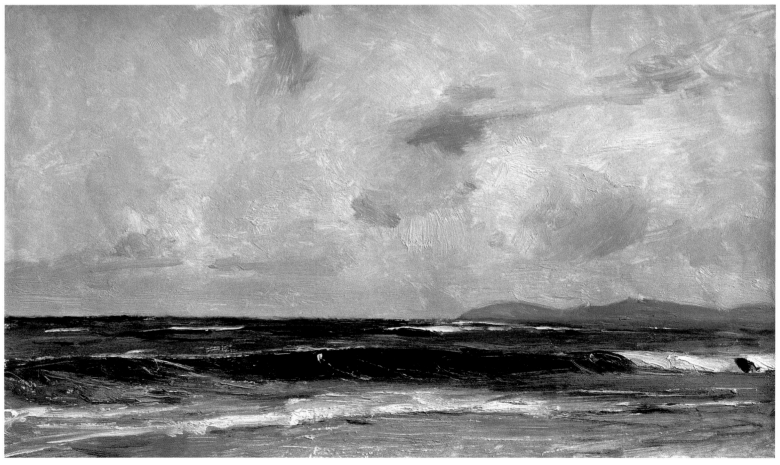

웨이하이웨이의 푸른 파도 1986 oil on paperboard 33.3×54.6cm

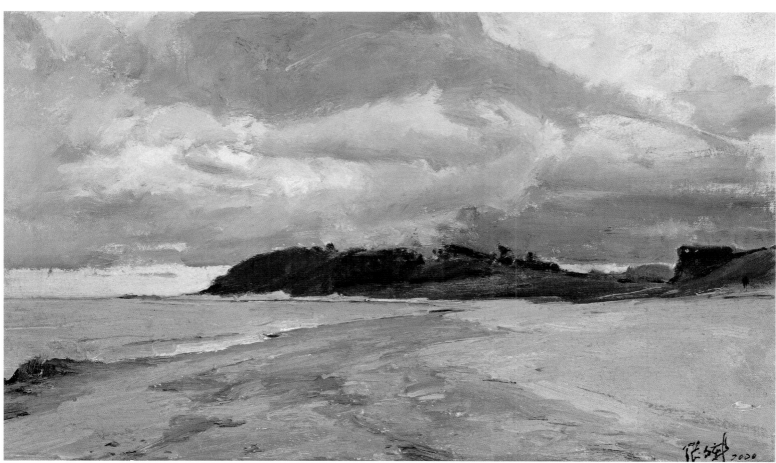

먹구름에 덮인 로룽터우 1984 oil on paperboard 26×45.7cm

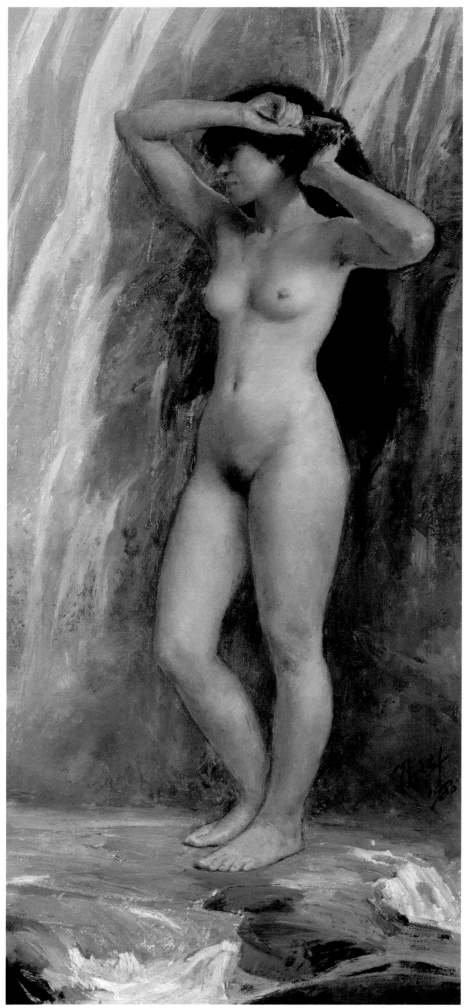

황궈쑤폭포
1986
oil on canvas
53×38cm

풍경

지식은 경험을 통해서만 얻을 수 있는 것이 아니다. 그것은 이성적인 발견과 관찰된 사실들, 이 두 가지를 비교해서야 얻을 수 있다.
－아인슈타인

나는 인물화에 비해 풍경화를 비교적 늦게 그리기 시작했다. 1950년대 초 미술 활동을 하면서 육 칠 년 사이에 적지 않은 인물화를 발표했다. 그런데 그럴듯한 풍경화는 한 장도 그리지 못했다. 내가 감히 풍경화를 주업으로 하지 못했던 이유는 그것이 나의 일이 아니라는 생각 때문이었다. 그래서 풍경화 그리기를 나의 작업 일정에 포함시키지 않았던 것이다.

그 당시 풍경은 인물을 돋보이게 하는 배경으로서 독립적으로 혹은 단편적으로만 이용되었다. 1957년까지 〈공사열차〉를 수정하기 위해 철도 건설 현장을 여러 차례 방문했고, 삶과 관련된 부분을 연구해서 철도건설현장을 그렸다. 이것이 내가 그린 첫 번째 풍경화라 할 수 있는데 그것은 시안출판의 〈옌허〉(잡지)에 발표되었다.

1950년대 말의 귀향 운동은 베이징 창핑의 산간 지대까지 확산되었다. 소위 지식인의 하방노동이라고 불리는 이 운동은 사실상 내게 자연에 묻힐 수 있는 아주 좋은 기회를 제공해주었다. 나는 온종일 자연과 함께 생활하면서 햇살의 변화를 바라보고, 바쁜 일상 속에서는 간과하기 쉬웠던 소소한 것들을 즐길 수 있었다. 나는 이 풍경들을 가감 없이 그대로 그리려고 애썼다. 나는 이른 아침 일을 시작하기 전 내 짧은 휴식 시간이나 일과가 끝난 후 밤 시간을 이용해서 개인적인 감정을 표현하는 풍경을 그렸다. 이 모든 것들이 내게 다른 미술의 영역에 눈을 뜰 수 있게 해주었다.

1962년 루쉰 조각상(이 조각상은 중국미술관에서 소장하고 있는데, 시멘트복제품이 베이다이허 하이빈 공원에 세워져 있다.)을 완성한 후, 나

하이라얼의 잔설
1980
oil on canvas
38×53cm

사천의 작은 배 1984 oil on paperboard 35×52cm

기선의 승무원 1982 oil on paperboard 32×28cm

아쓰강의 처녀 1980 oil on paperboard 35×32cm

여와 여신 1979 oil on canvas 106×152.5cm

154

는 그림을 그리러 갈 충분한 시간이 생겼다. 전에 생활했던 곳, 일을 했던 곳이 가장 가보고 싶었다. 나는 그곳에서 연필 스케치와 유화 스케치를 하고 싶었다. 마을의 흙집, 버드나무 길과 농민들의 움직임, 몇 줄 되지 않는 연한 연필선, 내 눈에는 이 모든 것들이 그림 이외의 많은 것들을 포함하고 있다. 나는 소형 유화 한 장을 그렸다. 하늘을 떠다니는 변화무쌍한 구름, 먼 벌판 위 구름 사이로 햇살이 비치는 하늘 아래 저 멀리 황금빛을 흩뿌리는 나무 그림자가 떨고 있었다. 이렇게 실체가 없어 보이는 드넓은 공간이 오히려 자연 앞의 내 마음을 충실하게 표현하는 것 같았다. 또 다른 유화 스케치는 추운 새벽녘 농가의 작은 창문을 통해 보이는 촉촉한 하늘 밑의 황야를 그렸다. 흙더미 또는 작은 집같이 보이는 반점이 이 세상 속의 유일한 인간의 흔적을 나타내는 것이었다. 그곳은 황량하고 적적했지만 소란스러움도 인간세상의 다툼도 없었다. 이 땅 어디에나 뿌리내린 독재에서 벗어나 자유롭게 걷고 숨 쉬는 세상이야말로 우리가 나아가야 할 방향임을 똑똑히 알려준다. 나는 우연히 이른 봄 창밖으로 보이는 가뭄 속의 평원을 그렸다. 모든 것은 붉은 새벽빛에 덮여 있었고, 멀리 붉은 대지에 눈에 확 띄는 녹색이 있었다. 1962년 사람들은 이 녹색이 그들을 기아의 그림자에서 벗어나게 도와주기를 희망했다. 나는 이러한 소형 유화들이 사람들

쑤저우의 보슬비 1986 oil on paperboard 40×33cm

쑤저우(蘇州)
1986
oil on paperboard
28×40cm

구주의 달 1982 oil on paperboard 85.5×30cm

의 진실한 감정을 보여줄 뿐 아니라 시대의 기록이라고 믿기 시작했다. 나는 관객들이 이 그림들을 이해할 수 있다고 믿었다. 그래서 그 때 이후 이 작은 그림들을 더욱 아꼈다. 나는 이 그림들이 사진을 이용해 그린 대형 작품들 보다 훨씬 더 진실하다고 생각했다.

1970년대 서민들의 삶을 보여주는 그림을 완성했지만 이 그림들이 전시될 곳

그물을 손질하는 여인 1985 oil on canvas 80×100cm

은 찾지 못했었다. 그 후로 내 모든 시간을 박물관에 쏟아 부었다. 중국에는 인테리어용이나 역사를 설명해 줄 그림을 필요로 하는 박물관이 많았다. 그들 입장에서는 나처럼 화원에서 봉급을 받기에 박물관에서 따로 보수를 지불하지 않아도 되는 화가를 당연히 환영했다. 나 역시 전시장을 제공받고 박물관에 내 작품을 소장할 수 있다는 사실에 만족했다. 푸시킨이 말한 것처럼 삶의 감수성을 느끼기에는 시간적인 여유가 없었다. 내가 풍경화를 다시 그리기 시작한 것은 1980년대 이후의 일이다.

나는 풍경화의 크고 작음에 상관없이 그 안에 직접적인 감동이 있어야 한다고 생각한다. 관찰, 탐구, 체험, 시각적인 느낌을 포착하는 것은 스케치의 빠뜨릴 수 없는 수단이다. 만약 누가 예술가에게 직접적인 관찰 이외에 다른 방법은 없냐고 묻는다면 나는 단호하게 '없다'라고 대답할 것이다.

눈(眼)이 있는 배 1989 oil on canvas 33.3×51.4cm

157

논갈이
1986
oil on canvas
66×132cm

사진기가 그림을 그리는데 매우 큰 도움을 준다는 것은 의심할 여지가 없다. 그러나 만약 사진과 똑같이 그림을 그린다면 그것은 그림이 아니라 결국 사진일 뿐이다. 화가는 자연을 보고 난 후 자기만의 색깔이 담긴 개성을 덧칠한다. 기교, 조형 언어, 그리고 색과 형태에 대한 지식을 통해 작가는 세상에 대한 자신의 생각을 표현하는 것이다.

본질이 다른 것들이 같을 수는 없다. 광학적으로 자신만의 독특한 반사 파장 에너지 분포 곡선을 섞을 수 없는 것처럼, 제각기 다른 색채를 혼합한 필법으

로 정물화를 그리게 한다는 것은 상상할 수도 없다. 정물 화가들은 때로 대상이 통제 가능한 빛을 가진 작은 공간에 있기 때문에 이런 용기를 내볼 수 있을 것이다.

그 다음으로, 자연은 반복되지 않고 끊임없이 변화한다. 그러므로 풍경화의 수준을 결정하는 것은 스케치의 속도라고 할 수 있다.

산길, 다리, 숲과 같은 풍경은 동일한 빛 아래에서는 여러 차례 다시 스케치할

수 있다. 이는 며칠 동안 또는 연이어 반복되는 기후일 때 가능하다. 그러나 언제나 큰 변화가 생길 수 있다. 화가는 변화하는 대상을 고려하며 작업을 수정해 나가야 한다. 면적이 큰 화폭에 변화무쌍한 구름과 파도를 여러 번 스케치하기 어렵다. 나는 예전에 바다가 있는 풍경을 그릴 때, 바다의 규칙을 발견하기 위해서 매일 오전 같은 장소에서 같은 방향의 유화 스케치를 해보았다. 그러나 같은 풍경이길 바라지는 않았다. 수많은 변수를 파악한 후에야 비로소 선택할 수 있는 가능성이 생기기 때문이다. 화실로 돌아와서는 이것을 바탕으로 하여 대형 유화 작업을 했다.

경쾌하고, 가볍고, 생동감 있는 풍경은 우연히 만나게 된다. 우리는 자연의 실루엣을 순간적으로만 만날 수 있다. 지나치게 완벽을 추구하는 것은 시간 낭비이다. 시간을 낭비하면 많은 것을 잃게 된다.

스케치는 독립적인 회화 작품이 될 수 있다. 그것은 화가가 자연을 대상으로 삼아 베껴 낸 즉흥적인 작품이다. 그러나 수준 높은 개괄성, 완전성을 갖춘 작품과는 큰 차이가 있다. 주제화는 그 주제를 전형적이고 완전하게 표현해야 한다.

누드-좌상 1985 oil on canvas 65×50.2cm

우산의 가을
1983
oil on paperboard
45.4×38cm

1983년
가을바람이 불어올 때
1983
oil on paperboard
32×41cm

새옷에 수를 놓다 1985 oil on canvas 72.7×60.6cm

추수 후의 바이띠성 1983 oil on paperboard 23.5×36.2cm

물의 나라 1986 oil on canvas 42.6×70cm

좡족 처녀 1984 oil on paperboard 38×33.5cm

유화 스케치는 일반적으로 두 시간 이내에 완성된다. 시간이 너무 길어지면 빛의 변화가 커지고 본래의 풍경과는 완전히 달라져서 스케치의 의미가 사라진다. 그러나 흐린 날에는 빛이 비교적 안정적이어서 스케치를 좀 더 오래 할 수도 있다. 내가 베이징의 종탑을 그릴 때는 빛의 변화가 심하지 않아서 그림을 완성할 때까지 6시간동안 사생을 하기도 했다.

일반적인 상황에서는 한 두 시간 내에 스케치를 마무리 하더라도 빛의 변화가 매우 크다. 따라서 작업 전반부는 준비 단계로 전체적인 틀을 잡아 구도를 정하고, 대상을 배치하고, 수정할 수 있는 여지를 남겨 둔 채 초벌 색칠을 한다. 이러한 일련의 준비 작업을 마친 후에야 명장면을 포착할 수 있다. 어떤 장소에 가서 멋진 풍경을 발견한 후 즉시 작업을 하려고 하면 대부분 실망스러운 결과를 얻을 것이다. 도구를 꺼내어 놓고, 붓을 잡고, 고개를 들어서 그림을 그리기 시작하면 조금 전의 모든 것은 이미 사라져버리기 때문이다.

몇 년 전, 지금은 이미 삼협댐 속으로 사라진 평지에서 양쯔 강을 그릴 때, 이튿날 새벽 아름다운 여명이 비출 것을 기대하고 전날 밤에 파레트 위에 물감

쫭족의 다락방 1984 oil on paperboard 28.6×40cm

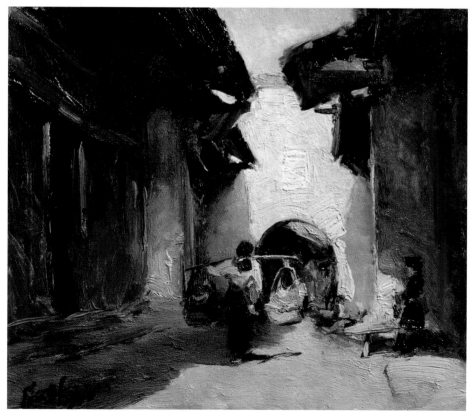

작은 마을 1984 oil on paperboard 26.7×30cm

을 짜두고 종이도 준비해 두었다. 다음날 해가 뜨기 전, 나는 강가로 가서 어둠 속에서 그림 도구를 꺼내어 놓고 하늘이 살짝 밝아지자 색을 칠하기 시작했다. 여명이 밝아오는 그 순간, 나는 순간을 포착하기 위해 과감하고 신속하게 그림을 그렸고, 태양이 채 뜨기 전에 작업을 끝마칠 수 있었다.

스케치 화면에 있는 여러 요소가 서로 다른 시간대의 것이라는 점에 유의할 필요가 있다. 소위 찰나라는 것은 사실 과정이고, 정확하게 말하면 어느 시간대이다. 관찰이나 묘사를 할 때도 먼저와 나중이 있다. 같은 시간에 모든 것을 그린다는 것은 불가능하다. 따라서 '서로 다른 시간'이 스케치의 규칙이다. 예술이 표현하는 다른 시간은 시간의 흐름을 보여준다. 고요함 속의 움직임이란 움직일 수 없는 그림이나 청동 동상이 관람객들에게 살아있는 듯 느껴지는 것이다. 이것은 조형의 동적인 요소 때문이다. 색채나 명암의 대비와 선이나 형체의 움직임 이외에도 다른 시점은 매우 중요하

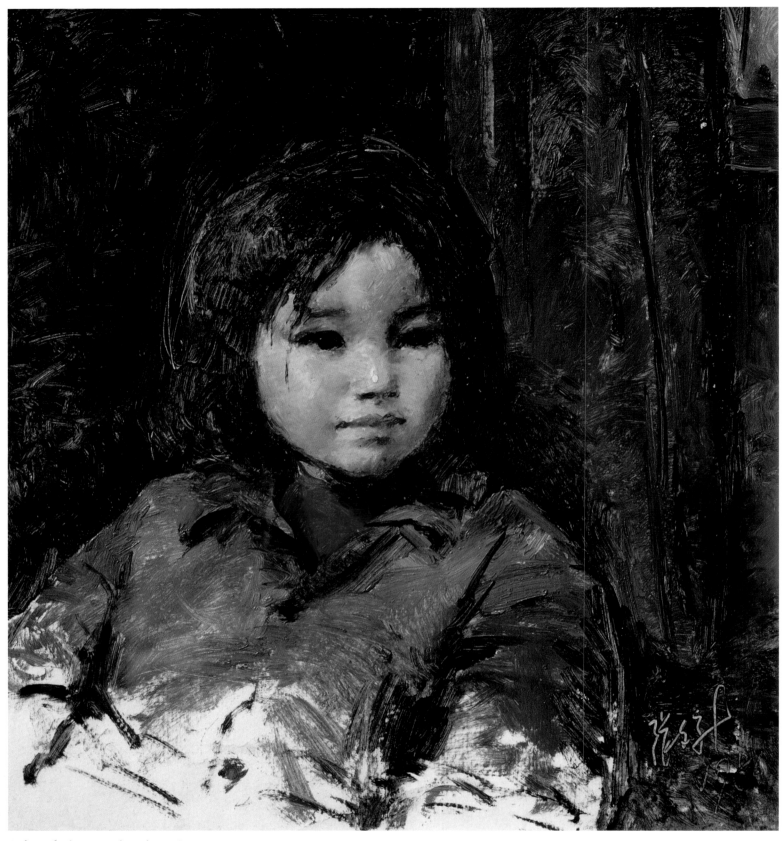

소녀 1986 oil on paperboard 39×35cm

다. 로댕의 〈걷는 사람〉은 앞쪽과 뒤쪽 두 다리의 움직임이 서로 다른 시점에
놓여있어서 사람들로 하여금 동적인 느낌을 갖게 한다. 나의 작품인 〈양쯔강
의 여명〉은 동이 튼 뒤 강 위에 떠 있는 안개를 볼 수 있지만, 배 위의 등은 여
전히 매우 밝다. 이것도 다른 시점이다. 다른 시점은 관찰의 규칙이자 예술 표
현의 중요한 수단이다.

166

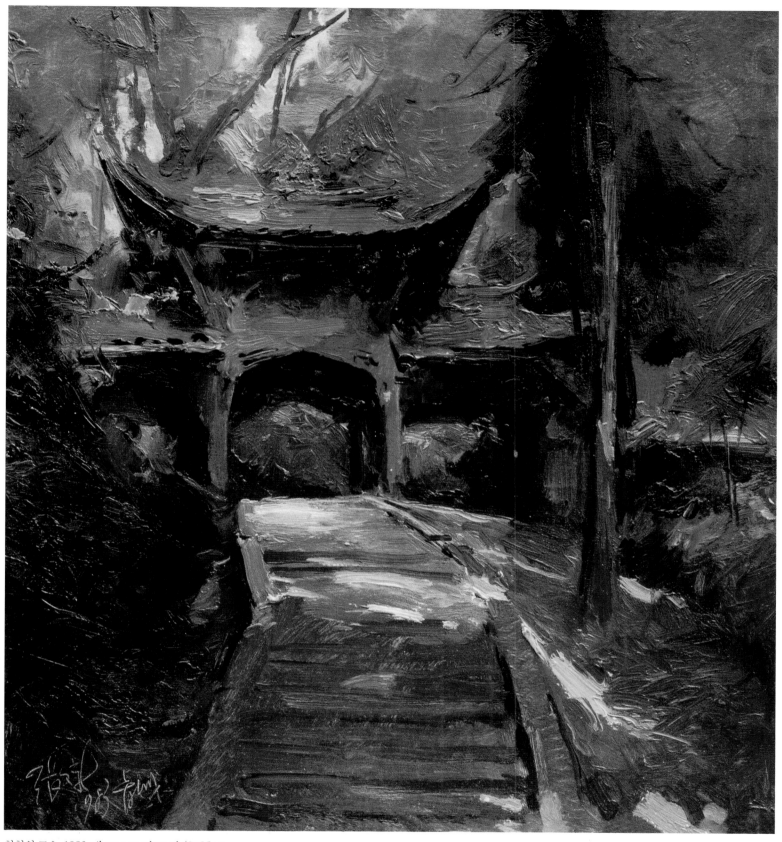

칭칭의 고요 1983 oil on paperboard 40×35cm

풍경화의 정신적 의미

자연 경관이라는 보물은 화가가 작업하는 가운데 끊임없이 발굴 되고 창조된다. 평범한 곳에서는 의미 있는 풍경을 찾을 수 없다는 말이 아니다. 명승지는

화가 스스로 체험해 보아야 한다. 그래서 나는 먼저 한 곳에서 지내면서 그곳을 이해하고, 날씨 변화를 파악하고, 그림을 그리면서 계속 새로운 장면을 찾아본다. 작품이 대표성을 갖도록 철저하게 관찰하고 다각도로 탐색한다. 우리가 갈망하는 것은 사람들의 삶, 역사 그리고 경치와 관련된 민족 정서이다. 150페이지 〈웨이하이웨이의 푸른 파도〉는 내가 바이룬 가오터우가 함께 여행

167

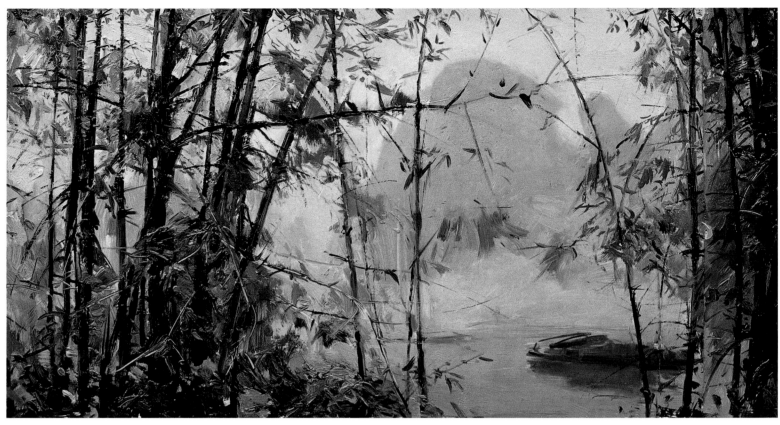

대나무숲 1984 oil on paperboard 30×52cm

우산의 구름 1982 oil on canvas 90×180cm

파인애플을 다듬는 소녀 1992 oil on canvas 61×91.4cm

했을 때 그린 그림이다. 당시 그가 볼 수 있는 것이란 눈앞에 반짝이며 투명하게 밀려오는 파도와, 그것을 내가 어떻게 색칠하는가 하는 것 뿐이었으리라고 믿는다. 그는 내 마음속에 일렁였던 것이 결코 잊을 수 없는 역사라는 것을 알지 못했을 것이다. 1895년에 베이양 함대가 이곳에서 정박했었다. 아, 용감했던 전투, 참담했던 패배여, 그날의 푸른 파도는 오늘도 여전하구나!

나는 산과 바다 사이의 평야 산하이관 밖으로 나갔다. 지그재그로 이어져 있는 해안은 옛날의 수많은 일들을 떠오르게 했다. 저 멀리 라오룽터우는 이미 무너져 내렸다. 스케치를 할 때는 해안을 묘사하는데 집중했다. 평범한 하늘은 내 눈길을 끌지 못했다. 그림 속의 먹구름이 몰려오는 장면은 나중에 덧붙인 것이다. 관산의 예측하기 힘든 날씨는 이렇게 해서 표현할 수 있었다.

미국에서 나는 와이오밍의 다양한 풍경을 그렸다. 와이오밍의 캐스퍼는 미국에서 내가 첫발을 디딘 곳으로 익숙한 곳이었다. 잭슨에서 나는 꽤 많은 수업을 했다. 때때로 학생들을 데리고 북쪽으로 가서 풍경화를 그렸다. 나는 이틀 반나절이 걸려 시범그림인 318페이지의 〈속삭이는 바람〉을 그렸다. 화가 친구들은 이 그림을 좋아한다. 나 역시 이 그림이 와이오밍의 끝없이 넓고 푸른 하늘과 바람에 흔들거리는 산골짜기를 흐르는 물길을 따라 자라난 목화를 잘 표현했다고 생각한다. 그러나 내 입장에서는 단지 그 뿐이고 〈웨이하이웨이의 푸른 파도〉에서 느끼는 감동은 없다. 사람들이 이 두 그림을 보고 이런 내 마음을 공감 해주실지 잘 모르겠다. 화가가 풍경화를 아무런 감정 없이 그렸다면 그것을 보는 사람에게도 정신적인 감명을 줄 수 없을 것이다. 보는 이가 이 그림이 품고 있는 작가의 생각을 전혀 이해하지 못하고 정서적인 공감도

화롯불 옆에서 1983 oil on paperboard 76,2×61cm

170

갖지 못한다면, 최선의 상황이라고 해도 절친한 친구를 얻은 정도에 그치고 말 것이다. 그러므로 당신이 제대로 읽을 때라야 비로소 예술 작품은 어떤 사상을 표현하는 지극히 가치 있는 정신적인 유산이 될 수 있을 것이다.

사진기술은 우리에게 선명한 화면을 보여주기는 하지만 인간의 감정을 대신할 수는 없다. 나는 기술적인 부분에 있어서 화가가 가능한 모든 기술을 이용할 수 있어야 하지만 결코 그 기술을 숭배해서도, 인간의 창조성을 잊어서도 안 된다고 생각한다. 현대 기술의 편리함을 이용해서 그림을 진짜 사진처럼 그리는 것은 세상을 기만하는 것이다.

나는 비교적 작은 크기의 그림을 좋아한다. 완성되지 않았거나 심지어 아무렇게나 그린 스케치라고 해도 그것은 화가의 정서적 흐름을 담은 진실한 기록이기 때문이다.

건초더미에 비치는 햇볕 1984 oil on paperboard 26×40cm

기다림
1986
oil on canvas
123.2×55.3cm

베짜는 여인 1986 oil on canvas 60×71.1cm

쿤밍의 화사한 봄 1986 oil on paperboard 25.4×38.7cm

뗀즈 호수의 달 1984 oil on paperboard 27.3×39.4cm

장날 1986 oil on canvas 80×65cm

디딜방아
1986
oil on canvas
100×60cm

계림 노천식당의 아침
1984
oil on paperboard
31×37cm

안개 낀 리강 1984 oil on paperboard 26.7×40cm

집앞에서 1986 oil on canvas 88.9×59cm

밤길 1986 oil on canvas 64.8×52cm

운남의 오래된 골목
1986
oil on paperboard
26.4×28.9cm

위터우 마을의 춘설 2003 oil on paperboard 27×38cm

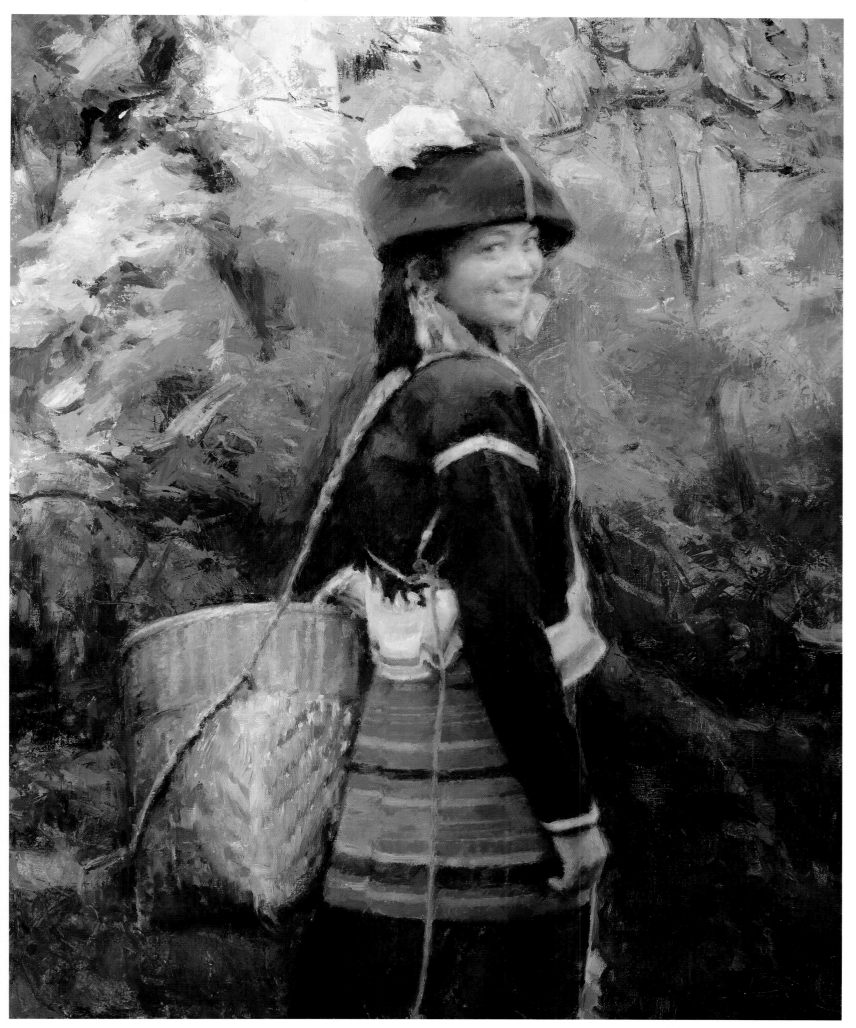

푸르른 꾸이저우 2014 oil on canvas 100×80cm

길 옆의 당나귀 두 마리 1986 oil on paperboard 40×27.3cm

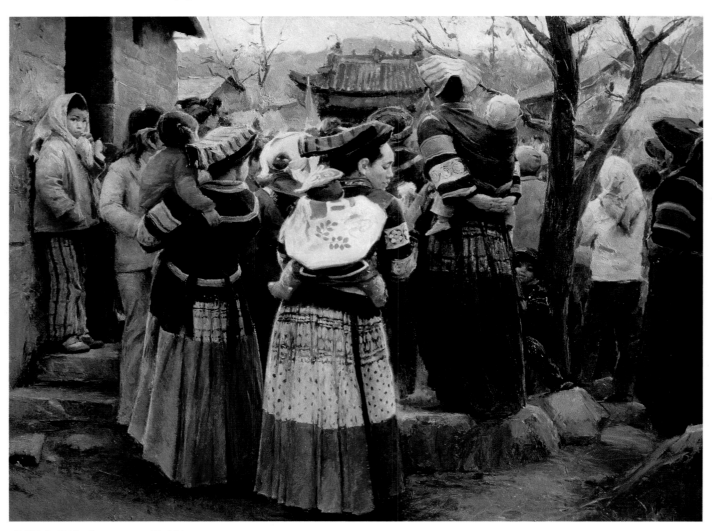

시골극장 1986 oil on canvas 86×114cm

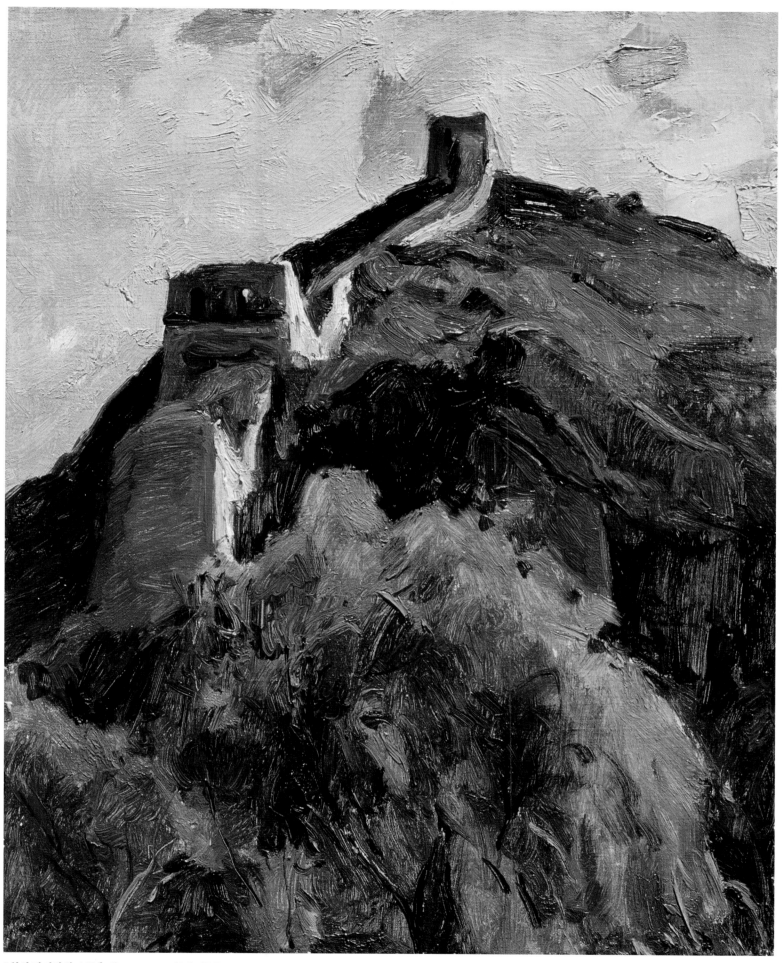

9월의 만리장성 1986 oil on canvas 43.5×33.7cm

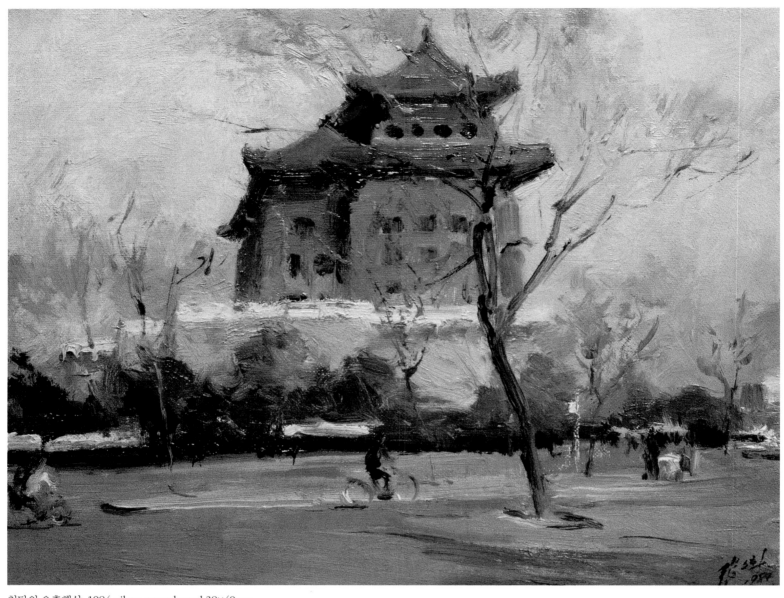

첨탑의 오후햇살 1984 oil on paperboard 38×49cm

위따이 다리
1984
oil on paperboard
36.8×50.8cm

석양-고궁가는 길
1983
oil on paperboard
42×45cm

어화원 북문
1985
oil on canvas
45.7×38cm

탈곡하는 소녀 1985 oil on canvas 61×40.6cm

버드나무 길 1965 oil on paperboard 40.6×63.5cm

농가 1981 oil on paperboard 36×49cm

풍요로운 수확 1986 oil on canvas 66×53cm

마당의 곡식창고
1983
oil on paperboard
26×32cm

여물을 먹는 말 1985 oil on paperboard 24×38.7cm

189

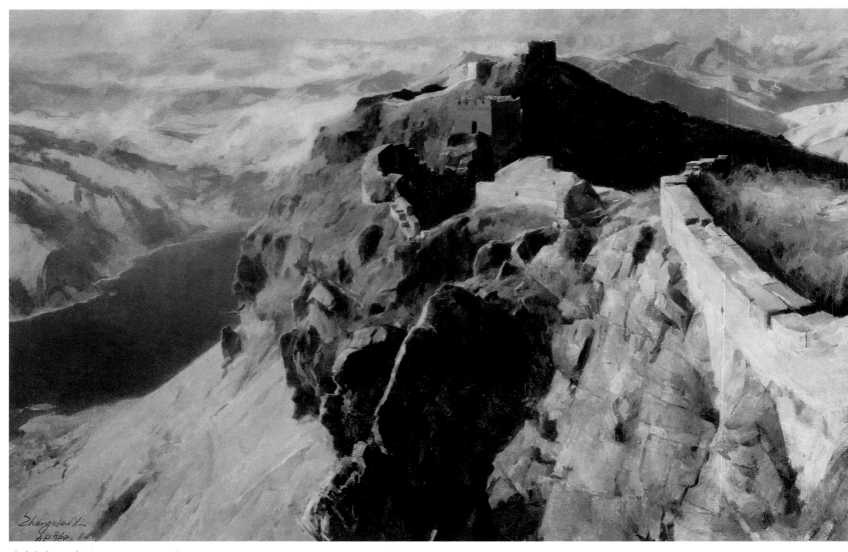

만리장성 1986 oil on canvas 130×400cm

짜위관
1956
sketch
19×27cm

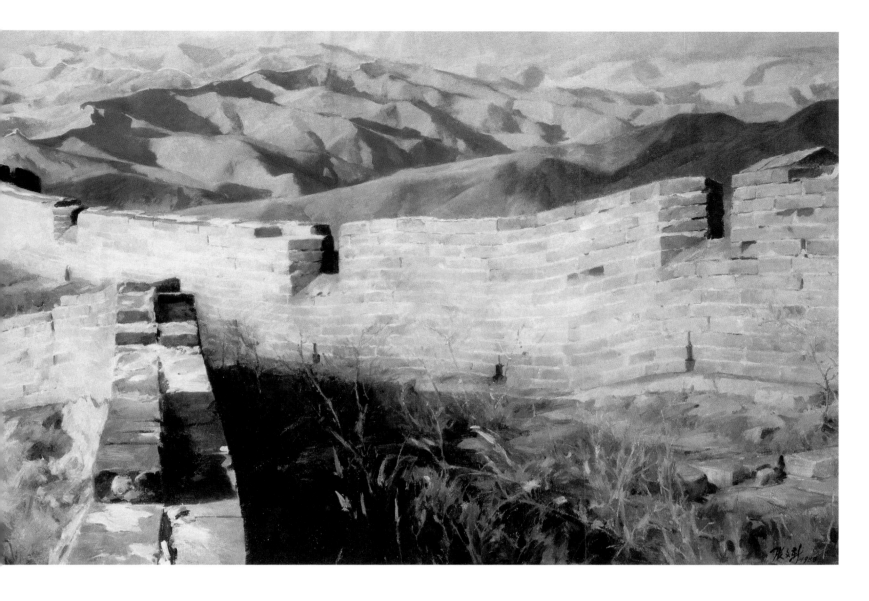

옌칭의 군산(群山) 1975 oil on paperboard 25.4×53.3cm

191

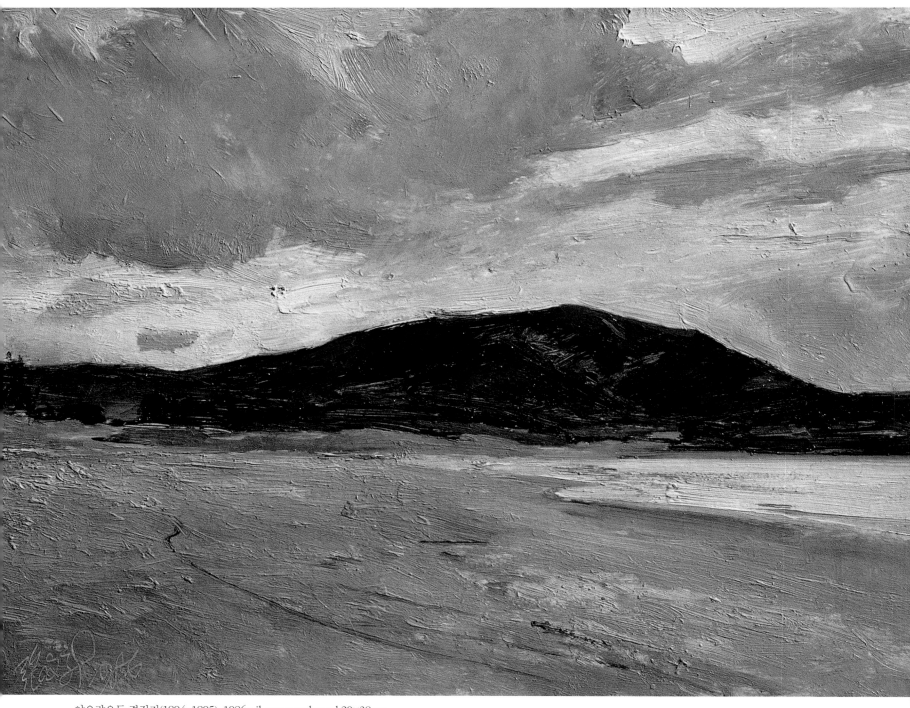

야오랴오둔 격전지(1894-1895) 1986 oil on paperboard 29×38cm

횃불에 기대어
책 읽는 소녀
1985
marble sculpture
350×110×110cm

책 읽는 소녀 1982 plaster 150×80×80cm

백양나무 납작한 배 1982 oil on paperboard 28×54cm

미국 여행

중국 유화는 세계로 뻗어나가 그 본모습을 보여주며 중국인들의 마음의 소리를 들려주는 한편 예술 교류를 통해 세계인에게 우정의 손을 내밀어야 한다. 닫힌 공간에서 스스로 벗어나서, 각 방면에서 성장해야 한다. 이것은 국제적인 교류를 위한 중국 예술가의 책임이기도 하지만 예술 발전을 위해서도 필요하다. 여기에는 많은 열정과, 용기가 요구되며 재능 있는 화가들이 해외로 나아가서 일하고, 공부할 수 있도록 중국 예술의 창구를 만들어야 한다. 이것은 화가들이 1980년대에 이러한 점을 의식하고 행동했는지의 여부와는 상관없는 역사적 요구였던 것이다. 시장 경제 체제인 해외에서 그곳의 환경에 적응해야만 화가 자신과 그의 재능이 살아남을 수 있으며, 여러 매체를 통해서 점차 그들의 예술이 수용될 수 있게 될 때 비로서 시장과 예술과 사회성이 발전하게 되고, 중국 화가의 이미지가 공고해질 수 있는 것이다.

나의 미국 방문은 자비 부담의 민간 루트로 이루어진 경우였다. 빌 스코스는 텍사스의 석유회사에서 중국의 다칭 유전 굴착을 위해 파견되었다. 어떤 연유로 인해 그는 실직을 하고 고향인 와이오밍으로 돌아가던 길에 베이징을 거쳐 지나가다 화두 호텔의 갤러리에 걸려있는 내 그림을 보게 되었다. 그는 미술에 대해 조예가 있었기 때문에 그림 사업을 해 볼 생각으로 초상화를 전시했던 갤러리의 소개로 그는 나를 찾게 되었고, 매우 저렴한 가격으로 〈여와 여신〉 〈삼림순찰〉등 몇 장의 유화를 구입해갔다. 그는 그 후 일 년간 중국 화단에서의 나의 입지와 내 작품의 예술적인 수준과 미술 시장에서의 가능성을 타진하고, 마침내 내 미국 방문을 추진하게 되었다.

빌 스코스는 내 미국 방문을 위해 많은 일을 해 주었다. 그러나 그는 내 첫 번째 미국 방문의 고립된 상황을 이용해서 내게 전면적으로 무제한의 통제를 가했다. 심지어는 빌 스코스가 투자해 만든 일방적인 계약에 묶여 전시회와 강연 후에 제작된 백여점의 그림을 팔 수도 가지고 갈 수도 없게 되었고 항의를 하자 그는 내 유일한 에이전시인 계약서를 내밀었다. 이것은 내가 미국으로 진출하는 유일한 통로가 바로 빌 스코스였고, 내 뒤에 물러설 방법이 없다는 것을 의미했던 것이다.

란란의 아침식사 1987 oil on canvas 86.3×61cm

청과주 한 잔 2002 oil on canvas 80×65cm

196

봄의 노래 1987 oil on canvas 91.5×76.2cm

독점 에이전시라고 쓰인 문서 때문에 나와 빌 스코스는 반년 간 법정 다툼을
벌였다. 돈을 아끼기 위해서였는지 아니면 너무나 여유가 없었기 때문인지 이
계약서는 전문 변호사가 아닌 나이든 여비서가 쓴 것이었고, 계약서에 계약기
간이 명시되어 있지 않았었다. 1988년 와이오밍 법원이 빌 스코스의 패소 판
결을 내림으로써 미국의 문이 비로소 나에게 열렸다.

땅고르기를 하는 티벳여인 1993 oil on canvas 91.4×71.1cm

미국에서의 예술 활동

나는 곧 많은 미국 화가들을 사귀었다. 와이오밍 북쪽의 코디에 거주하는 제임스 바마가 나를 코네티컷의 그린 위치 출판사(Green Witch Woek Shop, Inc 줄임말 GWS)의 사장 다이브 어셔에게 소개해 주었다. 당시 그는 중국 화가의 작품을 출판할 계획이었다. GWS는 미국의 가장 큰 회화출판사로 미국, 캐나다, 영국에 큰 시장을 가지고 있었다. 1988년 빌 스코스와 소송이 끝나자 나는 곧 이 회

사와 계약을 하고 전속 화가가 되었다. 1988년 덴버 과학 기술 빌딩에서 열린 토론회에서 나는 중국 유화와 중국 유화 작가들의 작품을 소개했다. 다이브가 GWS 내에 중국 부서를 만들었다. 얼마 지나지 않아 친다후, 천이페이, 황중양, 모다펑, 양셴민(세밀화 인물 화가)과 나의 작품이 이 회사의 카달로그에 실렸다.

1988년부터 1991년까지 그린 위치는 코네티컷 남쪽 항구의 회사 갤러리에서 '용의 나라에서 온 모던 리얼리즘 전시회'라는 이색적인 주제로 4차례 특별 전시회를 열었다. 첫 번째 전시회의 규모가 가장 컸고 또한 가장 많은 화가와 작

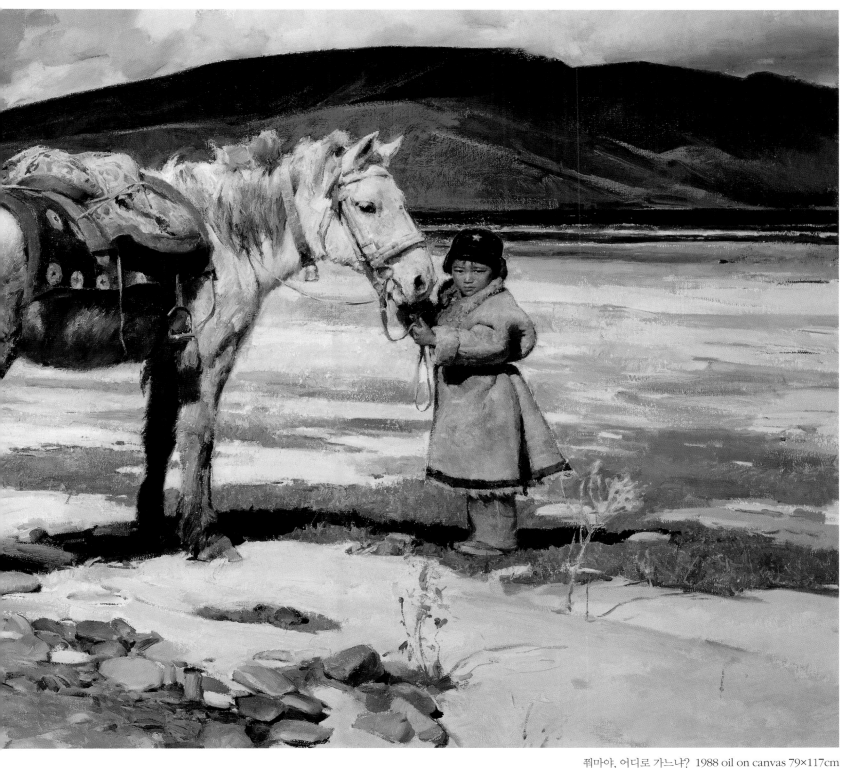

쭤마야, 어디로 가느냐? 1988 oil on canvas 79×117cm

품이 참여했다. 중국 화가들은 회사가 여러 다른 지역에서 주최하는 토론회의 참석 요청에 부응하여 자신의 작품, 활동 계획을 소개하고, 출판 주제 선정에 참여하며, 회사와 갤러리 에이전트의 운영 상황과 친선 활동을 함께했으며, 이러한 활동은 중국 화가와 미국 화가의 교류를 강화했다. 여러 장소에서 진행된 회사와 에이전트의 홍보 활동으로 중국 화가와 그들의 작품은 동쪽 연안 및 미국 전역의 미술계에 주목할 만한 영향을 미쳤다.

GWS와 캐멀에도 분점을 가지고 있는 독수리 갤러리가 동쪽과 서쪽 해안에

서 활동했기 때문에 나는 이 두 문화 구역의 다른 갤러리와는 관계를 맺지 않았다. 1993년 다이브 어셔의 해상 사고로 인하여 나와 GWS의 연락이 두절된 후, 내 전시 활동은 주로 미국의 중서부, 특히 서부를 중심으로 이루어졌다. 덴버의 캐롤 시플 갤러리, 옐로우 스톤 공원에서 멀지 않은 잭슨의 윌콕스 갤러리, 뉴멕시코 산타페의 익스프레션 갤러리, 실제로는 솔트레이크시티에서 멀지 않은 관광지인 파크 시티에 위치해 있는 타미나 갤러리, 타오스의 쿼스트 갤러리와 위치토의 발할라 갤러리, 샌 안토니오의 그린 하우스 갤러리 등에서 전시 활동을 했다.

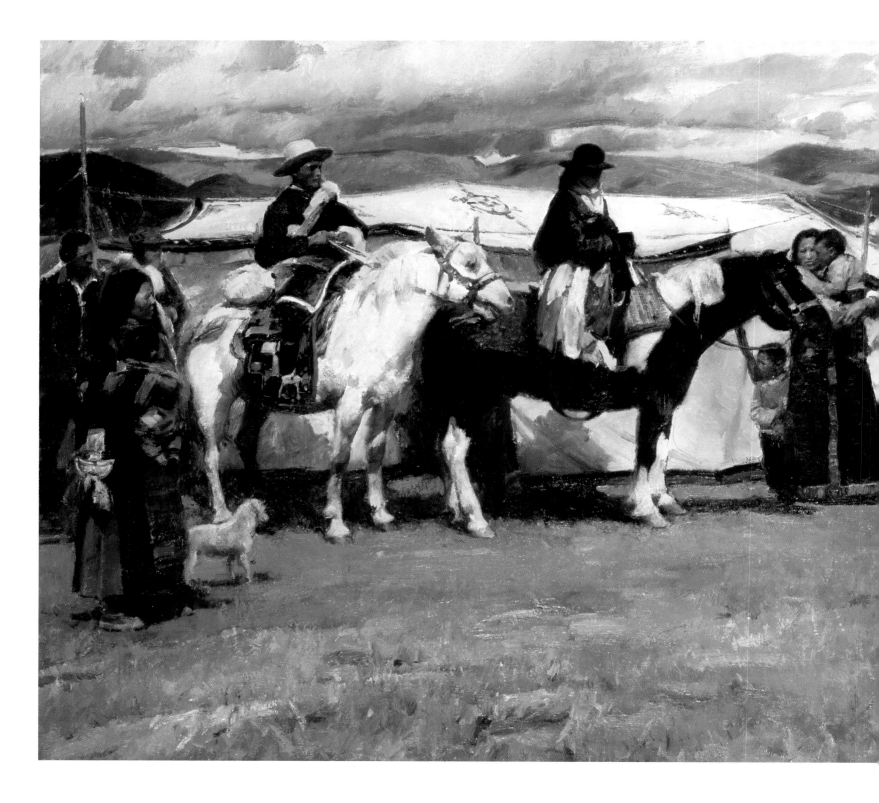

나는 그 밖의 다른 전시기관의 전시회에도 참여했다. 오클라호마에 있는 국립 서양미술 아카데미와 덴버의 아메리카 아티스트는 서부를 포함한 미국 전역에서 가장 영향력 있는 대형 전시회를 개최했다. 매년 한 차례씩 국립 카우보이 웨스턴 헤리티지 박물관과 덴버 로터리 클럽 소속인 덴버역사예술박물관 두 박물관에서 권위 있는 전시회를 개최했다. 와이오밍주립박물관은 나의 개인전을 위해 다른 작가의 전시 기간을 조정해주는 등 많은 배려를 해주었고, 또한 타오스의 페신 연구소와 돈독한 관계도 맺었다. 당시 페신 연구소의 소장은 일흔이 넘은 나이였다. 페신의 딸인 이야는 페신에 대한 중국유화 화가들의 존경심을 알고 있었다. 그녀는 또한 중국과 러시아의 예술의 기원을 이해하고 있었고, 처음 본 나를 친구처럼 대해주었다. 여든이 넘은 고령으로 세

상을 떠날 때까지 그녀는 나와 줄곧 안부를 주고받았다. 앞에서 언급한 두 대형 전시회는 권위 있는 전시기관인 덴버의 아메리카 아티스트와 오클라호마의 국립서양미술 아카데미가 주관했는데, 작가에게도 그 권위만큼의 수준 높은 예술 성과와 사회의 인정을 요구했다. 예컨대 대형 미술잡지에 비평을 거쳐야 했고, 자격 있는 두 명의 회원으로부터 추천을 받아야 참가할 수 있도록 자격을 제한했다. 나는 이 두 전시기관의 전시회에 각각 6년과 4년을 참여했으며, 몬타나 빌링스의 헤리티지 클래식 아트의 전시회에 초청받아 상을 받기도 했다.

미국 미술가 단체 중 미국유화가협회(Oil Painters of America 줄임말 OPA)에 가장 오

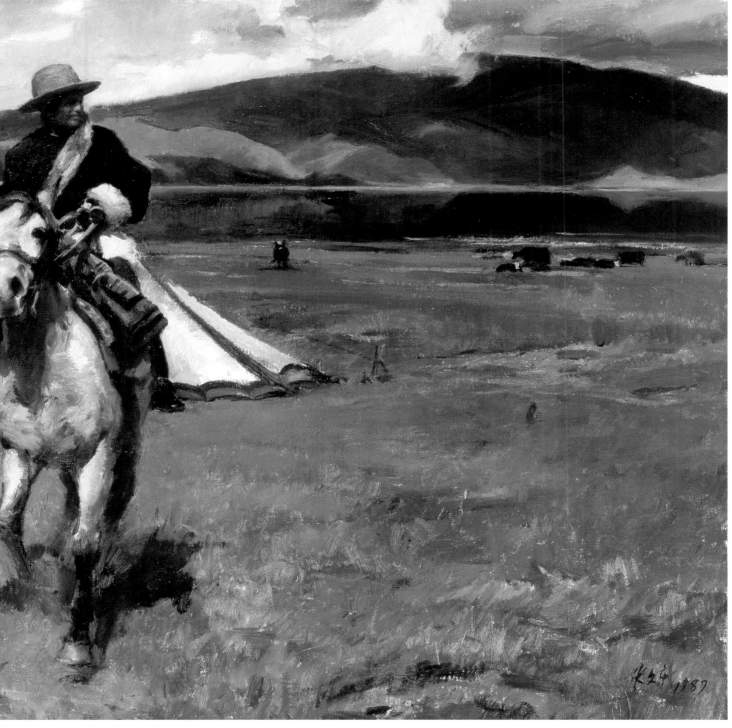

혼례길
1989
oil on canvas
56×119.4cm

랜동안 좋은 관계를 유지하였으며, 1993년 쉐럴 스미스슨 협회장은 나에게 명예회원으로 협회에 가입하도록 편지를 보내왔다. 그 다음 해 참여했던 전시회에서 쉐럴은 내 작품 〈알라스카의 소녀〉가 첫 번째로 판매되었다고 알려주었다. 그 다음해에 나는 명예회원에서 마스터 회원으로 바뀌었다. 이 협회는 위에 언급한 대형 전시회와 달리 정치적인 배경이 없어서 협회에 소속된 전시장을 갖추고 있지 못했다. 따라서 매년 전시회는 다른 지역의 갤러리와 협력해서 개최해야만 했지만 수많은 도시에 걸쳐 전시를 하기 때문에 나름대로의 장점이 있었다.

미국유화가협회는 규정상 마스터회원과 명예회원은 심사가 없지만 일반 회원이 전시에 참여하려면 반드시 심사를 통과해야 하며, 그들의 작품은 마스터 회원이나 명예회원의 작품과는 분리되어 전시되었다. 또한 개막식 날 관람객이 투표를 해서 선정하는 관람객 선정상」을 별도로 준비하고 있는데 이 상의 상금은 많지 않지만 격려에 큰 의미를 두고 있다고 볼 수 있다.

미술유화가협회는 리얼리즘을 기치로 내세우고 포스트모더니즘을 반대했다. 이는 회원과 작품의 선발에 영향을 미칠 뿐만 아니라 시카고 박물관의 어떤 경향에 대한 반대 의사를 보여주는 것이기도 했다. 사실 일반적인 갤러리도 성향이 유사하고 비슷한 몸값의 화가를 섭외해서 그들을 위해 홍보하고 그들의 에이전트로서 예술품을 판매했다. 따라서 그들은 각자 뚜렷한 성향과 개

성을 갖고 있었다. 그러나 중국에서는 미국과는 달리 '거대한 조직'을 구축해서 모든 것을 통일하고 예술가들은 자신의 생각을 거대한 조직에 위임하였다고 생각한다.

어떤 해에는 심사위원이 되어 (매 번 심사위원은 두 명으로, 심사를 마친 후 서명을 하며, 영원히 그에 대한 책임을 진다.) 화가 몇 명과 함께 이야기를 나누게 되었다. 그 중 한 명이 어떤 그림을 그리고 있는지 신이 나서 이야기를 하다가 갑자기 나에게 "심사위원이시니까 이런 이야기를 하면 안 될 것 같아요."라고 말했다. 자존감, 공정함에 대한 믿음 그리고 공정하게 심사를 해야 한다는 스스로의 다짐도 있었다. 비록 그 때 중국유화가가 수상(상금 10,000달러)을 했지만 그것은 심사위원 둘 다 의견이 일치했기 때문이다. 상의하지 않고도 약속이나 한 듯 종이에 같은 그림의 번호를 적었던 것이다.

리얼리즘 회화가 미국 시장에서 주류가 되다

20년 동안, 시작 단계에는 GWS와 제한적으로 회화 출판 작업을 하고, 판매 루트를 통해서 얻은 정보로 미국 중서부 지역의 갤러리 10여 곳과 대형 전시회에서 관객들과 직접 만났고, 특히 연속 11년 동안 미국 유화가협회의 전시회에 참여했다. 이를 통해 미국 유화의 현장과 리얼리즘의 위상 그리고 관객들이 예술작품을 대하는 태도에 대해 정확하고 확실한 개념을 갖게 되었다.

1993년부터 2004년까지 12년 동안, 나는 11차례 관람객선정상을 수상했고, 그 중 8차례가 최우수상이었다. 첫 번째 전시회는 알래스카를 주제로 참가했다. 1994년 이후 나는 중국으로 눈을 돌려서 10번의 전시회는 모두 중국 관련 소재의 인물화로 참가했다. 전시회에 참여한 명예회원과 마스터 회원들의 작품 중 수준 높은 풍경화, 정물화가 많았지만 이렇게 중국 소재의 인물화에 표가

대문앞에서 1993 oil on canvas 45.7×76.2cm

어머니의 기도 1994 oil on canvas 58×55cm

작은 종이배 1988 oil on canvas 76.2×51cm

어부의 딸 1988 oil on canvas 61×97cm

누나의 노래 1991 oil on paperboard 26.7×19.7cm

버스를 기다리며 1991 oil on canvas 71×66cm

〈푸른 논〉은 개혁개방 이후 농촌의 청부제를
전면 시행하여 집단 생산에서 가구별 생산으로
방향 전환을 하였음을 보여준다.
나는 협동농업을 재현한 〈가자! 인민공사로〉
〈인민공사로 옮기는 상조원들〉과 공동체를 표현한
〈모슙음〉등을 그렸다. 격동기의 화가인 나에게는
이 역사의 새로운 장 – 협동화 이후의 시대를
그림으로 남길 의무가 있었다는 생각을 하였다

푸른 논
1988
oil on canvas
56×102cm

몰렸다는 것은 관객들의 리얼리즘 인물화에 대한 기대와 열정이 각별함을 말해주는 것이었다.

전시회 장소로 동쪽 해안의 워싱턴에서 서쪽 해안의 캘리포니아, 북쪽 시카고에서 남쪽 피닉스 시티 휴스턴까지 서로 다른 지역과 서로 다른 관객임에도 같은 결과가 나타났다는 것은 사람들의 의견이 보편적임을 의미한다.

미국유화가협회의 회원임에도 유감스럽지만 한 번도 전시회 개막식에 참석한 적이 없다. 심사할 때 전시되어 있는 그림들을 보고, 심사를 마친 후 사인을 하고는 곧 떠났다. 이것 역시 다른 각도에서 보면 사람들은 작품에 투표를 한 것이지 장원신이라는 작가와는 아무런 상관이 없음을 알 수 있다.

귀국 후 어느 해, 인민대회당에서 열린 예술가들의 새해 모임에서 만난 한 나이든 예술가가 "리얼리즘 회화가 해외에서는 그다지 유행하고 있지 않다더군!"이라고 나에게 말했다. 나는 이 말이 질문인지 단정인지 알 수가 없었다. 만약 전자라면 나는 잠시 정확한 대답을 하지 못한 것이고, 후자라면 설명이 필요 없었을 것이다. 1920년대 미국유화는 리얼리즘가 유행했고, 1950년대에 이르러 리얼리즘 회화는 이미 쇠퇴했다. 1970년대에 이르러 사람들은 점차 모더니즘의 파괴성을 자각했다. 따라서 미술 사조는 방향을 바꾸었고 리얼리즘 작품이 점차 되살아나게 되었다. 오래 전 미국 미술 교육의 정상화 속도가 예

사탕수수를 먹고 있는 아이들 1994 oil on canvas 91×61cm

술 사조의 변화에 크게 뒤쳐져 있을 때 중국 화가들이 미국에 막 발을 내딛었다. 흥미로운 사실은 19세기 이것이 유럽 예술 혁명의 상황과 정반대라는 것이었다. 유럽은 보수 세력이 학교를 점거했고, 신흥 예술은 학교 밖의 집권에 대해 반발했다. 20세기 미국에서는 리얼리즘 회화가 학교를 점거한 것에 대해 의견이 분분했다. 많은 학교에서 몇 세대의 교수들이 강단과 직위를 독점한 채 학생들에게 전통적인 리얼리즘 기법을 가르치지 않았다. 당연히 그들 역시 전통 기법을 알지 못했고, 그런데도 그들이 학교에 들어서면 바로 '예술가' 또는 '천재'라는 칭송을 들으며, 학생들에게 쓰레기를 줍게 하고, 장비를 설치하게 하는 것에 대해 학생들은 불만을 품었다. 그래서 일부 학생들은 학교 밖의 스터디 그룹에 참여했다.

내 학생 중에도 이러한 상황을 겪는 이들이 있었다. 미국의 젊은이들은 군대에서 전역한 후, 공립학교에서 교육을 받을 수 있는 혜택을 누릴 수 있었다. 그러나 학생들은 이러한 학교를 선택하지 않고 자비로 스터디그룹에 참여했다. 이러한 스터디그룹을 워크샵이라고 불렀는데, 활발한 활동을 하며 사람들에게 인정을 받는 사람이라면 학력에 상관없이 누구나 워크샵을 개설할 수 있었다. 당대 미국에서 가장 유명한 화가는 리차드 스미드, 정물화 화가인 데비드어 레플도 워크샵을 열었다. 따라서 학생들은 학비만 마련되면 거리와 관계없이 명사의 풍모와 그림 그리는 모습을 볼 수 있었다. 일반적으로 주 5일 동안

학생들은 스승들 각각의 특성을 배울 수 있었다. 그러나 나는 이러한 수업은 교수들이 체계적으로 그들의 수업을 진행하기 어렵다고 생각했다. 학생들도 투시법, 색채학, 해부학, 기본소묘와 유화기법 같은 꼭 알아야 할 내용을 전체적으로 이해하기는 어렵다. 학생들은 사방에서 찾아오고, 교수들은 그들이 무엇을 필요로 하는지 모른 채 이 짧은 며칠 동안 자신이 알고 있는 것들을 한꺼번에 쏟아냈다. 창조적인 사상에 대한 깊이 있는 토론은 더욱 불가능했다. 마치 회화가 손재주인 것 같았다.

나 역시 이러한 수업을 많이 했었다. 일주일 동안 나는 그들에게 모든 것을 가르쳐주려고 했고, 학생들은 매우 긴장했다. 낮에는 실내 또는 실외에서 스케치 수업을 했다. 저녁에는 이론을 가르치거나 낮에 했던 수업에서 보편적으로 나타나는 문제들을 이론적으로 분석했다. 그러나 학생들은 예술의 이치를 이해하기 위해서는 다양한 훈련의 과정을 거쳐 다각도로 반복해서 설명을 들어야만 가능했다. 이렇게 짧은 기간의 학습은 너무 성급한 것이었다.

그러나 어찌 되었든, 단기간의 수업이 미국에서 이렇게 활성화되었다는 점은 그것이 어떤 점에 있어서는 효과가 있었음을 보여주는 반증이라 할 수 있겠다.

황매우(黄梅雨) 1987 oil on canvas 68.6×109.2cm

추수 후에 1990 oil on canvas 84×84cm

국수집 요리사 1988 oil on paperboard 30.5×20cm

다리 위에서 1993 oil on canvas 91×91cm

수확의 계절 1988 oil on canvas 81×121cm

중국 화가들이 미국 예술계에
미친 주목할 만한 영향들

1980년대 미국 대륙에 발을 내디딘 중국 화가들 앞에 거대한 시장이 펼쳐졌다.

규격화된 경영 방식과 다양하고 익숙한 화풍의 유화는 그들의 자신감을 더욱 북돋아주었다. 중국에서 리얼리즘 기법의 교육을 받고 여러 소재에 대해서 광범위한 적응 능력을 갖춘 중국 화가들이 미국 화단에 진입하는 것은 시간 문제였다. 새로운 환경, 새로운 감성 그리고 새로운 요구가 그들로 하여금 새로운 소재를 시험해보도록 이끌었다. 이것은 그들 모두가 공통적으로 겪은 일이었다. 그러나 시간이 지난 후, 그들은 실의에 빠지게 되었다. 삶에 대한 소재를 다루는 것, 풍경화나 초상화를 그리는 것은 그럭저럭 해낼 수 있었다. 그러나 그들이 미국 사람들의 삶을 묘사하고, 주제화에 접근하려 할 때, 그들 자신이 미국에 대해 깊이 있게 이해하거나 정서적인 공감대를 갖지 못했음을 깨달았다. 게다가 더욱 중요한 점은 그들이 스스로 설자리를 찾지 못했다는 것이었다. 그들은 조만간 공통적으로 다시 중국 소재를 다루게 될 것이다. 그들은 조국에 대한 그리움과 향수를 고향의 삶을 묘사하는데 담을 것이다. 친구들과 만났을 때,

213

저녁노을 1987 oil on canvas 52.7×121.9cm

중국과 관련된 소재의 그림을 그릴 때 그들 모두가 고향에 돌아간 듯 편안한 느낌에 빠져든 경험이 있다는 것을 알게 될 것이다. 조국에서 멀리 떠나보면 익숙해진 삶을 더 정확하게 바라볼 수 있게 된다. 과거에 주의를 기울이지 않았던 부분과 바쁜 일상에 단편적으로 남겨둔 기억이 지금에 와서는 모두 큰 의미가 있었다. 미국 시장은 포용력이 있어서 중국 시장과는 달리 소재에 대해 걱정할 필요는 없었다. 소재를 선정하는데 고심할 필요가 없었기 때문에 작품은 더욱 자연스러웠고 끊임없이 제작될 수 있었다. 젊은 화가 중 일부는 다시 미술 아카데미에 들어갔다. 그들은 수료증을 받기 위해, 교수의 지도를 수 년 간 받아내고, 제시 받은 과제를 제출한 후, 다시 그들 자신이 가야 할 길로 돌아갔다.

물론, 나는 그들이 그린 외국인 초상화 자료를 충분히 가지고 있다. 그러나 그것은 동족을 그린 그림보다 정서적인 감성이 빈약하고 전체적인 예술 수준 또한 미치지 못했다. 왕홍잰, 장리, 왕위치가 미국초상화협회에서 주관한 전시회에서 대상을 받은 작품 역시 모두 중국인을 그린 초상화였다. 반대로 2004년 콘세타 디 갤러리에서 나는 나의 초상화 작품〈검은 머리의 이탈리아 처녀〉를 이 전시회에 출품했지만, 단지 재료 구입비로 150달러 밖에 받지 못했다.

수향마을 저우장 2014 oil on canvas 70×50cm

2004년 나는 더 이상 그곳에 머무르고 싶지 않아서 미국 시장에서 물러났다. 상을 받고 못 받고는 더 이상 나에게 중요하지 않았다. 예술가가 어디에 중심을 두고 표현을 해야 하는가 이것이 가장 중요했다.

몇 년 후에는 미국의 신문과 잡지, 전시회와 광고 여기저기에서 중국인 화가가 끊임없이 등장하는 것을 볼 수 있었다. 위에서 언급한 상황을 겪고 나서 중국 소재의 그림은 성숙한 수준이 되었다. 만약 그들이 없었더라면 미국에서 10여년이라는 짧은 기간 동안 몇몇 중국 유화가들이 남긴 업적은 감히 상상할 수도 없었을 것이다.

그들이 다소 다른 부분이 있더라도 미국인의 눈에는 화풍이나 특성 등에서 문화 배경까지 모두 비슷하게 보인다. 따라서 그곳의 매체는 이 화가들을 늘 함께 소개한다. 쉐럴 스미스는 중국인의 유대라는 제목의 글을 썼다.

1980년대부터 1990년에 천단칭, 천이페이, 진가오 등이 뉴욕에서 활동하고, 해머 갤러리에서 중국 화가 시리즈 전시회를 열었을 때 미국 중서부 지역은 여전히 잠잠했다. 나는 위치토에서 전시회를 열었다. 관람객들은 수묵화 전시인 줄 알고 있었고 중국에도 유화가 있다는 것을 몰랐다고 말했다. 사람들은 중국 유화를 보고 동양인이 서양의 방법으로 동양인의 정신을 그려낸다는 점이 낯설기도 하고, 친근하기도 하다며 놀라워했다. 한 미국 화가는 이 유화작품들을 감상하고 난 후 '나는 그가 그린 것이 무엇인가는 알겠는데 어떻게 그렸는지는 모르겠다'라고 말했다. 인물의 내면세계에 대한 묘사와 외적인 이미지가 완벽하게 표현되었다.

갤러리의 판매원이 "마치 창문에서 뛰어내린 것처럼 관람객들의 마음을 사로잡았어요."라고 말했다. GWS는 유엔에서 열린 기자회견에서 주 뉴욕 중국 총영사관 저우 영사가 참석한 가운데 GWS사는 중국 유화 화가의 작품을 출판하고 중국 유화 시리즈 전시회를 갖겠다고 공식적으로 발표했다. 미국에서 중국 화가의 활동이 사람들에게 널리 알려지게 되었고 타임즈, 비자비스 같은 미국 신문과 특히 미국 예술 전문 출판물인 사우스웨스트, 아트오브웨스트와 아트토크에서는 중국 화가들이 미국 사회에 안정적으로 진출했음을 끊임없이 보도했다.

소녀와 닭 1992 oil on canvas 50,8×64,8cm

근심걱정 1992 oil on canvas 76×59.7cm

제니퍼 리 1999 oil on canvas 101.6×76.2cm

린다 리 1999 oil on canvas 101.6×76.2cm

전통의상을 입은 하와이안 처녀 1989 oil on paperboard 30.5×20.3cm

댄버에서 온 소녀
1988
oil on canvas
80×60cm

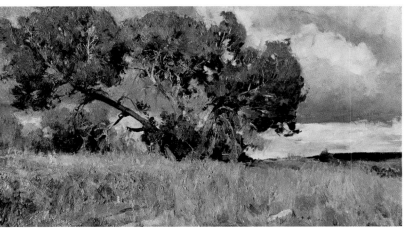

플레이트 강변의 목화 1987 oil on canvas 58×108cm

뉴멕시코의 설원 1992 oil on paperboard 25.4×45.7cm

221

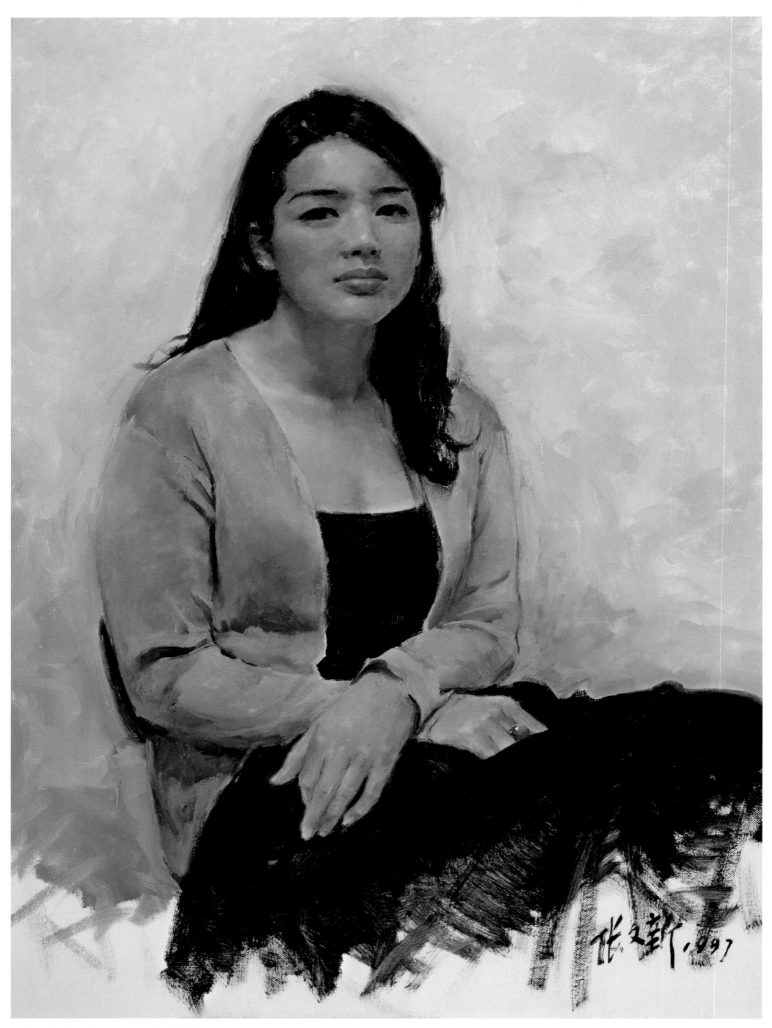

크리스틴 1997 oil on canvas 76.2×55.9cm

222

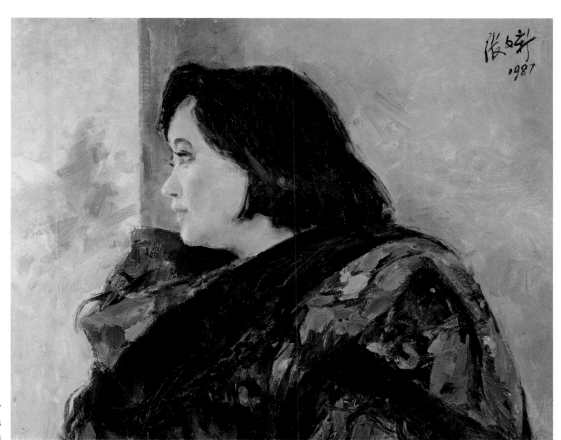

UN의 통역사 미미
1987
oil on canvas
40.6×50.8cm

꼬마화가 1991 oil on canvas 54×79cm

아르노 다리
2003
oil on paperboard
31×45.5cm

메디치의 무덤
2003
oil on paperboard
36×26.5cm

피렌체
2003
oil on paperboard
32×26.5cm

성 마르코 타워
2003
oil on paperboard
31×41.5cm

성 마르코 성당
2003
oil on paperboard
28×35.5cm

센사강
2003
oil on paperboard
27.5×36.5cm

베니스
2003
oil on paperboard
35.5×27cm

티치아노의 집
2003
oil on paperboard
28×36cm

니콜라이 페신의 딸 이야 1988 oil on paperboard 30×20cm

우측 그림은 페신이 직접 지은 화실이다. 어디에서
가져왔는지 모를 창문들은 같은 것이 하나도 없지만
그래서 오히려 그 나름의 멋이 있다.

타오스 뉴멕시코
1988
oil on paperboard
23×32cm

페신의 화실 1988 oil on canvas 23×30cm

어린 인디안 무용수 1992 oil on canvas 105×60cm

인디안 무희 1993 oil on canvas 105×59cm

타오스 푸에블로 1990 oil on canvas 61×91cm

돌도끼를 들고 있는 인디언 1992 oil on canvas 55×55cm

이 돌도끼를 보면 석기시대에 어떻게 구멍이 없는
도끼머리에 도끼를 꽂았는지를 알 수가 있다.
수자원, 삼림, 초원, 하천, 마을을 포함한 보호구역은
모두 자연발생적인 시스템이다.
주민들은 수도나 전기를 이용하지 않고
원시시대 삶의 모습을 그대로 유지하고 있다

그네에 앉아 있는 안 1992 pastel 21×33.7cm

같은 출판물에서 발표한 기사 두 꼭지의 제목이 매우 흥미롭다. 1994년 4월과 5월에 발행된 '아트 토크'에 크리스 스미스가 쓴 '중국 화가들 미국에서 전시회를 하다'라는 제목의 글이 실렸다. 부제목은 '그들의 전통은 그들의 문화와 교육에 대하여 많은 것을 표출하고 있다'이다. 같은 잡지의 1997년 2월호에 빌 마콤버가 쓴 '중국인의 기술과 재능의 파도'라는 글이 실렸다. 짧은 몇 년 동안의 중국의 영향력이 증명되었을 뿐만 아니라 '파도'처럼 밀려들기까지 했다는 설명이다.

이 파도는 중국 화가들이 연이어 여러 지역에서 영향력 있는 큰 전시회에 참가하고, 수상을 하고, 잡지에 소개되면서 몰려왔다.

중국 예술가는 고향땅에서 멀리 떨어진 해외에서 중화민족문화를 배경으로 자신의 재능과 노력을 통해 서로 다른 국가와 다른 민족 간의 이해와 우의를 돕는 예술을 창조했다. 이 역사는 여전히 끝나지 않았다. 미술사학자가 언젠가 이곳으로 시야를 옮겨 마땅한 평가를 내려줄 것으로 믿는다.

20세기, 모더니즘이 미국 미술계를 덮쳤고 미술학교의 교수들이 강단을 독점했고 1950년대 미국의 리얼리즘 회화는 바닥으로 추락했다. 그러나 학교 밖에 살아남은 리얼리즘 회화 교수법은 서로 다른 지역에서 발전했고, 오늘날 미국 미술 교수법의 주요한 방식이 되었다.

금발의 여인 1994 oil on paperboard 24×16cm

나는 에릭 윌콕스를 두 차례 그렸었다.
이 그림은 학생들에게 옆얼굴을 어떻게 그려야
하는지 가르치기 위해서 그린 것이다.

플루티스트 1999 oil on paperboard 32.4×25.4cm

에릭 윌콕스 2002 oil on paperboard 35×25.3cm

이탈리아 여인 2003 oil on canvas 50.8×30.5cm

톰즈의 조카딸 1988 oil on canvas 50.8×42cm

234

알라스카 쿠바강의 이른 가을 1992 oil on paperboard 21×40cm

구름과 파도(산 그레고리오 해안) 1991 oil on canvas 61×96cm

아노락(anorak) 복장의 에스키모 소녀 1992 oil on paperboard 40.6×30.5cm

남북전쟁시
북군의 고수
1991
oil on canvas
52×35.6cm

과거의 삶의 모습을 보존하고 기억하기 위해서
많은 사람들이 열성적으로 각종 단체를 조직했다.
매년 역사적으로 의미가 있는 지역에서
시장, 학교, 전쟁, 군대사열, 장례식 등과 같은 행사에

당시의 관습을 재현한다.
이 북치는 사람은 사실 역사 교사였다.
역사화를 그리는 화가에게 이러한 활동은
큰 도움이 된다.

경기-시작! 1991 oil on canvas 91.4×61cm

아름다운 합주 1993 oil on canvas 81.3×55.9cm

검은 머리의 이탈리아 처녀 2002 oil on canvas 86.4×81.3cm

모나 2002 oil on canvas 76.2×66cm

감상 1992 pastel 63.5×48.9cm

나의 그림부스 1993 oil on canvas 86.4×132cm

뉴멕시코 아트페어(Ⅱ) 1991 oil on paperboard 25.4×39.4cm

아스펜 설경 1991 oil on canvas 40.5×50.8cm

1992년 앨버커키 아트페어 1992
oil on paperboard 30.5×23.5cm

목욕을 마치고 2002 oil on paperboard 28.6×20.3cm

내가 미국을 여행한 몇 년간 미술 교수 방식은
주로 일주일 동안 열리는 워크샵 형태였다.
워크샵의 장점은 학생들이 당대 명사들을
광범위하게 만나볼 수 있다는 점이다.
리차드 스미드도 워크샵을 개설했었다.
그러나 단점은 점진적이고 체계적인 수업을 받을 수
없다는 점이다. 나는 이런 수업을 많이 해봤다.
이 스케치들은 모두 수업 때 그린 것으로 수업을 하면서
순전히 회화 기술을 설명했다.

낮에는 실기수업을 하고 저녁에는 낮 수업에서
발견한 문제점을 이론적으로 설명해 주었지만
깊이 있는 창작문제는 다룰 수가 없었다.
그러나 외국인으로서 이러한 활동을 통해
미국 미술계와 광범위하게 접촉할 수 있으며
영향을 미칠 수 있었던 것은 상당히 고무적인
일이었다. 우측 그림 속 가장 오른쪽에 서있는 사람은
미국의 유명한 풍경화 화가인 제인 윌콕이다.

누드-시연(교실연출)
1991 oil on paperboard 50.8×35.6cm

누드-시연 1991 oil on paperboard 50.8×35.6cm

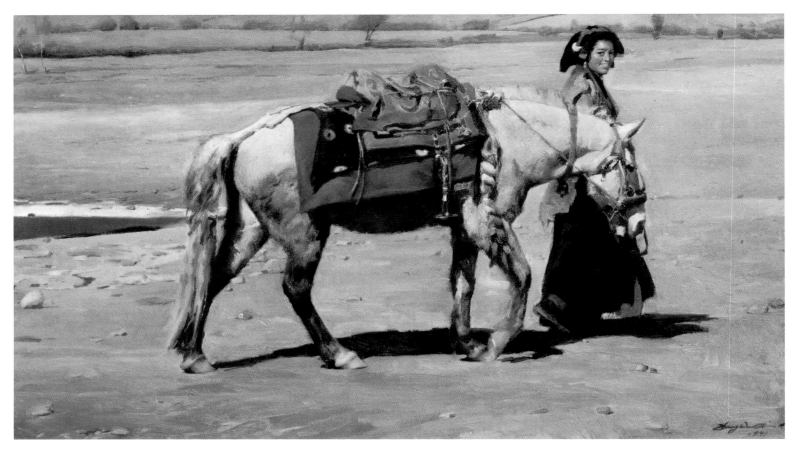

귀로 1993 oil on canvas 100×174.4cm

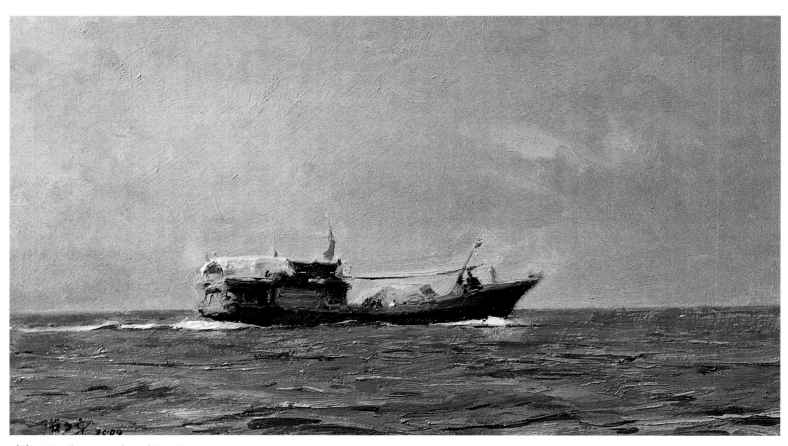

귀항 2000 oil on paperboard 20×37cm

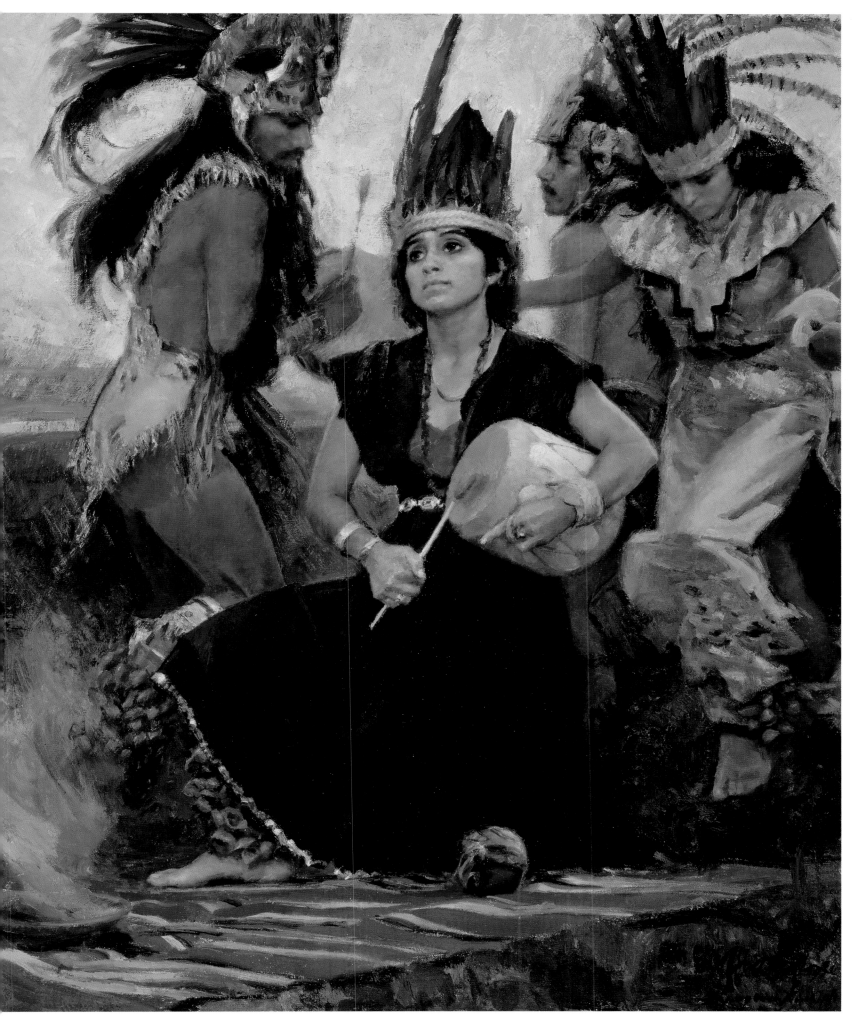

잉카 댄스 1993 oil on canvas 90.2×74.9cm

낯선 손님 1996 oil on canvas 81.3×61cm

감주 1996 oil on canvas 76.2×76.2cm

귀국

중국의 화가들은 서양 예술을 배우면서 시각 예술을 통해 서양 사람들의 생활을 알게 된다. 아울러 예술과 실제 삶의 관계를 조명해 보게 된다. 서방 세계에 직접 들어온 화가들은 당연히 유화로 그것을 표현해보고자 하게 된다. 그들은 친구 집 벽에 걸린 그림, 여러 전시회의 작품, 특히 시장이나 갤러리에 전시된 유화 작품들을 보면서 재료나 화법, 작품 이념과는 관계없이 모든 작품에 친

숙함을 느낀다. 해외에 나온 화가들에게는 역시 가장 익숙한 것이 그림이기 때문이다. 그들은 머지않아 자기도 이런 작품을 그릴 거라는 믿음을 갖게 된다. 그들은 외국 생활을 자신의 예술 속에 자유자재로 담아낼 수 있어서 동등한 자격으로 예술의 전당에 오를 수 있다. 문제는 오직 시간이다. 따라서 화가들은 예외 없이 대부분 처음 정착한 곳을 소재로 삼아 그림을 그린다. 그러나 거의 모든 화가들이 비슷한 이유로 중국의 소재를 다시 찾게 된다. 수박 겉핥기식으로 맛을 본 외국 생활을 표현할 때 스스로 무언가가 부족하다고 느끼기 때문이다. 초상화, 풍경화, 정물화를 그릴 때는 큰 문제가 없다. 그런데 더 깊

249

열쇠를 걸고 있는 소녀 II 1995 oil on canvas 81.3×91.4cm

숙한 인간 내면의 의식을 다루어야 할 때는 그곳 사람들의 삶에 대한 인식이 부족함을 실감하게 된다. 또 자신의 작품이 미국 화가와 미국 관람객의 시선과는 매우 큰 차이가 있음을 발견하게 된다. 자신감은 당혹감으로 바뀐다. 더 심각한 것은 이런 변화나 포기가 자신의 예술적 입지를 잃게 하는 위기가 될 수도 있다는 것이다.

개성 있는 화가들까지도 자신에게 익숙했던 중국 소재, 사랑하고 잊을 수 없는 조국을 다시 그리기 위해 잇달아 귀국했다. 1990년대에는 카메라의 영향력이 점차 커졌다. 나는 거주권이 허락하는 기간 내내 오래 머물렀다. 내가 최대한 체류하려 했던 가장 결정적인 이유는 많은 작품을 고국에 남기고 싶은 마음과 두 나라의 문화 교류를 위한 책임감 그리고 사명감 때문이었다.

아름다운 파초
2000
oil on canvas
101,6×66cm

짙은 나무 그늘과 맑은 샘물 2001 oil on canvas 91×66cm

녹색 스웨터를 입은 소녀 2002 oil on canvas 60.5×50cm

1980년대 당시 외국에서 활동했던 중국 유화 화가들은 해외 교류의 다리가 되었고, 세계 시장에서 만족할 만한 인정을 받았다. 시장 지향의 문제는 이미 과거가 되거나 새로운 형태로 변했다. 중국도 이미 국제화가 되었기 때문에 화가들이 더 이상 해외에 거주할 필요성이 없어졌다.

외부 상황의 변화는 내 개인적인 선택의 요인이 된다. 21세기의 시작과 함께 역사화는 또다시 내 작품 주제로 편입되었다. 〈비가悲歌〉를 그릴 때 모든 생각이 더욱 확실해졌다. 1980년대, 외국으로 진출하고자 했을 때, 나는 퇴직 후의 보장된 생활을 기꺼이 포기했다. 20년 후, 미국 아 팔라치사회보장 사무실에서는 내 작품 활동을 통해 적립된 퇴직 연금을 지급하지 않으려 했지만, 나는 돌아와야만 했다. 러시아 화가인 니콜라이 페신은 아버지로부터 목각기술을 전수받았다. 그는 뉴 멕시코주의 타오스에 화실과 집을 짓고, 기둥, 대들보, 계단, 창문, 가구와 같은 화실의 모든 것을 러시아 스타일로 조각했다. 나는 그의

작업이 단지 유희에 불과한 것이라고 생각하지 않았다. 후대의 사람들이 페신의 옛집을 감상하도록 만든 것은 더욱 아니다. 그는 단지 밤낮으로 러시아를 생각하며 만들었을 뿐이다. 미국에 온 후 그는 〈채소의 해충〉〈러시아의 결혼식〉과 같은 사람의 마음을 감동시키는 그림, 러시아의 삶에 깊은 뿌리를 둔 작품을 더 이상 그리지 않았다. 그가 만약 사고로 인해 그렇게 일찍 세상을 떠나지 않았더라면 인디언의 초상 말고도 그가 그리지 못할 것이 없었으리라!

20세기 후반, 시대는 달라졌다. 페신은 미국의 미술계에 존경할만한 기억을 남기고, 러시아 예술의 작은 통로로 남았다. 중국 화가들은 태평양의 두 해안으로 물밀듯이 쏟아져 들어왔다. 상 딩은 고향인 윈난으로부터 영감을 받아 미국의 댄스 스쿨 그림을 그리던 것을 슬그머니 접어버렸다. 미국에 자리를 잡은 리우 훼이한이 한 번은 나에게 아이가 대학에 들어가고 나면 중국의 가장 힘든 지역으로 가서 생활해보고 싶다고 말했다. 그리고 그는 정말 미국 화

아름다운 유모 2000 oil on canvas 86.5×61cm

가와 여행단을 구성해서 티베트를 방문했고, 미국으로 돌아와서 전시회를 열었다. 스 투미엔은 중국의 초기 이민을 소재로 역사화를 그렸다. 투 즈웨이는 둔황에서 시작해서 고대 중국 문화 발굴의 범위를 넓혀갔다. 나는 황 중앙을 여러 해 동안 보지 못했다. 그는 분명히 캐나다의 한 광활한 초원에서 중국 역사를 생각하고 있을 것이다. 물방울이 모여서 큰 바다가 되듯이, 나는 많은 중국 예술가들이 물방울처럼 사람들 사이의 틈으로 들어가 다른 민족들과 교류해야 한다고 생각한다.

반세기 전, 중국 유화는 무(無)에서 시작했다. 나의 감정과 그림들은 초기 황야에 처녀지를 개척했던 수준의 대단한 선례는 아니다. 사실 우리 후배들은 황

무지를 개간한 선배들의 길을 따르고 있다. 우리는 오늘날 확실한 근거와 믿음을 갖고 단언할 수 있다. 중국 유화는 이미 세계 문화 속에서 전혀 손색 없는 중국의 민족 문화가 되었다. 과거의 잘못을 스스로 반성하면서 앞을 향해 열정적으로 달려가면 언젠가 우리 미술관이 소중하고 아름다운 그림들로 가득 차지 않겠는가.

사람들의 기호가 예술의 정치적인 성향을 결정한다는 믿음에 대해 나는 반드시 그런 것은 아니라고 본다. 20세기 초 러시아의 모더니즘 사조는 19세기 리얼리즘 전통을 여러 해 동안 단절시켰다. 거의 같은 시기에 미국에서도 예술 교육을 포함한 여러 분야에서 1950년대 말까지 더욱 긴 시간 동안 영향을 받아 왔다. 사람들의 기호가 예술의 방향을 결정할 수는 없다. 예술사는 예술과 예술이 의존하고 있는 시장의 관계처럼 명확하게 구분할 수는 없다. 우리는 예술이 왜 이런 경우에는 이렇고 저런 경우에는 저런지 이해할 수 없다. 프롤로그에서 내가 경매 시장으로 들어간다고 언급했던 대로 중국 예술 분야에서 몇 십 년 동안 살아가는 동안 나의 스타일은 여러 차례 변모해왔다. 1950년대에는 예술가들이 배출되기 시작했고, 1960년대에는 예술이 정치 선전의 도구가 되었다. 1970년대에 나는 내 작품을 전시할 박물관을 찾아다녔고, 1980년대에는 시장으로 뛰어들었다. 지금 나는 안정적인 갤러리 시장으로부터 거친 파도 일렁이는 경매 시장으로 나가고 있다.

다른 생산 시스템 안에서 살아남는 예술, 그 면모는 전적으로 달라질 것이다.

예술을 이해하려면 시장 동향을 분석하지 않으면 안 된다. 여러 예술품을 앞에 두고도 진가를 모르고, 거리에서 떠도는 소문을 들으면서도 쓸 만한 작품들을 분별하지 못하는 이유가 사실은 시장의 동향을 파악하지 못했기 때문이다.

우리는 마른 모래 언덕을 가로질러 늪을 지나고 조용한 바다를 건너 지금 활기 넘치는 파도를 마주하고 있다. 우리는 이를 환영하고 이 흐름을 기뻐해야 한다. 내 예술의 여정은 전에 그랬던 것처럼 미래를 향해 나아가리라.

길은 반복되어 넓어지고, 더 북적대며 많은 매체들과 함께하리라.

거리에서 먼지가 날리는 것은 피할 수 없다. 오히려 먼지가 있음으로써 더 활기차 보일 수도 있을 것이다.

끝까지 읽어주신 독자 여러분께 감사드린다.

장원신

들판 옆의 나무
1998
oil on paperboard
17.8×24.5cm

아침 햇살
1993
oil on canvas
72.4×48.3cm

단짝친구 1995 oil on canvas 55.9×76.2cm

따뜻한 모닥불
1997
oil on canvas
78.7×99cm

녹색의 하이난 2000 oil on paperboard 76.2×55.9cm

창가의 이족처녀 2000 oil on paperboard 40×31cm

푸른 란창강 1998 oil on canvas 91.4×165.1cm

원위강의 가을 2007 oil on canvas 54×123cm

262

시원한 코코넛 2000 oil on paperboard 30.5×22.9cm

목동의 귀가 1994 oil on canvas 71.1×101.6cm

사탕수수밭 1996 oil on canvas 74.3×50.8cm

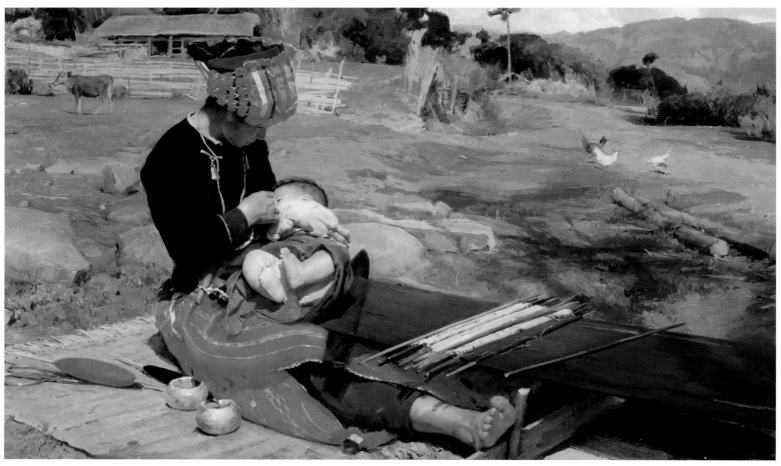

베짜는 징풔족 여인 1994 oil on canvas 76.2×127cm

저녁노을 1994 oil on paperboard 19.7×28cm

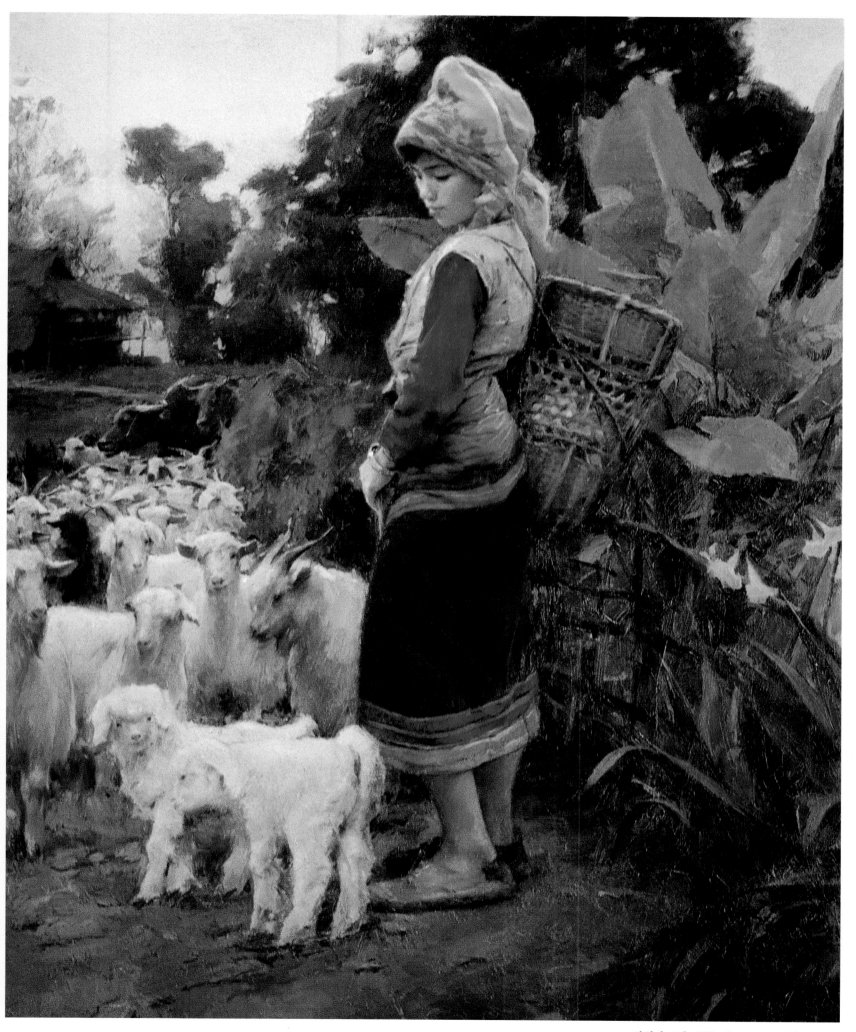

양치기 소녀 1999 oil on canvas 94×73.7cm

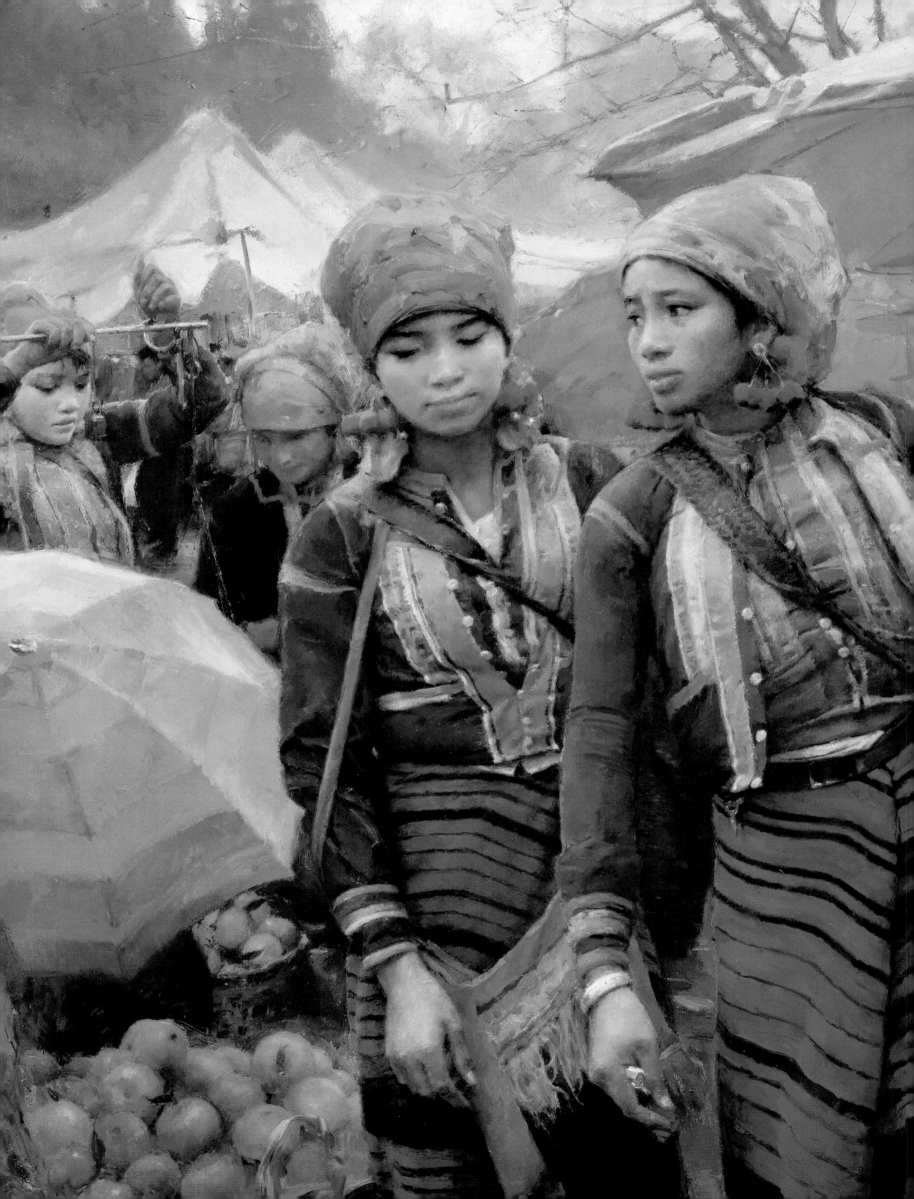

장에 가다
1999
oil on canvas
91.4×109.2cm

사탕수수 파는 소녀 2000 oil on canvas 76.2×62.2cm

가족 1997 oil on canvas 71×106.7cm

민왕성 부근 마을
2003
oil on paperboard
27×39cm

항구의 아침 1998 oil on canvas 95.3×76.2cm

부지런한 혜안 여인 1976 oil on canvas 68.6×91.8cm

혜안(惠安)의 소녀
1994
pencil
31.7×26.6cm

시닝의 보리수확 2003 oil on canvas 40×70cm

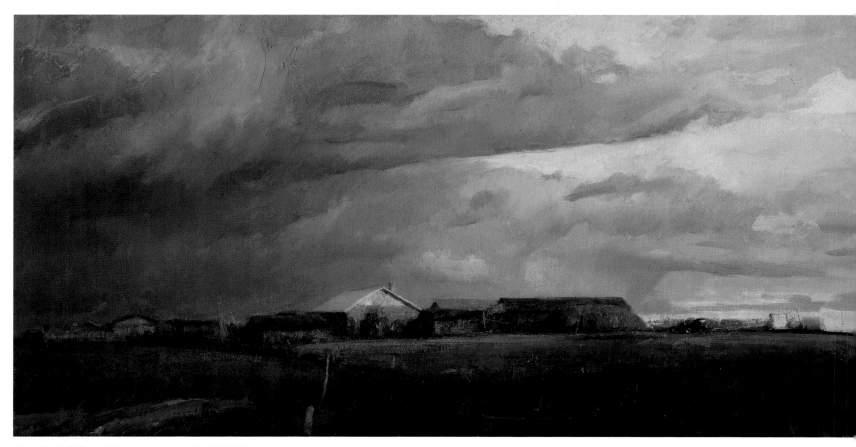

오늘 밤, 단비예보 2008 oil on canvas 54.5×123.5cm

밀밭의 소녀
2006
oil on canvas
77.5×63.5cm

송아지
2002
oil on canvas
30.5×50.8cm

275

보리 타작 1996 oil on canvas 78.7×86.4cm

산길이 가파롭구나 2000 oil on canvas 91.4×61cm

물 심부름 1999 oil on paperboard 91.4×91.4cm

아이들의 우정은 서로 다른
민족이 어울릴 때 더욱 돋보인다.
이 티베트 소녀는 부모님을 따라
국경 지대로 들어 온 이국 소녀가
이곳의 삶으로 들어 올 수 있도록
손을 잡아 이끌어 주고 있다.

햇빛을 가리는
초록 두건
1995
oil on paperboard
50.8×40.6cm

보리 밭 1998 oil on canvas 73.8×90cm

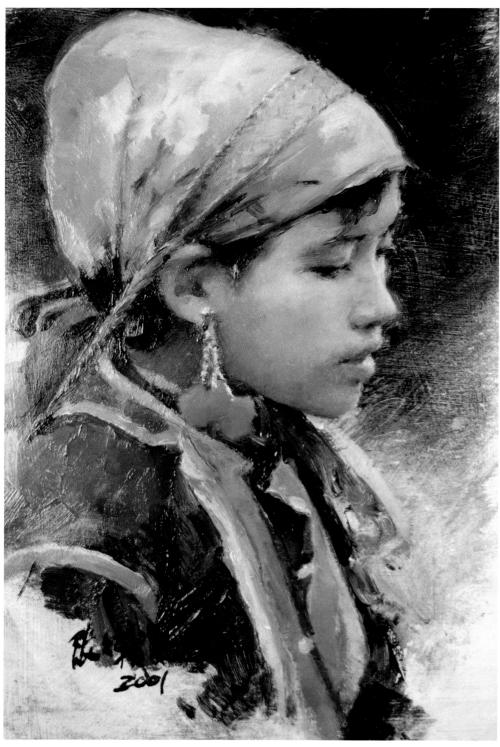

바구니를 메고 있는 소녀 2001 oil on paperboard 30.5×20.3cm

280

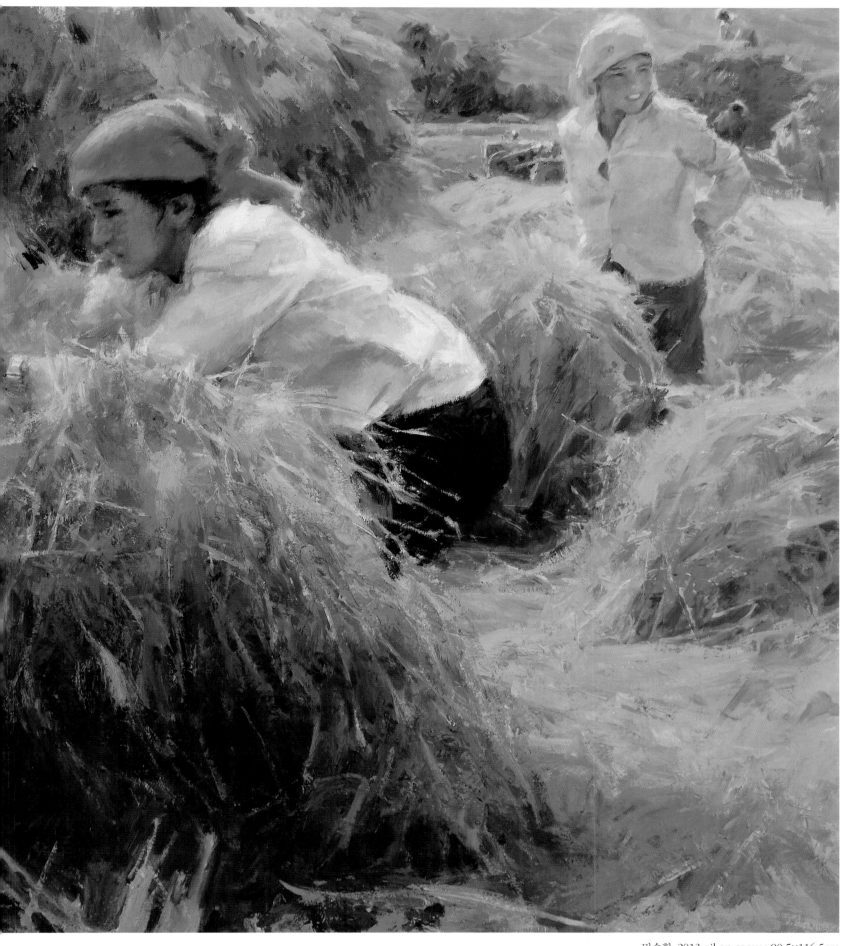

밀수확 2013 oil on canvas 90,5×116,5cm

농부의 뜰
2005
oil on paperboard
26×37.7cm

소목장의 몽골 처녀 1996 oil on paperboard 40.6×50.8cm

노래하는 산골 소녀 1995 oil on canvas 50.8×40.6cm

여명의 부름 2006 oil on canvas 45×82cm

여신, 잠들다 2007 oil on canvas 60×110cm

284

직조하는 티벳 여인 2001 oil on canvas 86.5×63cm

사진작가의 초상 2001 oil on canvas 80×60cm

대학생 2001 oil on paperboard 39×35cm

강가의 소녀 2003 oil on canvas 100.5×72.5cm

누드 2001 oil on canvas 66×56cm

가다마린 2009 oil on canvas 156×216cm

달빛
2012
oil on canvas
90×128cm

어두운 밤 2000 oil on canvas 71×61cm

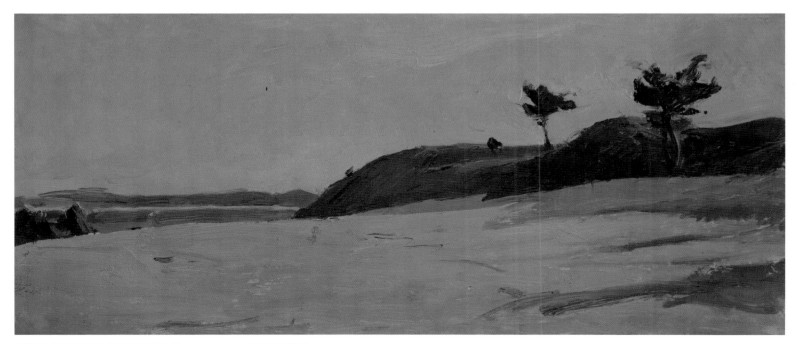

1895년 일본육군의 착륙지 1986 oil on paperboard 16.5×38.5cm

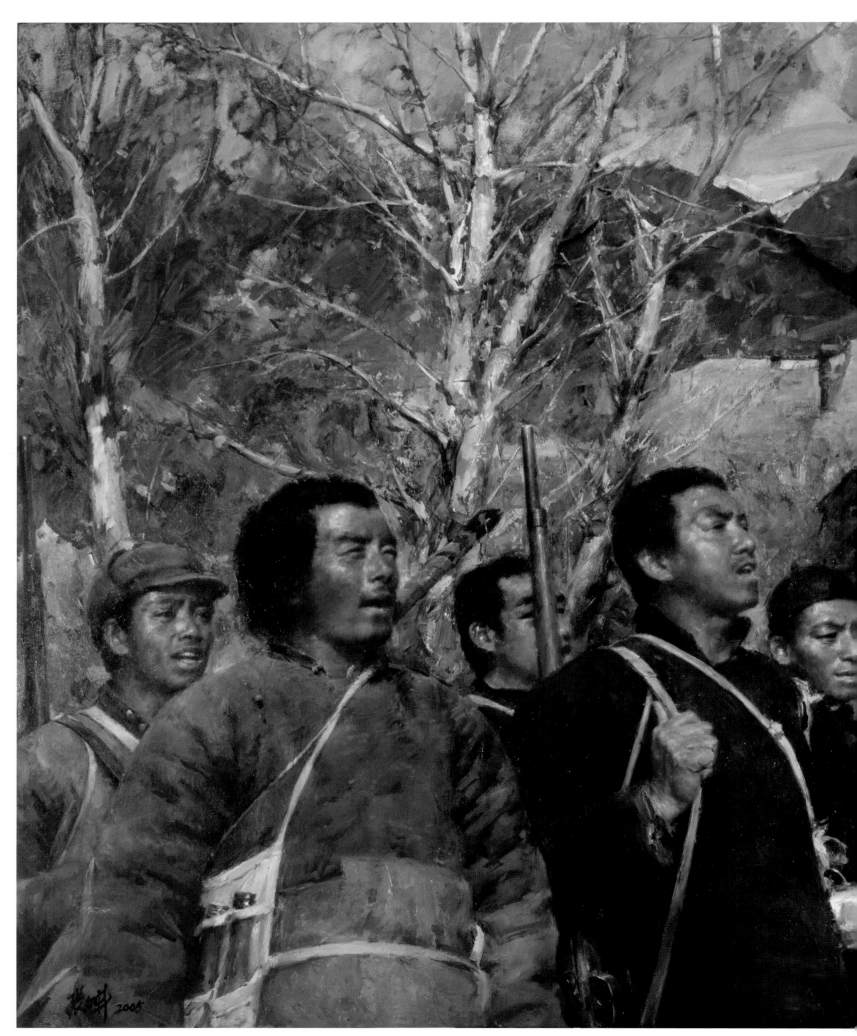

비가(悲歌) 2004 oil on canvas 145×200cm

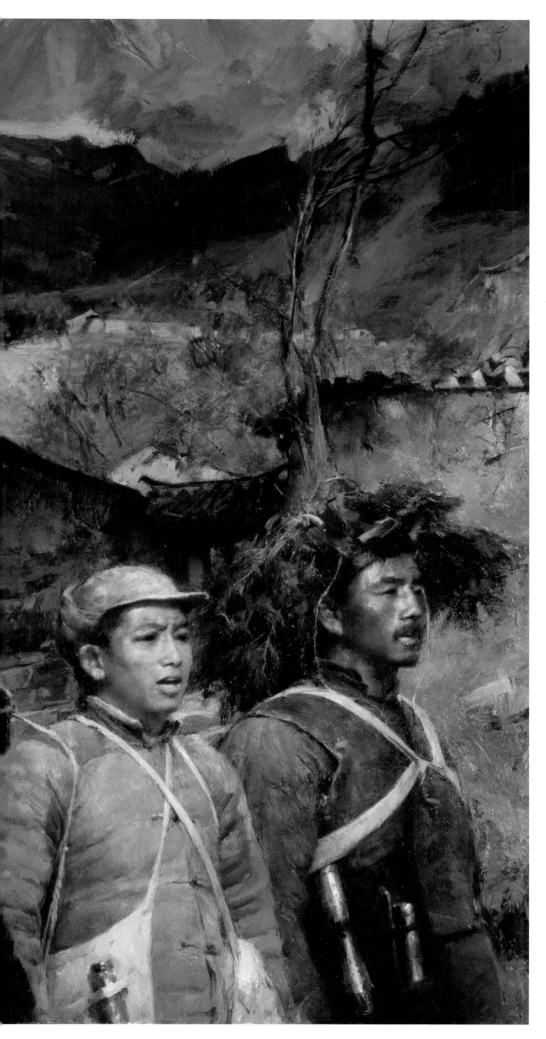

〈비가悲歌〉

30년 전 군사 박물관의 〈용왕매진〉을
그릴 당시, 나는 항일 전쟁 때의 사진을
얻었다. 나는 한참 동안 이 사진에 대해
생각했다. 이 속에는 영원히 잊을 수 없는
역사가 기록되어 있었다. 이 사람들은
민족이 위기에 처해있을 때 개인적인
고통을 감내하면서 국가의 승리를 위해
싸운 영웅들이다.
내가 아직 어린아이였을 때, 다음에
자라서 일본을 물리치겠다고 다짐만
하고 있을 때, 선배들은 이미 전쟁터에서
무기를 들고 있었다.
나는 이 사진을 찍은 작가에게 감사한다.
그가 이 그림에 영혼을 불어 넣어 주고
있다. 후세대로서 나는 선배들의 염원을
물려받아 그 사진을 확대해서 더욱
선명하게 볼 수 있도록 해야 했다.
그들은 진정한 영웅이자 자유의 선봉자이다.
역사는 영원히 그들을 기억할 것이다.

왕엘샤오 2015 oil on canvas 120×200cm

75년 전 제2차 세계대전 때,
13살의 목동 왕엘샤오는 일본 침략군 부대를
매복지로 유인하였고, 그곳은 그들의 매장지가 되었다.

침묵의 골짜기 2012 oil on canvas 105×200cm

100연대 전투에서의
펑 더 후아이
1994
pencil
31.7×26.6cm

텅 빈 마을에서 2010 oil on canvas 130×95cm

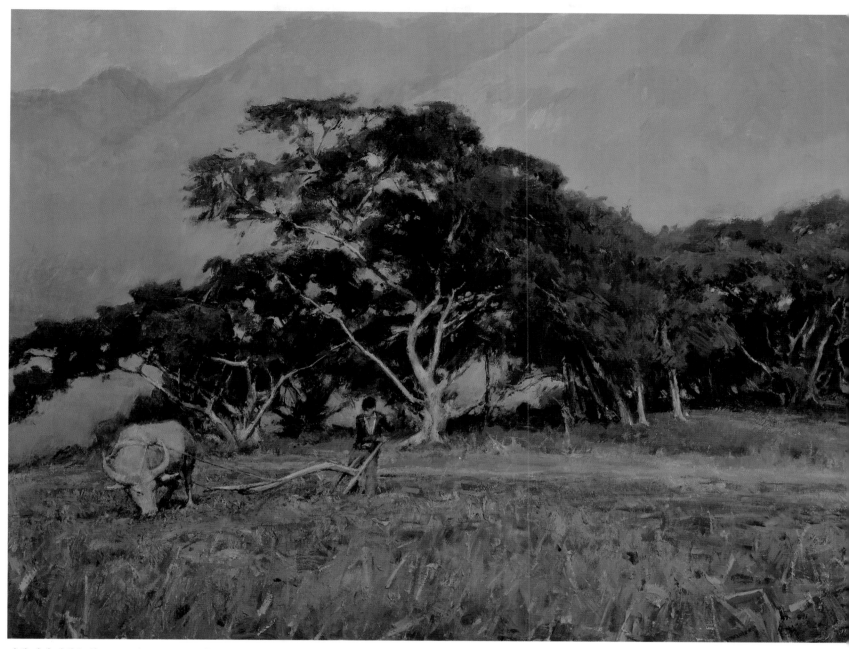

디앤 미앤 길의 농원 2013 oil on canvas 84.8×111.5cm

디앤 미앤 길은 제2차 세계대전 중
교통의 요충지였다.

제2차 세계대전으로
폐허가 되어 버린 마을에 남겨진
어린 소녀가 부모를 기다리고 있다.

루거우의 여명 1960 oil on paperboard 15×36cm

상강의 정령
2013
oil on canvas
100×200cm

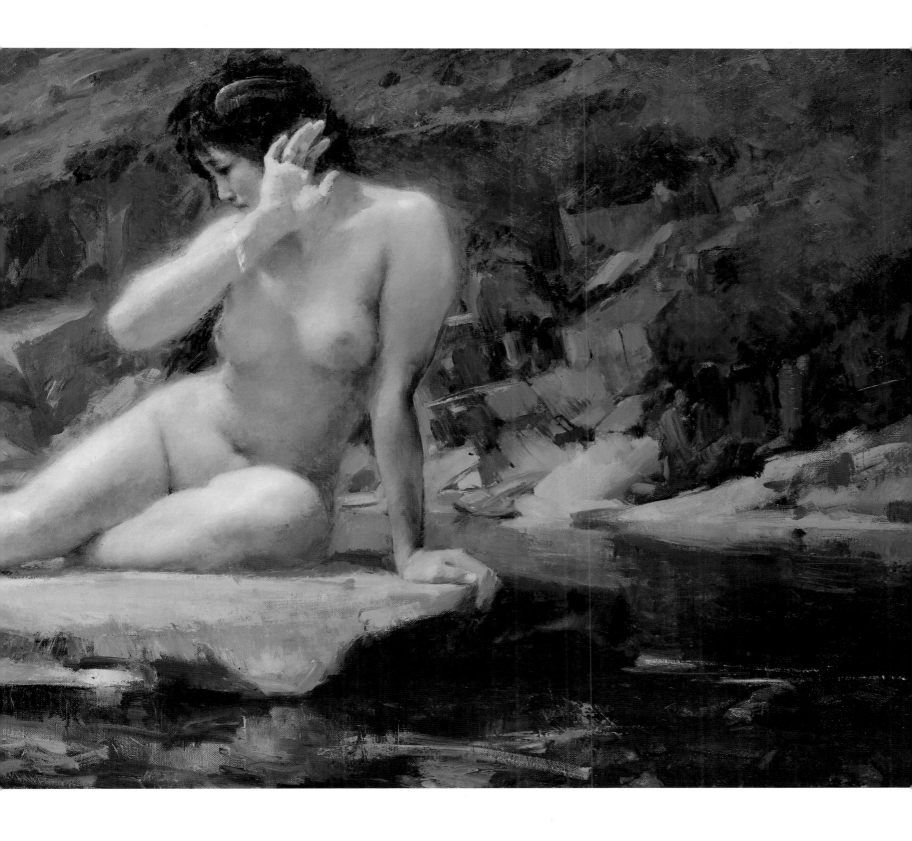

湘灵歌 – 魯迅

昔闻湘水碧如染，
今闻湘水胭脂痕。
湘灵妆成照湘水，
皎如皓月窥彤云。

샹령가 – 루쉰

쪽빛보다 더 푸르던 샹강물에
새빨간 연지 분을 풀었는가
정령이 바라보는 강물 속엔
붉은 노을 엿보는 밝은 달

평화로운 해 노천 시장
2000
oil on paperboard
50.8×40.6cm

버스정거장
1984
oil on paperboard
32×49.5cm

장거리 여행 1998 oil on canvas 76.2×56cm

루난고원의 흥겨운 춤잔치 2012 oil on canvas 120×200cm

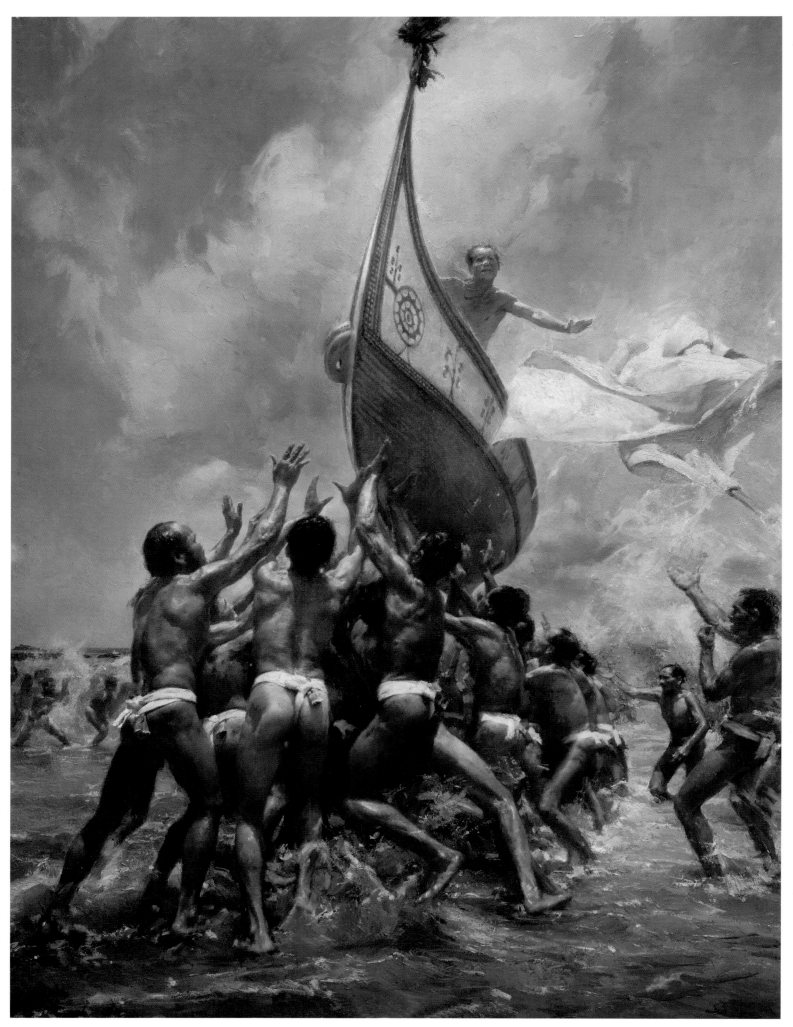

진수식 2006 oil on canvas 200×150cm

〈진수식〉

타이완 동남해의 란위 섬에는 세계에서
가장 아름다운 어선이 있다. 선체 안팎에는 서로 다른
의미와 문화를 나타내는 토템 문양들이 새겨져 있다.
유네스코에서는 수공업으로 만들어진 이 배를
우리가 보호해야 할, 세계에서 가장 아름다운
네 척의 배 중 하나로 선정했다.
새로 만든 배를 물에 띄우기 하루 전에 거행되는
진수식은 매우 중요한 의식이다. 이 행사에서는
온 섬에서 초대 받은 손님들이 모두 정장으로
갖춰 입고 노래를 부르며 신께 제를 올린다.
이 의식을 시작한 후, 마을의 촌장들이 배 옆으로
모이고 선주는 신의 가호가 있기를 기도한다.
그리고 이어서 두 눈을 부릅뜨고 노려보며 두 손을
휘저으며 사방에서 귀신을 쫓는 춤을 추기 시작한다.
확산된 에너지와 응집된 힘이 귀신을 쫓아낸다.
악령을 쫓는 의식이 끝난 후, 선주는 배를 띄우면서
18번 이상의 축복 기도를 받는다.

부족 사람들은 만약 선주가 넘어지지 않고 똑바로
서있으면 새로 만든 배와 선주에게 이미 신의 가호가
있는 것이고, 조상들로부터 복을 받았으므로 후에
고기를 잡으러 바다로 나가면 바람과 파도를 이기고
만선으로 돌아올 수 있다고 믿었다.

야자숲
2000
oil on paperboard
28×28cm

후아리앤의
황금 물결
2014
oil on canvas
60×100cm

말타기를 마치고
2004
oil on paperboard
34×24.5cm

목장의 오후
2006
oil on canvas
29×49cm

양치기 소녀
2007
oil on canvas
106.5×68.5cm

호반의 푸른 초원
2011
oil on canvas
134×144cm

몽골 천막
2004
oil on paperboard
17.5×26.5cm

몽골 소녀 2004 oil on paperboard 40×27.5cm

기계화된 기사 2008 oil on canvas 97.5×74.5cm

훈산다커 초원의 말들
2005
oil on canvas
97×130cm

장강의 여명 1983 oil on paperboard 33×45cm

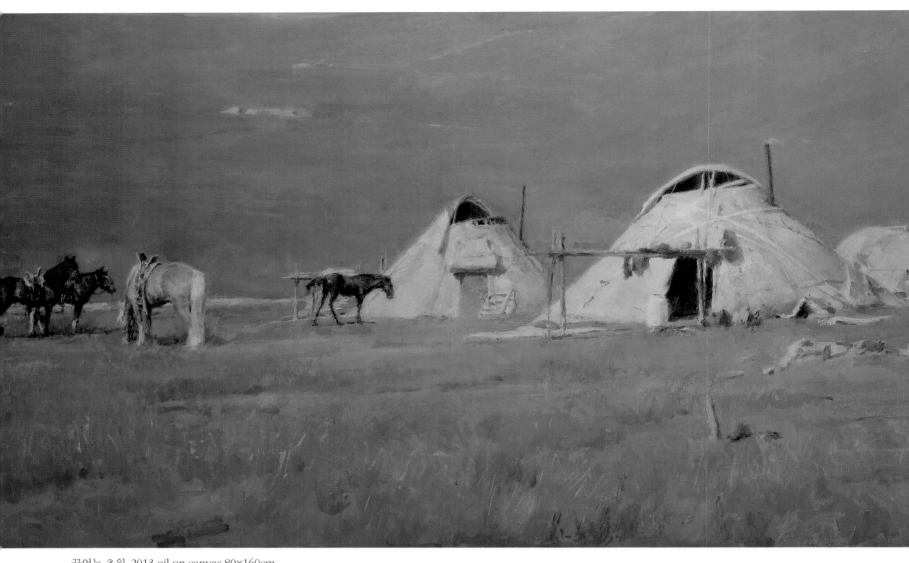

끝없는 초원 2013 oil on canvas 80×160cm

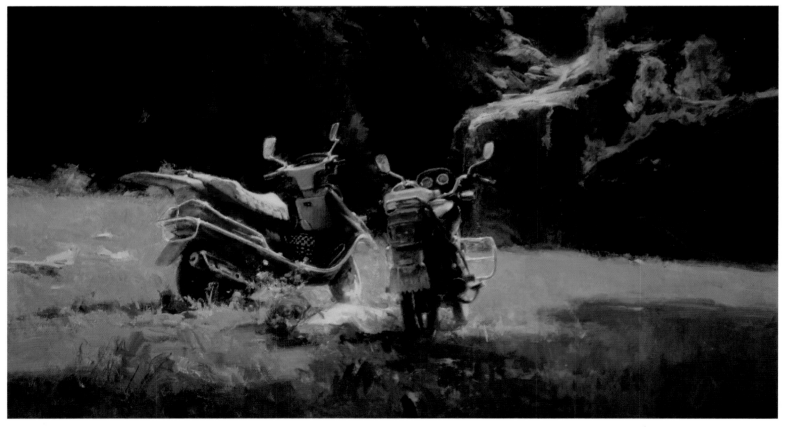

초원의 융단 2014 oil on canvas 90×160cm

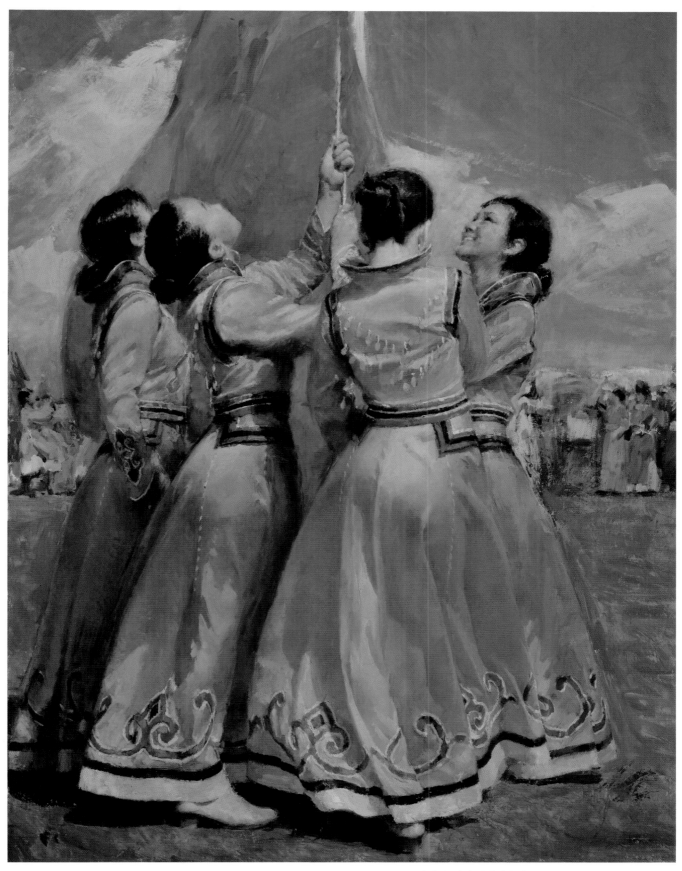

나담 축제의 깃발세우기 2008 oil on canvas 115×88cm

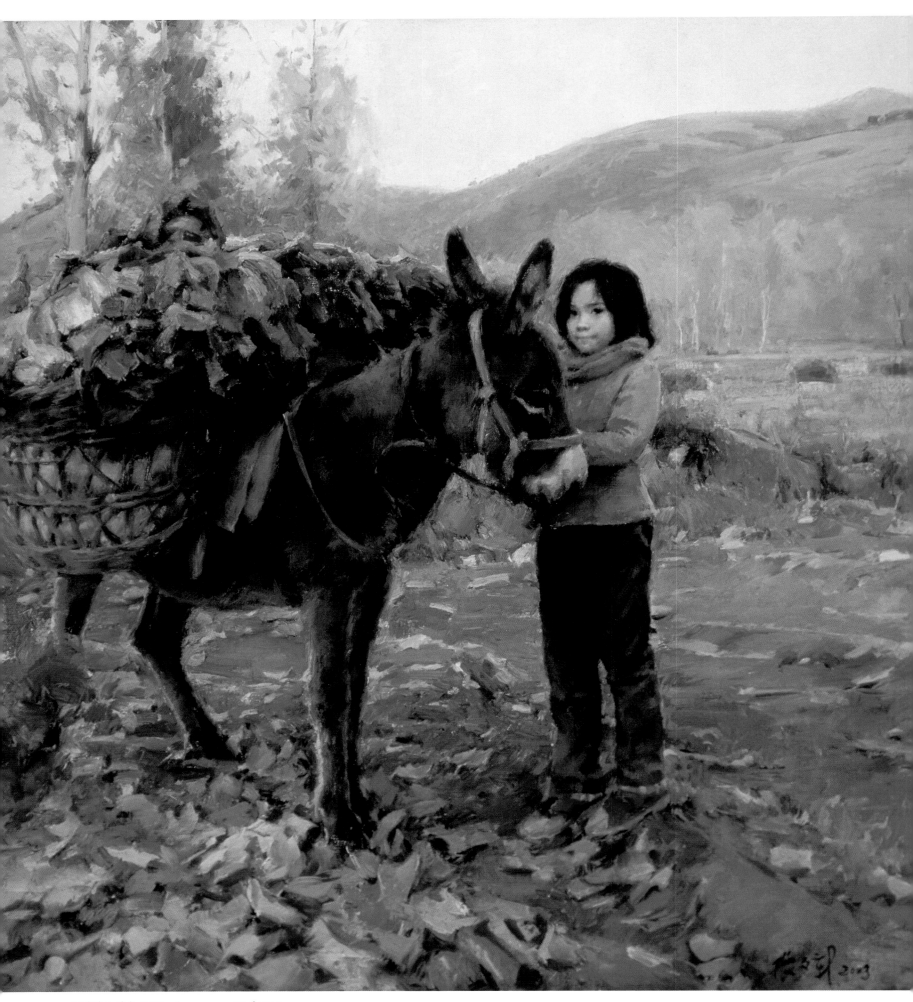

북방의 늦가을 2003 oil on canvas 82.6×77.5cm

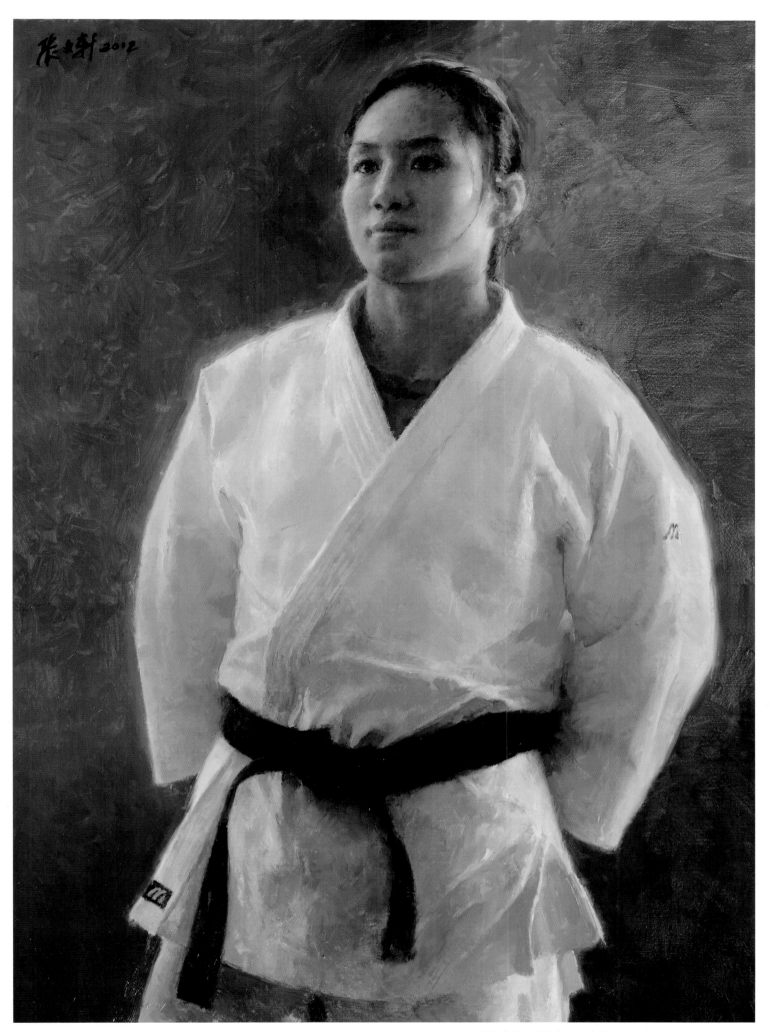

2000년 올림픽 금메달리스트 탕린 2011 oil on canvas 130×97cm

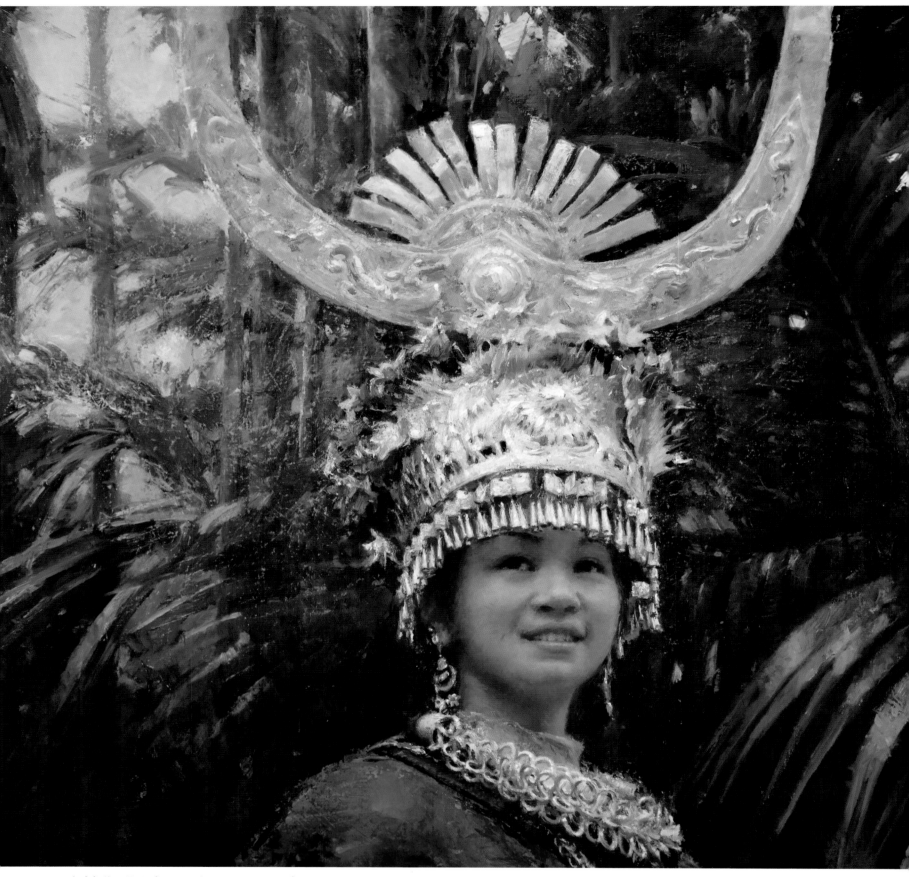

은관을 쓴 묘족 소녀 2011 oil on canvas 80×116cm

316

알타이의 자작나무 2005 oil on paperboard 38×22.5cm

가을 이사 2007 oil on canvas 92×165cm

속삭이는 바람
2003
oil on paperboard
36×60cm

우뚝 솟은 포플러 2014 oil on canvas 70×50cm

알타이의 석양
2005
oil on canvas
24.5×32.5cm

가파징으로의 이주 2008 oil on canvas 86×108.24cm

이맘의 집 2006 oil on canvas 44×60cm

투르판의 타는 듯한 태양이 뜨면 2011 80×115cm

나의 푸른 산으로 돌아오다 2014 oil on canvas 130×150cm

화산 설경 2014 oil on canvas 160×140cm

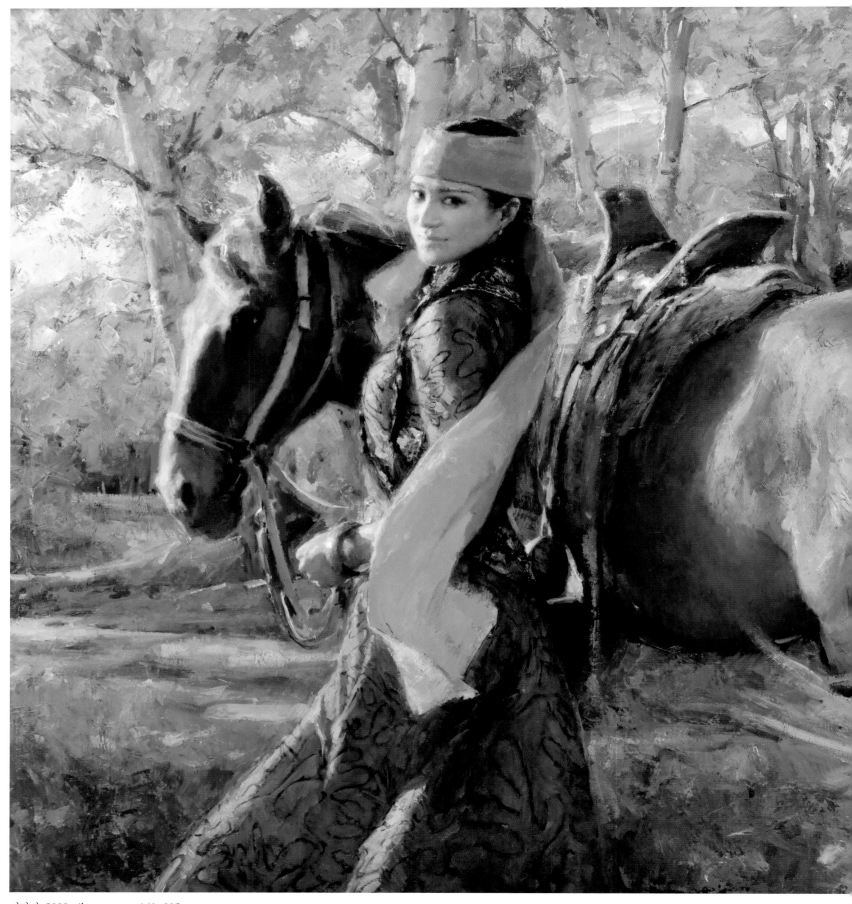

이단아 2009 oil on canvas 140×205cm

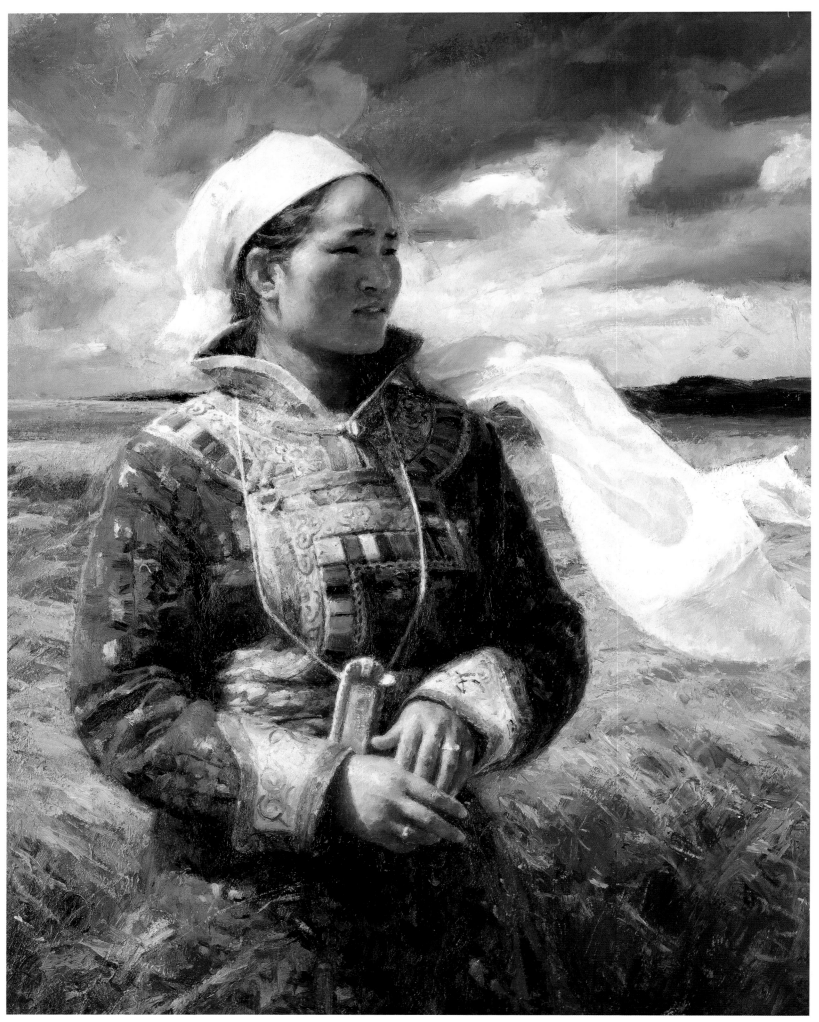

초원의 바람 2009 oil on canvas 100×80cm

326

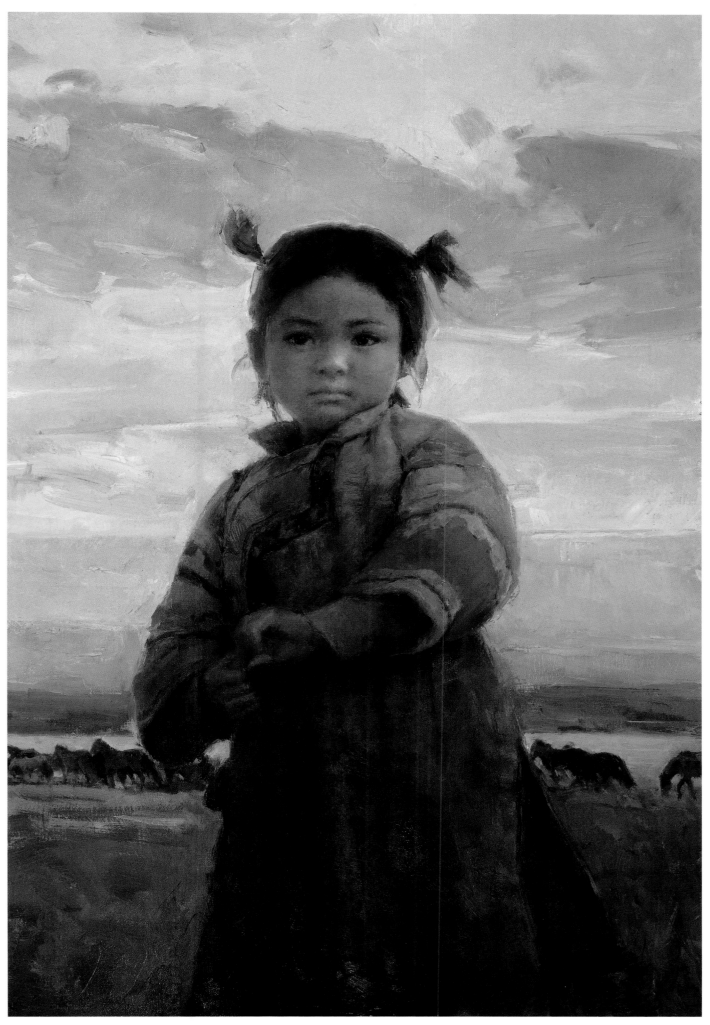

하늘과 땅 사이에 2003 oil on canvas 91.4×61cm

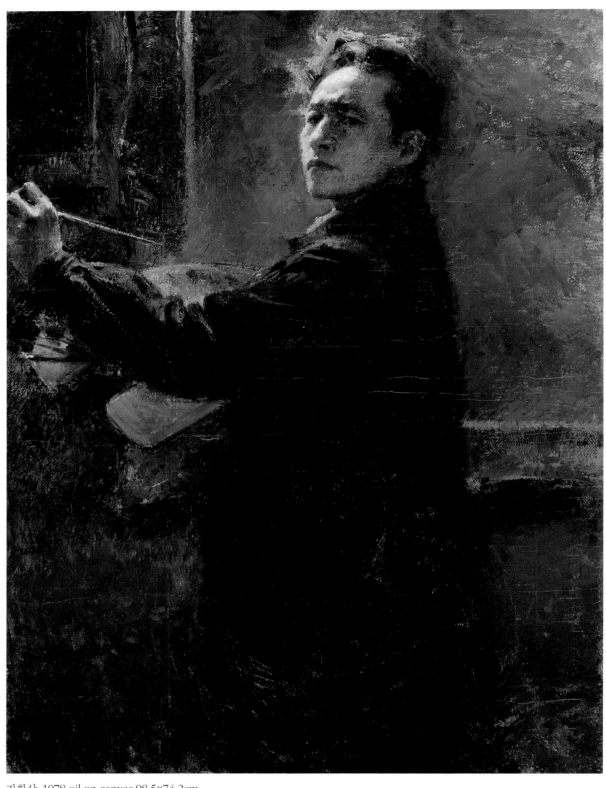

자화상 1978 oil on canvas 98.5×74.2cm

History
of
Zhang WenXin

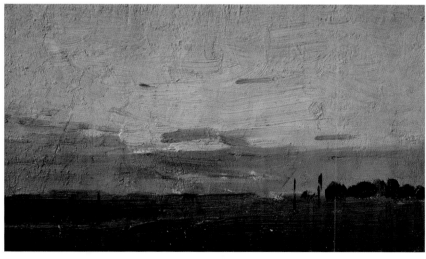

떨어지는 장미빛 구름 1962 oil on paperboard

장원신 연표

1928년 9월 22일 중국 톈진시 하동구에서 출생.

1935년~1941년 진취초등학교. 즈구초등학교에서 리우찌우 선생님으로부터 미술 계몽 교육을 받음.

1941~1943년 무자이 중학교, 양샹의 녹주예술연구소에서 목각을 배움.

1943~1945년 외조부를 따라 흑룡강성 하이린으로 이주, 무단강사범학교에서 수채화를 그리기 시작.

1946년 무단강 츠민초등학교 교사로 재직.

1946년 5월 금연포스터 경연 대회에서 무단강시 인민정부 최우수상 수상.

1946~1948년 톈진으로 돌아와서 톈진시립예술관에서 수학.

1948년 10월 지중해방구로 이동, 화베이대학 제1부에서 수학.

1949년 2월 9일 화베이대학 제3부 미술학과에서 수학.

1949~1951년 베이징대학 물리학과에서 수학.

1951~1958년 베이징시 미술작업실 창작간부로 재직.

1952년 스자좡열사묘역 조각 작업에 참여 미술작업상 수상.

1953년 공예미술가 차이딩팡과 결혼. 천안문인민영웅기념비 부조 작업에 참여. 유화 〈소년의 집〉 문화부 작품상 수상. '중국청년'(잡지), '북경일보'에 발표되었으며 인민미술출판사에서 출관.

1954년 장톈이의 〈루오원잉의 이야기〉, 웨이웨이의 〈오래된 굴뚝〉의 삽화제작, 〈돌과 강철 시리즈〉등을 '미술'(표지) '베이징일보', '연환화보', '전리보'(러시아)에 발표, 미술작업상 수상.

1955년 중앙미술학원 막시모프 유화강습반에서 수학.

1956년 유화 〈가자! 인민공사로〉가 '인민중국', '베이징일보', '인민화보'에 게재. 베이징시 인민미술출판사에서 출관. 베이징시 문화국 시문화예술연합회상 수상, 중국미술관 소장.

유화 〈인민공사로 옮기는 상조원들〉 톈진인민미술출판사에서 출판. 전국문화예술연합회 주관 '작가예술가 서북참가단'에 참여.

1957년 아들 장이 출생. 〈포석로사생〉 '옌허'(잡지)에 발표.

중국혁명군사박물관 소장 〈공사열차〉를 '미술', '새로운 관찰', '인민화보'에 발표.

건군 30주년 미술전에 참가.

유화 '징강산 밑 수력발전소'(전력공업부 수력발전총국을 위해 그림)를 '신관찰'에 발표.

1958년 딸 장난 출생.

1958~1963년 베이징시미술공사창작실 재직.

1962년 중국미술관 소장 〈루쉰상〉조각을 〈베이징문예〉에 발표. 마오쩌둥의 〈연안문예좌담회 연설〉발표 20주년 기념 전국미술전 참여.

1962년 유화 〈파종하고 돌아오는 길〉 〈신입 상조원〉을 '허베이미술'에 발표.

1963년 유화 〈모숨음〉을 '인민일보', '베이징일보', '중국청년보', '베이징주보', '인민화보', '광시일보'에 발표.

1963년 포스터 〈대포를 쏴라. 역신瘟神을 쫓아내자!〉 '인민중국'에 게재, 인민미술출판사에서 〈아프리카의 불꽃〉을 출판. 〈베트남 인민들이여 전진하라!〉는 '인민일보'에 게재.

1964년~1987년 베이징 화원화가로(문화대혁명 10년) 활동.

유화 〈천용궤이 룽워장에서 세 번의 전투를 치르다〉를 산시인민출판사에서 출관함.

1964년 유화 〈철화비우〉를 '베이징화보'에 발표.

1966년 〈쟈오위루〉를 '인민일보', '민족화보'(표지)에 발표.

1970년	정릉시리즈 유화 〈황릉건축〉 정릉박물관 소장.	1983년	산동에서 강의. 칭다오문화궁에서 개인전 개최. 삼협, 아미, 산시, 용딩강에서 사생진행

1970년 　정릉시리즈 유화 〈황릉건축〉 정릉박물관 소장.

1971년 　정릉시리즈 유화 〈소작농의 밭을 빼앗다〉, 소묘 〈벽돌 제조〉 정릉박물관 소장.

1972년 　판체쯔와 왕원광과 합작하여 〈왕궈푸〉 제작. 베이징출판사에서 출판.

1973년 　톈진사범학원에서 강의. 유화 〈광산 대폭발〉. 포스터 〈석유의 노래〉 톈진인민미술출판사에서 출판.

1975~1976년 　석유탐사선 하이양 1호, 탐사선 1호, 발해2호에 탑승 해양사생 진행. 유화 〈바이올리니스트〉 중국미술관 소장.

1978년 　하얼빈사범대학에서 강의. 완다산에 사생진행. 〈웅장한 태항산〉을 위해 산시 동남부로 내려가 밀착 취재. 간난에서 사생진행.

1978~1980년 　군사박물관을 위하여 〈용왕매진〉 〈전우〉등 작품 제작. 유화 〈만저우 위원회의 류사오치〉 〈저우언라이〉, 초상화 〈천징룬〉 〈천츠〉 〈쟝펑〉 등 베이열사기념관 소장. 〈항일 전쟁 전선의 주오취안 장군〉 한단열사묘역 소장. 〈웅장한 태항산〉을 건국 30주년 전국 미전에 출품 문화부상 수상. 사오싱, 칭다오, 하이라얼로 사생 여행. 난창열사기념관, 사천 이룽주더기념관, 중국 과학기술관의 요청으로 〈해안의 거센파도〉 작품제작. 유화 〈하얼빈에서의 류사오치〉를 창당 60주년 기념행사에 출품, 베이징시문화국상 수상.

1982년 　유화 〈장형Ⅱ〉(두 번째 수정판) 베이징시미술협회 소장. 랴오닝, 사천에서 강의. 다싱안링 산맥과 샤오싱안링 산맥에서 사생진행. 치치하얼에서 〈책 읽는 소녀〉 조각상 제작. 원작은 베이징항공학원에 기증. 〈조우뺘馬〉 제작. '미술'에 〈우리에게 황량한 세상을 남기지 말아줘〉 발표.

1983년 　산동에서 강의. 칭다오문화궁에서 개인전 개최. 삼협, 아미, 산시, 용딩강에서 사생진행 중국공산당중앙편집국에서 〈마르크스 화집〉 〈1873년 마르크스〉 〈진실한 사랑〉 〈대국〉 출판. 〈진실한 사랑〉 '미술의 벗'에 게재. 엥겔스 화집 〈엥겔스 런던 공산당 제1차 대표대회〉 〈말을 탄 어룬춘 아가씨〉(일본인 이페이정 소장) 〈사냥꾼〉 〈삼림순찰〉을 삼림 미전에 출품.

1984년 　계림, 난닝에서 개인전 개최. 절강, 무석, 쿤밍, 산하이관, 광시, 상하이 바오산에서 사생진행.

1985년 　톈진 지셴에서 강의. 장가계 사생. 화둥석유학원을 위한 〈횃불에 기대어 책 읽는 소녀〉(대리석) 조각상제작.

1986년 　유화 〈논갈이〉 〈베 짜는 여인〉 〈물의 나라〉 〈집 앞에서〉 〈봄이 오다〉 〈새 옷에 수를 놓다〉 〈장날〉 〈시골극장〉 〈풍요로운 수확〉 〈만리장성〉 〈황귀 나무〉 등 작품제작

1987년 　미국 Casper학원에서 강의. Casper Nicolaysen Art Museum에서 개인전 개최. 그리니치출판사 요청으로 〈란란의 아침식사〉 〈황매우〉 〈만리장성〉 〈작은 종이배〉 제작 〈봄의 노래〉 〈높은 산 위의 아기〉 〈청과주 한잔〉 제작.

1988년 　〈푸른 논〉 〈쥐마야 어디로 가느냐?〉 〈밥짓는 연기〉 〈추수하는 날 새벽〉 제작 《장원신유화선》 제1집에 수록.

1989년 　〈새 옷에 수를 놓다〉 〈대문앞에서〉 〈혼례길〉 〈안개낀 리강〉 〈추수 후에〉 제작

1990년 　〈어촌의 여인〉 〈성난 파도가 해안을 치다〉 Campbell County Public Library소장. 1988년부터 다년간 G.W.S의 '용의 나라에서 온 현대 리얼리즘전'에 참여.

1991~1993년 　〈누나의 노래〉 〈산사나무를 파는 소녀〉 〈땅고르기를 하는 티벳여인〉 〈소녀와 닭〉 등 중국 소재의 그림 외에 수많은 미국 소재의 작품제작.

〈장원신〉 평론이 South West에 게재됨. 〈시난 예술〉 잡지 1992년 4월호(작가 Stanly Cuba).

미국의 Jackson Academy, Denver Art League Arizona Art School에서 강의개시.

1994년
미국영주권 획득. 중국 소재를 위주로 한 풍속화 〈사탕수수를 먹고 있는 아이들〉 〈열쇠를 걸고 있는 소녀〉 〈그물을 손질하는 여인〉 〈경파족 여인〉 발표. 객원 화가로 서부예술국가학원(후에 PRIX DE WEST로 바뀜)의 정기전에 참여.
귀국 후 푸젠, 윈난 등지로 사생여행. 칭산 갤러리를 통해 그림을 타이완으로 보내기 시작.

1995년
미국예술가 연례 정기전에 참여하기 시작. 명예회원으로 미국유화가협회에 가입 요청 수락. 후일 마스터 회원으로 추대.
〈배 두 척〉 〈열쇠를 걸고있는 소녀;수정본〉 제작 《장원신유화선》(제2집)으로 장원신작업실에서 출판. 칭하이로 사생여행.

1996년
〈단짝친구〉 〈낯선 손님〉 〈군산〉 〈보리 타작〉 〈사탕수수밭〉 제작.

1997년
루난, 반나 행 사생여행에서 〈가족〉 〈양치기 여인〉 제작.

1998년
광시의 룽성, 산쟝 행 사생여행에서 〈푸른 란창 강〉 〈항구의 아침〉 〈나의 푸른 산으로 돌아오다〉 작품 제작.

1999년
쿤밍, 리 강, 다리 등의 사생지에서 〈물 심부름〉 〈장에 가다〉 〈양치기 여인〉 작품제작.

2000년
하이난으로 사생여행. 〈사탕수수 파는 소녀〉 〈녹색의 하이난〉 작품 제작.

2001년
임업부의 요청으로 베이징화원화가들과 함께 지린 민가 답사, 지린의 사막화 방지 경매 기부를 위한 작품 〈천지〉 제작. 〈봄비〉 〈맑은 강물〉 〈직조하는 티벳여인〉 작품 제작.

2002년
니카라과공화국와 삼협으로 사생여행. 대만 방문. 올림픽 금메달리스트 탕린의 초상화제작. 9월 Concetta D GALLERY

에서 제3회 개인전 개최. 평론 〈첫 번째 인상 그 후〉(작가:웨이 쓰레이)

2003년
《장원신 미국 여행 유화작품집》 톈진인민미술출판사 출판, 2003년1분기 〈리얼리즘은 무한한 생명력이 있다〉를 '미술' 지에 발표. 이탈리아 사생 여행. 11월 Concetta D Gallery에서 제4회 개인전 개최.

1994~2004년
O.P.A(미국유화협회)에서 11년 동안 10여 차례 관람객 선정상 수상. 초상화 〈검은 머리의 이탈리아 처녀〉 미국초상화협회(뉴욕)상 수상. 〈궁정꽃밭〉과 〈이곳에 여명이 비추다〉로 중국미술관에서 개최한 베이징 평원 미술전시회에 참여. 〈중국당대유화가 풍경화 드로잉 화집·장원신〉 톈진인민미술출판사에서 출판.

2005년
〈비가悲歌〉 중국미술관에서 개최한 반파시스트 전쟁 승리 60주년 기념전시회에서 우수작품상 수상. 〈웅장한 태항산〉을 다혀 새로운 시대 중국유화회고전에 출품. 톈진인민미술출판사 〈중국당대유화가 정물화 작품집·장원신〉 출판. 신장 사생여행. 타이베이시 소재 칭산예술센터에서 장원신 유화 개인전 개최. 2005년 4분기 〈조각가 통신〉에 장쑹허 선생님의 죽음을 애도하는 글 〈나의 쑹허 선생님〉 기고. 신장 아얼타이 사생지에서 〈향기나는 푸른 초원이 하늘에 닿아 있네〉 제작.

2006년
베이징화원에서 개최한 베이징 평원작품전에 〈눈 내리는 날의 대화〉출품. 도심 사생 여행.
문화대혁명 시기에 훼손된 중국미술관 소장 〈루쉰상〉 복구, 청동상 주조. 〈진수식〉완성.
유화 〈시닝의 보리수확〉 베이징 바오리 2006년 춘계 경매 참여.
〈눈 내리는 날의 대화〉 베이징화원 소장.
〈진수식〉 〈봄날의 소녀〉중국과 러시아 유명화가 연합전시

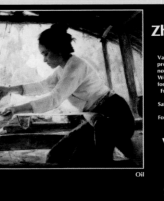

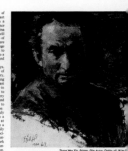

회 출품.

중국미술관 소장 〈사회 참여〉와 개인 소장가 소유 〈모슈음〉
중국미술관 주관 "농민, 농민" 전시회 출품.

2006년 6월 　베이징 평원 시리즈 작품전 '산수의 멋'에 〈원위강의 가을〉
출품. 인민정치협상회의보 화교특집호에 게재.

2006년 8월 　'스쟈쫭일보'에 장원신의 〈동서양 예술의 소통〉 글과 작품
게재.

2006년 12월 　유화학회 주관 중국미술관 정신과 품위 중국현대리얼리즘
유화연구전에 〈비가悲歌〉 출품.(2006년 12월~2007년 1월31일)

2006년 12월 　리얼리즘유화전 '중국의 현재' 〈비가悲歌〉 출품.(2006년 12월
~2007년 1월 31일)

2007년 1월 　〈저우광런〉 〈양치는 소녀〉 중국미술관, 중국미술가협회,
중국과 러시아 미술논단의 러시아레핀미술학원, 그리고 중
국과 러시아의 유화명가 연합전에 참가.(2007년 1월 18일~29일)

2007년 5월 　〈모슈음〉 〈피아노 연습중인 저우광런〉 막시모프 교수 중국
교육 50년 기념 러시아유명화가작품전 출품.(2007년 5월 28일
~31일) 〈중국현대고전미술전집〉게재.

2007년 7월 　중국선정서국에서 주제 선정, 국가신문출판총서에 인가를
받아 편집하고 출판 발행한 대형 서적 〈중국당대미술전집〉
에 수록.

2007년 9월 　중국미술가협회와 ST.Peters Fort 예술가협회의 초청 수락,
러시아에 조사단원으로 참가.(2007년 9월 23일~10월 2일)

2007년 11월 　왕푸징 신화서점에서 《나의 예술 여정》 출판.

2007년 11월 　〈눈 내리는 날의 대화〉 조화로운 공동체 베이징미술전시회
의 '아름다운 정원'에 게재.

2007년 　'황금거리 창'에 의해 조직된 베이징올림픽문화활동, 예술
중국~고전미술전시회 조직위원으로 위촉.

2007년 12월 　〈진수식〉 수도박물관 주최 '조화와 창조' 2007유화대가학술
초대전에 출품.

2008년 3월 　세계4대 미술아카데미의 하나인 러시아레핀미술아카데미
명예교수로 취임.

2008년 9월 　〈웨이톈린〉 '웨이톈린 선생 탄생 110주년 기념 유화전' 참가.

2009년 6월 18일 　중국미술관에서 '장원신예술회고전' 전시.

2009년 7월 　리우하이수미술관과 중국인민해방군예술학원 공동주최
〈붉은 기억〉 화전에 특별회원으로 초대.

2009년 9월 26일 　〈웨이톈린 초상〉 〈모슈음〉 〈수학자 천찡룬〉이 '초석 60년
을 지나다' 대형 유화전에 출품.

2010년 1월 　장원신의 《나의 예술 여정》 2권이 중국미술학원도서관, 광
서사범대학도서관, 톈진도서관, 시안미술학원도서관, 광동
화원 등에 소장.

2010년 4월 25일 　〈저우위안량〉 〈웨이톈린〉 〈피아노 연습중인 저우광런〉 〈웨
이링〉 〈수학자 천찡룬〉이 베이징798예술지구화랑 주최 '회
상·자기성찰·다시 읽고 싶은 고전' 인물정경회화전 참가작
품으로 선정.

2010년 5월 　베이징대학112주년기념활동에 참가, 물리과대학에 장원신
장학재단 설립.

2010년 7월 2일 　중국과 중국문명(베이징)회화서예원 중국의 중국고대문학학
회에 의해 '명사의 스타일–중국 현대미술명가명작고전명
작목록'의 논설위원으로 추대, 특별히 제정된
'명사의 스타일'상 수상.

2010년 8월 　《회상·자기성찰·다시 읽고 싶은 고전》장원신 회화 60년전
이 798예술지구 구화랑에서 개최.

2010년 8월 　〈진수식〉 중국유화명가학술초대전 '조화와 창조'전에 출품.

2010년 9월 　다궁바오, 중국그린타임즈에서 당대예술가전시회 장원신
회회60년 제4판 출간.

2010년 　중국예술이 〈비가〉 〈장미〉 전시.

2010년 10월 2일 　중앙신문기록영화제작소가 2011년~2012년 '즐거운 인생'
프로그램에서 인터뷰 촬영.

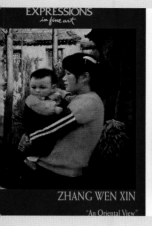

2010년 12월	〈피아노 연습중인 저우광런〉 국립대극장 소장.
2011년 4월	〈웅장한 태항산〉 중국공산당창당 90주년 기념 당대중국유화명가전 '빛나는 여정'전에 참가.
2011년 11월	〈신해년의 새벽〉 신해혁명100주년기념 예술대전에 출품.
2011년 11월 18일	〈중국 유화 풍경화 발전 공감대〉 중국그린타임즈 미술계 명사와의 '녹색' 대화.
2011년 9월 20일	〈현대유화〉와 〈중국당대유화가〉 시리즈의 예술고문으로 위촉.
2011년	베이징시 쉬페이홍 중학교 전문가위원회의 미술전공학술위원으로 위촉.
2011년	〈하늘과 땅 사이에〉 〈비가〉 〈장에 가다〉 〈진수식〉이 해외 중국유화가작품선에 게재.
2012년 5월	〈서시〉국립대극장 소장.
2012년 8월	〈은관을 쓴 묘족 소녀〉중국예원 제8집 표지에 게재.
2012년 9월 15일	'예혜문신'이 베이징국립대극장 장원신 회화예술전의 전시기사 게재.
2012년 1월	〈정당 속의 예술가〉 중국고전인물예술대형전집 수록.
2012년 11월 27일	연조만보에서 '대가 중의 대가' 스쟈쟝을 위한 창작 보도.
2012년	중국서화명가, 예술정품세계순회전 러시아전에 참가.
2012년 12월	'아름다운 중국, 올해의 중국예술인'에 2443표 획득 2012년의 아름다운 인물 선정, 실력있는 예술가라는 명예로운 이름 획득.
2012년	〈새가 노래하는 매화 숲〉 〈호반의 푸른 초원〉 중국미술작품집 '광활한 초원' 수록.
2013년	〈호반의 푸른 초원〉 〈나다무의 국기계양식〉 〈신해년의 새벽〉중국미래연구회 유화원 건립작품전에 참가.
2013년 3월	베이징 구화랑 〈2월 초봄–장문신의 풍경〉개인전 개최.
2013년	〈웅장한 태항산〉 중국미술관건립50주년 경축전시회 참가.
2013년	〈물의 나라〉 〈겨울날 아침〉 〈조용한 산골짜기〉 중국자연의 소리유화예술연구원 주관 중국미술관전시에 참가.
2013년	작가 마이판 등의 장원신에 대한 평론글 〈예술과 과학의 만남〉이 〈북경대학 물리학과 100년기념문집〉에 수록.
2013년	〈조충지와 원주율〉이 '중화문명역사소재 미술창작프로젝트' 후보작으로 선정.
2013년	목단강시 제1고등학교영예증서를 수여.
2013년	〈모슈음〉 캐나다 다두미술관 〈중국풍–중국유화언어연구전〉 참가.
2014년	〈모슈음〉 국무원 언론부서 등이 주관한 〈중국을 느끼다–중국 유화 60년〉 전시회에 참가, 프랑스 파리 유네스코총부에서 전시.
2014년	〈장미와 과일〉 〈밀짚을 옮기다〉 〈끝없는 들판〉 중국미래연구회유화원과 톈진미술관 공동주관 〈고전과 전승〉 전시회에 참가.
2014년	〈루난고원의 흥겨운 춤잔치〉 〈은관을 쓴 묘족소녀〉 〈디앤미앤 길의 농원〉이 〈칠색운남〉중국미술작품전에 참가.
2014년	〈은관을 쓴 묘족소녀〉 예술계10대 거장 회화100년거장작품요청전에 참가.
2015년	〈화산 설경〉 〈푸른 초원〉 〈오늘밤 단비예보〉 중국미술관에서 열린 중국 자연의소리 유화예술 연구원주관 전시회 참가.
2015년	〈나의 예술여정〉의 개정증보판이 대한민국 이서원출판사에 의해 영문판과 한글판으로 출간.

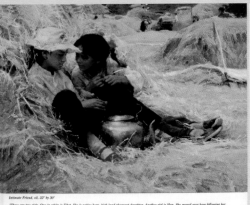

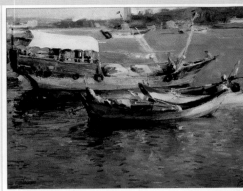

1987~2004 작품 활동 내역(미국)

개인전 —
그룹전 —

Gallery \ Year	87	88	89	90	91	92	93	94	95	96	97	98	99	00	01	02	03	04
Nicaleyson Museum	5. 4																	
GWS Galleries		11. 6	5. 21 / 10. 15		10. 20	11. 7												
Stvenson Gallery			9. 22															
Valhalla Gallery			5. 14	5. 29		6. 20				6. 20								
Master Gallery			8. 12															
WY state Museum			4. 20															
Wilcox Gallery					9. 13	7. 10	9. 11	7. 10	2. 10									
Expressions Gallery				6. 15														
National Bank Denver CO			8. 7															
Carolyn-Edward Gallery			4. 5															
Glammoor Arts Club		2. 24																
Saguaro Gallery							8. 20											
Carol Siple Gallery																		
Merrill Gallery											5. 16							
Western Hestage Center							10. 15											
Horizon Gallery						3. 20												
Scattsdale Art School						3. 20												
Gallery one																		
Quast Gallery																		
National Academy of Western Art																		
Prix de West																		
Artist of American																		
Oil Painters of America																		
Concetta D. Gallery																		
stadio of Longgrove																		
Taminarch Gallery								9. 16				8. 20						
Imavision Gallery																		

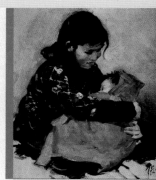

Zhang Wen Xin

평론 발췌

저는 장원신의 그림을 매우 좋아합니다

허공더(何孔德)

저는 장원신의 그림을 매우 좋아합니다. 약 27~8년전에 청년 장원신의 〈시낭송〉〈소년의 집〉을 봤는데 당시 그는 이미 원숙한 경지를 보이는 화가였습니다. 두작품 모두 소년과 어린이의 즐거움을 표현한 주제로 구도처리 및 인물형상이 생동감 있고 기법이 뛰어났으며 신선한 느낌으로 저를 비롯한 많은 사람들을 매료시켰습니다. 그 당시(50년대 초) 매우 뛰어난 작품이었으며, 지금 와 보더라도 역시 걸작입니다.

2~30년이 지났지만 저는 여전히 장원신의 그림을 좋아합니다. 그의 작품은 시대의 흐름에 따라 성장하였으며 이런 점은 작품을 일일이 나열하지 않아도 모두가 충분히 공감하고 있으리라 믿습니다. 그의 작품은 주제가 매우 광범위하여 저를 비롯한 많은 사람들을 놀라게 하곤 합니다. 어린이의 문화생활과 과학실험현장에서 부터 광산과 해상유전개발을 주제로 하기도 합니다. 농촌생활을 반영한 〈가자! 인민공사로〉〈모습음〉과 제대 군인의 생활을 반영한 〈공사열차〉, 혁명역사주제의 〈웅장한 태항산〉〈용왕매진〉과 현대의 혁명선구자를 칭송한 〈루쉰〉 등이 있는데 경이로울 정도로 많은 작품을 발표하였습니다. 그러나 장원신은 한동안 생활이 곤곤하였으며 당국으로부터 창작활동에도 제재를 받았는데 문화혁명 중 「사인방」시기에는 오랫동안 작품을 발표하지 못하기도 하였습니다. 그럼에도 이런 경지에 오르는 데에는 화가 자신의 천부적 재능과 작가적 소신과 인품을 떼어놓고는 생각할 수 없습니다. 또한 엄숙하고 진지한 창작태도와 열정 그리고 탐구정신이 없었다면 이런 성과를 낼 수 없었을 것입니다.

우리는 작가 장원신이 현장작업을 위해 화구를 짊어지고 자전거를 타고 나가는 것을 자주 목격했습니다. 사생, 창작 혹은 작품 배경 속 몇 그루의 나무 혹은 풀숲을 찾아서 혹은 작품인물이 신을 짚신 혹은 탄피의 실물을 찾아서 백리 길도 마다하지 않고 다녔습니다. 대다수의 작가들은 대충 화보나 자신의 기억 혹은 상상 만으로 작품제작을 하지만 장원신은 어떻게든 실물을 찾아 그리곤 했습니다. 나는 장원신에게서 백리길 밖의 교외에서 찾아온 수킬로그램의 형겊신과 처리가공을 하지 않은 기관총 탄피와 연습용포탄을 받은 적이 있습니다. 심지어 말안장을 그리기 위해 그는 양촌(톈진근처), 사하까지 간 적이 있는데 작가의 정력과 기력은 주변 사람들을 감탄케 하였습니다. 대다수의 화가들은 그렇게 까지 하지 못하고 있고, 지금의 트랜드는 편리를 추구하여 더더욱 그렇습니다. 장원신의 창작과정은 감동적이며 이분의 작품을 보는 것은 예술적인 즐거움 외에도 그의 노력의 결과를 보는 것이기도 합니다.

장원신의 작품은 우선 미적감각이 뛰어나고 이해가 쉽습니다. 대중적이면서도 풍아하지만 세속적이거나 경박하지 않고 유행에 따라 대중의 환심을 사려고 하지 않으며, 유행을 타지 않습니다. 정확한 필치와 명쾌하고 풍요로운 색채로 여유롭게 인물을 그려내고 있습니다. 작품은 꾸며지거나 과장되지 않고 담담하며 포만감이 있으면서도 딱딱하지 않고 가볍고 매끄러우면서도 번들거리지 않습니다. 특히 장원신은 데생실력이 탁월하여 화면구성에 뛰어난 기량을 갖추고 있어 작품이 언제나 생동감 있고 실물의 본질과 닮았으며 색채감이 정확했습니다. 작가 장원신은 몸소 탄탄한 기본기의 중요성을 보여주고 있습니다.

회화 대상의 특징, 성격과 작가의 개성, 스타일 중 어느 것이 중요한지는 지금도 의견이 분분하지만 의견일치는 매우 어렵습니다. 장원신의 초상화는 각각의 개성이 뚜렷한 과학자, 예술가, 공인, 농민, 배우 등의 인물로 눈앞에 생생히 보이는 듯합니다. 그의 인물화 속의 인물들은 모델 자신의 개성을 중시하고 화가 자신의 모습을 드러나지 않도록 합니다. 저는 개인적으로 작품을 통해 애써 자기 자신을 보여주려는 것보다는 대상의 생각과 정서를 보여주는 작품이 좋습니

다. 다른 사람을 보여주려는 의지가 있으면 자연적으로 자신만의 스타일이 생기게 되고 이런 스타일의 가장 뚜렷한 특징은 자신만의 언어로 진실을 얘기하고 다른 사람이 그것을 알아보고 그 아름다움을 느끼기를 희망하는 것입니다.

이렇게 하면 정말 천편일률적이고 창의성이 부족한 것일까요? 제가 보기에는 아닙니다. 저는 장원신의 그림이 좋고 그의 방법도 배우고 싶지만 따라하지 못하고 있습니다. 이런저런 평론이 있지만 저는 장원신의 소묘, 색채, 형상화의 삼자결합은 찬양할 만하다고 생각하며 이는 표현능력의 최초의 요구인 동시에 최후의 요구라고 믿습니다.

능숙한 필력, 깊은 의미, 풍부한 리듬감

허공더(何孔德)

최근 몇년 미술계에서는 자주 '궐기' '추천'이라는 새로운 단어를 사용하는데 일부 이론가들은 이를 '운동'이라 하며 운동의 중심층을 '미술사조'라 부르기도 합니다. '사조'이기도 하고 '운동'이기도 하니 도리에 맞아 보이고 심지어 일부는 '전통과 권위를 없애자' '모든 것을 다 바꿔 버리자'를 주장하고 있는데 10년간의 문화혁명을 겪고 살아남은 우리는 묻습니다. 이것이 중국미술의 현황인가? 발전 추이인가? 아니면 몇몇 평론가의 주관적 억측인가?

나는 미래와 우주를 꿰뚫어보는 혜안이 없고 우리의 시대만 보이고, 우리나라의 현재와 과거만 보입니다. 유화예술로 말하자면 새로운 시도와 변화를 찬성하거나, 반대하거나 급성장을 부정하는 것이 아닙니다. 만약 다른 사람의 의견은 틀렸고 천상천하 유아독존이면 당연히 「고금동서를 막론하고 유일무이하며 하늘아래 외로움에 눈물을 흘리게도」됩니다. 중국의 문화를 기본정도라도 알고 해외의 흐름을 맹목적으로 숭배하지만 않아도 중국의 유화는 품격 높은 작품과 화가가 있으며 서구에서는 대체할 수 없는 가치와 자신만의 독특한 개성이 있음을 알 수 있습니다.

허풍 치는 사람은 무시당할 수 있으며, 자괴감이 든다면 괴로울 것입니다. 우리는 자신의 업적과 부족한 점을 정확히 판단하고 자존심과 자신감을 가져야만 합니다. 현대의 중국인은 외국인에 비해 부족하지 않습니다. 중국은 국제 뮤지컬, 바이올린 콩쿠르에서도 우승한 적이 있는데 유화는 서구만 못할까요? 저는 그렇지 않다고 봅니다. 중국에 새롭게 정착한 유화는 수 십 년 만에 성공적으로 뿌리를 내려 수많은 봉우리가 있는 높은 산맥을 이루고 있습니다. 장원신의 업적은 이러한 산맥을 이루는 큰 봉우리 중에 하나라고 말해도 모두가 수긍할 거라 생각합니다.

장원신은 일찍이 50년대 초에 〈시낭송〉 〈소년의 집〉 등 작품을 내놓아 명성이 자자했습니다. 1957년 건군 30주년 미술전시회를 위해 창작한 〈공사열차〉는 충분히 그의 예술적 기량과 생동감있고 정확한 구도능력을 보여주었습니다. 작품 속 개성이 뚜렷한 인물들은 지금까지도 머릿속에서 지워지지 않습니다. 60년대초 창작한 〈모숨음〉은 테크닉적으로 그의 작품에 최정상을 찍은 작품으로 당시 농민주제의 유화 중에서 가장 눈에 띄는 작품이었습니다. 작품의 출중함은 다른 작품과의 차별성으로 알 수 있는데 표현기법이 다르고 그림구도가 비상하며 '앞서거나 뒤서거니' '변화로움' '풍요로움' 따위의 세속에 빠지지 않았기 때문입니다. 여성의 아름다운 곡선으로 대중의 주목을 끌지 않았고 평범하고 자주 보게 되는 노동 장면에서 자연스럽고 우아한 노동행위로 평범함에서 비범을 찾아냈고 명쾌한 색채와 매끄러운 필력으로 따뜻하고 생기있고 건강미 넘치는 분위기를 연출해내어 한편의 전원시를 읊는 듯 한 즐거움을 주었습니다. 장원신의 많은 작품들은 기품, 허실, 명암, 강약변화 그리고 탄탄한 리듬과 박자를 보여주었습니다.

문화대혁명 후 많은 화가는 주제성창작에 손을 대려 하지 않았지만 장원신은 고난을 겪고 살아남은 후 날이 녹슬지 않았으며 위험과 어려움을 극복하고 연속 〈웅장한 태항산〉 〈용왕매진〉과 같은 굵직한 걸작을 창작하였는데, 기세가 드높고 장면이 웅대하여 미술관과 박물관에 진품으로 남게 되었습니다.

주제성창작 외에 많은 초상화, 풍경사생, 습작 등 소품에 이르기까지 감상적

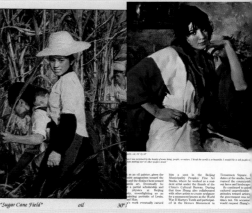

가치가 높아 새로운 지평을 마련하고 있습니다. 구조가 세밀하고 수법이 뛰어 나고 습작도 감상가치가 있다는 것은 쉬운 일이 아닙니다. 아이디어는 있지만 정작 해낼 수 없을 수도 있습니다.

일반적으로 습작의 경우 필치는 유창하다 하더라도 창작면에서 지루하고 생 동감이 부족하기 쉽고 공허하기 쉬운 반면, 대형작품은 정밀함과 대범함을 표 현하기 쉬우나 장원신의 화폭은 대소를 막론하고 자유자재로 그려 넣었고 거 창하지만 실속있고 함축성 있지만 난해하지 않습니다. 자연스럽고 품위가 넘 치며 섬세함을 더 해 기법을 자랑하는 흔적을 볼 수 없습니다. 회화계의 사람 들이라면 그의 내공이 깊고 순박한 예술적 기질을 볼 수 있을 것입니다.

이글은 그의 작품에 미사여구를 더 하자는 것이 아니라 화집을 보면 공감할 수 있을 것으로 생각합니다.

1978년 7월 베이징에서

보석 같은 아름다움의 발굴

사우워이로우(邵伟尧)

"장원신의 유화, 소묘습작"

장원신은 오륙십년대 중국화단에서 유명한 유화 화가였습니다. 그가 창작한 작 품은 구도와 운율감, 사실적인 수법과 탄탄한 내공, 세밀하고 깊은 묘사능력, 능 숙하고 경쾌한 필치로 사람의 주목을 끌었습니다. 그는 적지 않은 혁명에 관한 역사화 뿐만 아니라 시대 정취가 넘쳐 흐르는 현실 소재의 작품도 창작하였으 며 그중 60년대의 〈모슊음〉 작품은 지금도 잊을 수 없는 작품 중에 하나입니다.

〈안개긴 창쟝(江)〉〈웨이하이의 푸른 파도〉쟝난(江南)의 〈물의 나라〉옌칭(延)

의 산악 〈하이라얼(海拉)의 잔설〉 등 작품에서 화가의 광범위한 관심과 어렵고 고달픈 노력의 흔적을 찾아 볼 수 있습니다. 〈도로 옆 옥각의 노란국화〉에서 북적이는 거리는 각기 다른 느낌을 주는 아름다운 경계에 들어가게 만듭니다. 장원신은 서로 다른 장면과 색채, 예술적 정취와 경지를 포착하는데 능숙하고 자신감 넘치고, 일기가성의 경지를 볼 수 있습니다. 그는 정확한 필치를 사용 하여 본연의 모습을 빠르게 파악하는가 하면 때론 필치의 중첩 및 내려 눌림 기법과 스크레이프를 사용하여 세심하게 그려야 할 부분은 주의를 기울이지 않는 듯 하면서도 아주 정확하게 그립니다.

장원신이 창작한 유화는 그림 구성에서 리듬감과 운율을 부여해 주었고, 그의 습작에서 생활과 자연미의 형태를 묘사할 때 자연본연에서 리듬과 운율을 찾는 데 주의를 기울였습니다. 전체 화면의 흐름과 색채는 통일되고 조화롭습니다.

작품 전시에서 인물에 대한 습작은 세심하고 수수하며 질박하고 여러 인물을 묘사할 때 작업필법으로는 인물의 성격특성이나 정신면모에 초점을 맞춰서 그렸습니다. 인물의 아름다움은 영혼을 담은 내면의 성격을 표현하는데 있으 며 영혼이 없는 작품은 전정한 인물작품이라고 할 수 없기 때문입니다.

〈장원신 유화 작품〉 편집후기

린르슝(林日雄)

과거 50년대 말기에서 60년대 초반 그의 유화 작품 중에 〈공정열차〉와 〈모슊 음〉은 상당한 명성을 지니고 있었습니다. 특히 〈모슊음〉은 나에게 아주 깊은 인상을 남겨 주었습니다. 1963년 이 작품이 중국미술관에 전시 될 당시 많은 사람들에게 극찬을 받았다. 작품의 크기는 작지만 엄청난 예술적인 매력을 갖 춘 작품으로 화가의 출세작이라고 말할 수 있습니다. 그의 작품은 작가 본인 모습과 같이 솔직하고 열정적이며 소박했습니다. 〈모슊음〉은 다양한 자태를 화려한 색채를 이용해서 관람객의 이목을 끈 것이 아니라 평범한 일상의 노

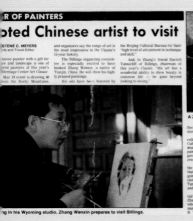
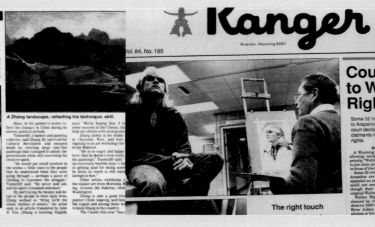

동을 자연의 소박함과 수수한 본연의 색채를 사용해 유려한 예술필법으로 외곽에 사는 농민들이 논에서 모숨음을 하는 장면을 그려냈습니다. 이 작품은 평범한 장면에서 비범한 예술적 매력을 발산하며 마치 전원의 서정시 같이 사람들에게 서정적인 아름다움과 감동을 주었습니다. 이 작품은 깊은 감동으로 오랜 동안 다시 돌이켜 보게 되는 작품으로서 오늘까지도 작품의 장면과 감동은 여전히 내 기억 속에 깊숙하게 새겨져 있습니다.

〈푸른 논밭〉과 〈모숨음〉은 작품의 소재와 테크닉은 흡사하지만 인물의 형상을 만드는데 있어서 예전보다 더 노련하고 견실해져 있음을 알 수 있습니다.

장원신은 농촌을 소재로 많은 작품을 제작하였으며 수십 년 동안 농민들과 떼어 놓을 수 없는 인연을 맺어 왔습니다. 그의 작품은 생활의 본연적인 모습을 따라서 생활 속 깊이 들어가 현실적인 모습과 농민의 감성을 그대로 잘 담아냈습니다. 작가 본인의 감성과 농민의 순수한 감성을 일체시키고 작품의 대상이 착실하고 매우 소박하며 평범한 사람이 되기를 원했습니다. 그가 묘사한 예술은 노동자의 형상과 일치하였으며 작품을 통해 평범한 노동자를 표현함으로서 그의 예술생명은 노동자와 밀접한 연관을 지어 왔다고 할 수 있습니다.

1985년 이후 장원신은 생활체험을 하러 중국 서남쪽에 있는 소수민족지역에 들어가 민속자료를 수집해 많은 작품을 만들었는데 소수민족의 풍토와 인심을 표현하는 풍속화는 사람들에게 강력한 호소력을 가져다 주었습니다. 그는 세밀한 수법과 소박한 색채로 소수민족지역 사람들의 노동하는 모습과 풍모를 그리는데 능했는데 이 시기는 화가의 풍작을 거두는 계절이라고 말할 수 있으며, 유화 작품이 성숙기에 들어서는 찬란한 시대이기도 합니다.

이를 기반으로 장원신은 새로운 도전을 시작했는데 1987년 봄 미국에서 강연을 하게 되었고 그의 작품은 미국 여러 곳에서 전시를 하게 되었습니다. 아시아 화가로서 처음으로 각양각색의 다양성이 있는 미국에서 국제화단을 통해 경쟁하고 도전하였는데 이것은 엄청난 노력이 필요한 것입니다. 그는 해외에

있는 동안 중국유화가의 기질과 포부를 가지고 자신감과 완강한 도전 정신을 보였습니다. 그는 자신이 가지고 있는 특유의 동방예술 스타일의 튼튼하고 뛰어난 리얼리즘의 기법으로 자신 만의 길을 만들었고, 더불어 그의 유화 작품은 많은 해외 예술인과 친구들의 높은 평가와 인정을 받았으며 많은 작품은 해외예술 소장가와 친구들에게 소장되었습니다. 나는 장원신의 유화 작품은 앞으로 더 많은 해외 애호가들의 인정과 응원을 받을 수 있으리라 믿습니다.

색채의 무곡(舞曲)—장원신의 유화예술에 대한 이야기

란모친(冉茂芹)

장원신! 쟁쟁하고 널리 알려져 있는 이름입니다. 최근 대만에서 그의 보았을 때 작품은 나의 영혼을 대륙의 문화혁명 전의 학생시절로 데려 가는 듯했습니다. 때는 20세기 60년대 초반이었는데 장원신의 〈모숨음〉은 당대 많은 걸작 중에서 두각을 나타냈고 산뜻하고 소박한 면모로 화단에서 오랫동안 박수를 받아왔습니다.

우리가 문화혁명시절 전의 10여 년간 인물화의 창작을 돌아보면 허위와 과장, 정치적인 부분을 나타내는 많은 작품을 볼 수 있으나 〈모숨음〉에서 표현된 진실성과 아름다움은 우리가 칭찬하고 높이 평가해도 지나치지 않습니다.

장원신은 아주 근면한 예술가로 인물 작품을 많이 그렸을 뿐만 아니라 초상화와 풍경을 사생하는 그림도 그렸습니다. 특히 풍경화는 그의 색채 표현능력과 세련되고 기민한 예술적 특징을 충분히 구현한 수작입니다.

초기에 그린 작품 〈텐진항구(天津港)〉는 연안에 마주한 기선 선체의 짙은 색은 부두에 가로 누운 서너 척의 잔교배보다 돋보이게 강조하였습니다. 노을 빛 아래 한줄기 빨간 뱃전은 석양을 더욱 빛나게 받쳐 주었고 전폭 그림에서 우리는 빠른 필치와 질서의 매력을 느낄 수 있었습니다. 원경의 두세 개의 체인

블록 프레임은 아주 작은 붓터치로 표현했는데 진하고 옅은 부분이 적절했고 서체는 초서와 같이 가벼우면서도 조형적인 규칙을 잘 지켰습니다.

〈5척의 마차〉 작품에서는 옅은 갈색의 땅과 배경 그리고 검은 그림자를 지나 수레를 말에서 부리고 휴식하는 장면과 때론 깊게 때론 얕게 보이는 햇빛 아래에 누워있고 서있는 준마, 모든 것은 웅장한 필치와 일필휘지의 붓놀림, 강약이 완벽한 붓터치였습니다. 신들린 듯한 필치로 그려낸 여러 마리 말들의 모습은 정밀하고 생동감을 지니고 있음을 볼 수 있습니다.

1983년 〈장강의 여명〉에서는 연한 채색으로 하늘과 강물사이 색채의 변화를 미묘하게 표현하고 서로 다른 필치를 이용해서 춤추는 아침의 구름과 거침없이 흐르는 강물의 흐름을 통해서 노란 아침햇살에 잠겨있는 작은 기선을 돋보이게 하였습니다. 작품에 나타나는 경지와 기법, 영리하고 민첩한 기질은 사람을 탄복하게 만들었는데 1984년 작품 〈계림 노천식당의 아침〉은 도시의 평범한 가로변의 풍경으로 아침식사를 파는 분식점과 나무옆 집앞에 앉고 서있는 식객들, 보행도로 옆에 가로 세로로 세워져 있는 자전거가 묘사되어 있는 작품으로 사람과 사물 모두가 움직이는 것처럼 생동감이 넘쳤습니다.

그의 붓놀림은 청대의 대표적인 화가 '석도' '허곡' 처럼 '씌여' 진 것입니다. 특히 그림 안의 자전거는 단 몇번의 붓놀림으로 색채, 형상, 허상과 실상을 보여주어 탄성을 자아냈으며 그 밖에도 우수한 작품은 헤아릴 수 없이 많습니다. 이 시기의 역작으로는 〈추일경풍일편주〉 〈서산〉 〈임해동문〉등이 있는데 이런 그림들을 보고 있노라면 귓가에 스페인 플라멩코 무곡이 들리는 듯하며 카르멘의 풍부하고 다채로운 춤사위가 보이는 듯합니다.

1987년 장원신은 미국으로 학술강연을 떠났으며 장기거주하게 되었지만 나라를 잊지 않고 수차 내륙의 산악지역, 농촌으로 찾아와 영감을 얻고 사생하였으며 후일 생동감있는 인물들을 그려냈을 뿐 만 아니라 직접 사생한 작품도 가져왔는데 이런 사생풍경은 붓터치가 더욱 생동감 있고 색채가 명쾌하고 화면에는 따사

로움과 서남변경지역의 풍속이 잘 표현되어 있습니다. 〈남국소루〉 〈조용한 산〉 〈산수지간〉 〈수확의 계절〉등은 감동을 주는 작품입니다. 이 시기에 발표한 적지 않은 인물사생도 감탄을 자아냈는데 1964년 복건성 혜안에서 사생한 〈그물을 손질하는 여인〉이 특히 뛰어납니다. 혜안지역의 여인이 고개를 숙이고 작은 쪽걸상위에 앉아 발가락으로 그물을 펴고 왼손에는 선을 오른손에는 매끄럽게 그물을 수선하는 모습을 그린 수작인데 생동감있고 정확할 뿐 만 아니라 간결하고 세련되어 유럽 19세기 대가의 작품과 비교해도 떨어지지 않습니다.

당연한 얘기지만 1983~84년도에 제작한 유명한 극작가 조우와 수학자 천징룬의 초상화는 빠뜨릴 수 없습니다. 유럽은 문예부흥부터 걸출한 지식인들을 위한 초상화를 그리는 전통이 있었는데 서비홍도 생전에 인도의 타고르 및 시인 천싼원, 화가 런버넨의 초상을 그린 적이 있습니다. 중국내륙은 한동안 공농병사와 지도자만을 그리게 했는데 문화혁명이 끝난 후에야 화가들은 지식인들에 관심을 갖고 그리기 시작했고 장원신도 이 시기에 역사에 남을 만한 초상화를 그렸습니다.

〈천징룬〉은 대수학자가 좁은 공간에서 학술에 푹 빠진 모습을 재현했는데 사색에 잠긴 눈빛, 꼭 다문 입술, 볼펜을 끼고 계산기를 가볍게 두드리는 오른손 등 화가는 이런 세부적인 묘사를 통해 한세대의 학자 천징룬의 진실된 모습을 우리에게 보여주었습니다.

중국의 유명한 극작가 조우는 문화혁명을 넘겼지만 모진 폭풍 속에서 갖은 고난을 겪었는데 30년대의 대표작 〈뇌우〉 〈일출〉 〈베이징 사람〉은 지금도 인기가 대단합니다. 초상화 인물의 약간 찌푸린 미간, 근엄한 눈빛은 지혜가 뛰어난 극작가의 모습을 그대로 재현해 내고 있으며, 화면은 생동감 넘치고 깊은 신뢰도와 품위가 느껴집니다.

장원신 선생님의 초기 역작 〈공사열차〉 〈모슈음〉은 많은 대가 및 당대의 화가들과 마찬가지로 당시 미술청년인 저를 격려하고 지금까지도 마음을 따뜻하게 합니다. 놀랍게도 30년 후 타이베이에서 그분의 더 많은 새로운 작품을 볼 수 있

었고, 더구나 서문을 쓸 수 있게 되리라는 것은 생각치도 못했습니다. 여기에 예술의 선구자이자 걸출한 유화가 장원신 선생님께 저의 존경의 뜻을 올립니다!

Art talk지

1992년 3월 page 42

장원신의 중국 유화에 대한 정열과 진실은 그의 작품을 보는 사람으로 하여금 흥분하게 하는 면이 있다. 그의 작품 소재가 모두 중국적인 것은 아니지만 그의 끊임없이 진실을 추구하는 열정은 항상 같았다. 그의 유화작품은 대가다운 색채의 사용과 화가로서의 붓 작업은 과거 러시아의 화가를 연상시킨다. 그의 대담한 리얼리즘은 고전적인 주제의 인상과적인 취급에 있어서 전통적인 표현형식을 반영하고 있다. 그는 주제에 있어서 주의 깊고 세심함을 보이며, 작품은 일관적인 장르를 가지고 있다. 반면에 전통적인 양식과 스타일의 유형에 있어서는 분명한 반면, 외부로 부터의 영향을 체화한 예는 많이 있다. 많은 그의 미술 작품은 새롭고 오래된 풍부한 색조의 기술적인 통제를 이루고 있고 호화롭고 정교로운 세계를 암시하고 있다.

중국과의 연계

1997년 미국 유화가협회 회장 Shirl Smithson

아침 새벽부터 저녁까지의 작업, 장원신은 미술가일 뿐 만 아니라 작업장을 운영하기도 하고 자신과 아들이 6개국의 작업을 돕기도 하였고 때로는 그 자신의 유화작품을 위한 프레임과 포장 작업을 직접 진행하기도 하였다. 한번은 그의 작업실을 방문한 방문자가 장원신에게 한국의 전시회에 보낼 그림의 포장에 필요한 60개의 상자는 목수를 고용해 주문하는 것이 좋겠다고 제안하자 그는 재빨리 "나는 훌륭한 목수이기도 하니 내가 만들 수 있다."고 답하였다.

장원신은 1928년에 태어났고, 연로한 나이였지만 뉴멕시코의 앨버커키와 베이징사이를 항공편으로 왔다 갔다 하는데 필요한 육체적 건강과 힘이 있었으며, 또한 그의 작품은 미국과 중국의 수집가에게서 존경을 받았으며 많은 상을 수상하였는 바, 미국의 유화 화가들로 부터 최고의 전시회(Best of Show)상을 수상하기도 하고 최고의 영예인 마스터회원으로 추대되기도 하였다.

장원신의 작품은 수요가 많아서 그의 많은 작품 수집가를 행복하게 만들 수 있을 정도로 화랑을 채워줄 수가 없었다. 그가 말하기를 "어떤 때는 내가 치약을 튜브와 마찬가지로 양쪽에서 쥐어 짜는 듯한 느낌을 가질 때가 많았다"고 하였을 정도이다. 그러나 그의 창조적이고 열정적인 튜브는 그가 원하는 모든 자유를 내포한 그림으로 많은 사람에게 만족감을 주었다. 장원신은 말하기를 "나의 마음은 아직도 중국에 있지만 내가 그리는 그림으로 모든 세계가 나의 국가를 보고 이해하기 바란다."라고 이야기하였다.

인생의 발자취

2004년 9월 Art of the West지 Barbara Coyner

두개의 국가를 조국이라고 부르며 양국에 깊은 연계성을 느끼는 장원신은 매년 고국의 인간적인 면을 그리는 희망을 안고 중국으로 돌아갔다. 그는 토종 말과 큰 구경거리의 기념적인 행사를 보기 위하여 몽고를 여행하며 원주민을 그리거나 그들이 손으로 만드는 전통적인 나무 보트를 그리기 위하여 대만의 멀리 떨어진 섬을 여행하기도 하였다.

1987년 미국으로 이민을 하였으나, 수개월 동안 그가 태어난 땅에서 공예과 교수인 그의 부인 차이딩황과 같이 시간을 보내기도 하고 때로는 미술가로 활동하는 아들을 방문하기도 하였다. 그리고는 다시 짐을 싸서 뉴맥시코의 앨버커키로 돌아 와서 생활을 하는 장원신은 양쪽 세계를 높이 평가하고 있으며 자신의 작품을 통해 이민 온 국가와 자기가 태어난 조국을 보다 많은 사람들

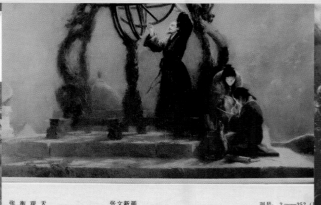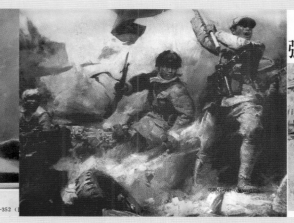

张衡观天　　　　　　张文新画　　　　　　刊号: 2——352

에게 좀 더 이해시키고 독려하고자 하였다. 그의 세계에 대한 전망은 독보적이며 76년의 생애를 통하여 정치적인 대혼란, 경제적인 경험과 놀라운 사회적인 변화를 볼 수 있었다.

장원신은 그들을 표현하기 위해 그들의 소리와 그들의 얼굴에 초점을 두었다. 매일 매일의 사람들의 일상적인 일을 포착하고 국가와 국가를 연결하는 일반적인 생의 발자취를 통하여 그들을 더 큰 이야기를 만들어 내는 배우로 만들었다.

"많은 중국의 화가들이 미국으로 와서 서구적인 풍경과 그곳 사람들과 말들 그리고, 중국의 사상을 영어로 이야기하려고 노력하지만 그들이 자기의 고국을 더 많이 이해하면 할수록 그들의 그림 내용은 중국 주제로 변화하게 된다." 라고 얘기한 자신의 말처럼 장원신은 초기에는 서양주제를 그렸으나 다시 그의 작품은 중국의 화제로 돌아갔다. 중국의 시골 풍경 속을 계속 거닐게 되었으며 중국의 시골 풍경과 인물에 대하여 그리게 되었다.

장원신

1992년 4월 Southwest Art지 Stanly cuba

장원신이 화가가 되겠다는 결심과 피나는 노력은 전쟁 전의 중국의 젊은 시절에 뿌리를 두고 있다. 1937년 장원신이 9살 되던 해에 일본이 텐진과 베이징을 침입하였는데 그는 그때의 나이와 일자 그리고 그의 조국에 대한 충성심까지를 낱낱이 기억하고 있다.

그의 생활 스타일과 서양의 미술은 중국에서의 새로운 미술의 필요성을 인식하게 하였다.

중국작가 루쉰(1886-1936)의 예술 개혁 정신은 장원신의 믿음에 크게 기여하였다.

예술가들의 예술가

쓰투미엔(司徒绵)

나는 지난 60년대에 그저 평범한 노동을 그렇듯 아름답게 그려낸 〈모슑음〉을 통해 장원신 선생님을 알게 되었습니다.

그분의 예술을 더 깊이 알게 된 것은 오히려 내가 미국에 갔을 때입니다. 이미 그의 작품은 미국에서 영향력이 컸고 〈예술가들의 예술가〉라고 불리기도 했는데 이는 회화예술이 걸출한 예술가에 대한 최고의 찬사입니다. 나는 장원신 선생님의 그림을 열광적으로 사랑하는 미국수집가의 집에서 무려 20여 점의 작품을 보았는데 당시 시각적으로 느낀 감동은 말로 형용하기 어려웠습니다.

장원신 선생님의 경력을 대략 알고 난 후 그의 재능과 의지력에 더욱 감복하였습니다. 선생님은 기나긴 시간동안 불행한 주변 환경 때문에 그림을 그릴 수 없었지만 역사가 쉼없이 흐르는 강물이 사금만을 남기듯이 역사에서는 많은 사람들이 반짝였다 할지라도 결국 진정한 예술만이 그 빛을 가장 오랫동안 간직하는 법입니다. 장원신은 진정한 예술가이며 그의 예술은 고난을 겪은 후 더욱 빛을 내며 완벽해졌다고 할 수 있습니다.

2004년 9월 미국에서

장원신은 저에게 깊은 인상을 남겼습니다

루이휘이한(刘惠汉)

장원신 선생님의 작품을 감상한다는 것은 감미롭고 향기로운 술을 마시는 것처럼 오랫동안 사람의 기억에 남습니다. 그 이유는 첫째 그의 작품은 삶에 깊숙이 뿌리를 내리고 매끄러운 터치로 자연 그대로를 보여줍니다. 사실을 꾸미지 않고 삶의 면모를 이상향하지 않습니다. 평범하게 그가 보는 그대로를 그

려냅니다. 둘째 그의 작품은 삶에 대한 사랑이 넘치는데 수십 년을 하루같이 화구를 지고 다녔습니다. 카메라가 넘치는 지금도 그은 화필로 일초일목을 그리는데 이것은 얼마나 소중한 것 입니까. 이런 자연에 대한 꾸준한 사랑은 우리가 배울 바가 아니겠습니까?

장원신 선생님의 유화작품은 저를 포함한 같은 세대의 화우들에게 큰 영향을 미쳤습니다. 제가 광주미술학원을 떠나 미국으로 건너 간 후 미국의 예술잡지에서 종종 선생님의 미국 회화계에서의 눈부신 성과를 알게 되었지만 기회가 닿지 않아 줄곧 뵙지 못했는데 작년 7월에 뉴멕시코주 타오스 페신예술작업실의 단기회화수업을 마친 후 영광스럽게 선생님의 뉴멕시코의 화실을 방문하게 되었습니다. 짧은 시간이었지만 선생님의 겸허함과 기력이 넘치는 모습은 깊은 인상을 남겨주었습니다.

2004년 10월 미국캘리포니아 콩코드아파트에서

중국의 살아있는 미켈란젤로 장원신의 미술 이야기
장원신의 예지는 동시대에 경외심을 느끼게 한다

2004년 Art Talk지 Paul Soderberg

사람들은 당대의 조각가, 미술가, 시인이자 건축가인 미켈란젤로 부오나로티의 작품으로 경외감을 느꼈기 때문에 그를 신성이라고 부른다. 오늘날 중국에서는 똑같은 경외로움을 느끼게 하는 화가이자 조각가이고 동시에 작가이면서 물리학자인 장원신을 중국의 살아있는 미켈란젤로라 부른다.

두 대가의 가장 중요한 공통점을 말하고자 한다면 아마도 그들의 신사적이고 예민함으로 포장된 내공과 이면의 타고난 순진성이라고 본다. 임종을 앞두고 미켈란젤로가 말하기를 "이제 막 나의 작품의 시작 알파벳을 배우기 시작하였을 때 죽는 것이 유감이다."라고 했다고 한다. 장원신이 최근에 말하기를 "그

림의 인생역정이 50년 이상 길었지만 나는 모든 그림에 새로 태어나는 아기의 심정으로 접근한다." 라고 했다니 사물을 대하는 순진성이야 말로 두 대가의 동일성이라 할 수 있을 것이다.

예술가의 책임—내가 알고 있는 장원신

루워리(魯愚力)

지난 1950년대부터 수백년을 거슬러 12, 13세기의 원나라 때부터 중국의 화단은 문인화의 천하였으며 수백년 동안 원나라의 '아득함' 명나라의 '선' 청나라의 '적막, 간결'은 중국회화를 더욱 '심오'하고 '현묘'하게 만들었으며 현실이탈, 생활이탈, 대중이탈이라는 길로 빠져들어 활력을 잃고 말았습니다. 물론 독일 철학가 헤겔의 말대로 '존재하는 것'은 이성적이듯 문인화의 출현, 흥행은 사회환경, 시대배경과 밀접하게 연관되어 있지만 오늘로 말하자면 사회환경은 변했고 여전히 '국수'를 고집하는 일부 사람들은 기반을 잃은 빛바랜 예술을 신당에 높이 모시고 예를 올리는 무척이나 당황스러운 모습을 보이고 있습니다.

실은 지난 세기 초에 일어난 <5·4> 신문화 운동 중 일부 뜻있는 사람들이 중국화는 개혁이 필요하고 새로운 걸 받아들여야 한다고 주장하고 이를 외쳤을 뿐만 아니라 행동에 옮기기도 했는데 많은 사람들이 먼 길을 마다하지 않고 서구에서 새로운 지식을 받아들이고 배웠지만 유감스러운 것은 학업을 마치고 귀국하자 여러 이유로 많은 사람들은 여전히 화실을 벗어나지 못하고 자신을 상아탑에 가두고 답답해하고 우울해 하였습니다.

여전히 지난 1950년대부터 중국사회의 큰 변화에 따라서 특히 공화국의 성립으로 일부 젊고 앞길이 창창한 예술가들이 나라와 인민에 대한 충만한 사랑을 안고 예술에 몸을 던졌으며 이들은 처음부터 리얼리즘의 깃발을 들고 현실과 삶, 인민대중에 밀착하는 것이 이들의 소명이 되었으며 예술실천은 무기력한 중국미술에 활력을 불어넣었습니다. 이들의 창의력과 작품은 사람들에게 격려와 희망, 신

선함을 제공함으로서 중국근대미술사가 풍부하고 견고해졌으며 이로부터 중국의 미술사가 새로운 페이지를 열게 되는 기록할 만한 역사를 만들게 되었습니다.

장원신이 중국화단에 나타난 것은 1954년 〈인민일보〉 문화면에 〈오래된 굴뚝〉을 발표하고 나서 곧바로 광범위한 주목을 받았습니다. 생동감있고 정확한 인물의 형상화, 나이 든 노동자의 내면세계에 대한 탐구와 인상 깊은 묘사는 젊은 예술가의 뛰어난 재능을 여실히 보여주었습니다. 예술가는 전형적 의미를 가진 이미지를 만들어 냈는데 농민출신의 나이든 노동자는 자신을 키워준 옛 땅을 떠난지 오래되었지만 뼈속 깊은 농민인 노동자는 자신을 낳아주고 키워준 땅을 여전히 그리워하고 사모하고 있습니다. 늦은 밤 〈오래된 굴뚝〉은 들판의 컴컴한 불빛아래 웅크려 앉아 파종하고 있는데 아기를 어루만지듯 땅을 만지고 있습니다. 이 뭉클한 감동을 주는 화면은 깊이 있고 생동감있게 1950년대초 중국이란 유구한 땅덩어리에서 진행된 토지개혁이 헐벗고 굶주린 수억의 농민들에 있어서 얼마나 큰 의미가 있는지를 보여주고 있습니다.

의심할 여지없이 〈오래된 굴뚝〉은 뛰어난 리얼리즘 작품이며 소비에트의 〈진리보〉에서는 즉시 이 작품을 신문에 실었습니다.

사실 그대로 중국의 화단에서는 눈부시게 빛나는 초신성이 솟아오르고 있었습니다. 길지 않은 시간에 정열이 타오르는 젊은 작가는 연이어 〈소년의 집〉 〈시낭송〉 〈가자! 인민공사로〉를 발표하였으며 유명한 작가 정천익의 소설 〈나문웅의 이야기〉을 위해 삽화를 그렸습니다.(〈미술〉잡지에서 작품을 옮겨 실었으며 그 중의 하나는 표지로 사용)

1957년은 젊은 예술가 장원신에 있어 지극히 중요한 한 해였는데 그해 가을 대형유화 〈공사열차〉를 완성하였으며 작품은 선보이자 곧 폭발적인 관심과 주목을 받았습니다. 먼저 〈신관찰〉 잡지에서 작품을 무려 두 페이지에 걸쳐 실었고 곧 이어 〈해방군 화보〉에서 작품을 채색지면으로 실었으며 〈미술〉에서도 컬러로 인쇄하여 중점적으로 보도하였습니다.

〈공사열차〉의 성공은 작가가 회화기술면이나 창작사상면에서 모두 성숙되었음을 알렸습니다. 〈소년의 집〉 〈시낭송〉등 이전의 작품은 복잡한 대형구도 및 다양한 인물을 그려내는 시도였다면 〈공사열차〉는 작가의 기념비 식의 구도와 복잡한 회화구성을 여유롭게 다루는 탁월한 재능을 남김없이 보여주고 있습니다.

〈공사열차〉를 이해하는데 먼저 알게 되는 것은 작가의 공화국 건설자에 대한 마음속에서 우러 나오는 경외감과 뜨거운 칭송과 찬양입니다. 작가는 화폭에서 특별한 영웅단체를 그려냈는데 이들은 피와 눈물이 있는 살아 숨 쉬는 듯한, 개성이 뚜렷하고 위대한 이상을 품은 제대 군인-귀국 지원군입니다. 이들은 '제대' 군인이라기보다 이런 전쟁터에서 저런 전쟁터로 옮겨진 전사라고 하는 게 옳을 것입니다. 그러므로 정확히 말하자면 이들은 아직 '제대' 군인이 아니라 여전히 고난과 희생을 두려워하지 않고 긍정적이고 용맹한 군인의 훌륭한 자질을 잃지 않았다고 할 수 있습니다. 이들은 거룩한 전통을 이어온 부대일 수 있는데 심지어 적군에 편제되기도 하였으며 항일전쟁, 해방전쟁의 세례를 거치고 항미원조에서 생사를 넘나들기도 하였고 지금은 이 생소한 〈전쟁터〉에서 전투를 시작하려고 합니다. 그래서인지 작가의 화폭에 그려 진 전쟁터의 지휘자였던 공장은 침착하고 위엄이 넘치며 사상이 있고 풍부한 내면세계를 소유하고 있는 이미지인데 공사의 품질, 진척과 전사(지금은 노동자)의 안전에 유의해야 할뿐 만이라 새로운 환경에서의 형제들의 생활도 걱정하지 않을 수 없습니다 … 그는 천하의 위세당당한 지휘자였고 지금은 책임감이 투철한 노동자이며 마음이 더없이 따뜻하고 정이 많이 맏 형이자 큰 오빠이기도 합니다.

예술가는 열정을 퍼부어 이 생동감있고 주관이 뚜렷하고 사려 깊은 전형적인 인물을 그려냈습니다. 발전기 위의 깃발을 든 사람은 이 열차의 차장으로서 적들의 간담을 서늘케 했던 호랑이장군이었는데 이는 그의 의연한 표정으로부터 알 수 있으며 아마 멀지 않은 이후에 그는 뛰어난 건설자, 어깨의 무거운 짐도 거뜬히 들어 올릴 수 있는 모범인으로 변모할 수 있는데 이는 예술가가 그에게 부여한 튼튼한 형체로부터 알 수 있습니다. 그리고 사람의 주목을 끌고 있는 소녀는 어리고 순수한 여전사인데 아직 앳된 얼굴에 미처 바꿔 입지 못한

THE ARTS
National
Business
Page 1, S
r 6, 1991
Albuquerque Journal

出新意于法度之中

油畫展

군복은 이 꽃같은 나이의 소녀에게 어떤 의미일까요? 예술가는 이 예쁜 소녀에게 더 많은 공을 들이지 않았음에도 독자들의 관심과 상상을 불러 일으켰습니다. 예술가가 더 많은 심혈을 기울인 인물은 아기를 안고 있는 젊은 어머니인데 아기는 쌔근쌔근 깊이 잠들었고 어머니는 자신도 모르게 따스하고 절절한 모성애를 드러내고 있는데 이 특별한 환경과 장면 속에서 예술가는 무심한 듯 다른 시야로부터 건설자들의 헌신과 그 가족들의 그 녹록치 않은 삶을 알리고 있습니다. 그리고 먼 곳을 바라보며 아코디언을 연주하고 있는 안경을 쓴 기술자와 헌 양가죽 옷을 입은 담배 피우는 사람… 예술가는 그들에게 풍부한 내면세계와 살아 숨쉬는 듯한 잊지 못할 예술 형상을 하나하나 부여했습니다.

위대한 회화작품은 사람의 마음을 뒤흔들 수 있는 힘이 있으며 결코 지루하고 무미건조한 설명이 아니라 예술가가 성심껏 묘사하여 보여주는 것이며 마음속에서 우러나오는 예술가의 성의만이 사람들의 공감을 얻을 수 있으며 독자들에게 감동과 열정을 전달할 수 있습니다.

〈공사열차〉는 4년에 걸쳐 완성되었으며 이 4년 동안 작가는 수차례 포석철로공사장 등 지방에 가서 그곳의 삶을 몸소 경험하고 건설자들과 낮과 밤을 함께 지내면서 수백장의 스케치와 습작을 그렸습니다. 건설자들의 끓어 넘치는 노동열정, 군인들의 희생을 두려워하지 않는 희생정신은 젊은 예술가에게 깊은 감동을 주었고 지금의 현실, 생활과 불타는 열정을 알리는 것이 예술가의 벗어날 수 없는 사회적 의무이며, 예술가는 시대의 앞장에 서서 시대의 산증인이 되어야 함을 인식하게 하였고 예술가의 정신세계에 다시 한번 도약하게 되는 영향을 미칩니다.

예술가의 사회적 책임을 인식하고 자신의 창작이 작품이 사회에 미치는 영향을 의식한 후는 창작과 실천이 성실하고 진지해야 함을 한번 더 깊이 느낍니다. 〈공사열차〉에 특정적 전형적인 배경을 만들어주기 위해 작가는 수차례 건설 중인 공사현장에 가서 관찰하고 사생하였으며 앞배경의 나뭇가지가 약간 기울어진 산잣나무를 그리기 위해 베이징의 서산에 가서 적합한 나무를 찾고 사생을 하는 등 작가는 성의를 다해 그렸습니다.

땅을 갈아야 수확이 있듯이 4년 각고의 노력 끝에 〈공사열차〉는 젊은 예술가에게 걸 맞는 명예를 주었고 미술계에서 자신의 자리를 든든히 잡아주었습니다.

창작에 임하는 진지함을 논하자면 장원신은 심지어 〈진부〉하다고 말할 수 있는데 조각 〈루쉰〉을 예로 들자면 이 중국근대사상 중화민족의 정신적 지주, 신문화운동의 선두자를 진실되게 재현하기 위해 작가는 더없이 공경한 마음으로 여러차례 〈루쉰전집〉을 읽고 이 빛나는 형상을 정확히 전달하기 위하여 동시대인들의 다량의 회고록을 읽었으며 중국사회와 루쉰의 사회배경으로부터 루쉰의 사상과 거룩한 정신을 이해하는 동시에 회화의 방식으로 다양한 시야로 예술가가 표현하고자 하는 루쉰의 예술형상을 파악하기에 힘썼습니다. 작가의 〈구상〉이라는 습작마저도 완성도가 상당히 높아 하나의 독립적인 작품이 되기에 손색이 없습니다.

오랜 시간 세부적인 준비를 마친 후 작품은 제작단계에 들어섰는데 형체동태의 생동감과 해부학의 정확성을 위하여 화가는 모델을 빌려 옷을 입지 않는 몸을 연구하고 아무 결함도 없다고 생각될 때 인체에 〈붙이는데〉 (실은 신체구조를 충분히 알고 있는 전제 하에서 몸 위에 옷이라는 외적인 표현을 거쳐 그 안의 인체를 표현하는데 이는 모순되는 듯 하면서도 어쩔수 없이 따를 수 밖에 없습니다. 이러한 관점은 회화에도 적용이 되는데 자연스럽게 외적인 옷의 무늬 등이 외형형체에 미치는 영향도 포함되는데 이는 이미지구축의 중요한 요소이지 인체를 덮는 물건이 아니다. 장원신 주)이러면 옷의 무늬와 주름이 근거가 있어 더 진실되고 생동감 있는데 예술가는 이렇듯 진지하게 창작과 작품에 임하였습니다.

〈루쉰〉은 두개를 복제하였는데 하나는 중국미술관에, 다른 하나는 베이따이강 해빈공원에 보존되어 있습니다. 곧 1958년이 되었는데 이 해는 중화민족에 있어 특별한 한 해였는데 지식인 단체 중 무려 60만명의 훗날 〈지, 부, 반, 괴, 우〉라 불리우는 극우파가 나타났고 곧 이어 천지를 뒤흔든 〈대연철강〉〈대약진〉이 있었습니다. 이 〈불타오르는〉 세월 속에서 숙성한 황금창작기의 작가는 6억국민의 거의 미친 듯한 〈열광〉에 눈길과 관심조차 주지 않았지만 오히려 차갑고 추운 겨울에 생활고에 시달리고 있는 〈원앙나비파〉(로맨스 장르중 하

나)로 주저 앉은 장흔수 선생님의 초상화를 그리기 위해 두번이나 갔었습니다.

고통스러운 5년이 지나고 1963년 여름에 예술가는 〈모슈음〉을 내놓았습니다. 〈모슈음〉이 발표되자 곧 예전처럼 여러 매스컴의 전폭적인 지지를 얻었는데 〈인민일보〉에 발표된 후 〈인민화보〉에 컬러로 발표 되었으며 곧 이어 영어버전, 일본어버전의 〈베이징주보〉에서 작품을 해외독자들에게 알렸으며 많은 성과 시단위의 신문에도 연달아 실렸습니다.

의심할 여지없이 〈모슈음〉은 인민대중들의 두터운 사랑을 받은 수작으로 생동감있고 시원한 붓터치와 명쾌하고 밝은 색채감으로 독자들의 사랑받았고 프랑스의 인상파와 견줄 만한 〈외광파〉라 불리웠으며 큰 호평을 받았습니다. 그러나 사람의 머리를 갸우뚱하게 한 것은 인물성격, 내면세계를 잘 표현하기로 정평이 나 있는 화가가 5년 만에 내놓은 작품은 다만 여럿 노동자의 형체이며 노동자는 물론 건강미와 아름다움이 흘러넘쳤지만 대개는 무표정으로 기계적으로 묵묵히 일만 하고 있다는 것입니다.

알다시피 50년대 초의 〈농촌협력화〉운동은 억만농민들에게 동경과 부풀린 꿈을 주었으며 그때의 농민은 긍정적이고 적극적이며 노동열정이 불타올랐으며 이는 1954년에 발표 된 〈가자! 인민공사로〉는 작품에서도 알 수 있습니다. 그러나 언제부터인지 고급공사 〈붉은 깃발〉로 일컬어지는 〈공사〉가 억만명의 순박하고 우직한 농민들을 절망에 빠뜨렸습니다. 그러나 우리가 예술가를 타박할 수 없는 것은 예술가는 사회운동가도 아닐뿐더러 국민들의 운명을 좌지우지할 수 있는 정치인도 아니기 때문입니다.

1963년 봄 아직 〈삼면 깃발〉은 〈하늘 높이〉세워져 있고 〈만세〉의 함성소리가 광활한 대지위에서 쩌렁쩌렁 울려 퍼지고 있었지만 농촌에서 몸소 경력을 다져온 예술가는 날카롭게 〈공사〉라는 붉은 깃발의 운명과 전망을 감지하였고 농민들은 노동열정과 희망을 잃고 이들의 정신상태를 지켜본 예술가는 걱정하고 가슴을 태우지 않을 수 없었습니다. 리얼리즘 창작을 지켜오고 흔들림없이 리얼리즘의

길을 걸어 온 예술가는 생활 그대로의 면모를 보여주려 절대 미화하지 않고 삶을 사랑하지만 꾸미지 않았고 예술가의 양심과 천직을 지켜 과장과 거짓없이 당시의 사회생산활동을 있는 그대로 보여 주었고 노동열정을 잃은 공사사원들의 정신상태를 그려내었습니다. 이런 사회적 배경과 관점으로 〈모슈음〉을 해독 및 분석하면 이 작품이 얼마나 깊고 풍부한 정신력을 전달하고 있는 지를 알게 됩니다.

지나간 20세기는 중국인민들에 있어서 심상치 않은 세기입니다.

20세기 전반기 일본 제국주의 침입으로 중국인민들은 도탄에 빠졌고 후반기 공화국은 이미 성립되었지만 이런저런 착오로 창업의 어려움에서 벗어나지 못하고 3년의 〈자연〉재해 후 장장 10년이란 시간동안 〈문화혁명〉이라는 참화가 닥쳐오고 이 기나긴 참을 수 없는 괴로운 시간 속에서 예술가는 영리하게 정치의 소용돌이 변두리에 몸을 숨기고 있었는데 이는 이러한 소용돌이 속에 두려움 때문에 자신을 드러낼 수 없었기 때문입니다. 의욕이 왕성하고 예술을 목숨보다 사랑하는 작가한테 있어서는 아마 이루 말할 수 없는 고통이었을 것입니다.

1976년 10월 〈4인무리〉가 무너짐으로 〈문화대혁명〉이 막을 내리고 오랜 인고의 세월을 참아 온 예술가는 폭발적인 창작력과 열정을 내뿜었는데 2년도 안 된 사이에 무려 〈용왕매진〉 〈웅장한 태항산〉 〈전우〉 등 작품을 내놓았는데 화폭이 어마어마하고 완성도가 높고 인물의 내면이 심도있게 표현되어 보는 사람이 혀를 내두를 지경이었습니다.

해방전쟁을 주제로 만든 대형유화 〈용왕매진〉은 능숙한 회화기술, 기세당당한 구도로 중국인민해방군이 파죽지세로 장가왕조를 일소하는 장면을 그려냈습니다. 작품은 정확하고 생동감있게 전사들의 죽음도 두려워하지 않는 용감무쌍한 영웅기개를 표현하였습니다. 연기가 자욱하고 탄알이 빗발치며 서리발이 번뜩이는 총검과 빛나는 깃발… 위풍당당하고 용맹한 전사들이 쩌렁쩌렁한 함성소리 속에서 돌진해 나오고 있어 독자들에게 강한 시각적 충격을 주고 있습니다. 〈용왕매진〉은 공화국의 장성-인민군대를 열정적으로 찬양한

張文新（1928～ ）油畫個展

The Romantic Violin

Guillerm. Figueroa, Violin
Ivonne Figueroa, Piano

張文新　　　　　　間苗　　　　　50×150cm　　　　　1963 年

Imavision Gallery

跨世紀迎

張文新一色

2000.1.1~30日 籽美

61 × 122cm

홀륭한 작품이며 군사를 소재로 한 작품진영에 큰 힘을 보태었습니다.

〈용왕매진〉이라는 단어는 쑨원의 한 문장에서 봤지만 최초의 출처를 모르겠고 사람들이 어떻게 이해하고 있는지는 알겠지만 어떻게 해석하는 것이 적당할 지 모르겠습니다.

〈용왕매진〉이란 작품으로 작가는 미술계인사들의 한결같은 칭송을 받았으며 허공더는 이 작품은 장원신회화창작의 새로운 높이를 알리는 작품이며 그 가치가 대단하다고 평가했습니다. 〈용왕매진〉은 중국혁명군사박물관 해방전쟁관 장기 진열전시품으로 전시되어 있습니다(지금은 군사박물관 팜플릿 앞페이지에 인쇄되어 있습니다.)

사람들의 마음을 두드리고 심금을 울리는 작품은 예술가의 생활경력, 느낌, 이해를 토대로 해야 하는데 예술가는 모든 감정과 마음을 쏟아 부어야 합니다. 〈용왕매진〉과 거의 같은 해에 완성된 〈웅장한 태항산〉은 나라와 개인의 원한을 담은 또 하나의 성공작입니다. 예술가가 어릴 적 일본 제국주의 침략자들의 전차가 톈진의 거리를 짓누를 때 중화민국의 치욕의 바퀴 자국도 예술가의 어린 마음에 깊은 자국을 남겼고 그때부터 예술가는 마음 속 깊이 조국이 강대하고 번성하고 민족이 부흥하기를 간절히 바랐습니다. 오랜 세월이 흐르고 일흔 춘추였지만 예술가는 그 굴욕의 역사를 되새길 때 여전히 분개와 의분에 치를 떨었습니다. 이런 뼛속 깊은 강렬한 감정은 〈웅장한 태항산〉 같은 걸작을 남길 수 있는 동력과 이유였을 것입니다.

〈웅장한 태항산〉도 군사소재의 작품이였지만 〈용왕매진〉보다 한층 깊어진 발굴과 사상에 힘을 들이고 내적묘사와 창작에 심혈을 기울였습니다. 기념비식의 구도, 서사시 같은 구상, 훌륭한 중화자녀들이 웅장하고 아름다운 조국의 금수강산을 배경으로 잔인한 침략자들과 결사적인 전투를 벌일 것이며 동이 틀 무렵 전투는 아직 시작되지 않았지만 긴장과 초조함이 고조된 팽팽한 분위기가 목을 조이는 듯하며 예술가는 장면을 〈활시위가 당겨지고 서슬퍼런

칼이 뽑혀진 순간〉에 멈추었고 〈서스펜스〉라는 수단으로 독자들을 사로잡았으며 연극을 보는 듯한 예술효과를 보여 주었습니다.

웅장하게 우뚝 솟은 태항산맥, 주원수, 등소평… 날렵한 그림자, 동이 틀 무렵 영웅의 업적이 천지를 밝히고 그 기개가 하늘을 찌르며 웅장하고 수려한 조국의 산수가 영웅자녀들을 키워 내었고 그들을 자랑으로 여겼으며, 영웅자녀들은 목숨으로 조국어머니를 지키고 그 영광을 더욱 빛냈습니다. 예술가는 시 같은 회화 언어로 열정을 담아 그를 키워준 조국의 산수를 찬양하였고 민족영웅을 숭배하고 존경하는 마음을 그려내었는데 이것이 바로 〈웅장한 태항산〉이며 〈웅장한 태항산〉은 예술형식과 사상내용이 완벽하게 일치 된 '본'이라고 할 수 있겠습니다. 작품은 1989년에 문화부상을 수상하였고 중국미술관에 보존되었으며 팔로군항일전쟁기념관의 요구에 따라 〈웅장한 태항산〉을 복제하여 복제품은 기념관에 진열 되었습니다.

장원신은 나라를 열애하는 예술가인데 이러한 사실은 50여년의 예술창작인생으로부터 알 수 있습니다. 그는 평생동안 인민대중을 깊이 사랑하는 예술가로서 이는 수없이 많은 노동자, 농민들을 작품에 담았습니다.

장원신은 관찰력이 뛰어나고 모든 장르를 아우르는 회화재능을 지닌 예술가인데 이는 농업, 전쟁, 역사, 경치, 초상 등을 주제로 한 수많은 작품으로부터 알 수 있습니다.

장원신은 유화가인 동시에 조각가이기도 한데 이런 두가지 창작재능을 갖춘 예술가는 중국 예술사상 유일무이라고 할 수는 없겠지만 굉장히 드물다고는 할 수 있습니다.

장원신은 진정한 예술가인데 지난 세월 그는 모든 시간과 정력을 사랑하는 예술사업에 이바지 했습니다. 진정한 예술가는 작품으로 사회에 대한 책임을 다하고 예술언어로 그의 인생을 그려내며 예술행위로 인생길을 보여주는 것입

Zhang Wen Xin
"A Girl with Scarf"
18" x 24" $4,500

FROM THE FAR EAST
Zhang WenXin in the Venice of the East

니다. 진정한 예술가란 소위 '사회 활동'을 이용하지 않고 '사회활동'으로 손에 넣은 권력으로 '대사' '불후의 대예술가' 대접을 받지 않습니다. 더욱 풍자적인 것은 그런 '대사'들이 작품도 예술창작도 없다는 것입니다.

장원신은 근대 중국화단에서 중국미술계에서 눈부신 활약을 보인 예술가이며 그의 리얼리즘 창작과 수많은 예술작품은 사회주의 건설에 헌신하고 있는 사람들에게 극히 깊은 영향을 주었고 또한 그의 작품은 사상이 심도 있고 내용이 밝으며 사람들의 긍정적이고 낙관적인 삶의 태도를 격려하며 수많은 사회주의 건설자들의 정신적 양식이 되어 주었습니다. 예술가의 창작은 새 중국의 미술사에 중요한 페이지를 수식하였고 새중국 미술사에 이바지한 공헌에 걸 맞는 대접을 받아 마땅합니다.

예술가의 창작열정이 사그라들지 않고 더욱 많은 대중들의 사랑을 받을 훌륭한 작품을 만들기를 기원합니다

천재성과 근면성

동 후장(董福章)

여러분은 일흔 고령의 어르신이 늦가을에 맨발에 고무바닥 신발을 신고 돋보기를 끼고 일초의 시간도 아까워 피로를 잊은 채 낮과 밤을 이어 창작에 몰두하고 있는 모습을 상상할 수 있습니까. 이분은 수십년을 하루 같이 보람차게 창작하였고 수천점의 작품을 남겼으며 세상의 모든 유명한 화가와 마찬가지로 천재와 근면이 예술가의 사업을 이루었다고 할 수 있습니다.

그는 중국미술계에 막대한 영향력을 미치는 대형 유화작품을 많이 남겼고 사람들의 사랑을 받는 헤아릴 수 없을 만큼 많은 초상화, 풍경화와 스케치를 남겼는데 뛰어난 창작기술은 언제나 사람들의 찬사를 받았습니다. 그는 서민들의 생활에 깊숙이 파고 들어 시대의 정신을 예술로 보여주었는데 사람들이 감

복하기에 충분하였습니다. 중국내에서 그의 작품은 명성이 아주 높고 여러차례 대상을 수상하였으며 해외에서도 평론계에서는 〈중국의 미켈란젤로〉로 높이 평가하고 있으며 10차 수상경력을 가지고 있으며 그의 작품은 다양한 기관에 보존되어 있으며 또한 중국유화가협회 평론심사위원을 맡고 있습니다. 20년전으로 거슬러 올라가 그가 아직 중국의 유명한 화가였다면 지금은 국제적으로 인정을 받은 세계최고의 유화대가라고 할 수 있겠습니다! 이분이 바로 우리의 존경스럽고 자랑스럽게 여기는 장원신 선생님입니다.

나는 소년기 때 이미 장원신 선생님의 명성을 알 게 되었지만, 만나게 된 것은 60년대 초입니다. 당시 나는 중앙미술학원 유화학과를 졸업하고 베이징미술스튜디오로 발령을 받았는데 출근 첫날 약간 마른 듯한 청년 장원신을 보았는데 복부를 감싼 채로 대형의 〈루쉰〉조각상을 만들고 있었습니다. 나는 그가 위가 아프다는 것을 눈치챘는데 조각 작업은 굉장히 훌륭히 진행되어 가고 있었습니다. 당시 조각 및 조각가에 대해 잘 알고 있다고 자부하고 있던 나였지만 이분이 누구인지 전혀 몰랐고 후에야 이분이 유화가 장원신이라는 것을 알게 되었으며 그때부터 선생님의 탄탄한 기본기를 직접 느낄 수 있었습니다.

그때부터 나는 연이어 장원신 선생님의 〈과학가 장형〉 〈공사열차〉 〈웅장한 태항산〉 〈용왕매진〉등 대형유화작품을 보게 되었는데 볼 때마다 그의 회화적 천재성에 놀라지 않을 수 없었습니다. 나는 그의 회화예술은 당시 숭배하고 있는 소비에트 유화가와 견주어도 손색이 없다고 믿어 의심치 않았습니다. 그러나 그후로부터 수십년이 지나서야 진정으로 장원신과 그의 예술을 알게 될 만큼 그의 예술세계는 경이롭고 포용력이 있습니다.

장원신은 청소년시절부터 원대한 포부를 품고 이를 실현하기 위해 혼신의 노력을 다했으며 삶에 대한 열정과 사랑이 넘쳤으며 옳고 그름에는 에누리가 없었습니다. 인생의 참된 의미와 예술가로서 꼭 있어야 할 소신을 지니고 있어 그는 가볍거나 겉멋 들지 않았고 늘 근면하고 성실하게 연구하는 자세로 관련 지식을 섭렵하고 노력하는 모습으로 모든 화가들에게 본이 되었습니다.

작품색인

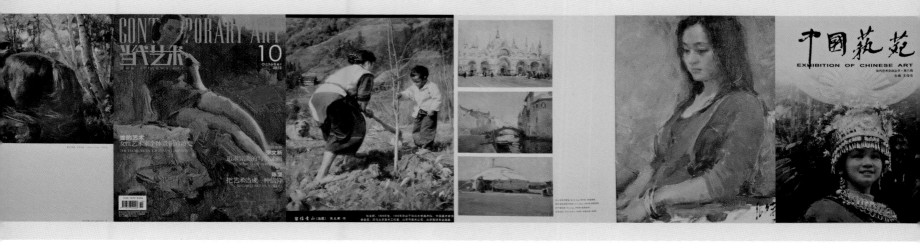

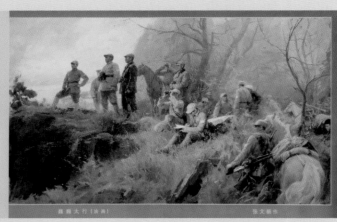